西部美术考古丛书

宗教艺术与民众信仰

罗宏才 等 著

上海市重点图书
上海高校服务国家重大战略出版工程资助出版

上海大学出版社
·上海·

图书在版编目(CIP)数据

宗教艺术与民众信仰/罗宏才等著.—上海：上海大学出版社，2019.8
ISBN 978-7-5671-3657-1

Ⅰ.①宗… Ⅱ.①罗… Ⅲ.①宗教艺术-研究-中国②信仰-民间文化-研究-中国 Ⅳ.①J196 ②B933

中国版本图书馆CIP数据核字（2019）第150977号

责任编辑　傅玉芳　刘　强
封面设计　柯国富
技术编辑　金　鑫　钱宇坤

宗教艺术与民众信仰
罗宏才　等著
上海大学出版社出版发行
（上海市上大路99号　邮政编码200444）
（http://www.shupress.cn　发行热线021-66135112）
出版人　戴骏豪
*
南京展望文化发展有限公司排版
上海颛辉印刷厂印刷　各地新华书店经销
开本787mm×960mm　1/16　印张24.75　字数406千
2019年8月第1版　2019年8月第1次印刷
ISBN 978-7-5671-3657-1/J·498　定价：68.00元

序

上海大学美术学院罗宏才教授主编的"西部美术考古丛书"即将问世,要我写一篇总序,尽管我近日非常忙碌,身体还有些不适,还是答应下来,这固然是因为罗宏才教授出身西北大学,与我颇有渊源,但更主要的是我深觉这部丛书的立意甚好,符合当前学术发展的趋向。至于我能否体会丛书的宗旨,也就在所不计了。

我想分三个层次来说,首先是西部考古,然后是美术考古,最后再试谈西部美术考古作为学术前沿的地位。

现代意义的考古学开始传到中国,是在19世纪末、20世纪初,那时不少外国学者及所谓探险家曾进入中国西部。在此刺激之下,中国有关学术界也对西部地区的历史文化给予特殊的关切。然而在中国自己的考古学工作开展之后,更多的注意是集中在作为古代王朝核心的中原一带,对广大西部的探究相对来说要少些,有大量没有解决的课题存留至今。

实际上,西部在中国悠久历史上的重要性是用不着说的,周秦汉唐的发展过程,已充分说明了这一点。以长达八百年的周朝而论,其早年的兴起,正是背靠西北,继之而来的秦人也走着类似的道路。不深入考索西部的文化,便谈不上认识中国古代历史的全貌,而由于传世文献内容的限制,这方面研究不得不更多地依靠于考古学。

美术考古则是当前中国考古学急待进一步促进发展的部分。从学科的过去历史来看,中国的考古学和西方的考古学本来有着先天的一些差异。如很多考古学史的专家所指出的,发轫于19世纪早期的西方考古学,原系自欧洲传统的古物学演变而成,而后者从来是和美术的鉴赏和论析相结合的。作为中国考古学的基础的,则是源远流长的金石学,其成形为一门学问,至少可追溯到北宋,而金石学的特点是以"证经补史"为职志,最重视有

文字的遗物，以至同专研文字的所谓小学密不可分。因此，中国的考古学始终与研究文献的历史学彼此配合，恰如夏鼐先生所形容，似车之两轮、鸟之双翼，成为认识古代的必要途径，是我们今后仍然要继续的。

然而，我们想有更大的进步，还应该学习西方考古学较我们优长之处，其中很有价值的一点，就是要重视与美术史的结合。比如我们自己是研究古代青铜器的，常说考察青铜器当有五个方面，即：形制、纹饰、文字、功能和工艺，现在想来一定要加上一点：青铜器的美术性质，这样我们的研究便更臻于全面。这个例子不一定妥当，但似足以例其他。

近年，已有一些学者在推广美术考古方面做了有益的工作，这使我回忆起山东大学已故的刘敦愿先生。刘先生一生为振兴中国的美术考古反复呼吁，功绩卓著。收录于1998年出版的《刘敦愿先生纪念文集》的他的《传略》说：美术考古是一个跨学科性质的科研领域，要搞美术考古的研究，必须既具备考古专业知识与技能，又具备美术专业知识与技能。刘敦愿先生对此寄予厚望，他如果得知今天这方面的进展，是一定会感到欣慰的吧。

中国西部的历史条件与中原等地区不同，不仅保存着地下地上大量的美术品，而且是与境外文化交流沟通的必经通道，从而美术考古，特别是强调跨文化比较研究方法的美术考古，在此有着十分广阔的用武之地。需要强调的是，中国的古代文化有其自己的起源和独立的发展，然而其进程从来不是完全封闭的。中国古代文化与境外文化的接触，主要的路径是通过西部，包括西北和西南。所谓"丝绸之路"的原始，很可能应大为上溯，其间蕴藏着许多奥秘，有待大家来开发。

"丝绸之路"的研究，现在已经从根本观点上拓展了，这个观点是把欧亚大陆看作一个整体。以这样的观点作为基础，形成了20世纪后期逐渐推广的欧亚学。欧亚学的刊物和著述，在外国已有不少，国内如《欧亚学刊》也已经出版了好几年。假如我们把中国的西部考古，尤其是西部美术考古，同欧亚学的探究适当地配合起来，我认为肯定会产生非常重要的新成果。

翻阅"西部美术考古丛书"第一种《从中亚到长安》所收论文，已可看到各位学者都在努力拓广自己的眼界，采用最新的方法，再看丛书今后各种拟议中的目录，更足见主编罗宏才教授的志向。谨趁此机会，祝愿这部富于学术价值的丛书取得预期的成功。

李学勤

2011年9月19日
于北京清华园

目　录

第一章　调查与研究

第一节　陕西馆藏佛道造像概述　　　　　　　　　　　　　　　程　旭 / 3
第二节　阿房宫石佛田野调查与诸种问题的考察研究　　　　　罗宏才 / 16
第三节　甘肃华亭县出土北朝佛教石刻造像供养人族属考　　　王怀宥 / 61

第二章　类型与样式

第一节　陕西北魏道（佛）教造像碑、石类型和形象造型探究　胡文和 / 91
第二节　关中地区北魏佛道造像碑"双鸟"图像与含义　　　　杨　洋 / 102
第三节　北朝兽面图像演变与类型分析　　　　　　　　　　　李海磊 / 117
第四节　西安中查村北周菩萨立像佩饰特征　　　　　　　　　刘明虎 / 164

第三章　邑社与造像

第一节　甘肃秦安"诸邑子石铭"考析
　　　　——甘肃馆藏佛教造像研究之三　　　　　　张　铭　魏文斌 / 185
第二节　论北朝邑社造像的组织形态　　　　　　　　　　　　宋　莉 / 204

第四章　图像与信仰

第一节　由统万城仿木结构墓壁画管窥北朝粟特人的佛教信仰

殷晓蕾 / 243

第二节　北朝陇东地区的民族宗教信仰及社会心理
　　　　——以石刻资料为中心的考察　　　　黄会奇 / 262

第三节　涅槃思想与莫高窟北周壁画　　　　王敏庆 / 285

第五章　资讯与数据

第一节　海外藏中国西部地区佛道造像　　　　沈　琍 / 309

第二节　佛教在中亚　　　（乌兹别克斯坦）贾洛利丁·安纳耶夫 / 371

后　记　　　　　　　　　　　　　　　　　　　　　　　/ 386

第一章 调查与研究

第一节　陕西馆藏佛道造像概述

陕西馆藏佛道造像的数量自20世纪50年代以来,截至2013年不完全统计,总数有数千尊。时代从十六国到清代,来源主要是出土和馆内旧藏的征集、捐赠品。出土品地点分布全省多地,最集中的地点是在古都长安及其周围地区。所以,这个地区所藏造像最能表达佛教艺术史的历程,本文中所使用的造像参照多以此地区为标准范例。征集品和捐赠品的入藏时间多集中在20世纪50—70年代,在博物馆的账册中多登录为"馆旧藏"或"馆藏",更有从公安局追缴后移交的藏品。

陕西馆藏佛道造像集中收藏在西安碑林博物馆和西安博物院、陕西省考古研究院、药王山博物馆、陕西历史博物馆等五个单位。其中,陕西历史博物馆以珍藏小型泥质佛像为主,此类造像现有数百尊,时代从北魏到明清[1];其他四个收藏单位均以石雕造像为主,其中,碑林博物馆有400余尊[2],包括北魏背屏式造像,如北魏皇兴五年(471)造像,北周至隋的大型佛、菩萨立像,唐代精美的佛、菩萨、天王、力士等造像,内容异常丰富[3]。西安博物院有千余尊[4],以北魏至清代的佛、菩萨等石雕造像为主。陕西省考古研究院和药王山博物馆均有近百尊石雕造像,其他博物馆和文博单位也有数量不等的收藏,时代参差杂陈,如法门寺博物馆、临潼县博物馆、麟游县

[1] 周越:《陕西历史博物馆藏泥佛像综述》,载《陕西历史博物馆馆刊(第五辑)》,西北大学出版社1998年版,第219—229页。
[2] 张云:《千年碑林展新颜:西安碑林新石刻艺术馆暨〈长安佛韵〉陈列特色》,载《碑林集刊(第16辑)》,三秦出版社2010年版,第412—419页。
[3] 赵力光:《西安碑林藏佛教造像艺术略论》,《碑林集刊(十六)》,三秦出版社2011年版,第1—11页。
[4] 王锋钧:《西安博物院的十六国北朝佛造像》,www.xawb.com,2007-08-27。

博物馆[1]、咸阳博物馆、泾阳县博物馆、蒲城县博物馆和蒲城清代考院博物馆、汉中博物馆等。

陕西馆藏造像的材质中,石质造像包括青石、砂石、大理石等,其中,青石、砂石多来源于渭北山区,如陕西的富平,至今依然是石刻作品材料的来源地,而大理石尤其是唐代宫廷佛道造像所用质地优良者多来源于幽州(今北京)地区[2]。铜质造像包括青铜、黄铜等,由于历史上这类金属的奇缺和珍贵性,所以造像的数量受到限制。铁质造像,由于材质易锈蚀,难以保存,目前存世较少,以西安博物院所藏1994年11月出土于西安市南郊陕西省水文总站院内的唐代铁质佛像为代表。木质造像保存稀少,集中在清代,如陕西历史博物馆藏品。陶制造像以唐代善业泥、法律泥造像和清代擦擦造像为主,体积小,数量多,如陕西历史博物馆及西安博物院藏品。

一、陕西馆藏造像的时代脉络

佛陀的形象在陕西所留下的印记早在汉代就已出现。陕西南部的城固县,曾出土了一株雕造着佛像的陶制摇钱树[3](图1-1-1),这种汉代丧葬仪式中的陪葬品,将佛像雕凿其上,显然是将佛陀当成一位神仙。其后,到西晋时期,长安已经成为佛经翻译中心,晋武帝时著名的月氏僧人竺法护自敦煌来到长安,于长安青门外立寺译经,被称为"敦煌菩萨",至今在汉长安城遗址内,依然耸立着为纪念这位敦煌菩萨而建造的宝塔。遗憾的是西晋造像在陕西馆藏造像中还没有发现。

到东晋十六国时期,后秦姚兴更是推崇佛教,将西域高僧鸠摩罗什迎请到长安,建造了著名的草堂寺作为法师译经和住锡之地,姚兴不仅亲自为法师在译经中捧经,表达对佛教的推崇,更支持法师组建了500多人的僧团,

图1-1-1 陕西城固出土摇钱树

[1] 该馆藏唐代贞观六年(632)皇甫海等造阿弥陀佛结跏趺坐像,头部已佚,高度1米左右,双领下垂式大衣,体型丰硕不显身段,台座的表面刻有莲花宝珠与两只狮子,是唐太宗时期造像的标准造像。
[2] 金申:《古代佛造像的石料来源问题》,收录于《纪念西安碑林九百二十周年华诞国际学术研讨会论文集》,文物出版社2008年版,第587页。
[3] 罗二虎:《陕西城固出土的钱树佛像及其与四川地区的关系》,《文物》1998年第12期。

使长安佛教的发展达到了首个高峰。至此，外来的佛教享有了中原的土壤，造像突然间有了独特的造型，兼备外来的风格与中原风格，在佛教造像上已经切入了些微的长安图案，从1979年长安县黄良公社石佛寺出土的一尊十六国时代的鎏金铜造像身上（现藏西安博物院）（图1-1-2），我们可以清楚地看到这点。该造像是1979年西安市文管部门在长安县的废旧物资门市部收购回来的，通高13.4厘米，底座宽8.8厘米，重851克。全跏趺坐的释迦佛做禅定印，圆领通肩大衣在胸前雕刻着垒叠而成的U字衣褶纹饰，台座上三角形和菱形的几何纹饰，都是汉代以来中原地区普遍使用的造

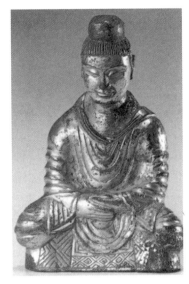

图1-1-2　佉卢文铭鎏金铜造像
　　　　　西安博物院藏

型，在长安地区出土的汉代瓦当或铜镜上面可以普遍见到。而像背后所錾刻的罕见的古代西北印度犍陀罗地区和中亚使用的文字——佉卢文还能感受到外来文化的因素，其内容是"此佛为智猛所赠（或制作），谨向摩列迦之后裔、弗斯陀迦·慧悦致意"[1]。佉卢文起源于犍陀罗，公元2—4世纪流行于中亚地区，4世纪以后不再使用。而摩列迦家族又是在楼兰佉卢文书中屡见的一个月氏望族。因而，此尊造像承载的内容不仅是佛教艺术传播中梵汉结合的问题，还是月氏族人在中原信仰佛教的一个见证。

　　虽然如此，总体来看，从汉到十六国时期的造像，陕西境内仍是非常稀少。

　　南北朝时期，南北方的割裂和政权的更迭为佛教的发展提供了广阔的土壤，开窟造像之风盛行，大大助长了佛教的传播。即使在注重义理的南方，依然不能完全抛开这样的方式，所造佛像至今让人称叹，成都万佛寺遗址出土的齐和梁时期的造像就是典型的实例，造型手法的精湛与细腻，或造像配置的完备等都是与北方造像不相上下的。

　　而此时的长安佛教造像在北朝佛教造像蓬勃发展的大环境中更是引领前行，北魏早期通肩式佛像总是以浑厚的线条来表现犍陀罗风格厚重的衣

[1] 韩保全：《长安出土的佉卢文铭鎏金铜造像》，《收藏家》1998年第3期。

饰，但是佛像的面孔却渐渐去除了异域典型的深目高鼻特征而趋向于中原方额圆脸的特性，如西安博物院藏1972年出土于西安市莲湖区市建三公司的鎏金立佛造像，中原化进程清晰可见。尤其在线条的使用方面，一种大气甩出的雕刻手法备受推崇，广泛运用在佛与菩萨的雕凿中。这类线条所造就的造像简洁、干净、干练而不失厚重，让人回味无穷，难以忘怀。

北魏后期造像在厚重的外表中，糅合了较多南方佛教柔美、细腻的手法，以文人之气与玄学之说构筑出秀骨清像的风格，让褒衣博带、细眉细眼、恬静微笑的佛像形式成为主宰。在菩萨像的表现方面，北魏时期所展现的是典雅的姿态与华贵的穿戴。

此后，长安造像沿着北魏的风格继续前行。虽然经历了北魏和北周两次较大的法难，但是，法难消灭的只是佛像的数量，造像的风格却始终没有中断。从东魏、西魏直到北周时期，粗犷而结实的造型、宽厚的中原面容和细腻的局部雕凿，都渐渐地固定成为一种模式，即所谓"长安模式"。可以说佛像本土化的进程至此已经完成，而且长安模式也已成型。2004年5月，西安东郊灞桥区湾子村出土的五尊大型佛立像堪称北周造像的经典，其中一尊刻有北周大象二年（580）的纪年，弥足珍贵（图1-1-3）。

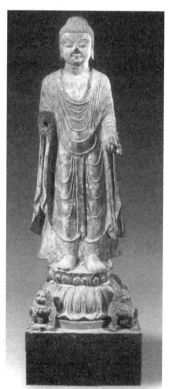

图1-1-3　北周大象二年（580）释迦佛立像

隋代由于杨坚身出尼寺，大力倡导佛教，佛寺遍布都城长安，在寺院中供奉的造像有时多达上千尊。在隋朝短短的37年间，佛像数量不仅增加，配置也更完善。1974年，西安八里村出土的隋开皇四年（584）董钦造鎏金铜阿弥陀佛像（据题记所知，现藏西安博物院）（图1-1-4），与上海博物馆所藏一铺鎏金阿弥陀佛造像，无论是造型还是配置都非常相似，是隋代造像辉煌技艺以及隋文帝崇佛举动的最为有力的说明。董钦造像提供了隋代造像供奉的一种配置，将西方三圣供奉在一个圣坛上，以力士和狮子作为护法，营造了一个微缩的供养环境，造像的表现手法更加纯熟，表现力更加强烈，对佛、菩萨、护法与供

养器具特性的把握精准无漏。

隋代造像尤其在对菩萨形象的制作上,更广大地发扬了前代此类造像表现手法的多样性,尽力彰显艺术家自由而丰富的想象,使菩萨的造型从外在的穿着、佩饰到身姿,都呈现出千姿百态、盛装淡雅的形象。彩绘、贴金工艺的使用,更使佛像与菩萨造像呈现出富丽堂皇的特色。

唐代造像的早期风格与隋代造像非常接近,但是随着唐代国势的昌盛,太宗、高宗和武后等都对佛教进行了扶持,否则玄奘法师也不会在归国后得到重用,而佛教宗派林立的时代也不会出现。尤其是将大量的财力、物力投入到法门寺佛骨舍利的供奉

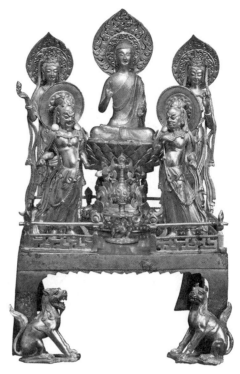

图1-1-4　隋开皇四年(584)董钦造鎏金铜阿弥陀佛像

中,更将崇佛的浪潮推向佞佛之高度。在这样的背景下,开窟造像也蔚然成风,佛像的数量与质量都达到了空前的高度,佛像所展现出来的大气与坦诚、饱满与自信、时尚与优雅、健康与向上的气质都是令人惊叹不已的。造像题材包括佛、菩萨外,更有单尊的天王、力士像,如碑林博物馆所藏。

更有甚者,随着"开元三大士"金刚智、善无畏、不空将印度佛教密宗传入长安,结合了长安本土风格与异域因素的汉密造像随即出现,成为长安造像乃至中国佛教造像的一个独特种类,开辟了佛教造像的新领地。此类造像的典型代表如西安碑林博物馆藏1959年出土于西安市东郊电厂路唐安国寺遗址的造像,多头、多臂的明王(图1-1-5)、菩萨(图1-1-6)等都是此前长安造像中所未曾见的。

长安造像在隋唐时期达到高峰,也深深地影响了道教造像的制作,一些道教造像也以佛教造像的表现形式出现,如陕西历史博物馆藏鎏金道教造像。长安造像的风格和模本不仅辐射到中原各地,更沿着丝绸之路一路西行,被雕凿或绘制在敦煌、新疆等地的石窟、壁画上。榆林第15窟前室南壁

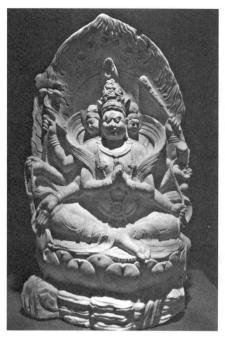 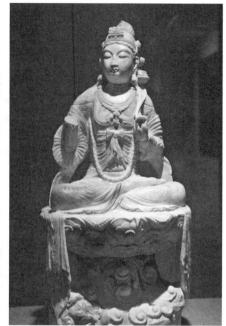

图1-1-5　唐　白石马头明王像　1959年西安唐安国寺旧址出土　　图1-1-6　唐　文殊菩萨像　1959年西安唐安国寺旧址出土

的天王造像，可以与法门寺地宫出土的唐代天王造像相呼应，不仅面庞、身躯健壮、威严，而且装束、神态以及舒相坐的造型都非常相似，应为长安模式的一个西传范本。

宋元明清各代，虽说佛像的雕造在长安渐趋微弱，但依然可见精品出世。陕西历史博物馆所藏出土于延安富县的罗汉造像即为宋代造像中经典作品，一改罗汉老成面貌而为清秀俊美男子。

元明清时代，更有藏传佛教风格造像出现，虽然不是馆藏造像的主流，但是却极大地丰富了长安造像的种类。目前此类造像虽经"文革"损毁，但在陕西众多博物馆中都有保存，原因可能是此类造像制造时间相对现代较近。此类造像尺寸较小，以鎏金铜质为主，多为佛像、菩萨像和祖师像。更小型的藏传佛教造像数量最多的是"擦擦"造像，如陕西历史博物馆所藏。

但遗憾的是，长安的造像却遭受了中国佛教史上著名的"三武一宗"灭法事件的殃祸，尤其是北魏太武帝拓跋焘在位的太平真君七年（446）和北周武帝宇文邕在位的建德三年（574）以及唐武宗会昌五年（845）三次大规模的法难，不仅动摇了佛教发展的根基，更砸烂了竖立在人们面前的造像，

致使在今天所发现的造像中毫发无损的非常少见,而断裂、身手分离、残肢断臂则成为主导。

二、20世纪50年代后陕西出土造像概况

陕西馆藏造像的来源基本是出土品,从20世纪50年代至今均有发现。出土地点包括隋唐时代寺院遗址、西安北郊未央区、陕西其他地区。

(一)寺院遗址地出土造像

1. 唐代安国寺遗址

1959年,西安东郊电厂路原安国寺遗址出土了10件贴金敷彩的白石造像,有不动明王、金刚童子、日天子、虚空藏菩萨、马头明王、降三世明王、宝生佛像(仰莲下有六匹翼马)等,属于唐代大安国寺中密教曼荼罗诸尊造像的一部分[1]。此类造像可与法门寺出土唐懿宗咸通十四年(873)皇室供奉的一批密教器物和造像相对应研究,如法门寺中的密教图像鎏金捧真身银菩萨底座表面有密教八大明王像、纯金宝函上錾刻着六臂如意轮观音像等。

2. 唐代青龙寺遗址

青龙寺遗址在今西安城东南铁炉庙村北高地上,是盛唐以后佛教密宗的道场。李商隐著名的诗句"夕阳无限好,只是近黄昏"便是在该寺中写就的。20世纪80年代出土了一批造像,分别保存于青龙寺遗址保管所和西安博物院。其中最精美的一尊单体石质造像龛,现被展示在西安博物院中,是典型的长安盛唐之际的作品。主尊与二胁侍菩萨同在一龛中,被台座底部的莲梗仰莲和龛上部的两株茂盛的娑罗树包裹着。主佛健壮的胸部袒露出来,偏衫包裹着右肩流畅地从残断的右臂肘部甩搭到左肩上,线条优美。菩萨扭动的腰肢和披帛浑然一体。龛的左右侧及碑阴处用楷体铭刻着《佛说般若波罗蜜多心经》和《佛顶尊胜陀罗尼咒》,根据这两部经典翻译的年代也可以推定该龛造像的时代也应该在武则天执政时期[2]。

[1] 程学华:《唐贴金画彩石刻造像》,《文物》1961年第7期。
[2] 参见常青:《彬县大佛寺造像艺术》,现代出版社1998年版,第246页;翟春玲:《陕西青龙寺佛教造像碑》,《考古》1992年第7期;中国科学院考古研究所西安工作队:《唐青龙寺遗址发掘简报》,《考古》1974年第5期;中国社会科学院考古研究所西安唐城队:《唐长安青龙寺遗址》,《考古学报》1989年第2期;中国科学院考古研究所西安唐城发掘队:《唐青龙寺遗址踏察记略》,《考古》1964年第7期。

3. 隋代实际寺遗址

1980年底,西北大学在建造宾馆时,出土了许多善业泥造像,其中有单尊的施转法轮印的结跏趺坐佛像。1982年12月下旬,又在此地出土了大量的唐代遗物,其中有束腰佛座残石、贴金菩萨像残石、飞天线刻画残石、石经幢残片等(现藏西北大学文博学院文物陈列室)。此地为唐代长安城太平坊西南隅,本为隋代实际寺、唐代温国寺[1]。

4. 唐代乐善尼寺遗址

1983年7月,在西安莲湖区空军通讯学校(今西安空军电讯工程学院)基建工地发现了一窖藏的佛教造像,约有32件,1件为北魏早期的造像碑[2],其余31件均为北周、隋、唐时期的佛及菩萨头像,隋至唐初的约有14件,唐代的菩萨头6件、佛头11件,包括1件十一面观音残头像。据徐松《唐两京城坊考》等文献,这一带曾是唐长安城金城坊乐善尼寺的范围。早在1941年该寺址就曾出土过一批等身的隋代白玉石雕菩萨残身躯像,1978年也在此发掘出了14件佛、菩萨头像。

5. 隋代正觉寺遗址

1985年9月,碑林区大南门外冉家村南(今文艺北路西侧,属文艺路街道办事处)的基建工地,于一个距地表约4米、直径3.8米的圆形坑内出土了一批佛教石造像,共计11件。据考证,该地为隋代正觉寺旧址,这批造像当为正觉寺遗物[3]。其中一尊青石观音像的底座上有"□和二年□月"字样的铭文,从造像风格看,与北周相似,故推断为北周天和二年(567)的作品。

6. 唐代西明寺遗址

1985年,西明寺遗址出土鎏金铜造像150多件,石雕佛像与陶制佛像也较多。这批造像资料还没有系统整理,有半跏趺坐的菩萨像,似为地藏菩萨造像[4]。西明寺位于长安城延康坊的西南隅,据《大慈恩寺三藏法师传》和宋敏求的《长安志》记载,它是唐高宗显庆元年(656)为孝敬太子病愈始建,于显庆三年六月完工。日本学问僧空海、圆珍都曾在此学习和居住。

[1] 李建超:《隋唐长安城实际寺遗址出土文物》,《考古》1988年第4期。
[2] 王长启:《西安出土的北魏佛教造像与风格特征》,收录于《碑林集刊(六)》,陕西人民美术出版社2000年版,第95—106页。
[3] 韩保全:《隋正觉寺出土的石造像》,《考古与文物》1987年第6期。
[4] 参见中国社会科学院考古研究所西安唐城工作队:《唐长安西明寺遗址发掘简报》,《考古》1990年第1期。

7.唐代礼泉寺遗址

1986年,西北民航局在丰镐东路以南、劳动南路以西、原民航机场跑道的北侧基建时,发现了大量石刻造像。经考证,此地为唐代礼泉寺遗址的范围,这批造像应为礼泉寺的遗物[1]。造像中有北周的作品,如白石观音像1件,释迦千佛残造像碑1件和2尊青石佛头。

(二)西安北郊未央区出土造像

此地区位于西安市西北,汉代长安城遗址内。从汉代开始,这个区域就在建造佛寺,如东汉明帝时(58—75)建造的三台寺[2]。其后,很多著名寺院如西晋敦煌寺、唐代感业寺等都集中建造在这里。尤其是北周时期,仅雍州长安地区有名可考的寺院就达几十座,而且寺院主要集中分布在汉长安旧城中。北魏、北周直到唐代的寺院遗址,从1975年开始至今都有发掘[3],出土造像多以窖藏形式呈现,数量较多而且集中,保存状况参差不齐,当与法难有关。重要的出土事件记述如下:

(1)1971年夏末,未央区汉城街道办事处范家村出土一佛二菩萨3尊半成品造像[4]。

(2)1973年,未央区六村堡街道办事处东席村出土1尊北周青石菩萨立像和1通砂石四面石雕造像,高35厘米,边长24.5厘米。从造像风格看应为西魏或略晚时期[5]。

(3)1975年4月,未央区草滩街道办事处李家街村(原文李家树村)出土了一批白石佛龛像,两两相对,整齐叠放在一起,共17件,保存非常完好,时代应属西魏、北周时期,石料为汉白玉,与河北曲阳造像所用石质非常相似[6]。

(4)1978年,未央区未央宫街道办事处大刘寨村东出土了一件砂石菩萨像,头戴高宝冠,身披烦琐的璎珞,面相丰圆,上身长下身短,应是北周时

[1] 王长启:《礼泉寺遗址出土佛教造像》,《考古与文物》2000年第2期。
[2] 文军:《岁月存照——陕西古代佛寺》,三秦出版社2006年版,第34页。
[3] 文军:《岁月存照——陕西古代佛寺》,三秦出版社2006年版,第50—51页。
[4] 张建锋:《西安出土的北周石刻佛教造像》,收录于中国社会科学院考古研究所编著《古都遗珍——长安城出土的北周佛教造像》,文物出版社2010年版,第102页。
[5] 王长启、高曼:《西安地区出土北朝晚期佛造像及其艺术风格》,《碑林集刊(八)》,陕西人民美术出版社2002年版,第93页,图七。
[6] 马咏钟:《西安文管处所藏北朝白石造像和隋鎏金铜像》,《文物》1979年第3期;西安市文物保护考古所:《西安北郊出土北朝佛教造像》,《文博》1998年第2期。

期的作品[1]。

（5）1978年，西安市北郊未央宫公社叶家寨出土的青石菩萨立像，仅存上半身，为北朝中晚期造像。

（6）1982年，未央区未央宫街道办事处大刘寨村西出土了1件背屏式造像，为一佛二弟子组合[2]，佛像头大，低肉髻，面相方圆，上身长下身短，着通肩袈裟，衣纹为阴刻，风格与延安地区鄜城村出土的北周建德二年（573）郭乱颐造像相近，应是北周时期的作品。1984年，又出土青石佛像头2件[3]。

（7）1984年，未央区六村堡街道办事处中官亭村出土造像3尊，包括2尊青石立佛和1尊北周保定五年（565）青石观音立像；2002年后所寨村又出土残佛座1件，有"囗和六年"题记[4]。

（8）1984年，未央区汉城街道办事处雷寨村出土青石佛座1件，白石菩萨头像1件，白石观音残像1件。1992年，在雷寨村又出土青石佛像1躯[5]。雷寨村出土的造像还有大业五年（609）背屏式造像。

（9）1992年9月，未央区汉城街道办事处西查村出土3尊白石观音像，石质均类似河北曲阳白石，像座则为青石，应为北周作品[6]。

（10）1998年7月，陕西省考古研究所在未央区汉城街道办事处尤家庄村考古发掘中，从唐代一个灰坑（原编号98XJNH1，整理号98节能H1），出土石菩萨头、残立佛像、石佛塔构件以及铺地方形花纹砖、瓷器残片等遗物。其中一尊残立佛带有北周保定三年（562）的造像题记[7]。其中石佛塔构件，尖拱形龛，主像身着通肩大衣，双手持钵于腹前，结跏趺坐于莲台上，台前双狮护卫香炉。双狮子头部突出地大，身子短小，尾巴上扬，张口。从造像和龛之风格看为唐代，但岳连建文中定为北朝[8]。

[1] 张建锋：《西安出土的北周石刻佛教造像》，收录于中国社会科学院考古研究所编著《古都遗珍——长安城出土的北周佛教造像》，文物出版社2010年版，第101页。
[2] 张连喜：《西安出土一尊北朝石雕造像》，《考古》1995年第4期。
[3] 张建锋：《西安出土的北周石刻佛教造像》，收录于中国社会科学院考古研究所编著《古都遗珍——长安城出土的北周佛教造像》，文物出版社2010年版，第104页。
[4] 张建锋：《西安出土的北周石刻佛教造像》，收录于中国社会科学院考古研究所编著《古都遗珍——长安城出土的北周佛教造像》，文物出版社2010年版，第104页。
[5] 王长启、高曼、翟春玲：《西安北郊出土北朝佛教造像》，《文博》1998年第2期；马咏钟：《西安北郊出土北周佛造像》，《文博》1999年第1期。
[6] 西安市文物局：《西安北郊出土北周白石观音造像》，《文物》1997年第11期；西安市文物保护考古所：《西安北郊出土北朝佛教造像》，《文博》1998年第2期。
[7] 岳连建：《西安北郊出土的佛教造像及其反映的历史问题》，《考古与文物》2005年第3期。
[8] 图片见白文：《关中隋唐西方净土造像图像志研究》，三秦出版社2010年版，第149页。

（11）2003年，未央区六村堡街道办事处六村堡村出土了一批佛及菩萨石造像。其中北周的造像有佛像和菩萨像，并有彩绘。

（12）2004年11月，未央区汉城街道办事处中查村西北一基建工地出土了北周时代佛、菩萨造像及其残块，共31件，均为单体造像，其中17尊（件）立佛像（包括3尊佛头，保存较为完整；2件为圆形单层仰莲莲台，佛之双跣足立于莲台上，完整可见；1件为方形莲座，莲座上为双层莲瓣和狮子，佛之跣足亦清晰可见）、1尊坐佛像、13尊立菩萨像。此外还有1件残狮子、1件题记残块和一些不能修复的造像碎块，佛像复原高大者达2米余，小者高仅数十厘米；菩萨复原后高大者约1米，小者仅数十厘米。造像表面多施以彩绘和贴金[1]。

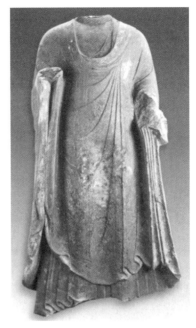

图1-1-7　西安窦寨村北周佛教石刻造像

（13）2007年4月14日，未央区汉城街道办事处窦寨村村民开挖房基时，出土石刻佛像4躯、佛头2件、菩萨像3躯、菩萨头1件、残座2件，共计12件，以及大量造像残块和陶片。佛像均为立佛，青石质。形体高大，应为北周时期作品[2]（图1-1-7）。

（三）陕西其他地区

（1）1972年，陕西长武县昭仁寺内出土了隋代观音石造像2尊、唐代佛造像1尊（头部残佚），同时出土了北魏、北周、隋、唐造像残碑7通[3]。

（2）1984年，陕西临潼县武屯乡邢家村出土一处鎏金铜造像窖藏，共发现完整造像297件、残像42件、零星背光4件、足床24件、残片54件。其中最高的23.5厘米，最低的3.2厘米，现藏临潼博物馆。这些造像有佛像、菩萨

[1] 张建锋：《西安出土的北周石刻佛教造像》，收录于中国社会科学院考古研究所编著《古都遗珍——长安城出土的北周佛教造像》，文物出版社2010年版，第102页。
[2] 西安市文物保护考古所：《西安窦寨村北周佛教石刻造像》，《文物》2009年第5期。
[3] 张燕、赵景普：《陕西省长武县出土一批佛教造像碑》，《文物》1987年第3期。

像、力士像、七佛像，更有道教老子造像，难得的是还出土了锤鍱佛龛残片。据残留的两件造像上的铭文推断这批造像的时代是唐武德年间至天宝年间即初唐到盛唐时期，并有个别北朝时期的造像[1]。这种一个窖藏出土众多鎏金佛造像的事件，在1983年9月山东博兴崇德村也出现过，这里出土了北朝和隋鎏金铜造像101件[2]。

（3）1986年，陕西榆林发现的一尊刘宋年间的鎏金铜佛像，引起了学术界的广泛关注[3]（现藏陕西历史博物馆），关于刘宋时期的造像在陕西的发现因为仅此一例，所以值得引起注意。

（4）2010年，陕西省富县张村驿镇广家寨村西北部的一处寺院遗址，发现了南北朝时期至宋代的300多件佛教造像石刻残块，包括大型石刻佛教造像、小雕像和造像碑等。除一件小型造像质地为石灰岩外，其余均为砂岩，故保存状况较差。在发现的造像以及造像碑上，考古人员发现了一些明确的纪年文字，目前见到的有"大魏大统十五年"（549）、"天和六年"（571）、"开皇三年"（583）等。从这些纪年文字看，有西魏、北周、隋代的造像碑及造像。从其他造像的风格分析看，还有北魏、宋代的造像碑及造像。这是截至目前陕西地区考古发掘出土佛教造像最多的一次。遗址残存部分东西长约23米、南北宽约10米，主要遗迹为两道南北向的石砌墙基和一道南北向的走廊（过道），其余部分已不复存在[4]。

三、结语

陕西馆藏造像的时代脉络和出土状况、保存地点都非常清晰，而且纪年造像较多，不仅是长安佛教和中国佛教繁荣兴盛的标志，而且为佛教传播史、佛教艺术史的研究提供了可靠的实物断代资料，因此，陕西馆藏造像区域个案的研究值得关注和延续。

（原文发表于《敦煌学辑刊》2014年第3期，收录本书时有改动）

[1] 临潼县博物馆：《陕西临潼邢家村发现唐代鎏金铜造像窖藏》，《文物》1985年第4期。
[2] 李少南：《山东博兴出土百余件北魏至隋代铜造像》，《文物》1984年第5期。
[3] 郝进军：《榆林发现一件南朝刘宋鎏金铜佛像》，《文博》1990年第1期；金申：《榆林发现的刘宋铜佛像质疑》，收录于《佛教美术丛考》，科学出版社2004年版。
[4] http://news.xinhuanet.com/society/2010-03/25/content_13243376.htm。

本节作者简介：

程旭，1962年出生，陕西武功县人，博士学位。2001年12月至今任陕西历史博物馆副馆长，主要从事科研、管理工作。发表和出版论著二十余篇（本），主要有：《朝贡·贸易·战争·礼物》《论唐墓壁画中的佛教题材》《从考古资料考察祆教女性的婚姻与财产状况》《章怀太子墓西壁客使图高昌使者说质疑》《唐贞顺皇后敬陵石椁》《唐武惠妃石椁纹饰初探》《论博物馆的困境与可持续发展》《试论封建社会的德治》《吕大临与"关学"及〈考古图〉》《道安的〈凉土异经录〉》《神韵与辉煌——陕西历史博物馆国宝鉴赏》等。目前正在主持陕西省社科基金项目"陕西馆藏佛造像研究"、国家社科基金项目"唐墓壁画中的外来文化因素及反映的民族关系"、国家新闻出版署国际出版工程"经典中国·大唐风韵"等课题。

第二节 阿房宫石佛田野调查与诸种问题的考察研究

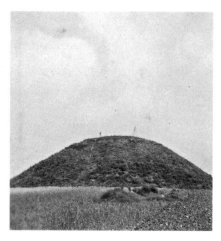

图1-2-1　秦阿房宫遗址　20世纪50年代初摄

秦阿房宫建筑开一代风骚,久负盛名,遗址位于西安市以西13公里处龙首原西南向延伸台地上,海拔高度394.2—401.4米,大致以三桥镇(今易名三桥街道办事处)南侧阿房宫村为中心,总面积达6平方公里[1](图1-2-1)。主体建筑前殿遗址则位于大、小古城村与赵家堡、巨家庄(聚驾庄)[2]之间,亦即被当地群众称之为"郿坞岭"的高地上。

最新勘探、试掘资料显示,前殿遗址东西长1 270米、南北宽426米、高7—9米,东部为赵家堡、聚驾庄覆盖,西部则为大古城、小古城村叠压[3]。整体规模与《史记·秦始皇本纪》所谓"前殿阿房东西五百步,南北五十丈,上可以坐万人,下可以建五丈旗"记载基本吻合,1961年被国务院公布为第一批全国重点文物保护单位。

[1] 西安市文物局文物处、西安市文物保护考古所:《秦阿房宫遗址考古调查报告》,《文博》1998年第1期。
[2] "巨家庄"应为"聚驾庄"之讹,其讹误时间,至少在清嘉庆年间。按清嘉庆《长安县志》记载彼时西安西有"巨家庄",已分为东、西、北三个"巨家庄"。后宋联奎主纂、1936年成书《咸宁长安两县续志》等文献记载延续了这一讹误。
[3] 李毓芳:《阿房宫前殿遗址的考古收获和研究》,收录于《汉代考古与汉文化国际学术研讨会论文集》,齐鲁书社2006年版,第27—28页。

阿房宫遗址盛名缘故,除得力《史记·秦始皇本纪》《汉书·贾山传》等主体文献元素支持基础外,唐宝历元年(825)诗人杜牧《阿房宫赋》借古规谏唐敬宗"起宫室,广声色"[1]创作意图及文学"体制"意味下刻意渲染造就的"第一""脍炙"[2]等时代背景与传媒因素,更具持久、深远的传播力与影响力。

相比之下,与上述盛名主题因素相关的其他异质元素或次生元素,却大多寂寂无闻,鲜为人知。其中前殿遗址东北亦即赵家堡村西北立置"形制甚为伟大"[3]的大型残破石刻立佛,长期以来被误称为"石人""石像",更因寺毁、体残与长期露立户外、保护不周、鲜见记载、研究基础薄弱等缘故而淡出学界视野(图1-2-2)。即使仅见的几种松散记述,亦存在时代、性质、形制、内涵等方面的误解、歧义等缺陷,有些误解与歧义,受一定研究基础与研究背景的制约与影响,甚至产生了一定的学术影响[4]。至于雕凿背景、立置环境、体量形态、流传变化以及风格样式、含义性质、地位影响与寺院规模、形态修复、祭祀概况、信仰趋向等重要问题,犹未涉猎或深入。这使此尊"形制甚为伟大"的石刻立佛所蕴藏的诸多珍贵历史、艺术价值不能得以系统发掘,裨益学林,亦难负"关中旧号金石渊薮"[5],"唐都长安吉金

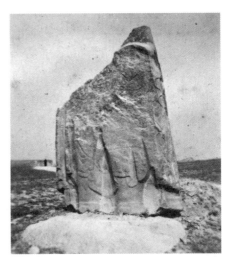

图1-2-2 阿房宫石佛 20世纪50年代初陕西省博物馆摄(自东南向西北)

[1] (唐)杜牧《上知己文章启》:"宝历大起宫室,广声色,故作《阿房宫赋》",《全唐文》卷七百五十二。
[2] (元)祝尧辑:《古赋辨体》,明成化二年(1466)金宗润刻本,北京大学图书馆藏,索书号:NC/5235/3141。
[3] 陈子怡:《西京访古记》卷五"阿房宫"条(手稿),存西安碑林博物馆,尚未公开出版。
[4] 如秦史学者马非百将阿房宫遗址北周石佛误作"石人",并认为其"应是秦时宫内遗物"观点为尚景熙《李斯评传》沿用迻录,分别参见马非百《秦集史·宫苑志》(中华书局1982年版,第540页)、尚景熙《李斯评传》(中州古籍出版社2013年版,第148页)。"石像"称谓参见王宜昌《阿房宫》一文(《文史杂志》1944年第3—4期合刊,第95页)。
[5] (清)叶昌炽撰,柯昌泗评,陈公柔、张明善点校:《语石 语石异同评》,中华书局1994年版,第68页。

乐石多萃于此"[1]，"建筑、绘画、塑像、雕刻特别发达"[2]，"一砖一瓦，多资考证"[3]的盛誉，因此颇有设定题目进行调查研究的必要。兹据近年笔者数次田野调查所获资料以及多年搜集所获相关文献资料，尝试围绕历史沿革、体量形态、时代风格、雕凿背景、立置环境、寺院复原等诸种问题进行探讨、解析，期望获得相关领域研究者的指正与批评。至于其他方面更为系统、深入的调查研究，限于目前资料收集基础与研究能力，尚不具备实施进行的条件。

一、历史沿革与研究状况

由于阿房宫遗址石刻大佛所在明嘉靖年间形成的赵家堡村[4]与毗邻巨家庄（聚驾庄）[5]地近西安市区，人烟稠密，加之近数十年来随着城市化进程的加剧，两村建筑范围又日益扩大，因此已造成事实上的交叉接壤。

又据国家文物局主编《中国文物地图集·陕西分册》提供信息，于20世纪80年代中期开始的陕西省第二次文物普查中，文物普查工作者曾将大佛所在寺庙遗址归属阿房宫前殿遗址东南角的巨家庄（聚驾庄），并根据寺殿遗址大致范围与所见北朝砖、瓦残片及20世纪70年代初和1981年以来遗址先后发现刻有浮雕伎乐图案的北朝八角须弥式石经幢座；唐代石经幢顶、小石棺、石佛像等相关遗物、遗迹，将其确定为北朝至唐"巨家庄寺庙遗址"。

尽管这一确定仍须进一步斟酌思考，后来依靠集体学术劳动结集出版的普查成果又未直接涉及石刻大佛，且未能与"巨家庄寺庙遗址"联系起来[6]，但联系普查涉及的具体地点、遗址性质、文物内涵与相关信息，我们仍有理由认为它们之间应存在一定的联系。

此外，1934年印行的国立北平研究院编纂《国立北平研究院五周年工

[1] 清嘉庆十七年（1812）修《长安县志》卷二十四"金石志"，民国二十五年（1936）重印，台北成文出版社1969年版，第613页。
[2] 《西京筹备委员会成立周年报告》（1932年7月至1933年6月），西安市档案局、西安市档案馆编《筹建西京陪都档案史料选辑》，"选辑"称"报告"系"节录"，西北大学出版社1994年版，第155页。
[3] 摘自1934年2月15日考古会致陕西省政府公函。原件藏陕西省档案馆。全宗号48、目录号1、案卷号39。
[4] 分别参见西安市三桥镇志编纂委员会编纂《三桥镇志》"赵家堡"条、"聚驾庄"条，其中"赵家堡"因位居前殿遗址上，又称"上堡子"（陕西人民出版社2002年版，第79、85页）。
[5] 参见西安市三桥镇志编纂委员会编纂《三桥镇志》"赵家堡"条，因位居前殿遗址上，又称"上堡子"（陕西人民出版社2002年版，第79页）。
[6] 国家文物局主编：《中国文物地图集·陕西分册》，西安地图出版社1998年版，第53页。

作报告》还披露1933年秋北平研究院徐旭生、何士骥、张嘉懿等人于此地考古调查曾掘获"约三尺高,颇为庄严"的"唐代之一大石佛头"[1]等实物资料(图1-2-3)。2002年以来,中国社会科学院考古研究所与西安市文物保护考古所联合组建阿房宫考古工作队在此地调查勘探时,尚认为阿房宫前殿遗址"夯土台基东部(赵家堡西部)"立有"一尊巨大的传说为北周时期的无头石佛像"[2]。凡此种种,均应视作我们围绕主题思考研究的依据。

图1-2-3 《国立北平研究院五周年工作报告》封面 1934年9月9日刊印

需要廓清的是,依照现今行政区划所属,石刻大佛具体位置既然位于阿房宫遗址范围赵家堡村西北,按遗址定名向以距离最近自然村名称定名习惯与规制[3],该寺庙遗址似应称作"赵家堡寺庙遗址",大佛定名则应相应称作"赵家堡石佛"或"阿房宫石佛"。如是,原来所谓的"巨家庄寺庙遗址"定名,应有调整、修改的必要。

不过,从尊重石刻大佛与阿房宫遗址历史渊源及历来人们注重阿房宫盛名的文化传统与思维习惯出发,我们更倾向将其定名作"阿房宫石佛"(为讨论方便,以下除特殊需要外,一般简称为"石佛")。

当然,将阿房宫石佛与第二次文物普查认定的所谓北朝至唐寺庙遗址相联系,并非最终研究之目的。问题的实质,是应该首先了解石佛与所在寺庙遗址共生延续的基本历史轨迹,并借此获得一些相应的调查研究概况以助益聚焦新问题的探讨研究。

搜索前述历次考古调查与阿房宫考古工作队勘探调查成果以及笔者近年搜集到的相关资料与1997年5月、2013年11月、2018年3月10日三次专

[1] 国立北平研究院:《国立北平研究院五周年工作报告》,民国二十三年(1934)九月九日印行。《国立北平研究院五周年工作报告》记载掘获"约三尺高,颇为庄严"的"唐代之一大石佛头"地点在"古城村东南",应即赵家堡村西,刘瑞《夏鼐先生的阿房宫调查与阿房宫认识》一文亦持此判断,参见《中国文物报》2017年7月14日第7版。

[2] 中国社会科学院考古研究所、西安市文物保护考古所阿房宫考古工作队:《阿房宫前殿遗址的考古勘探与发掘》,《考古学报》2005年第2期。

[3] 参见2007年国家文物局公布《第三次全国文物普查不可移动文物定名标准》,载国家文物局编《第三次全国文物普查工作手册》(文物出版社2007年版,第107页)。

题调查收获，我们不仅获知石佛所在寺庙历史沿革轨迹并未简单终结于北周时期，而且获知目前所知寺庙遗址主体形象符号——残石佛造像与相关文化元素之间，长期以来曾存在交相凑集、源远流长的融通关系，有的关系脉络，甚至一直顽强延续至今。

以宋敏求《长安志》所谓"秦阿房一名阿城。在长安县西二十里。西、北、(东)三面有墙，南面无墙，周五里一百四十步。崇八尺，上阔四尺五寸，下阔一丈五尺，今悉为民田"[1]等记载，知石佛所在寺庙建筑此前曾遭毁灭性破坏。究其时段、原委，很可能与北周武帝毁佛及其后多次天灾人祸等诸多因素有关。

前者主要指建德三年（574）五月北周武帝下诏"断佛、道二教，经像悉毁，罢沙门、道士，并令还民。并禁诸淫祀，礼典所不载者，尽除之"[2]。致北周境内"融佛焚经，驱僧破塔……宝刹、伽兰皆为俗宅，沙门、释种悉作白衣"[3]等事；后者则或与安史之乱等记载相关联。值唐末"银阙绮都之壮丽，坐变丘墟；螺宫雁塔之精严，仅余煨烬"[4]之际，阿房宫寺院即使衰败，仍难以避免再度冲击。由此说开去，这大概是石佛所在寺院最后遭逢的偌大劫难了。

又阿房宫考古工作队勘探调查成果称"直到现在，每逢阴历初一和十五"，当地群众还至石佛所在寺旧址烧香拜佛。另外，2013年、2018年我们两次调查石佛时，曾采访石佛所在寺庙看护者、赵家堡村杨凤贤等人，据他们讲述，至少从20世纪30年代初开始，残破石佛所在寺庙遗址因地势高亢，地近村庄，即屡屡为村民取土破坏，毁损严重，导致遗址内不断发现的附属文物也因此频频流散。如杨凤贤称石佛头早年流散至西安草滩。我们从搜集到的20世纪30年代初石佛所在寺庙遗址现状图片观察，相信杨凤贤等讲述村民取土殃及文物遗址的说法不虚，但所谓石佛头早年流散至西安草滩之说是否确实，则还须进一步调查考证。

[1]（宋）宋敏求撰，（元）李好文编绘，阎琦、李福标、姚敏杰校点：《长安志 长安志图》，三秦出版社2013年版，第236页。
[2]（唐）令狐德棻等纂：《周书·卷五·武帝上》，中华书局1971年版，第85页。
[3]（隋）费长房撰：《历代三宝纪·卷十二》，《大正藏》第49册，第107页上。
[4] 自安史之乱后，长安屡遭破坏，但以朱温（全忠）天祐元年（904）胁迫唐昭宗至洛阳对长安城的破坏尤为严重。西安碑林博物馆藏北宋建隆四年（963）刘从乂撰《重建开元寺行廊功德碑》因称："昔唐之季也，四维幅裂，九鼎毛轻，长庚夜月以腾芒。大盗寻戈而移国，帝车薄守，夜逐流萤，民屋俱焚，林巢归燕。银阙绮都之壮丽，坐变丘墟；螺宫雁塔之精严，仅余煨烬。"

至于现在"阴历初一和十五"以及其他时段群众烧香礼拜所在,主要在石佛所在南侧近年新建的庙院内,期间当然不排除于残断石佛前烧香礼拜。这一点,可从残断石佛南侧近年来信众新砌烧香砖室(图1-2-4)等事例得到证明。

由于目前石佛所在南侧新建庙院为村人近年自愿集资将村内已毁东向建筑五大菩萨庙迁来所致,故仍面东建筑,且延续五大菩萨庙旧名,又立原五大菩萨庙农历九月十九日庙会以示虔诚。但庙内所祀佛像皆新塑,新设庙建又陌然独处另一系

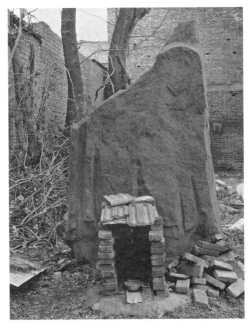

图1-2-4　阿房宫石佛南侧新砌香龛　2018年3月10日笔者拍摄

统,实与石佛原所在寺庙遗址失去本质上的血缘联系。

我们将石佛本身与所在寺庙遗址历史沿革区间实施了有效拓展,那么,是否能借此在这一区间寻找有用的文献记载,来获得一定开拓研究空间的学术支持呢?遗憾的是,查阅相关文献记载,答案显然难如人意。因为前人在研究过程中搜索民国以前"关于关中金石的历代著录",也碰到同样的困难。他们发现有关石佛渊源、流变诸事,相关文献"均未有记载"[1]。

民国以前有关阿房宫石佛的文献记载既然明显匮乏,那么,搜集20世纪30年代以来一些相关阿房宫石佛的记载、评述,就显得必要与及时。困难的是,这一方面的相关资讯亦星散稀少,即就所得几条文献记载信息而言,为明晰演变轨迹与相互关系起见,尚须进行必要的排序与勾连。

先是,1935年5月3日(旧历四月初一日)北平研究院与陕西省政府合组陕西考古会委员长兼西京筹备委员会顾问张扶万(鹏一)偕同西京筹备委员会专门委员兼秘书主任龚贤明、专门委员陈子怡以及中央古物保管委员会西安办事处黄文弼与杨某等人赴阿房宫遗址进行考察,当日张扶万

[1]　王宜昌:《阿房宫》,《文史杂志》1944年第3—4期合刊,第101页。

图1-2-5 民国二十四年旧历四月初一（1935年5月3日）张扶万《在山草堂日记》手稿

《在山草堂日记》[1]因记：

乘车南行新开阿城路，阿房宫在今古城村。宫基南面渐下，北面堑齐，高三四丈。当年筑土为高计，基东西三四里，南北二里许，用民力苦矣。中有石人像，高七八尺左右，手臂毁落地，首已无，身下以圆磐安为座，似佛像，当系元魏时所立也。观毕，西南观昆明池旧址。（图1-2-5）

两年之后，西京筹备委员会委员长张溥泉又以"西京（西安）为周秦汉唐故都，古迹特别繁多"[2]，欲建设陪都"西京"，则亟须廓清该地区蕴含的丰富文物古迹资源，故该会专门委员陈子怡（云路）与调查员夏子欣等人自1937年9月至1940年春曾对西安周围文物古迹进行为期数年的踏察研究。

[1] 张扶万1935年5月3日（旧历四月初一日）《在山草堂日记》（手稿，未刊），稿存陕西省政协文史资料办公室。
[2] 参见1940年6月《西京筹备委员会工作概况》（西安市档案局、西安市档案馆编《筹建西京陪都档案史料选辑》，西北大学出版社1994年版，第208页）。

图1-2-6 陈子怡《西京访古记》卷五局部手稿

其工作成绩,收录在陈子怡撰写《西京访古记》[1]一书;涉及阿房宫石佛的阿房宫遗址调查研究诸事,则见于《西京访古记》卷五"阿房宫"条:

(阿房宫遗址)近东北处东南西北斜冲一大路,路旁立一石像,形制甚为伟大,但头已不存,自肩及腹斜裂为二,又落在平地,因无文字,故不知何年所造、何人所立也。村人对于此地以"石佛湾"呼之,或者此为佛像乎?(图1-2-6)

疑惑的是,连续两次调查阿房宫石佛的陈子怡最终对"石像"的认定,仍局促于"石像"或"此为佛像乎"的纠结之中,远不及《在山草堂日记》语气坚定的"似佛像"认定。尽管后者此时认为石佛"当系元魏时所立"的判断失之偏颇,尚须斟酌与调整。

《在山草堂日记》所载,固属私人日记性质,非公开披露,外人一般很难洞悉。加之记录者其后又以石像残缺等缘故而未进行专门研究,导致1936

[1] 陈氏著述《西京访古记》(手稿),存西安碑林博物馆,尚未公开出版。

图1-2-7 马非百（1896—1984）小照

年他本人编纂的《唐长安城金石考》不及即时收录，也使得我们无法从号称"关中淹博士"[1]的金石考古学家这里获得更多的信息。而《西京访古记》手稿又因时势、体例等缘故久未付梓且迄未深入进行探讨，所以1941年10月17日寓居西安的经济学与历史学教授王宜昌[2]及陕西省立政治学院教授马非百（图1-2-7）、社会学教授王燕生[3]对阿房宫石佛进行的考察便因此变得十分重要。大概正是基于上述缘故，影响王宜昌、马非百等人最终无缘将他们的调查与张、陈等人的考察相联系，从而产生民国以前"关于关中金石的历代著录"中有关石佛渊源、流变诸事"均未有记载"的感慨。

相较前者，从主旨、背景而言，王宜昌、马非百等人的举动更明显具有专题调查的意味。因是，由王宜昌署名、刊发在《文史杂志》1944年第3—4期合刊"美术专号"的《阿房宫》一文，也便有了率先调查、首次著录的意味。阅读合刊"美术专号"编者按，所谓王宜昌等人"以实地考察所得与文献记

[1] 见张瑞玑《曹印侯墓表》（陕西革命先烈褒恤委员会编印《西北革命史征稿》"曹印侯传"，1944年版）。

[2] 王宜昌（1910—？），四川长宁人，别名王季子，笔名凌空、倪今生等。20世纪初就读于国立成都大学、上海民力大学，曾任职北平民国学院经济系教授，著《渤海与中国奴隶社会》（连载于《中国经济》第3卷第4、5、6期，1935年4、5、6月）、《历史法则与其运用》（《文化批判》第2卷第5期，1935年4月）、《北平庙会调查报告》（北平民国学院，1937年）、《喇嘛在中国》（载《力行》杂志第4卷第5、6期，1941年11、12月）、《喇嘛在中国补遗》（载《力行》杂志第5卷第2期，1942年2月）等。

[3] 马非百（1896—1984），著名史学家、经济学家，原名元材，字若村，湖南省隆回县永固镇人。1919年入北京大学，历任黄埔军校、河南大学、河南中山大学、西北大学、陕西政治学院、山西大学等校教职，参与河南安阳殷墟、浚县辛村考古发掘，著《秦集史》《秦汉经济史料》《秦史纲要》《桑弘羊传》《桑弘羊年谱订补》《秦始皇帝集传》《管子轻重篇新诠》《秦时佛教已流行中国考》等。王彦生（1907—？），北京人，社会学学者。1930年毕业于北京中法大学法国文学系，1935—1937年在法国巴黎大学读博士研究生，研究社会学与发生心理学。归国后连续任西北联合大学、山西大学、西北师范学院、鲁豫皖政治学院、四川大学师范学院、上海外国语学院等学校教授。译著有《莫泊桑与龚古尔兄弟》、伯格森的《可能与现实》以及合译法国思想家、空想社会主义代表人物昂利·圣西门（1760—1825）《圣西门选集（一）》等，著有《社会学》，与人合编有《法汉词典》（商务印书馆1953年版）。

载相印证,自较亲切有味",其中"石坡上石像"又为"首次著录"[1]等发论,正显现出这样的气息与意味。

《文史杂志》编者按所谓的"石坡上",为当地俗语所谓"石佛上"地名读音讹记。查北朝时期固无"f"一类轻唇音,"所谓轻唇者",彼时"皆读重唇"[2]。所以当时"佛"音应读作"婆"("坡")音,历代相沿,至今依然。如2013年11月22日我们调查阿房宫石佛时,当地村民即将"佛"读作"婆"。类同示例,关中地区不乏见及。又查北周闵帝宇文觉元年(557)于中华原(今陕西富平县城关乡西)置中华郡,历代以该地旧有东汉雕刻对立二石人,经久讹作"石佛",读音"石婆",遂致中华原被称作"石婆婆原"。明刘兑修、孙丕扬纂《富平县志》卷二"地形志"因记:"(富平故域)南十里强梁原,为中华郡城。二石人卓立,传即郡门,人以是称为'石婆婆原'。"

不仅如此,受调查背景、目的、成果等因素的限制,相较以上两种记载,《阿房宫》一文记述王宜昌等人该日的调查经过显得更为详细:

> 民国三十年(1941)十月十七日,笔者偕马非伯先生及王燕生先生,自西安北站趁火车西行三十里许,至三桥镇下车。……得乡人向导,我们先穿向西南,约三里许,至"石坡上",寻访大石像。果见巨石立路西南侧,底宽丈余,厚约六尺,高约丈余。向西南方向细审之,则为双足,上有裳褶,胸部因石风化所启层,堕于左后方;右肩胛以上,则原竖像时系另以石榫接于胸腔上者,亦斜卧于右后方。头已不见,据向导谓,已为昔日驻军毁去。[3]

由于注意到与"石像"相关的文献记载,《阿房宫》一文经过查阅、对勘,便认为有理由认定"遗址西边'石坡上'之石像,在关于关中金石的历代著录中,均未有记载"。但涉及雕造时代,《阿房宫》一文显然失却信心,称"非伯(非百)先生问之长安耆宿,有估定为石赵、苻秦时遗物者,但亦无何种证据"。

此间王宜昌等人虽感悟到"石像气魄的伟大",认识到雕造时代应与"石像气魄的伟大"相协调,也通过对"石像""附近并无坟墓"迹象的观察,

[1] 《文史杂志》1944年第3—4期合刊"美术专号",第1386页。
[2] (清)钱大昕《潜研堂文集》卷十五《答问第十二》:"凡今人所谓轻唇者,汉魏以前,皆读重唇,知轻唇之非古矣。"又钱大昕《十驾斋养新录·卷五·古无轻唇音》:"凡轻唇之音古读皆为重唇。"但乔全生认为"古无轻唇音"的"古",绝不仅限于"上古",中上古汉语都没有轻唇音。参见乔全生《古无清唇音述论》《古汉语研究》2013年第3期。
[3] 王宜昌:《阿房宫》,《文史杂志》1944年第3—4期合刊,第95页。

疑惑"附近无石材，何得独立一像于此？"并排除了其为"汉代以后盛行以翁仲列墓前时代的产物"之可能，但却潜意识将其与秦始皇以及当时的时代背景联系起来，"断定是雄才大略的帝王的创置，而不是私人的雕塑"，进而更将其与阿房宫遗址"上天台上的花岗石联想起来"，推测"未始不可说它是秦代石像之遗迹"，还依据《水经注·渭水三》"秦始皇造桥，铁锁重不能胜，故刻石作力士孟贲等像以祭之"，以及"旧有忖留神像"等记载，认为"秦代是有石像的"，"不论其属于秦代与否，是值得注意的"，且根据日本学者足立喜六《长安史迹考》涉及"阿房宫"时，"也只说到一个上天台，并未涉及石像"，因此认为他们的发现与著录，无疑是"第一次"，也自然有"以供他人的研究"之意义[1]。

显然，王宜昌的发论与《西京访古记》记载"因无文字，故不知何年所造、何人所立"，"村人对于此地以'石佛湾'呼之，或者此为佛像乎？"以及《在山草堂日记》认为"似佛像，当系元魏时所立"的判断均相去甚远，在时代、性质等方面，都出现了明显的差异。

《阿房宫》一文署名者虽系王宜昌一人，但主体观点却未尝不受其他两位参与者的影响。譬如作为秦史学者，马非百不只对王宜昌"未始不可说它是秦代石像之遗迹"的推测进行了矫正认同，而且还扩展视野，于1982年出版的《秦集史·宫苑志》一书中，认为其"应是秦时宫内遗物"。由于时代学术研究基础的限定以及其他方面的原因，他的这一观点引起一些学者的注意，像尚景熙《李斯评传》一书就基本予以沿袭引用[2]。

尽管王宜昌、马非百等人对阿房宫石佛时代、性质的判定存在着一定的讹误，但以王宜昌署名的《阿房宫》一文，毕竟观察到石佛"底宽丈余，厚约六尺，高约丈余"的体量特征，并注意"向西南方向细审之"，石佛"为双足，上有裳褶，胸部因石风化所启层，堕于左后方；右肩胛以上，则原竖像时系另以石榫接于胸腔上者，亦斜卧于右后方"等具体特征现象，且披露了石佛头部"为昔日驻军毁去"等重要信息，故其在阿房宫石佛学术研究史上仍具一定位置。其中前之"原竖像时系另以石榫接于胸腔上者"的睿智判断，尚对探析石佛组合、修复方式有重要的参考价值。至于《阿房宫》一文所谓的"昔日驻军"，考民国初期陕西西安战事序列，则或指1926年刘镇华镇嵩军

[1] 王宜昌：《阿房宫》，《文史杂志》1944年第3—4期合刊，第101页。
[2] 分别参见马非百《秦集史·宫苑志》(中华书局1982年版，第540页)、尚景熙《李斯评传》(中州古籍出版社2013年版，第148页)。

围困西安之役[1]，或指此役前后某次民国战事、某次某军驻防。

呼应上述记录，1997年、2013年、2018年我们采访调查赵家堡村村民杨凤贤等人时，他们还据该村父老世代相传，称此佛残损与部分倾倒，盖系雷击所致。至雷击缘故，多称石佛久而成精，毁坏庄稼，村民大愤，咸谓得罪老天，天怒，故而雷击之。这些信息，虽可成为阿房宫石佛残缺毁坏的一种注脚，但似乎还不应排除历史上某次废佛事件及沿革进程中某次人为愚昧损坏与附近村民耕牧樵采、起土挖掘等因素的影响。查阅20世纪50年代初陕西省博物馆所摄一帧石佛与遗址环境照片，就清晰显示村民于石佛东侧、东南侧起土挖掘的痕迹（图1-2-8）。

与上述诸人田野调查比较，对石佛实施摄影记录者，目前所知最早为20世纪30年代初西京筹备委员会的专题拍摄（图1-2-9）。1936年，纪实摄影家庄学本又对石佛进行考察与专业拍摄，图版题名"阿房宫故址"，连同叙述文字刊载于《良友》杂志1936年6月第116期[2]（图1-2-10）。1945年春季，美术考古学者何正璜、王子云等人亦曾考察石佛，留有摄影（图1-2-11）。另外，1948

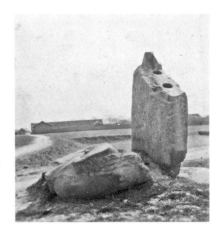

图1-2-8　阿房宫石佛　20世纪50年代初陕西省博物馆摄（自西北向东南）

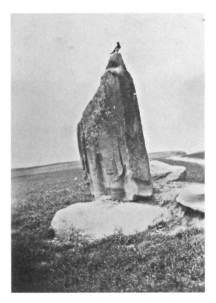

图1-2-9　阿房宫石佛　20世纪30代初西京筹备委员会摄（自东向西）

[1] 西安市三桥镇志编纂委员会编纂：《三桥镇志》，陕西人民出版社2002年版，第388页。
[2] 庄学本"阿房宫故址"摄影与相关叙述文字，题作《从西京到青海》，最早刊于《良友》1936年6月第116期，收录于庄学本著述并摄影，李媚、王璜生、庄文骏主编《庄学本全集》（上册）（中华书局2009年版，第202页）；图版与相关叙述参见《庄学本全集》（上册）第二章《行走甘青》之《从西京到青海》（第199—202页，图版号：11）。

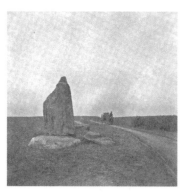 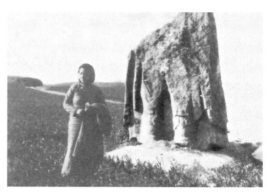

图1-2-10　阿房宫故址与石佛 1936年庄学本摄（自东南向西北）

图1-2-11　何正璜1945年考察阿房宫石佛留影 王子云摄（自东南向西北）

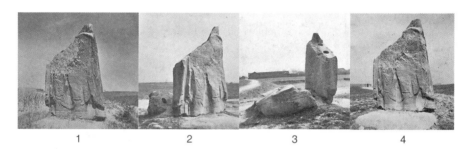

图1-2-12　20世纪50年代初陕西省博物馆对石佛不同角度的拍摄（1. 自东向西摄；2. 自西南向东北；3. 自西北向东南；4. 自东南向西北）

年第1卷第2期《国风杂志》刊载冬萱《今日咸阳》一文还引用1936年庄学本题名"阿房宫故址"的石佛摄影图片。从图文主题意旨观察，庄学本摄影与后之引用者都明显携带将石佛误作秦代之物的阴影。

不同于以上的诸次考察摄影，20世纪50年代初期陕西省博物馆又对石佛进行了专门调查。观察保留下来不同角度拍摄的几帧照片（图1-2-12），这应是迄今为止所见最早具有专业水准的摄影记录，惜未见及相关研究成果。

与陕西省博物馆调查时间相仿佛，1958年7月25—29日，西安市文物管理委员会杨杰三、张承敏、王培民等人在对阿房宫遗址的专题调查中，还涉及石佛的现状记录与环境关系等相关问题[1]。

检索杨杰三等人7月29日填写的巨家庄遗址调查记录表，附有7月25

[1] 参见中国社会科学院考古研究所、西安市文物保护考古研究院、西安市秦阿房宫遗址保管所编《阿房宫考古发现与研究》"西安市文物管理委员会调查·阿房宫遗址"（文物出版社2014年版，第41—45页）。

日手绘"郿坞岭草图"一张（图1-2-13），标示位于前殿遗址东北位置的石佛与前殿遗址其他遗迹的对应关系。该表"遗物描述"一栏尚称："遗址上有南北朝石佛（残）一号，东西两头各有土塚一个，传说为旗杆墩。土塚东西13米、南北14米、高16米，两个相等，均距南崖100米，西、东两土塚各距夯土高台东西两端200米。"此外，"与遗址有关的其他情况"一栏还称："夯土高台现均全部为农业社耕种，东端是巨、赵两堡居住占用，西端为大小古城村居住占用。"

杨杰三等人的调查，虽未能以文字形式明确记述石佛与旗杆墩以及土塚的时代对

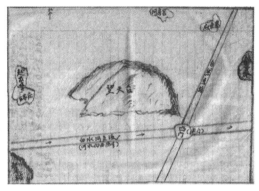

图1-2-13　显现阿房宫石佛位置的郿坞岭草图
1958年7月杨杰三等人调查绘制

应关系，幸草图如实记录了石佛与相关遗迹之间当时的地理分布关系。同时，不同于张扶万、陈子怡、王宜昌等人关于石佛时代的观察，该调查表明确指向南北朝时期的判定，将石佛时代认定的精准化程度向前推进了一大步，显示出不俗的专业水准。

省、市两级文物单位调查工作之后，20世纪80年代末至90年代初第二次文物普查时，笔者与西安市文物考古工作者李思宇等人又对石佛及相关遗物概况进行过专题调查和复查，并将石佛雕凿时代确定为北周时期，而将与之相关的寺庙遗址确定北周至唐代。

缘此基础，韩保全在1996年第2期《文博》杂志发表《秦阿房宫遗址》一文，称阿房宫"遗址东端的赵家堡村西（北），立一巨大的无头的石像，高4米余，因风雨剥蚀，漫漶太甚，细审则可见石人着袈裟，右掌贴胸作'无畏印'，厚重的衣褶垂于足面，很可能是北朝时期的佛像"，从而再将杨杰三等人的调查判断推进一步。

不仅如此，韩文且根据佛像周围曾出土"北朝时期的鎏金铜造像和唐代的八棱石经幢"，认为此地在"北朝至唐代"，"曾是一个佛教寺院"[1]。

扩充以上研究成果，1998年《文博》杂志又接踵披露西安市文物局文物处、西安市文物保护考古所1994年11月至12月联合调查秦阿房宫遗址成果，通过历史文献记载与田野调查资料的比对与互证，认为"西汉王朝建立以后，焚毁的阿房宫仍在汉上林苑范围之内，不断得到改造扩建。在前殿东、北、西三面建成厚重的宫墙，从而形成了一座城堡，史称'阿城'"[2]。并且认为"北朝时期，'阿城'曾作为寺院道场"，香火繁盛，"至今在前殿东部尚存一巨大的石人残段可资为证"[3]。后者虽未直指"巨大的石人残段"就是佛像，但揣摩前、后文意，将其指为佛教寺院遗物的概念却显而易见，于此不难发现其与韩保全所论在学术史沿革中的渊源关系。

另外，2002年以来中国社会科学院考古研究所与西安市文物保护考古所联合组建阿房宫考古工作队更在大规模的阿房宫遗址调查过程中，附带涉及石佛时代属北周等问题的议论。2014年出版的秦中朝《话说西安十三朝》一书综合各家相关研究成果，还进一步扩展思维，认为阿房宫前殿遗址东端赵家堡西"巨大缺头石像"所在，曾是"北朝到唐代""佛教寺院的所在"[4]。

整理各家议论，其大致要点，主要集中在四个方面：

（一）石像时代与性质

（1）可能属佛像。以陈子怡《西京访古记》卷五"阿房宫"条、《文史杂志》1944年3—4期合刊"美术专号"刊王宜昌《阿房宫》文为代表。

（2）秦代石像。见《文史杂志》1944年第3—4期合刊"美术专号"刊王宜昌《阿房宫》文。

（3）秦时宫内遗物。以马非百《秦集史·宫苑志》、尚景熙《李斯评传》为代表。

（4）石赵、苻秦时遗物。见《文史杂志》1944年第3—4期合刊"美术专

[1] 韩保全：《秦阿房宫遗址》，《文博》1996年第2期。
[2] 参见《汉书·东方朔传》："举籍阿城以南……"，唐颜师古注："阿城，本秦阿房宫也，以其墙壁崇广，故俗呼为阿城。"
[3] 西安市文物局文物处、西安市文物保护考古所：《秦阿房宫遗址考古调查报告》，《文博》1998年第1期。引文言"阿城"，《十六国春秋》卷三十八《前秦录七》作"阿房城"。
[4] 秦中朝：《话说西安十三朝》，三秦出版社2014年版，第107页。

号"刊王宜昌《阿房宫》文录马非百采访"长安耆宿"记录。

（5）元魏（北魏）时代雕刻石佛像。见1935年5月3日（旧历四月初一日）张扶万《在山草堂日记》。

（6）南北朝石佛。见1958年7月25—29日西安市文物管理委员会杨杰三、张承敏、王培民等专题调查表。

（7）北周佛像。见2002年以来中国社会科学院考古研究所与西安市文物保护考古所联合组建阿房宫考古工作队研究成果。

（二）石像所属主体单位

（1）秦代宫殿。以马非百《秦集史·宫苑志》、尚景熙《李斯评传》为代表。

（2）北朝至唐代佛教寺院。以1996年第2期《文博》杂志刊载韩保全《秦阿房宫遗址》一文及2014年出版的秦中朝《话说西安十三朝》一书为代表。

（三）石像所在主体建筑格局

1958年7月25—29日，西安市文物管理委员会杨杰三、张承敏、王培民等人专题调查表显示石像与所在前殿遗址相关遗迹对应关系。

（四）石像沿革概况

（1）雕凿于北周，今已残缺。以1996年第2期《文博》杂志刊载韩保全《秦阿房宫遗址》一文、2002年以来中国社会科学院考古研究所与西安市文物保护考古所联合组建阿房宫考古工作队研究成果及2014年出版的秦中朝《话说西安十三朝》一书等为代表。

（2）民国初期当地驻军毁去石像头部。

（3）雷击破坏。见2013年、2018年笔者等采访赵家堡村村民杨凤贤等人记录。

客观而言，所谓石像属秦代宫殿之物、石赵、苻秦或元魏之物，石佛毁坏雷击所致等判断，均不足取，详细剖析参见下文叙述。杨杰三、张承敏、王培民等人均注意到石佛与相关遗迹的照应关系，但未能从背景、性质等方面将其系统联系考证。阿房宫考古工作队虽依据相关研究成果将石佛时代指向北周，但指其为"传说"，却似乎降低了议论的价值。因为"传说"一是具有

图1-2-14　2018年3月10日笔者访问赵家堡村民杨凤贤工作照

"不确定因素"[1]；再者，"传说"生存空间一般以民间为主体，"寄寓着"传说区域民众"对所述人物、乡土、山川的深厚感情"，且"作为民间文学的一种体裁"，具有相对悠久、遥远的"历史性"[2]（图1-2-14）。

况且，如确有"北周"时代雕凿"传说"，则石佛所在地域民众必然有长期、广泛的传播基础与津津乐道的表述形态，而至迟自1935年以来张扶万等人相继介入的历次调查，也不会轻视、扬弃村民津津乐道的"传说"表述，最终留下"当系元魏"，或"此为佛像乎？"甚至是"秦时宫内遗物""南北朝石佛"等不同的判定与疑惑。

二、现状调查与相关问题

前述笔者主持的阿房宫石佛调查共计四次，第一次在1991年3月，系受西安市文物局李思宇等人邀请对石佛及相关遗物遗迹进行的一次考察。第二次在1997年5月，系应西安市未央区文化局编纂《未央区文物志》邀请而组织的一次专题调查，参加人员有罗宏才、杨永刚、仲西峰等人。第三次在2013年11月22日，系为廓清阿房宫石佛相关问题而组织的一次专题调查，参加调查者笔者之外，尚有西安文化学者孙西禄、陕西师范大学美术学院讲师龚晨、上海大学美术学院硕士研究生于蒙群等人（图1-2-15）。第四次则在2018年3月10日，系笔者邀请西安美术学院艺术考古研究所沈琍教授等人就相关问题进行现场研讨的一次调查（图1-2-16）。

[1] 赵凯荣：《帝国崛起——成吉思汗大谋略》，中国长安出版社2011年版，第56页。
[2] 刘锡诚：《二十世纪中国民间文学学术史》（增订本），中国文联出版公司2014年版，第906页。

图1-2-15 2013年11月22日龚晨(左)、于蒙群(右)阿房宫石佛调查工作照 孙西禄摄

图1-2-16 2018年3月10日笔者与沈琍教授阿房宫石佛调查工作照

需要说明的是,第一、二次调查受时间及其他因素的影响,仅粗略踏勘环境并采访村民,未能形成较完整的记录。因此,本节讨论主要围绕第三、四次的专题调查,有关第一、二次调查所获相关资料,则一概融入第三、四次专题调查所获资料体系中合并讨论。

考察石佛雕凿选用石材,岩性属硬度、密度较高、耐风化、耐磨损的沉积岩类的花岗岩(Granite)(图1-2-17),为大陆地壳主要组成部分,主要以石英或长石等矿物质形式存在。地质学概念上因其系岩浆冷却后凝结形成的一种岩石,故又

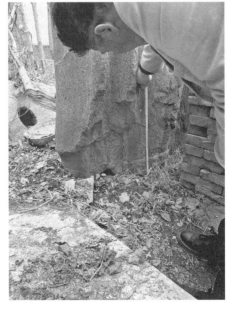

图1-2-17 从石佛底部观察其用材状况 沈琍摄

33

称火成岩、岩浆岩[1]。又因其表面多呈灰色麻点状花斑,俗称又谓"灰麻石"。

此种石质在西起甘肃临潭县北部白石山,东至豫西伏牛山、熊耳山东西横亘400—500千米,南北宽达100—150千米的秦岭山系普遍存在,为四五世纪以来石刻雕凿主要石材。实例如西安碑林博物馆藏大夏真兴六年(424)雕刻石马、河南洛阳龙门北魏至隋唐石窟、甘肃麦积山石窟133窟北魏景明以后(502—534)雕刻10号造像碑[2]等。推测石佛雕凿用石亦应系就地取材,其来源应与长安以南秦岭山系某处区域相关。

由于长期处于户外露天环境,加之风吹雨淋及多种人为因素干预,造成石佛严重断裂分体,表面且出现严重起甲、酥粉、开裂(断面观察更甚)或大面积掉皮、缺损等风化及污染、衰变现象(图1-2-18、图1-2-19),保存状况大致与王宜昌《阿房宫》一文关于石佛"胸部因石风化所启层,堕于左后方"记载相表里。此外,石佛分解落地残件部分块面,还因微生物病害等生物因

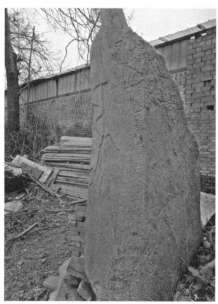

图1-2-18　石佛掉皮、缺损现状　自东北向西南　罗宏才摄　　图1-2-19　石佛掉皮、缺损现状(自东向西摄)

[1] 卢欣祥:《秦岭造山带花岗岩大地构造图》,西安地图出版社2000年版,第14页。又见刘运峰编《鲁迅全集补遗》附录"中国地质之构造·地质上的发育史",天津人民出版社2006年版,第11—15页。
[2] 陈清香:《麦积山10号造像碑的图像源流与宗教内涵》,台北中华佛学研究所编纂《中华佛学学报》2005年第18期。

素的侵蚀破坏，尚存在一定苔藓（bryophyte）、地衣（lichen）和霉菌（moulds）。随着城市化进程加剧及酸雨污染等问题的加重，我们担忧上述现象还将有进一步蔓延的趋势，因此希望有关部门能尽快实施必要的保护措施（图1-2-20）。

按石佛残体今仍立置赵家堡西北阿房宫前殿基址上。引陈子怡《西京访古记》卷五载"（阿房宫）近东北处东南西北斜冲一大路，路旁立一石像"；王宜昌《阿房宫》文又载"寻访大石像。果见巨石立路西南侧"，"向西南方向细审之"等资料，复对照前文所述20世纪30—50年代拍摄有关石佛照片以及北朝以来寺庙遗址大多坐北向南的建筑规律[1]，知石佛当面南立置，其东、北、西三面原有东南西北向通向郿坞岭下道路环绕，前述诸次专门调查，大致皆缘此路并分别于路之南、北环石佛实地考察。阅王宜昌《阿房宫》一文所谓"果见巨石立路西南侧""向西南方向细审之"诸语，或正基于此种调查意识。由此推测《西京访古记》记载石佛所在地名曰"石佛湾"以及《阿房宫》文又记石佛所在地名曰"石婆（佛）上"，应该亦缘于石佛所在的具体地理环境（图1-2-21）。

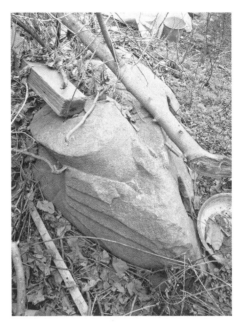

图1-2-20　2018年3月10日笔者拍摄石佛残块保存现状

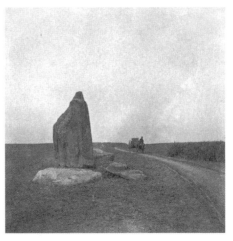

图1-2-21　阿房宫故址与石佛地理环境　1936年庄学本摄（自东南向西北）

[1] 何利群：《北朝至隋唐时期佛教寺院的考古学研究——以塔、殿、院关系的演变为中心》，《石窟寺研究》2010年第11期。

所谓"湾"者,或因其被"东南西北斜冲一大路"环绕;或因石佛位置恰在"北面堙齐,高三四丈"[1]的突兀前殿基址东北角,由东至北自然形成弯转视觉。所谓"上"者,则因石佛位于"北面堙齐,高三四丈"突兀前殿基址东北角,又"西南部斜凿一沟,颇形深长。盖曩时民间用土而为之"[2]。因此无论从前殿基址下的东、北、南方向观察,或是自郿坞岭下东向、西北向眺望,"高""上"的视觉概念皆可成立。

不过从历史地理环境观察,我们更倾向至少在清末民初以前,由东至北观察"北面堙齐,高三四丈"突兀前殿基址(图1-2-22)上石佛而形成弯转视觉的"石佛湾"得名缘故,也相信不论从石佛所在突兀前殿基址之外的哪一个方向观察,都会产生"石佛(婆)上"的感觉。

图1-2-22　民国初年阿房宫前殿遗址突兀高耸状态(自东南向西北拍摄)

依前述,石佛残体当面南立置,首已佚失,脖颈以下部位因右斜大部分残缺而成正视尖锥状(图1-2-23)。从目前地面显露残石佛形态实测,自残高最高处实测,高度为245厘米,这与20世纪30年代拍摄石佛形态及《在山草堂日记》所谓"高七八尺左右"推测数据存在一定差距。

录陈子怡《西京访古记》卷五记载,知陈氏等20世纪30年代调查石佛

[1] 引张扶万1935年5月3日(旧历四月初一日)《在山草堂日记》所谓"北面堙齐,高三四丈"记载,可与宋敏求《长安志》"秦阿房宫。一名阿城。在县西二十里。东、西、北三面有墙,南面无墙,周五里一百四十步,崇八尺,上阔四尺五寸,下阔一丈五尺"等相关文献记载呼应。
[2] 陈子怡:《西京访古记》卷五(手稿),稿存西安碑林博物馆。

所在前殿基址时,"北面西头有破毁之迹甚新,南面西头亦毁去大部,但系旧日所为。少东则有一砖窑凿去土为坯,正在大量破毁之际"。再观察同时期拍摄照片并采访当地村民,知至迟20世纪30年代以来村民农耕樵采或人为原因对石佛残体及所在寺院环境多有损害。近数十年来,农耕基建等原因又导致地表增高,浮土杂物将石佛基座大部覆盖,仅袒露石佛南侧部分位置,且影响及石佛外衣底部以下内裙,致石佛基座以上部分石佛下体不可尽观。若自残高最低处实测,高度则为143厘米;如从身部最宽处实测,宽度为167厘米;又从石佛残体下部实测厚度,数据则为60厘米左右。

调查发现,面南立置的石佛残缺、剥蚀及风化严重,正面与两侧面上部尤甚,仅可辨大致轮廓而难以窥其雕技、风格。综合观察石佛残体与上述不同时期有关石佛历史图片,知石佛残体两侧面因凿石取材强力平削切割造成扁平断面,只简略线刻数道弧线,借以表现紧贴佛体两侧袈裟的质感效果。配合强力切削形成的高大扁平式石佛身躯与紧贴佛体两侧的弧线状袈裟,在石佛残体正面、两侧下部则雕刻有数层折叠、堆积厚重、跨幅很大、略微外侈的"几"字式袈裟衣褶。袈裟衣褶之下,律动垂覆、纵向雕刻的内裙底部,均呈整齐平行式折叠分布状态,规整绵密,质感颇强(图1-2-24)。

图1-2-23 尖锥状残破阿房宫石佛 20世纪30代初西京筹备委员会摄(自东向西)

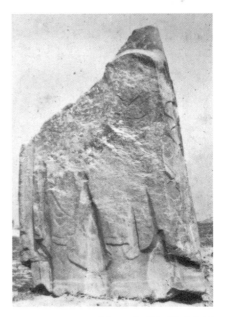

图1-2-24 20世纪50年代初陕西省博物馆拍摄

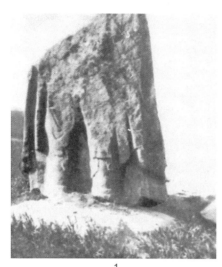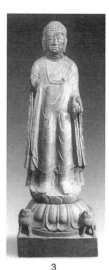

1. 秦阿房宫遗址北朝石佛残像正面　2. 临潼北周造像碑正面（笔者拍摄）
3. 西安市灞桥区湾子村出土北周佛像BL04—001号立佛正面（引自赵立光、裴建平：《西安市东郊出土北周佛立像》，《文物》2005年第9期）

图1-2-25　北周佛教石刻立体造像"U"形弧线衣纹比较与联系

　　石佛残体正面中下部，还可见有力阴线雕刻，流畅有序、紧贴腿部、表现袈裟轻薄质感的数道"U"形弧线衣纹。这种"U"形弧线衣纹在同时期立体佛教造像中频繁见及，示例如西安临潼博物馆北周佛教石刻立体造像；西安碑林博物馆藏湾子村北周佛教石刻立体造像（编号BL04—001号）（图1-2-25）等。

　　因石佛身体结构设计带动与紧密坚硬石灰岩石材的支持，两腿间及两侧袈裟下摆衣褶堆积部位着意实施强劲力度、外浅内深之"矛形"刀法，从而造成两腿间与两侧袈裟下摆衣褶结合处每每形成鲜明高度反差，状如刀棱，最深处达5—6厘米之样式风格，具有强烈视觉冲击力，呈现因"石质不同"而产生别异"刀法"[1]的鲜明艺术效果（图1-2-26）。

　　与四川博物院藏成都市商业街出土梁天监十年（511）王州之造释迦像、梁中大通二年（530）比丘晃藏造释迦像及梁普通四年（523）康胜造释迦牟尼像等南朝佛像袈裟下摆相比，此种数层折叠、堆积厚重的"几"字式袈裟衣褶，在汲取南朝梁代几分秀逸飞扬艺术风格的同时，仍稳定保持刚健厚

———————
[1]　梁思成：《中国雕塑史》，百花出版社1998年版，第130页。

重、古拙朴实的区域文化气韵。中后期以来，此种风格愈来愈趋向浓郁。以之对勘梁思成所谓"北周遗物，以陕西为多，其作较齐像尤古"[1]的观察，是颇足令人认同、回味的。

石佛残体正面左侧，因严重残缺而不能辨识左手、左臂动态，只可见左侧肩部有直下垂坠、折叠有序的一缕袈裟衣角，颇似1998年西安市未央区尤家庄出土保定三年（563）苻道洛造石刻立佛像（图1-2-27）、2004年5月西安市灞桥区湾子村出土编号为BL04—001号大象二年（580）北周石佛以及同年11月西安市未央区中查村西北一基建工地发现、编号3、6、9号的北周石佛左肩下垂袈裟衣角处理

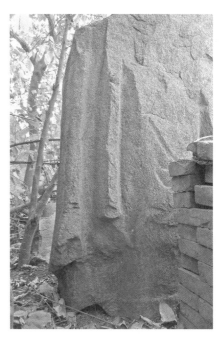

图1-2-26 石佛雕刻"矛形"刀法状态
2018年3月10日 笔者拍摄

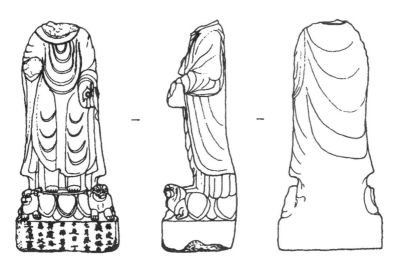

图1-2-27 1998年西安市未央区尤家庄出土保定三年（563）苻道洛造石刻立佛像线图（引自岳连建：《西安北郊出土的佛教造像及其反映的历史问题》，《考古与文物》2005年第3期，图二）

[1] 梁思成：《中国雕塑史》，百花出版社1998年版，第130页。

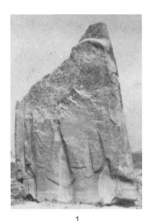

1. 秦阿房宫遗址北朝石佛残像　2. 临潼北周造像碑背面（笔者拍摄）
3. 长安出土的北周佛像3号佛像背面（引自《古都遗珍——长安城出土的北周佛教造像》图版15）
4. 西安市灞桥区弯子村出土北周佛像BL04—001号立佛背面（引自赵力光、裴建平：《西安市东郊出土北周佛立像》，《文物》2005年第9期）

图1-2-28　北周佛教石刻立体造像背面敷搭式袈裟现象比较与联系

手法[1]（图1-2-28），区别只在后者左肩下垂袈裟衣角处理手法相对拙朴，不似前者流畅洗练。由此推测，未被破坏前石佛左臂可能雕刻敷搭式袈裟，左手或作与愿印。

残体石佛背面，空白未雕袈裟衣襞，但匠师为减轻阻力、便于雕刻，先确立雕刻中线，然后再对称分向雕凿的规律性斜行短线却清晰可见。其中四面折转处对称分向雕凿斜线尤为明显。

相同技法，陕西铜川市耀州区博物馆藏2010年耀州城南漆水河滩（西河滩）[2]出土315厘米高度北周石佛（佚首）左右两侧面中下部也可见及[3]。至敷搭式袈裟风格，耀州城南漆水河滩出土北周石佛亦有清晰对应（图1-2-29）。

前述石佛长期露立野外，饱受风雨侵蚀，正面两腿已风化模糊，加之石佛内裙深度垂覆，跣足轮廓已不可辨识。而石佛背面中上部位表面起甲、掉皮、开裂、酥粉等衰变现象，则更为严重。

另外，结合调查所见并以之对照前述诸幅摄影图片，还不难发现面南立

[1] 分别参见赵力光、裴建平《西安市东郊出土北周佛立像》（《文物》2005年第9期）、中国社会科学院考古研究所编著《古都遗珍——长安城出土的北周佛教造像》（文物出版社2010年版，图版15、25、33）。
[2] 因此处河滩位于耀州城以西，故当地俗称曰"西河滩"。
[3] 实测残高315厘米（不含首、座），宽158厘米，厚50厘米。

置石佛残体横断面中部裸露人工雕凿圆形孔洞二,孔洞直径约为20厘米,两孔间距38厘米(图1-2-30)。并且,在面南立置石佛残体之下,尚有不规则椭圆形石基座,素面。考察石质,与石佛相同,亦花岗岩,应亦采自秦岭山系,稍加处理而成。参考石佛宽、厚尺寸再附加基座外缘的袒露部分,推测其长度当接近200厘米、宽度约100厘米。

这种少见的简括豪放的基座设计处理,不同于中小型立体造像方正规整的基座处理设计,显现出早期大像基座处置的原始性,应引起古代雕塑形态结构历史研究者的注意。

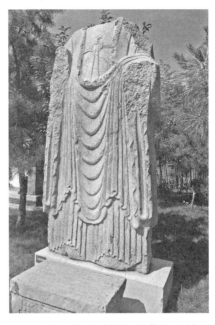

图1-2-29 耀州区博物馆藏耀州城南漆水河滩(西河滩)出土北周石刻立佛敷搭式袈裟现象

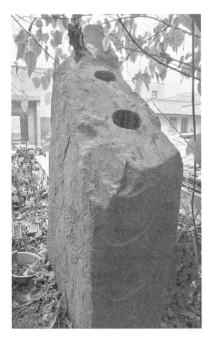 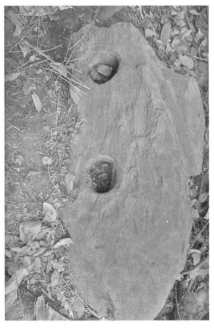

图1-2-30 石佛残体横断面中部裸露人工雕凿圆形孔洞

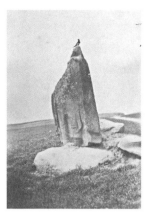 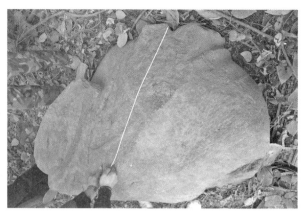

图1-2-31　20世纪30年代初西京筹备委员会拍摄阿房宫石佛与后侧方座覆盆式础石部位关系　　图1-2-32　立置石佛残体西侧（右侧）地面石佛残体

分辨前述20世纪30年代诸幅摄影图片，在面南立置的石佛残体背后（北侧）地表，另有方座覆盆式础石（图1-2-31）一件，其形状、大小与2003—2005年河北临漳县邺城遗址赵彭城北朝佛寺遗址发掘出土方座覆盆式础石基本类同[1]。只是20世纪30年代初西京筹委会所摄照片尚见础石基本完好，至1936年所摄照片，则明显残缺。

于面南立置的石佛残体西侧（右侧），还可见王宜昌等人调查时自石佛南、北分别观察所见"堕于左后方""斜卧于右后方"的石佛另一残体，实测残体高度120厘米。其仰面躺卧，下部少许为地表浮土拥塞。背侧工艺状态，虽未翻转观察，但根据立置石佛残体与耀县漆水河出土同时代石佛背面形态，推测亦空白未雕纹饰（图1-2-32）。

正面观察躺卧石佛残体，知佛像身着双层交领下垂式袈裟，右臂弯曲上扬施无畏印，右手因剥蚀残缺，仅可辨大致轮廓，长度65厘米，唯弯曲右臂直平阶梯式重叠袈裟仍清晰可见。将躺卧石佛残体右手施无畏印信息与前述推测面南立置石佛残体与愿印可能对勘，则石佛未损前右手应施无畏印，左手则或施与愿印。

在躺卧石佛残体右臂部位原来与佛陀躯体衔接横断面，亦可见两个人工雕凿圆形孔洞，其间距40厘米，孔洞直径亦为20厘米，与面南立置石佛

[1] 中国社会科学院考古研究所、河北省文物研究所邺城考古队：《河北临漳县邺城遗址赵彭城北朝佛寺遗址的勘探与发掘》，《考古》2010年第7期。

残体脖颈外侧佛身断面处裸露两个人工雕凿圆形孔洞间距及孔洞直径大致相同。

对勘、联系两处横断面人工雕凿圆形孔洞，可认为其应系石佛雕凿时匠师以榫卯衔接原理组合两部分构件所为，目的在于解决单块石材体量不足以支持大体量石佛用材的现实问题。正是借助凿刻榫卯衔接原理，方才使至少两部分构件得以准确对接孔洞，最终成为优美和谐的整体。

关注这一问题，《阿房宫》一文因此有"原竖像时系另以石榫接于胸腔上者"的敏锐观察。考此种榫卯衔接方法，为中国古老传统文化技术之一，在距今7 000年的河姆渡文化中就已经成熟运用。其后逐步扩展延伸，广泛运用于新石器时代以来的木构建筑、砖石建筑材料及石刻身、座与两部分组合衔接等方面。其中建筑斗拱组合、东汉榫卯砖、两汉以至南北朝碑石、雕塑构件组合技术以及相关砖石雕构件组合技术等争奇斗艳，尤引人瞩目。仅就石刻佛教艺术构件组合技术而言，相关示例即不胜枚举。

大致除本文讨论的石佛身体构件组合外，另有西安临潼博物馆藏北周石刻坐佛、西安碑林博物馆藏原长安县塔坡佛寺遗址发现隋代交脚弥勒造像、铜川市耀州窑博物馆藏隋开皇十六年（596）邑子八十人等造阿弥陀像、西安临潼博物馆藏唐汉白玉雕力士像等（图1-2-33）。

总括上述，我们认为四次调查所见大致与《在山草堂日记》所谓"手臂毁落地，首已无，身下以圆磐安为座"以及《西京访古记》所谓"头已不存，自肩及腹斜裂为二，又落在平地"等文献记载基本吻合，有些方面，还可彼

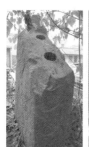

1　　　　　　2　　　　　　3　　　　　　4　　　　　　5

1. 阿房宫石佛残体横断面中部裸露人工雕凿圆形孔洞
2. 西安临潼博物馆藏北周石刻坐佛
3. 西安碑林博物馆藏塔坡佛寺隋代交脚弥勒
4. 铜川市耀州窑博物馆藏隋开皇十六年（596）邑子八十人等造阿弥陀像
5. 西安临潼博物馆藏唐汉白玉雕力士残像

图1-2-33　阿房宫石佛残体横断面裸露对接空洞与相关示例对照联系

图1-2-34　石佛基座状态比较（左,1936年,庄学本摄；右,2018年,罗宏才摄）

此进行有益的补充与矫正。

　　从"堕于左后方"或"斜卧于右后方"石佛另一残体与立置残佛体位关系分析,当日破坏石佛者或应自石佛南面胸部发力,使用较大钝器对石佛实施椎打破坏,从而导致石佛自榫卯衔接处断裂分体。由此至今,倒置石佛残体除半埋土中、剥蚀风化严重等衰变现象外,其位所基本没有发生大的变化。

　　由于石佛所在寺庙建筑圮毁,易为农田,且因历久耕作或其他相关因素影响,促使石佛所在遗址地面逐渐增高,基座亦逐渐为耕土、杂物覆盖。至2013年我们调查时,石佛基座包括其上部分石佛下体部位已全被覆盖。石佛背后（北侧）方座覆盆式础石,亦不知去向,或为耕土、杂物覆盖,或被人为迁徙。加之立置石佛头部已佚,颈部细弱处又易遭毁坏,残破现状与20世纪30年代所摄图片比较差距甚大（图1-2-34）,因此推想自底座以至佛头的全形态高度,应超越我们调查实测所获的数据。

　　又按《造像量度经》规制及北朝至隋初流行的"禅观"[1]仪轨,推测石

[1] 释道昱撰：《禅观法门对南北朝佛教的影响》,《正观杂志》2002年第22期,如北魏高僧玄高推崇禅观,其隐居麦积山时,随其"山学百余人",皆"崇其义训,禀其禅道"（《高僧传·卷十一·玄高传》,《大正藏》第50册,第397页）；北齐高僧僧稠精通禅观,被誉为"自葱岭已东,禅学之最,汝其人矣"（《续高僧传》卷十六《僧稠传》,《大正藏》第50册,第553页下）；僧稠弟子昙询承袭衣钵,发扬光大,终于"化流河朔,盛阐禅门"（《续高僧传·卷十六·昙询传》,《大正藏》第50册,第559页中）。

佛头像高度至少当在50厘米以上[1]。另外，参照1984年甘肃正宁县罗川镇聂店村出土保定元年（561）身高169厘米石雕佛立像基座高47厘米[2]、湾子村出土编号BL04—001、身高178厘米北周石刻立佛基座高51厘米[3]等相关数据，推测阿房宫石佛基座高度至少在50厘米以上。复再联系陕西铜川市耀州区博物馆北周石佛佚首已至315厘米、陕西泾阳县太壶寺保定二年（559）张掺等邑子造释迦石立像连座高350厘米以上（图1-2-35）等现象，推测完整阿房宫石佛通高应在400厘米左右。因此，将其视为目前发现北朝时期长安地区大型单体独立石雕佛像，当不致有大碍（图1-2-36）。

聚焦石佛残体下部雕刻自然折叠、堆积厚重的几字式袈裟衣纹，以及紧贴腿部、表现袈裟轻薄质感的数道U形弧线衣纹，颇似湾子村出土编号BL04—001号的大象二年（580）雕凿北周石刻立佛，但拙朴似较之为甚。至敷搭

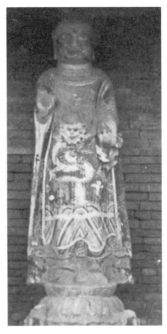

图1-2-35　保定二年（559）张掺等邑子造释迦石立像正面 陕西泾阳太壶寺藏1932年摄 照片系私人藏

式袈裟风格以及袈裟衣纹下纵向雕刻作规律性平行式折叠分布的内裙底部样式，则与耀州区博物馆北周立佛约略相同，但后者样式风格与阿房宫石佛比较仍有差异，推测其雕造时代应稍早于阿房宫石佛。涉及后者显现的内裙样式，西安临潼博物馆北周坐佛、泾阳太壶寺北周立佛等示例亦可见及。

最为显著者，则是腰部以下袈裟明显两翼外伸的艺术风格。其与甘肃正宁保定元年（561）合邑生一百三十人等造石刻释迦佛、陕西泾阳太壶寺

[1] 宿白《敦煌七讲》第四讲"有关敦煌石窟的几个问题"中"试论敦煌魏隋窟的性质"一节认为："佛像是僧人士众禅观礼拜、瞻仰的主要形象。就像而言，头部又居全像之首，尤为突出，礼拜者首先看到的是像的头部，在敦煌的魏隋窟，其性质与坐禅有密切的关系。"马世长又称："坐禅的主要内容'念像'，'念佛'就要先观佛，……为了坐禅观像，把像的头部加以突出。""佛像身高变短是为了观像的宗教要求。这非但不是技术不高的表现，而是匠师有意创造效果。"（参见马世长：《敦煌莫高窟魏窟佛像比例实测报告》，收录于中国古迹遗址保护协会石窟专业委员、龙门石窟研究院编纂《石窟寺研究（第二辑）》，文物出版社2011年版，第10页）

[2] 魏文斌、郑炳林：《甘肃正宁北周石佛像研究》，《历史文物》2005年第9期。

[3] 赵力光、裴建平：《西安市东郊出土北周佛立像》，《文物》2005年第9期。

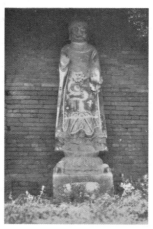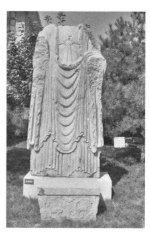

图1-2-36　阿房宫石佛（左）体量与北周保定二年（559）张掺等邑子造释迦石立像（中1932年摄）、耀州区博物馆北周石佛（右）体量比较联系

保定二年（562）张掺等邑子造释迦石立像、西安市未央区尤家庄保定三年（563）符道洛造石刻立佛等在同一位置雕刻手法处理方面，存在着更强的一致性。

基于此，我们暂且将其命名为"袈裟两翼外伸样式"，推测其当是保定年间发自长安，延伸至陇东地区的一种流行样式。至石佛雕凿时代，大致应在北周武帝宇文邕废佛（574—578）之前的保定年间，而与西安市湾子村大象二年（580）石刻立佛腰部以下袈裟形态有明显区别，获知至少自大象二年（580）开始，立佛腰部以下袈裟出现由张开两翼外伸逐渐向弯曲圆弧转变的趋势（图1-2-37）。转变的背景，当与大象二年（580）六月北周静帝宇文赟"复行佛、道二教"[1]相关。复再联系石佛斜断残躯显露修补连接石榫现状，怀疑石佛本身就是贯穿废佛前后时段，"复行佛、道二教"背景下重新修补的产物。入唐以至民国初年，在漫长沿革过程中，石佛还连续遭受过多次天灾人祸侵害，这大致构成石佛流传变化历史的基本档案资讯。

根据侯旭东的统计分析，五六世纪北方地区民众佛教造像系统中，主尊为释迦佛者数量最多[2]，成为一种主流佛教信仰风气。事实上，这种风气在北周核心统治区域，尤其是长安地区，当更为浓郁。从石佛立姿、施无畏、与愿印等样式风格以及北周时期普遍流行释迦佛信仰风气推测，笔者认为该

[1]（唐）令狐德棻等纂：《周书·卷八·静帝》，中华书局1971年版，第131页。
[2] 侯旭东：《五、六世纪北方民众佛教信仰》，中国社会科学出版社1998年版。

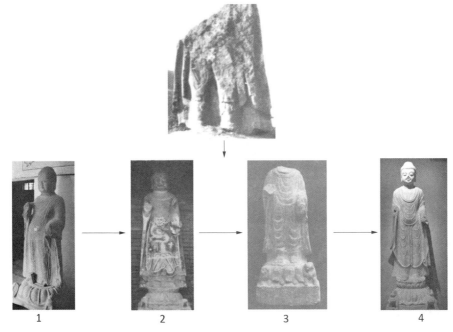

图1-2-37 北周保定年间佛像袈裟两翼外伸样式向大象二年佛像袈裟弯曲圆弧转变趋势示意：1. 甘肃正宁保定元年（561）合邑生一百三十人等造石刻释迦佛；2. 陕西泾阳太壶寺保定二年（562）张掺等邑子造释迦石立像；3. 西安市未央区尤家庄保定三年（563）符道洛造石刻立佛；4. 西安市灞桥区湾子村大象二年（580）张子开造立佛像。

石佛应为大型立姿释迦佛，与北齐统治区域《华严经·入法界品》之普贤行愿思想指导下的卢舍那佛信仰风气[1]迥异，显现出独特的地域风格。

有关这一方面的问题，崔峰《论北周时期的民间佛教组织及其造像》一文还因此通过北周释迦佛信仰实物例证进行数据统计分析，认为"从造像题材看，北周民众的信奉对象以释迦最多，其次是观世音，与北齐民众信仰有明显不同，反映了二者文化和地域性的差异"[2]。

但我们认为，北周流行释迦佛信仰，不仅仅只表现在民众阶层，从周武帝宇文邕"武成二年（560）为文皇帝，造锦释迦像，高一丈六尺，并菩萨圣僧，金刚狮子，周回宝塔，二百二十躯"，"于京下，造守国、会昌、永宁等三

[1] 陈维峰：《北齐卢舍那佛造像图像问题研究》，台湾台南艺术学院艺术史与艺术评论研究所2001年硕士学位论文。另参见王瑞霞：《北朝晚期古青州地区的佛教信仰》，《敦煌研究》2007年第6期。
[2] 崔峰：《论北周时期的民间佛教组织及其造像》，《世界宗教》2011年第2期。

寺","凡度僧尼一千八百人，所写经论一千七百余部"[1]；甘肃省博物馆藏1973年张家川回族自治县马关乡出土建德二年（573）王令猥造像碑发愿文又称"佛弟子堡主王令猬"为"忘（亡）息延庆、延明父母等敬造石铭壹区高四尺，弥勒壹堪，释迦门壹堪"；湾子村出土编号BL04—001号大象二年（580）立佛底座发愿文明确标示佛弟子张子开"为七世父母敬造释迦玉像一区"[2]以及陕西泾阳县太壶寺藏保定二年（559）张掺等邑子造释迦石立像、陕西耀县药王山博物馆藏保定五年（565）雷晖妪造释迦像[3]、四川省博物院藏天和四年（569）释迦造像、陕西历史博物馆藏北周汉白玉释迦造像等历史事实观察，流行风尚的勃兴当首先与上层社会积极倡导有密切关系，然后才影响到民众阶层。正是这种发端上层社会领域的信仰风尚与雕造模式，才是推动北周释迦佛造像系统流行的主要原因。

及此，阿房宫石佛的形态、属性既已认定，以之比勘周武帝宇文邕"造锦释迦像高一丈六尺，并菩萨圣僧，金刚狮子"等文献记载，以及同时期释迦佛像系统组合规制限定下的相关实物例证，则其或有相关"菩萨圣僧，金刚狮子"等附属配置，惜不见踪迹，推测或已经毁佚，或湮没地下，或流落他处，欲寻确切答案，尚待今后更为深入的调查发掘或更为系统的研究工作。

三、艺术价值与所在寺庙建筑的初步复原

我们将阿房宫石佛雕凿时代确定在北周中后期，那么，其具体雕凿背景如何，与所在寺院之间究竟又存在怎样的血缘关系，便成为需要解决的新问题。

我们知道，西汉建立后，对焚毁阿房宫遗址曾不断实施改造扩建，因前殿基址建造拥有东、北、西三面厚重宫墙的"阿房城"（又称"阿城"[4]）遂正

[1]（唐）法琳:《辩正论·卷三·十代奉佛篇上》,《大正藏》第52册,第508页。
[2] 赵力光、裴建平:《西安市东郊出土北周佛立像》,《文物》2005年第9期。刘仕敏:《西安张子开造立佛像相关问题探讨》,《文物世界》2016年第1期。赵、裴文释"张子开"为"张子"；刘文则释为"张子开",此处同刘文。
[3] 颜娟英主编:《北朝佛教石刻拓片百品》,台北加斌有限公司2008年版,第218—219页。
[4]（清）宋敏求《长安志》卷一二:"秦阿房宫。一名阿城,在县西二十里。东、西、北三面有墙,南面无墙,周五里一百四十步,崇八尺,上阔四尺五寸,下阔一丈五尺,今悉为民田。"

式出现[1]。西汉灭亡后,关中累遭兵燹,阿房城又长期成为战略攻守之地。及建元二十年(384)至太元十年(385)苻坚、慕容冲交恶,"(苻)坚以凤凰非梧桐不栖,非竹实不食,乃莳梧竹数十万株于阿房城,以待凤凰之至。(慕容)冲小字凤凰,至是终为坚贼,入止阿城焉"[2]。频繁战事环境中,尽管西晋、前秦等时期长安地区佛教称盛,但在阿房城中是否建造寺院,却未见文献记载。倒是西魏以至北周,随着长安地区统治政权逐渐趋向稳定,附近居住人口不断增加[3],主政者及有力者又大多崇奉佛法,使阿房城中建造寺院有了更确实的基础与条件。

文献记载揭示,大统十一年(546)西魏文帝曾命丞相宇文泰"于长安立追远、陟岵、大乘、魏国、安定、中兴等六寺。度一千僧"[4]。北周明帝元年(557),又"令太师晋国公总监大陟岵、大陟岵二寺营造"[5]。北周武帝宣政元年(578)六月,更"于东、西二京立陟岵寺置菩萨"[6]。

不独如是,北周明帝宇文毓还造"高二丈六尺"的卢舍那佛及二菩萨像。北周武帝宇文邕尚"造锦释迦像一丈六尺。并菩萨圣僧。金刚师子。周回宝塔。二百二十躯",且"仍于京下造宁国、会昌、永宁等三寺","度僧尼一千八百余人"[7]。马军《唐代长安、沙州、西州三地胡汉民众佛教信奉的研究》、王贵祥《北朝时期北方地区佛寺建筑概说》两文分别梳理文献,统计这一时期长安城有名可查的寺院就有天宫寺、太后寺、婆伽寺、崇华寺、大陟岵寺、大陟岵寺、归圣寺、追远寺、陟岵寺、大乘寺、魏国寺、安定寺、中兴寺、天宝(又作"保")寺、大明寺、突厥寺等数十处[8]。刻尚不包括未录佛寺及长安以外的其他佛寺。《辩正论》则统计"周世宇文氏五帝二十五年"间,"合寺"数量就达"九百三十一所"[9]之多。

[1] 西安市文物局文物处、西安市文物保护考古所:《秦阿房宫遗址考古调查报告》,《文博》1998年第1期。

[2] (北齐)魏收:《魏书》卷九五《徒河慕容廆传附慕容冲传》。

[3] 参见中国社会科学院考古研究所、西安市文物保护考古所阿房宫考古工作队《阿房宫前殿遗址的考古勘探与发掘》(《考古学报》2005年第2期),该考古勘探与发掘报告称在距离石佛所在寺庙遗址西北侧曾发现北周婴儿墓葬。

[4] (唐)法琳:《辩正论》卷三《十代奉佛上篇第三》,《大正藏》第52册,第508页。

[5] 《广弘明集》卷二十八《启福篇·后周明帝修起寺诏》,海南国际新闻出版中心1996年版,第760页。

[6] 《广弘明集》卷十《辨惑篇第二之六》,海南国际新闻出版中心1996年版,第533页。

[7] (唐)法琳:《辩正论》卷三《十代奉佛上篇第三》,《大正藏》第50册,第489页。

[8] 马军:《唐代长安、沙州、西州三地胡汉民众佛教信奉的研究》,中央民族大学2010年博士学位论文;王贵祥:《北朝时期北方地区佛寺建筑概说》,《中国建筑史论汇刊》2013年第1期。

[9] (唐)法琳:《辩正论》卷三《十代奉佛上篇第三》,《大正藏》第50册,第508页。

这些位于都城长安，由帝王、贵戚或者上流社会阶层倡导主持的寺院，趋步"大寺""官寺"之等级、地位与规范严格的佛教仪轨，不仅注意选取最佳形胜之地，规模宏大，僧尼众多，而且建筑样式也一味追求精美华丽，造像体量又但求庄严雄伟。像前述周武帝宇文邕所造诸像"莫不云图龙气，俄成组织之工"；"宁国、会昌、永宁等三寺"，则雕梁画栋，构思奇妙。所谓"飞阁跨中天之台。重门承列仙之观"；"夏户秋窗，莲池奈苑。处处精洁，一一妍华。见者忘归，睹之眩目"[1]。推想未必都是溢美修饰之辞。

可以想象，这样的时代环境下，地在都邑，位列长安，独因阿房宫前殿基址的石佛所在寺院固应该因势利导，得风气先。不管寺址选择、规模确定，还是平面规划、建筑风格，以及造像体量与组合程式，都应该顺应潮流，趋步"国寺"或者"上寺"之等级、地位以及规范严格的佛教仪轨，并且与上述文献记载涉及的长安都邑诸佛寺发生或多或少的交流与联系。当然其间不排除帝王、贵戚或上流社会阶层以及中下层民众的供养参与。其中自贵戚以下上流社会阶层以及中下层民众邑社，应为石佛所在寺院的基本宗教消费群体。

这样的推断，使得石佛所在寺院有了区别长安城中类似宁国、会昌、永宁等皇家寺院以及长安城以外其他诸多高级寺院的显著属性。

又查2005年长安县郭杜镇羊村出土隋开皇十六年（596）上柱国滕王常侍何雄墓志，记载何雄墓地所在地为"雍州长安县龙门乡阿城里"[2]（图1-2-38），以隋代

图1-2-38 隋开皇十六年（596）上柱国滕王常侍何雄墓志显现"阿城里"记载

[1]（唐）法琳：《辩正论》卷三《十代奉佛上篇第三》，《大正藏》第50册，第489页。
[2] 分别参看王其祎、穆小军《长安县郭杜镇新出土隋代墓志铭四种》《碑林集刊（第十一辑）》，陕西人民美术出版社2005年版，第227—231页）、[日]江川式部《长安博物馆藏石墓志等碑刻目录》《东アジア石刻研究 创刊号》，明治大学东アジア石刻文物研究所2005年版）、西安市长安博物馆编《长安新出土墓志》（文物出版社2011年版）。

北周，相去不远，故以"阿房城"为标志性符号的"阿城里"地望，在石佛雕凿的北周时期亦可能存在。如是，"阿城里"一带可视作支撑阿房宫石佛所在寺院的基本乡里单位，这一乡里单位的邑子民众，也自然成为阿房宫石佛所在寺院的核心宗教消费群体。

综上，"形制甚为伟大"、造型精美的阿房宫石佛基本可以印证我们的分析与判断，复再结合上述讨论并参考相关实物资料，可尝试复原阿房宫石佛的基本形态，亦即阿房宫石佛雕凿一定被纳入总体佛教寺院建筑规划，先精心选择长安以南秦岭山系上好花岗岩石材，再雇请长安著名雕凿匠师，遵循规范佛教仪轨，不惜巨资雕造了两侧平削、整体呈扁平状、通高4米左右、体量巨大的立姿石佛。

石佛的样式，应该是面相方圆，下巴丰圆，头稍大，稍前倾，肉髻低平，螺发。目半闭，微笑下视。颈部有两道蚕节痕。身穿双层交领佛衣，内有右衽长裙，外有宽厚袈裟。胸部可能结带，腹部明显鼓起。右臂上扬施无畏印（图1-2-39），左臂可能弯曲，袈裟外甩敷搭左臂垂覆，左手也可能斜伸向下作与愿印。两腿隆起，可见为表示紧贴腿部，显现质感的弧形衣纹雕饰。正面及两侧面下部，均可见"几"字形折叠重复，宽厚庄重的袈裟下摆，以及突出袈裟下摆，律动自然，作平行式折叠、茂密规整的内裙下摆。其中为凸显佛陀身躯、腿部以及宽厚两侧袈裟下摆而强力实施两侧低浅，其内突然加深的"矛形"刀法，造成石佛躯体下部呈鲜明高差，具有很强的视觉冲击力。

这种身穿宽厚双层交领敷搭式袈裟，具有"几"字形折叠重复、宽厚庄重的袈裟下摆样式，刀法强劲，古拙丰茂，既融合南朝梁佛教造像样式，又凸显复古情趣、朴拙刚劲的鲜明地域风格，烘托

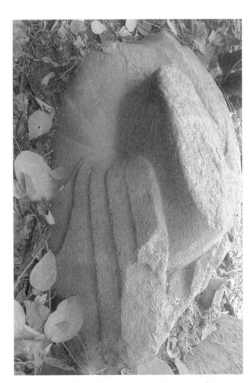

图1-2-39 落地残佛体显现右臂上扬施无畏印轮廓（笔者拍摄）

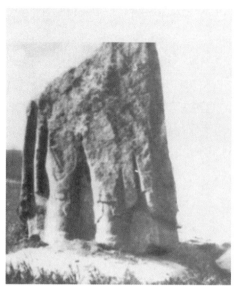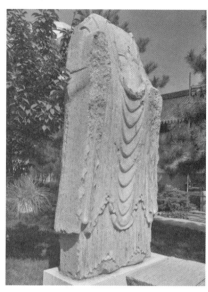

图1-2-40　阿房宫石佛(左)与耀州北周石佛(右)两侧平削与背面空白未雕现象对比联系

出以往我们熟悉的北周佛教艺术全盛时期"长安样式"的基本元素,但两侧平削,整体呈扁平状,凸显巨型体量,注重三面雕饰,空置背面,简化两侧装饰,腰部以下袈裟两翼外伸,令人耳目一新的风格样式(图1-2-40),却明显扩展,有效延伸了北周时期长安佛教造像样式的规模与内涵,促使我们对真实、完整北周长安样式实施新的理解、新的阐释。

还应该看到,如果说复古风潮是造成双领佛衣以及"几"字形折叠重复、宽厚庄重袈裟下摆样式的主要推手,那么传统复古风气与禅观仪轨时尚的交汇流行,则是石佛巨大体量、壮伟佛头、两侧平削、三面雕饰、简化两侧装饰、腰部以下袈裟两翼外伸等鲜明风格的重要背景与营养来源。

因此,无论从体量、风格比较,还是从内涵、样态观察,阿房宫石佛都是衡量北周长安地区佛教艺术水准、阐释北周佛教艺术长安样式的重要实物依据,其所具有的重要历史与艺术价值,显然是不言而喻的。

回顾前引20世纪30年代阿房宫石佛所在历史图版,阿房宫前殿遗址面南立置石刻大佛旁侧既然有与大佛雕凿时代吻合的方座覆盆式础石,便可证明此地应为佛寺大殿基址所在。即便或有东魏武定三年(545)《报德寺玉像七佛颂碑》称"宣武皇帝剖玉荆山,贾重连城,雕镂莹饰。摸一佛两菩萨,石基砖宫树于寺庭"那样的规划设计,但却不能否定佛寺大殿的客观存

在。因此，如石刻大佛所在寺院佛寺大殿位置可以确定，则按照北朝佛寺塔、庙(寺)对应，相得益彰，每合称庙塔、塔庙、寺塔[1]的建筑规制，其当遵循"前塔后殿"[2]布局，亦即石刻大佛所在佛寺应坐北向南，与石刻大佛立置方向吻合。

如是，依照塔、庙相对，前塔后殿的建筑规制和相关文献记载以及考古发现实物例证，如无特殊原因，一般来说石刻大佛立置佛寺大殿应在寺院以北，寺塔位置则应在佛寺大殿之南。以佛寺大殿大佛立置中点为基准，由此向南沿中轴线方向，依次为寺塔、山门、踏道等主要建筑。其中佛寺大殿中点，应与寺塔中心点及山门中心点在南北贯通的一条直线上，由此构成整个寺院的中轴线。

除过沿中轴线布局的主体建筑之外，石佛所在寺院还应有僧房、走廊、亭、阁、围墙等其他附属建筑。有关这一方面的考证，相关文献记载颇多。如《洛阳伽蓝记》记载："(永宁寺)中有九层浮图一所……浮图北有佛殿一所，形如太极殿。中有丈八金像一躯，中长金像十躯，绣珠像三躯，金织成像五躯，玉像二躯。作工奇巧，冠于当世。僧房楼观，一千余间，雕梁粉壁，青琐绮疏，难得而言。栝柏椿松，扶疏檐霤，丛竹香草，布护阶墀。是以常景碑云：'须弥宝殿，兜率净宫，莫尚于斯也。'外国所献经像皆在此寺。"又前引法琳《辩正论》更称"宁国、会昌、永宁等三寺"，既有"飞阁跨中天之台。重门承列仙之观"之属，又具"夏户秋窗，莲池柰苑。处处精洁，一一妍华。见者忘归，睹之眩目"气势，大体均可作为石佛所在寺院整体建筑规划的文献支持依据。"金像""绣珠像""雕梁粉壁，青琐绮疏"等富丽描述，还应为残破阿房宫石佛完整时期贴金、彩绘等形态存在找到佐证依据。

从2003年10月未央区六村堡街办窦寨村附近及2004年11月西安市未

[1] 北朝"塔庙"一体、相互对应、互不分离的建筑规制，文献记载与实物例证颇多。如《洛阳伽蓝记》序称作者于尔朱荣乱后经过洛阳，曾见"城郭崩毁，宫室倾覆，寺观灰烬，庙塔丘墟"；《广弘明集》卷八《叙周武帝集道俗义灭佛法事》载北周武帝希望"求兵于僧众之间，取地于塔庙之下"，故在建德三年(574)下诏废佛，"融佛焚经，驱僧破塔"，并下令将"三宝福财，散给臣下，寺观塔庙，赐给王公"；《辩正论》卷三《十代奉佛上篇》称齐宣帝高洋"大起寺塔，度僧尼满于诸州"。庙(寺)、塔不仅互为一体，且塔因其特殊属性以及体量高大、视觉冲击力强等原因，在庙塔、塔庙、寺塔组合中又往往位列第一，成为北朝佛寺的标志性符号。有关这一问题，本文还将专门予以讨论分析。
[2] 何利群：《北朝至隋唐时期佛教寺院的考古学研究——以塔、殿、院关系的演变为中心》，《石窟寺研究》2010年第11期。

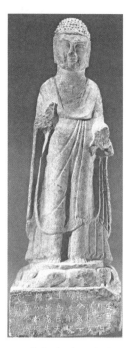
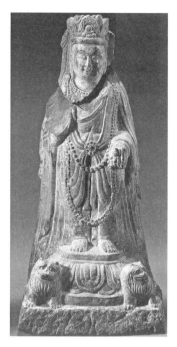

图1-2-41 北周保定五年(565)佛立像 1992年西安北郊雷寨村出土 西安碑林博物馆藏

图1-2-42 北周保定五年(565)赵颠造观世音菩萨像 1975年西安未央区汉城公社(乡)中官亭村出土 西安博物院藏

央区中查村西北一基建工地出土石佛贴金彩绘现象[1](图1-2-41、图1-2-42)来看,这一推测应该是有可能的。

至于考古发现与文献记载互证显示的北朝佛教寺院平面布局规制以及发展演进轨迹,何利群在《北朝至隋唐时期佛教寺院的考古学研究——以塔、殿、院关系的演变为中心》[2]一文中有较为详尽的分析与研究,对于石佛所在寺院假想复原来说,何文可说是重要的参考文献。

佛寺大殿规模,依据巨型石佛体量与石佛所在寺院的地位,至少面阔七间、进深四间。其大体形制,可参考麦积山石窟第4窟七佛阁、第43窟西魏文帝皇后陵墓等相关建筑。

[1] 参见西安碑林博物馆编著:《长安佛韵——西安碑林佛教造像艺术》"石刻彩绘菩萨立像"条(陕西师范大学出版社2010年版,第67页);张建锋:《西安出土的北周石刻佛教造像》(中国社会科学院考古研究所编著《古都遗珍——长安城出土的北周佛教造像》,文物出版社2010年版,图版7—11)。

[2] 何利群:《北朝至隋唐时期佛教寺院的考古学研究——以塔、殿、院关系的演变为中心》,《石窟寺研究》2010年第11期。

作为佛寺的标志性建筑，"北朝以至隋代，塔在新修建的国家大寺和官寺中占据着重要位置，成为寺院的标志性建筑。在文献提及寺院的建筑时，常常着重于塔的描述"[1]。依文献记载与北魏平城"思远灵图"、北魏龙城"思燕浮图"、北魏洛阳永宁寺塔基以及河北临漳县邺城遗址赵彭城北朝佛寺遗址等考古发掘成果互证，阿房宫石佛所在寺院佛塔当位于寺院中心，为该寺最瞩目的标志性建筑，形制为方形土木结构楼阁式[2]。塔基边长在40米左右。

考石佛所在寺院平面形制与基本规模，将至少面阔七间的佛寺大殿与边长40米左右的佛寺塔基作为参照依据，复再参照佛寺所在阿房宫前殿遗址东西1270米、南北426米的基本范围与北朝佛寺择选形胜之地的理念与潮流，推测阿房宫石佛所在佛寺规模东、北与阿房宫前殿遗址东、北边缘对齐，南至阿房宫前殿遗址南边边缘，亦即完全利用殿基台基基础与东、北、南前殿遗址边缘。

也就是说，至少石佛所在寺院的东、北墙完全利用了"崇八尺，上阔四尺五寸，下阔一丈五尺"[3]的阿城东、北墙，区别只在补充、维修或其他相关建筑功力的后期注入。陈子怡《西京访古记》卷五"阿房宫"条称"（古城）村东尚有一段墙址，古城村之上亦存大部墙址，验其土层中含六朝以来瓦砾颇多，盖亦后世重建，非嬴氏之旧也"。正是秦代灭亡后，西汉以至北朝历代沿袭建筑的证据，可作石佛所在寺院沿袭使用前殿殿基与阿城城墙的注脚。

由于后世兴起的聚驾庄、赵家堡将阿房宫前殿遗址东部长400米、宽126米范围覆盖[4]，因此，这一部分覆盖面积无疑应是石佛所在寺院的主体范围。

众所周知，北朝建造佛寺、浮图及雕凿立置佛道造像（碑）等相关活动中，较前代更重选"择形胜之地"[5]（图1-2-43），对最终确定地理位置东、西、南、北或左、右、前、后的地理形势，往往极尽溢美赞誉之辞。如东魏天平二年（535）《中岳嵩阳寺碑》称"北背高峰，南临广陌；西带浚涧，东接修林。于

[1] 何利群：《北朝至隋唐时期佛教寺院的考古学研究——以塔、殿、院关系的演变为中心》，《石窟寺研究》2010年第11期。
[2] 以上参考何利群：《北朝至隋唐时期佛教寺院的考古学研究——以塔、殿、院关系的演变为中心》，《石窟寺研究》2010年第11期。
[3] （宋）宋敏求纂修《长安志》卷一二。
[4] 中国社会科学院考古研究所、西安市文物保护考古所阿房宫考古工作队：《阿房宫前殿遗址的考古勘探与发掘》，《考古学报》2005年第2期。
[5] 参见西安碑林博物馆藏北魏太和二十年（488）晖福寺碑碑文。

图1-2-43 民国拓北魏晖福寺碑拓本显示"择形胜之地"记载　　图1-2-44 北周张僧妙碑拓本显现"宜州治西之胜地"记载

太和八年(488)岁次甲子,建造伽蓝,筑立塔殿"[1];北齐天保八年(557)《僧静明劝化邑义修塔造像记》:"大齐天保四年岁次丁丑十一月二十九日。劝化邑义等修孙岗上故塔并一像一区。嵩山带其左,神堆挟其右。南望修岭,北眺长河,擢此胜地,建此良工"[2];北周天和五年(571)的耀县《张僧妙碑》又记明帝诏除张僧妙为"宜州三藏,并敕给军匠及调度,于宜州治西之胜地(图1-2-44),求诸爽恺,造寺一区,旨名崇庆,拟法师住焉"[3]等,皆此类示例。

"爽恺"者,一作"爽垲",系高爽、明亮、干燥之意。《左传·昭公三年》:"子之宅近市,湫隘嚣尘,不可以居,请更诸爽垲者。"杜预注:"爽,明;垲,燥。"晋潘岳《关中记》:"至今坊市,北据高原,南望爽垲,视终南如指掌。"《太平御览》卷一百七十三"居处部一"引《西京记》:"又曰:大明宫,南接京城之北面,西接京城之东北隅。初,高宗尝患风痹,以宫内湫湿,屋宇拥蔽,乃于此置宫。司农少卿梁孝仁充使制造。北据高冈,南望爽垲,视终南如指掌,坊市俯而可窥。"

契合上述,阿房宫石佛所在佛寺在"择形胜之地"方面则更胜一筹。不

[1] (清)王昶:《金石萃编》卷三十,影印本,中国书店1985年版。
[2] 《石刻史料新编》,台北新文丰出版公司1982年版,册6,第4318页(a—b)。
[3] 韩伟:《陕西耀县药王山北周张僧妙碑》,《考古与文物》1988年第4期。

仅独占"千古一帝"[1]确定建造的世界最大宫殿基址,且广阔、坚实的基址条件和"南面渐下,北面墂齐,高三四丈"[2]的雄浑"爽垲"地貌环境,在居高眺望巍峨南山之时尤具特别优势。

除此以外,寺院东侧"崇八尺,上阔四尺五寸,下阔一丈五尺"[3]的院墙(阿城东城墙)及寺院南部边沿下面,均有深邃流水的壕沟。其中东侧壕沟当南北向,南侧壕沟为东西向[4]。在"北面墂齐,高三四丈"基址以及"崇八尺,上阔四尺五寸,下阔一丈五尺"寺院院墙(阿城北墙)之下,也有深邃流水的壕沟。王学理考证其水源自汉昆明池,经镐京故址东、阿房宫西侧后又折向东北,注入揭水陂[5]。《关中记》所谓"阿房殿在长安西南二十里,殿东西千步,南北三百步,庭中受十万人。其水又屈而径其北,东北流注堨水陂。陂水北出,径汉武帝建章宫东,于凤阙南,东注渭水"正与之相合。

关于石佛所在寺庙圮毁年代,我们尚存以下的疑惑:

(1)查《长安志》卷十二记"张贲然撰忠武将军茹义忠神道碑云藏于京兆长安县永平乡阿房殿之墟"。又清嘉庆《长安县志》卷二十一"茹义忠墓"条:"张贲然茹公神道碑。义忠雁门人,累迁忠武将军,天宝元年(742)六月薨于京兆长安县太和里私第,即以其年七月葬于永平乡阿房殿之墟。"[6](图1-2-45)

此处所谓"墟"者,当废址、故城言,《吕氏春秋·贵直》有"使人之朝为草而国为墟"所谓。按天宝元年(742)

图1-2-45 《长安县志》卷二十一"茹义忠墓"条显示墓主葬地"阿房殿之墟"

[1] (明)李贽:《藏书·世纪列传总目》,中华书局1959年版,第3页。
[2] 参见张扶万1935年5月3日(旧历四月初一日)《在山草堂日记》(手稿,未刊),稿存陕西省政协文史资料办公室。
[3] (宋)宋敏求纂修《长安志》卷一二。
[4] 中国社会科学院考古研究所、西安市文物保护考古所阿房宫考古工作队:《阿房宫前殿遗址的考古勘探与发掘》,《考古学报》2005年第2期。
[5] 王学理:《横绝工程求解》。
[6] 清嘉庆十七年(1812)修《长安县志》卷二十一"陵墓志",民国二十五年(1936)重印,台北成文出版社1969年版,第542页。

图1-2-46　隋大业四年(608)李静训墓志铭拓本　中国国家图书馆藏

六月"阿房殿之墟"已成为墓所,盖未言寺庙耳。知至迟在此时,曾经辉煌一时的石佛所在寺庙建筑已不复存在,重为"阿房殿之墟",自然无缘遭遇会昌年间(841—846)的大规模废佛运动。

(2)至于阿房宫前殿遗址夯土台基中部偏西北发现编号M2的一座北周婴儿墓葬[1],或具寺庙瘗埋的性质。如1957年西安西郊潘家村附近发现隋大业四年(608)夭折杨隋皇族9岁后裔李静训(李小孩)墓葬,其墓志即称"瘗于京兆长安县休祥里万善道场之内"(图1-2-46)[2]。这与天宝元年(742)七月"葬于永平乡阿房殿之墟"的忠武将军茹义忠墓相比,存在着本质上的差异。

(3)前述1933年秋北平研究院徐旭生、何士骥、张嘉懿等人于此地考古调查发现唐代佛头,20世纪70年代初和1981年以来遗址先后又发现唐代经幢等物,因未见实物,其时代属性究竟如何,尚不敢贸然发论。

因此,关于阿房宫石佛所在寺庙的圮毁年代,我们认为还需进一步的探讨研究。

四、结语

《语石　语石异同评》论及北朝大型石刻佛教造像雕凿时,认为"像大功钜,非一人之力所能从事者"[3],以之对勘"形制甚为伟大"的阿房宫石佛

[1] 中国社会科学院考古研究所、西安市文物保护考古所阿房宫考古工作队:《阿房宫前殿遗址的考古勘探与发掘》,《考古学报》2005年第2期。
[2] 唐金裕:《西安西郊隋李静训墓发掘简报》,《考古》1959年第9期。
[3] (清)叶昌炽撰,柯昌泗评,陈公柔、张明善点校:《语石　语石异同评》,中华书局1994年版,第321页。

雕凿,亦相吻合。

此种旨在对应单体石佛雕凿视野中的发论,若扩展至包括阿房宫石佛在内的全部佛寺建筑,除过带给我们北周时期崇佛高潮对于民力、财力巨量掠夺的认知想象外,更多的则是这一时期崇佛高潮必然催生的一种发乎长安高级佛教艺术样式本体,并且有序外延的新表现与新阐释。

除却本文围绕阿房宫石佛雕凿风格对北周时期长安佛教艺术样式"几"字形折叠重复,宽厚庄重袈裟下摆;突然加深"矛形"刀法;就地取材,简括豪放基座设计处理意匠;两侧平削,整体呈扁平状,凸显巨型体量,注重三面雕饰,空置背面,简化两侧装饰,腰部以下袈裟两翼外伸等新风格元素的粗浅理解以外,这一身高4米左右,雕凿精美、"形制甚为伟大"的立体佛像,在传递目前发现北周时期长安地区最大体量石刻佛像以及相应较大规模都邑民众供养群体、较高信仰水准等综合信息的同时,还连同陕西铜川市耀州区博物馆佚首北周石佛已至3.15米、陕西泾阳县太壶寺保定二年(559)张摻等邑子造释迦石立像亦高至3.50米以上以及大像雕凿对应较大城邑、较大规模民众信仰群体等信息,共同构成我们重新理解北周时期长安佛教艺术样式构体内一种独具魅力的新大像体式系统视角,并有效开阔启迪我们纵深观察的方法与视阈。随着考古发现新资料的不断涌现与新研究成果的不断累积和新技术方法的不断注入,相信这样的理解、感悟,还会进一步得到深化、清晰。

不仅如此,除过阿房宫石佛本身研究主体以外,由此引发对石佛所在寺院规模、布局结构、内涵形态、圮毁年代以及石佛沿革历史、匠师群体、材料选择、雕刻工艺、修补技术,特别是是否存在寺塔地宫和北朝以至隋初长安寺庙建筑分布状况等问题的讨论,推想也将会引起学界的重视与关注。

前者或可促动凭借一种典型案例带给系统建构一个重要都邑佛教艺术专题数据库路径、方法的启示;后者作为近年佛教艺术研究的热点视阈,在相关研究主题分次产生、各生影响的同时,还将引起都邑佛教文化遗产资源、都邑佛教艺术地理,遗迹文物保护利用科学化、品质化等方面的广泛关注。限于主题,这将是另外一种学术环境下实施讨论的范围了。

由于阿房宫石佛所在寺院遗址大部分已为后世村堡建筑所覆盖,一些重要地表建筑遗迹,也因20世纪50年代以来的历次农田基建或村民启土建筑等缘故而消失。故以后若要进行系统专题调查、钻探或者清理发掘,困难颇多。不过或正是这样的覆盖,客观上却有益一些瘗埋较深遗物、遗迹的隐

藏保护,希望这一浅陋认识,能够引起有关部门的借鉴与重视。

（本文在调查写作过程中,得到西安市文物保护考古研究院王自力研究员、西安美术学院沈琍教授、中国社会科学院文学所王敏庆副研究员等学界同道的支持与帮助,特此说明并致感谢）

本节作者简介:

罗宏才,现任上海大学中国艺术产业研究院执行院长,上海大学美术学院教授、博导,美术学博士后流动站合作导师,上海市人民政府发展中心决策咨询基地艺术市场研究工作室专家,文化部文化市场发展中心科技创新项目验收委员会主任委员,国家社科基金艺术学重大项目评审专家,教育部人文社会科学研究项目评审专家,教育部学位中心博士论文评审专家,同时兼任国内外10余所大学、博物馆、美术博物馆、研究所等单位研究员、学术委员、专家委员。

主要研究方向为美术考古、艺术管理及艺术市场教学与研究,策划重要学术论坛、展览、规划项目30余项,主持国家级、省部级重要课题10余项,于核心期刊发表论文30余篇,出版《探寻碑林名碑》《中国佛道造像碑研究》《西部美术考古》(主编)、《慈恩印象》《从中亚到长安》(主编)、《卢是艺术年谱长编》《陕西考古会史》《西部美术考古史》《佛教艺术模式与样式》等著述10余部。多项学术成果获省部级科技进步奖、一等奖、优秀创作奖等。其中,《从中亚到长安》一书获华东地区大学出版社第九届优秀学术专著一等奖,2017年出版的《徐旭生陕西考古日记》获该年度全国文化遗产优秀图书奖。

第三节　甘肃华亭县出土北朝佛教石刻造像供养人族属考*

甘肃华亭县位于陕甘宁交界地带，在小陇山东麓。北朝属泾州平凉郡，向西逾小陇山至秦州，北达丝绸之路重镇高平，南与陇东要地汧县接壤，处在古丝绸之路沿线地带。

20世纪90年代，在其南部靠近陕西陇县的安口镇发现一处北朝佛教石刻造像窖藏，出土造像30余件，其中有题记的7件。另外，在相邻的神峪乡出土2件，1件有题记。笔者对这8件造像题记进行了整理校录，并对供养人的族属提出自己的看法。

一、造像题记及其反映的基本信息

（一）北魏熙平元年（516）造像塔（图1-3-1）

1990年华亭县安口镇谢家庙社出土。砂岩质。通高26.5厘米。四面开龛造像，正立面龛内雕一佛二菩萨，龛外左、上、右面依次刻题记；右立面龛内亦雕一佛二菩萨，龛外题记顺序与正立面同；背立面龛内雕交脚弥勒及二胁侍菩

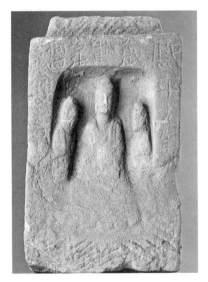

图1-3-1　北魏熙平元年（516）造像塔（笔者拍摄）

* 基金项目：兰州大学丝绸之路经济带研究中心"中央高校基本科研业务费专项资金"资助项目（"一带一路"专项基金项目重点项目"北朝-唐时代丝绸之路陇东宁夏段胡人实物遗存基础数据整理与研究"（项目编号：16LZUJBWZX0120）。

萨，龛外左侧刻题记；左立面龛内雕佛本生故事"燃灯授记"。题记录文如下：

熙平元年(516)……/太岁/在申/为张/何回/张双□……/清信士供养□□河门/大小/张永/奴□/所愿/从心/河门大小……/□者得……

（二）北魏熙平二年(517)郭熙造像（图1-3-2）

1990年华亭县安口镇谢家庙社出土。砂岩质。高41.5厘米，宽21.5厘米，厚7厘米。背屏式，碑首尖拱形，顶部刻一身飞天，左右两边刻两身伎乐天。造像中间开浅龛雕一佛。龛外两侧刻胁侍菩萨。佛座下部中间开浅龛，内刻一胡跪力士，龛外两侧各雕两身供养人。造像左右两侧面题记如下：

熙平二年(517)太岁次申七月三日平凉郡郭熙张妃为七世父母/七世父母造像供养愿□张妃河门大小当得□□

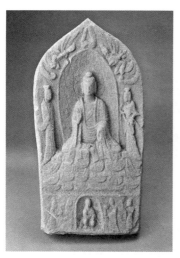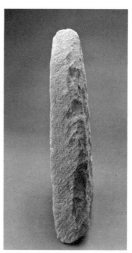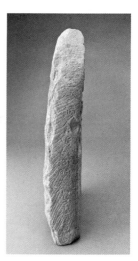

图1-3-2　北魏熙平二年(517)郭熙造像（笔者拍摄）

（三）北魏永兴二年(533)造像（图1-3-3）

1994年华亭县安口镇谢家庙社出土。砂岩质。高33厘米，宽27.3厘米，厚7.8厘米。造像首略残，中间纵向断裂。开尖楣圆拱方形龛，龛楣上饰密集的阴刻线火焰纹，龛楣尾刻忍冬纹向外延伸。方形龛内雕一佛二菩萨。

龛外自下部向左边依次刻题记：

永兴二/年(533)二月/九日/弟子/
□□/节造/石像/一区/愿七/□(世)□
(父)/□(母)□/□过……

按：北魏为永兴年号者有二帝，即元明帝拓跋嗣和武皇帝元修。观此像具北魏晚期之风格，武皇帝元修是。《北史·魏本纪第五》曰："十二月丁亥，杀大司马、汝南王悦。大赦，改元为永兴。以同明元时年号，寻改为永熙。"[1]然永兴年号仅存数日，无二年。造像者仍沿用旧有年号，系年号更换频繁造成，实为永熙二年(533)。

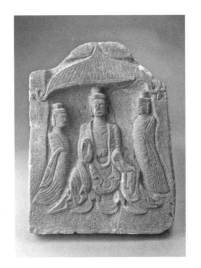

图1-3-3 北魏永兴二年(533)造像(笔者拍摄)

（四）北魏永熙三年(534)张牛德造像塔（图1-3-4）

1990年华亭县安口镇谢家庙社出土。砂岩质。梯形状，通高22.8厘

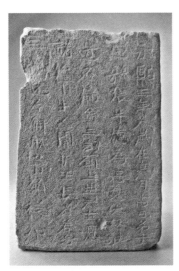 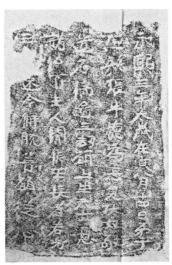

图1-3-4 北魏永熙三年(534)张牛德造像塔题记拓片(笔者拍摄)

[1]（唐）李延寿：《北史·卷五·魏本纪第五》，中华书局1974年版，第171页。

米。四面开龛，正立面开尖楣圆拱梯形龛，内雕一佛。左立面开梯形龛，内雕一佛。背立面佛龛及造像在形式与风格上与正立面完全相同。左立面题记如下：

永熙三年（534）太岁在寅八月十四日弟子/□县张牛德为忘息大奴敬/造石佛□三劫愿上生天上□诸佛下生人间□王长者若□/三□速令解脱善愿从心

（五）西魏大统十六年（550）造像碑（图1-3-5）

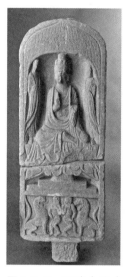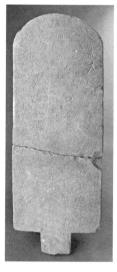

1990年华亭县安口镇谢家庙社出土。砂岩质。通高89厘米，宽33厘米，厚12.6厘米。造像碑于佛衣衣摆处横向断裂成两半。碑首圆拱形，正面开尖楣圆拱形龛，龛楣刻阴刻线火焰纹，圆拱形龛内雕一佛二菩萨。佛座下浮雕双狮及御狮奴。碑最下方雕出凸榫。碑阴上部从左至右依次为供养人姓名，下部为发愿文：

图1-3-5　西魏大统十六年（550）造像碑（笔者拍摄）

□父方成……清信士杨清水……

大统十六年（550）岁丙午四月……/佛弟子郡平里张□□……/割□□财物为亡弟……贵造石碑一区愿上生……/上□过弥勒□□成佛……

（六）北周明帝二年（558）路为夫造像塔（图1-3-6）

1990年华亭县安口镇谢家庙社出土。砂岩质。造像塔现存三级，通高78.6厘米。底部一级四面开龛造像，正立面开尖楣圆拱形龛，龛内雕一佛二弟子，龛外两侧刻有题记。右立面龛制与正立面相同，龛内雕释迦多宝对坐，龛外两侧刻题记。背立面和左立面与正立面雕刻内容与风格完全相同，背立面龛外两侧刻题记。题记录文如下：

图1-3-6　北周明帝二年(558)路为夫造像塔题记拓片(笔者拍摄)

二年(558)岁次戊寅六月癸寅朔十七日己卯清/信佛弟子路为夫长功曹□之辅□□/中敬造石像一区愿三途地□□□□□/愿一切众生龙花三会得城佛道所/□所愿从心/佛弟子郡安家口大小常住三宝

按：造像主尊肉髻低平，面相方圆，身体壮硕，系典型北周风格造像。据题记天干地支推算，北周戊寅年在明帝二年。明帝即位前二年称"天王"，无年号，故题记径称"二年"。

（七）北周保定四年(564)张丑奴造像碑（图1-3-7）

1990年华亭县安口镇谢家庙社出土。砂岩质。通高84厘米，宽29厘米，厚8厘米。造像碑正面自上而下用界栏隔成三层。第一层：碑首为圆拱形，刻仿帐形龛，龛内雕释迦多宝对坐，两侧各

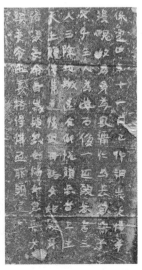

图1-3-7　北周保定四年(564)张丑奴造像碑题记拓片(笔者拍摄)

立两胁侍,释迦佛的右胁侍与多宝佛的左胁侍中间又刻一弟子。第二层:中间开尖楣形龛,龛内雕一佛二弟子。中间龛外左右两侧刻对称的仿帐形龛,龛内立胁侍菩萨。第三层:共开左右两龛。左龛雕一佛二弟子。第三层下部雕出凸榫,碑座佚失。碑阴顶部阴线刻划仿龛形饰,中间阴刻尖拱形龛,龛内刻一佛二胁侍。下部为题记:

保定四年(564)十一月己卯朔岁次佛弟/张丑奴为身为息墉仁为忘息墉子/父子三人造石像一区愿忘者三/人三除地狱速令解脱愿忘者上生/天上愿得佛道□息母路女妃愿身/□梁长命百岁愿息女□女息墉女/愿长命□长祐得佛道所愿从心

(八)北周天和元年(566)佛造像碑座(图1-3-8)

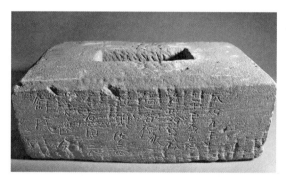

图1-3-8 北周天和元年(566)佛造像碑座(笔者拍摄)

1987年华亭县神峪乡中心小学出土。砂岩质。长34厘米,宽22厘米,高12.5厘米。碑座上面有套接固定造像碑凹槽,碑身已佚。碑座正前方刻题记:

天和元年(566)十月十日为忘/□路□族造石像一/区愿使忘/□免坠三途/八难速令解脱

综合归纳所有造像题记,从中可得知供养人的一些基本信息:

(1)题记中出现的供养人姓名以张氏最多,年代始于北魏晚期,历西魏、北周,共三代。说明这些窖藏主要是张氏家族历代造像,另外还有郭氏、杨氏和路氏。

(2)张氏分别与郭氏、路氏通婚。熙平二年(517)郭熙造像男供养人郭熙与女供养人张妃先后一同出现,为"河(合)门大小"发愿祈福,他们应是夫妻关系。

张丑奴造像碑男供养人张丑奴和女供养人路女妃的夫妻关系显而易见。他们分别为家中男、女性成员发愿祈福。张丑奴儿名墉仁、墉子,路女

妃女名墉女,且称"息母路女妃"。

（3）熙平元年（516）与二年（517）造像有许多相似之处。首先,两件造像同时出现异写的"河（合）门大小";另外,两者艺术风格上非常相近,都是北魏晚期流行的"褒衣博带式"造像风格,衣纹线条细密,主尊及胁侍身材修长,具有浓郁的关中艺术风格;再者,造像供养人郭熙与张妃通婚,而熙平元年的题记供养人全部姓张。综合以上要素,说明张妃应来自熙平元年造像供养人的家族,两姓家族同居一地。

（4）张氏家族籍贯称谓以时间先后为序由大变小,分别为北魏熙平元年平凉郡、北魏永熙三年（534）囗县、西魏大统十六年郡平里。

（5）路氏家族造像年代均为北周,谢家庙出土造像路氏供养人籍贯为郡安家口。

二、供养人的族属

这批窖藏造像资料至目前还没有系统整理与公开发表,部分造像收录于张宝玺先生编著之《甘肃佛教石刻造像》,故而还没有造像供养人族属研究方面的专论,只有部分学者零星提及。暨远志在《北朝泾州地区部族、世族石窟的甄别、分期与思考》一文中,根据造像供养人张生德（即张牛德）、张丑奴、路为夫等姓氏判断,供养人是屠各人[1]。黄会奇的《从石刻文献看北朝陇东地区的民族分布及融合》认为张生德是汉族人[2]。但是,仅以供养人姓氏判断其族属有一定局限性,不能成为族属甄别的可靠依据。因为在魏晋南北朝时期,同一姓氏在胡汉之间皆有,在不同胡族间也有相同的姓氏。

笔者以造像供养人姓氏为基础,结合造像出土地在北朝时期的行政隶属关系及其境内活动的民族,对供养人族属再进行探索。

（一）供养人姓氏是北朝屠各人常见姓氏

路氏在十六国南北朝时期是活动于秦陇的屠各大族。前赵刘曜时,"黄石屠各路松多起兵于新平、扶风,聚众数千……松多下草壁,秦陇氐羌多归

[1] 暨远志:《北朝泾州地区部族、世族石窟的甄别、分期与思考》,收录于麦积山石窟艺术研究所编《麦积山石窟研究》,文物出版社2010年版,第337—338页。
[2] 黄会奇:《从石刻文献看北朝陇东地区的民族分布及融合》,《陇东学院学报》2015年第6期。

之……曜进攻草壁，又陷之，松多奔陇城，进陷安定"[1]。路多松进兵路过的地方，比如草壁在阴密东即灵台县境内，陇城在张家川，安定即泾川，范围不出陇山左右，或与华亭接壤，或与其相近。

北魏太武帝太平真君六年（445），安定卢水胡盖吴起兵于杏城，"遣其部落帅白广平西掠新平，安定诸夷酋皆聚众应之，杀汧城守将"[2]，明年，"高凉王那破盖吴党白广平，生擒屠各路那罗于安定"[3]。

屠各路那罗为安定诸夷酋之一，其部族参与反叛行动。笔者以为安定诸夷酋就是汧城诸夷酋，汧城当时应属安定郡。从新平与安定并列，可以确定"安定"指安定郡，两郡同属北魏泾州。起兵于陕北杏城的盖吴，遣其部下白广平攻略的方向是一路向西而来，倘汧城不属安定郡，则安定郡诸夷酋作为响应，应该东进与白广平汇合，又怎会从安定郡或安定城（今泾川县）再向西攻打汧城？

十六国时期汧县属陇东郡[4]。而《太平寰宇记》"陇州"条："魏初于今汧源县界置陇东郡，今州即陇东郡故郡也。"[5]说明陇东郡在北魏之前已废。检阅文献，在后秦末年至北魏初，陇东郡确是失载于文献，可能与后秦末大夏国赫连勃勃南下有关，导致陇东郡废。太平真君六年在谈及汧城时，并未提及陇东郡，而是与安定郡有关，说明当时陇东郡废后还未复置。易言之，汧城在陇东郡废后北魏初年入安定郡。

太平真君七年（446）二月，太武帝"军次陈仓，诛散关氐害守将者"[6]。恰好证实笔者的推断。陈仓之散关即今天宝鸡市以南大散关，居住在散关的氐人响应盖吴叛乱，杀害守关将领。同理，汧城诸夷酋杀害守将，而并非来自他地。

华亭南部位于汧县以北，那么当地出土的北朝造像供养人路氏也应该

[1]（唐）房玄龄等：《晋书·卷一〇三·刘曜载记》，中华书局1974年版，第2685页。
[2]（北齐）魏收：《魏书·卷四·世祖纪下》，中华书局1974年版，第99页。
[3]（北齐）魏收：《魏书·卷四·世祖纪下》，中华书局1974年版，第101页。
[4]（清）徐文范：《东晋南北朝舆地表》："（前）赵刘曜分安定及汧置陇东郡。"（清广雅书局校本，第1146页）（唐）房玄龄等：《晋书》："武都氐屠飞、啖铁等杀陇东太守姚回，略三千余家，据方山以叛。"（中华书局1974年版，第2978页）（宋）司马光：《资治通鉴》："武都氐屠飞、啖铁等据方山以叛秦，兴遣姚绍等讨之，斩飞、铁。"胡三省注："据《晋书》载记，时飞、铁杀陇东太守姚回，屯据方山，则方山则在陇东郡界。祝穆曰：方山在武都郡东南四十里。"（中华书局1956年版，第3458页）武都郡所领地界在甘肃陇南及陕西宝鸡南部，陇东郡当在附近，故《东晋南北朝舆地表》所载正确。
[5]（宋）乐史撰，王文楚等点校：《太平寰宇记·卷三十二·陇州》，中华书局2007年版，第684页。
[6]（北齐）魏收：《魏书·卷四·世祖纪下》，中华书局1974年版，第100页。

是屠各人。

马长寿先生认为："唐代以前，无论鲜卑、西羌大都保持着族内婚制，不与外族通婚。只有上层人物，如贵族、达官则不在此限。"[1]在胡族杂居的陇山山区更应如此。这批造像形制较小，身高没有超过1米的。供养人基本都是平民身份，唯北周路氏造像塔供养人□之辅为郡守掾吏长功曹。在所有记载北朝官职的文献里并没有出现长功曹一职，可补史阙。其是官阶较低的功曹一类职官，地位不高。

题记显示全部造像皆是家族造像，供养人的家族观念很强，并未出现北朝晚期非常流行的"邑义"造像，反映出其文化落后的一面。在此背景下，他们与外族通婚的可能性甚微。故张氏与郭氏、路氏的通婚应该是同族内异姓婚，他们同是屠各人。

张氏与郭氏在屠各中多见。如贰县屠各张龙世[2]、元成屠各张进[3]、斗城屠各张文兴[4]以及屠各张延和郭超等[5]。秦陇屠各张氏和郭氏在文献中没有明确记载。《晋书·苻坚载记上》载："屠各张罔聚众数千，自称大单于，寇掠郡县。坚以其尚书邓羌为建节将军，率众七千讨平之。"[6]唐长孺先生认为屠各张罔活动的区域不在关中，就在秦陇[7]。

供养人杨氏是氐族的可能性大，屠各人无杨姓。汉武帝时置武都郡，原居武都的部分氐人被排斥于汧、陇间，氐人始居陇山左右[8]。前秦皇帝苻坚为氐族，曾对自己的大臣说："凡我族类，支胤弥繁，今欲分三原、九嵕、武都、汧、雍十五万户于诸方要镇，不忘旧德，为磐石之宗……"[9]苻坚所言透露出氐人的分布范围，其中汧县便是其一。又《宋书·氐胡传》曰："略阳清水氐杨氏，秦汉以来，世居陇右，为豪族。"[10]略阳清水即今天水清水县，在陇山西麓。可见自汉代以来华亭周围地区是氐人世居之地，其境内当时氐族人数量也应不少。

[1] 马长寿：《碑铭所见前秦至隋初的关中部族》，广西师范大学出版社2006年版，第77页。
[2]（唐）房玄龄等：《晋书·卷一〇三·刘曜载记》，中华书局1974年版，第2949页。
[3]（宋）李昉等撰，夏剑钦、张意民点校：《太平御览·卷四二八·人事部六十九》，河北教育出版社2000年版，第555页。
[4]（北齐）魏收：《魏书·卷三·太宗纪》，中华书局1974年版，第54页。
[5]（宋）司马光：《资治通鉴·卷一〇五·晋纪二十七》，中华书局1956年版，第3321页。
[6]（唐）房玄龄等：《晋书·卷一〇三·刘曜载记》，中华书局1974年版，第2888页。
[7] 唐长孺：《魏晋南北朝史论丛》（外一种），河北教育出版社2000年版，第375页。
[8]（晋）陈寿：《三国志·卷三〇·魏书·乌桓鲜卑东夷传》引《魏略》，中华书局1982年版，第858页。
[9]（唐）房玄龄等：《晋书·卷一〇三·刘曜载记》，中华书局1974年版，第2903页。
[10]（梁）沈约：《宋书·卷九十八·氐胡传》，中华书局1974年版，第2403页。

(二)造像出土地华亭南部处在北朝平凉郡与陇东郡的边界地带

为便于论述,笔者首先从汧水发源地谈起。《水经注》载:汧水"出汧县之蒲谷乡弦中谷……《尔雅》曰:水决之泽为汧,汧之为名,实兼斯举。水有二源,一水出县西山,世谓之小陇山,岩嶂高险,不通轨辙,故张衡《四愁诗》曰:'我所思兮在汉阳,欲往从之陇阪长。'其水东北流,历涧,注以成渊,潭涨不测,出五色鱼,俗以为灵,而莫敢采捕,因谓是水为鱼龙水,自下亦谓之鱼龙川……"[1]

细审文意,《水经注》所载汧水有二源,一水出汧县西山,关于这一源头具体位置学界有不同看法,刘满教授考证在今陇县西部关山沟河[2],汪受宽教授考证在今华亭县南部上关河[3]。据其所描述发源地之方向、地名及流向,笔者倾向于前者的说法。

《汉书·地理志》载:"汧,吴山在西,古文以为汧山。雍州山。北有蒲谷乡弦中谷,雍州弦蒲薮。汧水出西北,入渭。芮水出西北,东入泾。"[4]芮水即汭水,明代以前汭水指发源于华亭上关黑鹰晌的黑河,明代人张冠李戴,将发源于华亭西华、马峡之小陇山,流经崇信县,卒入泾河的阁川水称为汭水[5]。据此推测,汧水的另一源头汧县蒲谷乡弦中谷就是距黑河不远的今华亭南部之麻庵河或上关河。

汉代蒲谷乡在华亭南部麻庵、上关一带,也即华亭南部在汉代属汧县,而北部则属安民县或不设县。事实上,华亭县南北分属不同行政区划一直到唐代元和三年华亭县废入汧源县后分界线才一度消失[6]。换言之,北部在北朝属平凉郡,华亭熙平二年造像题记"平凉郡"为证。

华亭西南方小陇山自西南向东北又延伸出一座支脉名曰三乡山,西起海龙山,贯穿上关、神峪、安口等乡镇,东迄崇信县界,横亘在华亭南部,隔断了华亭南北。很明显,汉唐时期在这一地区的行政区划中运用了"山川形便"的原则。

[1] (北魏)郦道元著,陈桥驿校正:《水经注校正·卷十七·渭水》,浙江古籍出版社2000年版,第283页。
[2] 刘满:《唐诗地名小考》,《河陇历史地理研究》,甘肃文化出版社2009年版,第486—488页。
[3] 汪受宽:《西北史扎》,甘肃文化出版社2008年版,第321页。
[4] (汉)班固:《汉书·卷二十八·地理志上》,中华书局1962年版,第1547页。
[5] 祝世林:《平凉古代史考述》,平凉地区地方志编纂委员会办公室1997年(内部使用),第314—319页。
[6] (宋)乐史撰,王文楚等点校:《太平寰宇记·卷三十二·陇州》,中华书局2007年版,第688页。

北魏汧县属陇东郡。据《魏书·地形志》载，陇东郡治泾阳县，县城遗址在今平凉崆峒区以西安国镇境内[1]。但后人并不苟同《魏书》的记载。《太平寰宇记》直言：北魏初年于汧城置陇东郡[2]。考古文物也证实北魏陇东郡治汧城，泾川北魏永平三年（510）南石窟寺碑载："陇东郡守领汧城戍河南……"[3]陇东郡守兼任汧城戍主，涉及北魏镇戍制度。戍次于镇，与县夷。戍立于郡治者，郡守带戍主[4]。表明汧城是陇东郡治。华亭北部属平凉郡，如若陇东郡领泾阳县，那么郡守又岂能隔平凉郡兼领汧城戍主？

陇东郡在北周仍存。甘肃天水清水县出土《隋李虎墓志铭》载："李虎，周陇东太守（李）宝之世子也。"[5]

《元和郡县图志》平凉县条："周武帝建德元年，割泾州平凉郡于今理置平凉县，属长城郡。"[6]说明平凉郡在北周武帝建德元年发生了变动。其实，华亭在隋义宁二年（618）始入陇州（原陇东郡）[7]。

需要指出的是，在十六国北朝时期胡人盘踞的陇山南北，由于政府的控制力量不够强大，部分区域实际上并未设县，而应该是以部落形式存在。如造像题记上面的"平凉郡"再到稍晚的"□县"就是例证。也就是说华亭南部在北朝并不一定属汧县，但一定属陇东郡。

综上分析，华亭南部在整个北朝时期一直是平凉郡与陇东郡的交界地带。

（三）北朝"南山屠各"与"陇东屠各"活动于平凉郡与陇东郡的边界地区

北朝"南山屠各"与"陇东屠各"的有关史实见于《周书》与《北史》，均在《王子直传》中，两书所载内容基本相同。

《周书·王子直传》曰："大统初，（莫折）汉（后）炽、屠各阻兵于南山，

[1]《魏书》卷一〇六《地形志》称陇东郡领县三，其中泾阳为首县。泾阳县在今平凉崆峒区以西，参见刘满《陇东访古记——回中、回中宫、回中道考索》(《河陇历史地理研究》，甘肃文化出版社2009年版，第233—236页)。张多勇《从居延E·P·T59·582汉简看汉代泾阳县、乌氏县、月氏道城址》，《敦煌研究》2008年第2期。

[2]（宋）乐史撰，王文楚等点校：《太平寰宇记·卷三十二·陇州》，中华书局2007年版，第684页。

[3] 甘肃省文物工作队、庆阳北石窟文物保管所：《陇东石窟》，文物出版社1987年版，第11页。

[4] 据周一良先生考证，北魏镇立于州治者，州刺史领镇将。如此推断，成立于郡治者，郡守当领戍主。参见周一良《北魏镇戍制度考及续考》(《魏晋南北朝史论集》，中华书局1963年版，第199—219页)。

[5] 北京图书馆金石组：《北京图书馆藏中国历代石刻拓本汇编（第10册）》，中州古籍出版社1989年版，第5页。

[6]（唐）李吉甫撰，贺次君典校：《元和郡县图志·卷第三·关内道三》，中华书局1983年版，第59页。

[7]（宋）欧阳修等：《新唐书·卷三十七·地理志一》，中华书局1972年版，第967页。

与陇东屠各共为唇齿。太祖令子直率泾州步骑五千讨破之,南山平。……三年,进车骑将军,兼中书舍人。"[1]

这段史料记载的是西魏大统初年(535)朝廷派兵镇压西北羌人与屠各人的联合反叛。莫折氏为秦陇羌族大姓,[2]莫折后炽无疑为羌族首领。

从文献中可得到南山屠各的三条重要信息:

(1) 莫折后炽与屠各活动的区域在南山,朝廷派泾州兵镇压表明南山当在泾州境内;

(2) 南山屠各于大统二年(536)被平定;

(3) 南山屠各与陇东屠各唇齿相依,说明南山与陇东相邻,即泾州与陇东接壤。

与泾州相关的陇东便是陇东郡,北魏晚期以前为北魏泾州属郡之一,《魏书·吕罗汉传》曰:"泾州民张羌郎扇惑陇东,聚众千余人,州军讨之不能制。"[3]北魏晚期陇东郡从泾州分割出来与岐州部分地组成东秦州,治汧城[4]。故陇东屠各即陇东郡屠各。

在泾州辖区内与陇东郡相邻的仅有平凉郡。除前述华亭南部外,崇信、灵台二县南部均与陇县接壤,而崇信南部、灵台西部为北魏平凉郡下的阴密县,阴密县在北周时废。那么,南山屠各就应该在平凉郡境内。

《周书·梁台传》载:"大统初,(梁台)复除赵平郡守。又与太仆石猛破两山屠各。"[5]赵平郡亦属泾州,即两山屠各也在泾州。又泾州有南山屠各,则两山分别指北山与南山。梁台于大统初年参与镇压泾州两山屠各,在时间与地点上均与《王子直传》所载吻合,即两传所载系同一事件。

两山屠各被平定后,梁台转任平凉郡守。大统四年(538),莫折后炽复叛,泾州刺史史宁与原州刺史李贤讨之,梁台向史宁进言击败莫折后炽的策略,"陈贼形势,兼论攻取之策"[6],说明梁台非常熟悉莫折后炽的情况,则莫

[1] (唐)令狐德棻等:《周书·卷三十九·王子直传》,中华书局1971年版,第700页。
[2] 据姚薇元先生考证莫折氏为羌姓,参见氏著《北朝胡姓考》,中华书局2012年版,第357—358页。
[3] (北齐)魏收:《魏书·卷五十一·吕罗汉传》,中华书局1974年版,第1139页。
[4] (宋)乐史撰,王文楚等点校:《太平寰宇记·卷三十二·陇州》:"孝明正光三年,分泾州、岐州之地,兼置东秦州于故汧城。领陇东、安夷、汧阳三郡。至孝昌三年,为万俟丑奴所破。孝武永熙元年,于今州东南八里复置东秦州。仍于州所理置汧阴县……"(中华书局2007年版,第684—685页)。
[5] (唐)令狐德棻等:《周书·卷二十七·梁台传》,中华书局1971年版,第452—453页。
[6] 莫折后炽复叛事在《周书》之《梁台传》与《李贤传》中均有记载,据《李贤传》,时间在大统四年。参见《周书·卷二十七·梁台传》(中华书局1971年版,第452—453页),《周书·卷二十五·李贤传》(中华书局1971年版,第425页)。

折后炽应该活动于平凉郡境内,也即南山屠各在平凉郡。还有一点,既然南山屠各在平凉郡内,为何梁台作为赵平郡守率兵征讨两山屠各呢?这是因为赵平郡与平凉郡紧邻,郡治鹑觚县就包括灵台东部,西与阴密县接壤。从赵平郡发兵会在很短的时间内进入阴密到达华亭县界。

由上可知,南山屠各因活动于平凉郡之南山而得名。为证实上述推断,须对南山的具体位置予以考实。

《太平寰宇记》泾州灵台县条:"蒲川。郦道元注《水经》云:'蒲水出南山蒲谷,东北合细川水。又东北流,合且氏川水焉。'"[1]郦氏从未实地考察过泾水流域,只是作为朝廷任命的关右大使安抚雍州刺史萧宝夤来到陇东,却不料"遂为宝夤所害,死于阴盘驿亭"[2]。北魏阴盘县治即唐代潘原县治在平凉市崆峒区以东四十里铺,阴盘驿在阴盘县境内。郦氏在为《水经》作注时多引用前代保留下来的典籍,这条保留在《太平寰宇记》中的《水经注》佚文应当还是记载汉代的情况。在灵台境内,发源于南部山区且东北流向的河流便是达溪河,发源地在陇县东北部河北镇五马山。同书凤翔府普润县条:"细川谷水,在县南,北流入泾州界。"[3]普润县在今陕西凤翔县境内,自南向北流入灵台的河流是今麻夫川河,即细川水,于灵台百里镇汇入达溪河,故历史上又有"百里细川"之称。

"南山蒲谷"应即《汉书·地理志》及《水经注》所载之蒲谷乡。两地皆在汧县北部,一在西北方,一在东北方。若以更偏西北方的麻庵与五马山为定点,东西之间直线距离百里左右,则正好符合汉制:"县大率方百里,其民稠则减,稀则旷,乡、亭亦如之。"[4]春秋战国时期,汧县是秦人的畜牧区,秦人先祖非子为周孝王牧马于汧渭之间,以致"马大蕃息"。秦文公又营邑汧渭之会。汉平帝元始二年(2)郡国大旱,"罢安定呼池苑,以为安民县,起官寺市里,募徙贫民,县次给食"[5]。呼池苑、安民县在华亭境内,可见到西汉晚期,汧陇间仍是官方的重要畜牧游猎区,地广人稀,故能成为政府安置贫民的理想区域。因此,汉代汧县北部蒲谷乡的面积远大于内地,以上两地皆

[1](宋)乐史撰,王文楚等点校:《太平寰宇记·卷三十二·关西道八》,中华书局2007年版,第693页。
[2](北齐)魏收:《魏书·卷八十九·郦道元传》,中华书局1974年版,第1926页。
[3](宋)乐史撰,王文楚等点校:《太平寰宇记·卷三十·关西道六》,中华书局2007年版,第643页。
[4](汉)班固:《汉书·卷十九·百官公卿表第七上》,中华书局1962年版,第742页。
[5](汉)班固:《汉书·卷十二·平帝纪》,中华书局1962年版,第353页。

应在蒲谷乡范围内。

综上所述,南山早在汉代已经出现,并一直延续至南北朝,所指今华亭、崇信和灵台三县南部小陇余脉。北朝的平凉郡与陇东郡在南北两侧,与前面推论一致。

华亭南部属北朝南山的一部分,且造像供养人姓氏(除杨氏外)又是屠各人常见姓氏,可以肯定地说造像供养人就是北朝时期生活在当地的"南山屠各"与"陇东屠各"。

另外,原州刺史李贤的曾祖李富早在北魏太武帝时因征讨两山屠各而战殁,"祖斌,袭领父兵,镇于高平,因家焉"[1]。高平处于大陇北部,故而北山与南山无疑为大陇与小陇之别称,所以南山还应当包括华亭西部的小陇山。

(四)供养人具体属地考证

据上考述,供养人所在地理位置处在两个不同政区的交界地带,因此其具体属地两者必居其一或两者兼有。笔者试从供养人籍贯为突破口,对此问题再做详细考证。

乡里是北朝县以下最基层的行政组织形式,多见于内地,具有官方划定的固定区域,生活着政府统治下的"编民",其出现与均田制的推行有密切关系。很明显,在北朝陇山南北的屠各人群中,均田制实施起来的难度不小,从他们在北朝不同时期的反叛及朝廷不遗余力调集各方力量镇压看,本地区的屠各人势力是非常强大的。换言之,他们仍然保持着传统的部落组织。这点可以从造像题记中得到印证。熙平二年(517)平凉郡下并未设县,永熙三年(534)□县的出现应是在北魏正光五年(524)"镇改为州"背景下行政区划重新调整的结果,从侧面反映出北魏政府对陇山屠各等胡族的控制力量是相当薄弱的。关中北部地区,除了护军、镇戍以外,直接将胡族部落置于郡县下管理的情况也很多。在北魏献文帝末至孝文帝初,刘藻任北地太守,"时北地诸羌数万家,恃险作乱,前后牧守不能制,奸暴之徒,并无名实,朝廷患之,以藻为北地太守。藻推诚布信,诸羌咸来归附。藻书其名籍,收其赋税,朝廷嘉之"[2]。刘藻对羌人进行登记户籍、征收赋税,意味着羌人被纳入了政府的"编户",但这种编户在管理形式上仍保持着部落形态,正所谓

[1](唐)令狐德棻等:《周书·卷二十五·李贤传》,中华书局1971年版,第452页。
[2](北齐)魏收:《魏书·卷七十·刘藻传》,中华书局1974年版,第1549页。

"虽分统郡县,列于编户,然轻其徭赋,有异齐民"[1]。还有一种情况,虽然部落民生活在郡县下面,但并不是政府的编户,不输贡赋,处于相对独立的状态,政府迫不得已仍然对其实行羁縻政策。陇山屠各应该属于后一种情况。

西魏大统十六年(550)"郡平里"在当地的出现,表明政府对这一地区控制的触角已深入到了最基层,考古资料与大统初年南山屠各被平定的史料记载两者所反映的史实完全吻合。即南山屠各被平后政府很快在当地实行了乡里制,原有的部落组织被彻底分化解散。题记上出现的氏族杨氏表明此时的南山屠各已开始与其他民族杂居融合。而使不同民族身份的人混居在一起也是北朝统治者破坏瓦解胡族部落组织的重要手段,在同时期的石刻资料上可以找到例证[2]。

北朝的乡里不但具有一定地域范围,而且带有浓厚儒家教化色彩,有些地方甚至以改乡里之名来弘扬儒家思想[3]。显然,"郡平里"同样带有浓厚的政治寓意,而非随意为之。相对于其他地区,陇山是北朝胡族盘踞的区域,政府统治力量相对薄弱。在镇压南山屠各叛乱后,朝廷虽然解散了他们的部落,但维持稳定仍是首要任务,故统治者以"郡平里"命名新征服土地,当取"郡内清平安定"之意,冀望被平定的屠各人不再反抗、安居乐业,平凉郡内平稳安宁。

造像出土地安口镇谢家庙位于三乡山北麓,汭河支流南川河中游,北朝系平凉郡辖地,北魏熙平元年造像题记"平凉郡"是确凿证据。谢家庙即西魏的郡平里,生活在这里的张氏、郭氏均为南山屠各。

路氏家族居地叫安家口。根据其与张氏家族联姻以及他们造像瘗埋在一起判断,安家口离郡平里不远。窖藏地谢家庙原属南川乡,后撤销并入安口镇。安家口应是安口的前身,随着时间推移,人们逐渐将安家口省称为安口。

"安口"最早见于明代泾州庠生王宁所作《穷汭记》一文中,称汭水"又东五里至安口岘牛心山,南受武村水,汭至是益大"[4]。根据描述,安口岘位于安口镇东北汭水主流与支流南川河(武村水)的交汇区域。牛心山今存,即以上二河交汇处的山脉。根据庄浪出土北周佛教石刻造像题记"冯家

[1] (唐)令狐德棻等:《周书·卷四十九·稽胡传》,中华书局1971年版,第896页。
[2] 参见侯旭东《北魏申洪之墓志考释》(吉林大学古籍研究所编《"1~6世纪中国北方边疆·民族·社会国际学术研讨会"论文集》,科学出版社2008年版,第221—222页)。
[3] 侯旭东:《北朝村民的生活世界——朝廷、州县与村里》,商务印书馆2010年版,第152页。
[4] (明)赵时春撰,民国张维校补,魏柏树通校:《平凉府志》,甘肃静宁印刷厂1999年(内部使用),第428页。

口"可知"安家口"因安姓人所居而得名。"口"即出口,这里具指峡口,汭河与南川河交汇后流入铜城峡,进入崇信县境内。从上述可知,安口岘与安家口指的是同一地方。北周的屠各路氏家族在此居住,其地东接崇信县,西距谢家庙11公里,南距神峪北周路氏造像出土地10公里左右。

在籍贯表述上,北周"郡安家口"与西魏"郡平里"明显不同。郡下的安家口既非县名又非乡里名或者村名。考虑其胡族身份,"安家口"应既是地名又是部落名号。路氏是陇东屠各,"郡"即指陇东郡。"安家口"距"郡平里"仅5公里,若为南山屠各,应与比他早的供养人的籍贯形式保持一致,而且按照行政级别前面应是县名,而不该直接出现郡名。陇东屠各虽与南山屠各互为形援,但朝廷主要集中泾州力量镇压两山屠各,尤其南山屠各势力较为强大。文献并没有交代对陇东屠各进行武力镇压,当是对其依旧实行羁縻政策,保留原有部落形态。

就地理位置而言,安家口位于三乡山与崇信境内小陇支脉交汇处,还有以南的华亭神峪、崇信西南部新窑等地都在支脉西侧,与陇县接壤,北朝当属陇东郡,也能说明路氏是陇东屠各。

结合文献记载与考古文物可知,屠各人在北朝时期一直盘踞于陇山南北,因活动的区域不同而被冠以不同称谓。随着朝廷对其统治的不断加强,部分屠各人从部民转变为政府的"编民",与部落制并存。屠各与羌、氐等其他胡族杂居,形成了"大杂居、小聚居"的分布格局。他们之间的融合是相对缓慢的,官方行为是促进民族融合的一种手段,但是效果不是非常明显,迟至北朝晚期屠各人依旧保持着族内异姓婚制,不与外族通婚。随着隋朝统一全国,屠各人从此销声匿迹。

(原文发表于《敦煌学辑刊》2016年第2期,收录本书时有改动)

本节作者简介:

王怀宥,男,1987年3月出生,毕业于兰州大学博物馆学专业,本科学历。现在甘肃省华亭县博物馆工作,主要研究方向为南北朝佛教造像和陇东地方历史文化,目前已发表《十六国时期的平凉郡考述》(《宁夏社会科学》2017年第3期)、《北魏金狠墓志考释》(《西北民族论丛》第十六辑)、《唐宋时期安化峡、安化县及安化镇位置考辨——兼谈秦汉时期的鸡头道》(《西夏研究》2017年第4期)等论文。

第二章

类型与样式

第一节 陕西北魏道(佛)教造像碑、石类型和形象造型探究

海内外现在保存的北魏造像碑、石,这些作品产生的地域,几乎都出自陕西。从题刻可知其出土地点:(一)是从耀县出土的,如最早的魏文朗始光元年(424)道(佛)造像碑。(二)是从陕西泾阳出土的,一例为"太和廿三年"(499)"咸阳郡石安县"的道教龛像;一例为张相队"延昌二年"(513)造天尊像,《金石萃编》中记载是出自陕西泾阳。(三)是从陕西鄜县出土的,如日本早崎更吉氏得自鄜州石泓寺旧藏的天尊像,该天尊像雕刻于"永平二年"(509)。由于以上列举的作品都有制作或出土地点及确切年代,就可以作为鉴别其他题刻不全或无的道(佛)造像碑、石属于何时代,出自何地点,以及内容构图的"标型"。(四)是出自西安楼观台的四面道像碑(延昌—孝昌年间)。所以,笔者根据对耀县药王山、临潼、西安碑林博物馆现存的碑、石所作的多次考察研究以及尽可能收集到的相关海内外资料,按照以上的初步分类原则,将陕西北魏的道(佛)教造像碑、石分为耀县模式、泾阳模式、鄜县模式、西安楼观台模式四大类型。

一、耀县模式

根据现藏于耀县药王山博物馆最早的魏文朗"始光元年"(424)道(佛)碑为标型,该造像碑比北魏云冈石窟的开凿年代早36年[1],是迄今所发现的北魏时期年代最早的道佛混合造像的美术作品。令人奇怪的是,该碑与药王山现存的北魏道像碑,或其他佛像碑雕刻的年代,以"太和廿年"的姚伯

[1] 据《魏书·释老志》载,云冈石窟第16—20窟是开凿于北魏和平五年(464)。

多造"皇老君文"像碑为例,其间相距60余年,中间产生了一个断代。这与北魏太武帝于"太平真君七年"(446)下诏灭佛有关。根据药王山现存的道(佛)造像碑的年代、构图模式、造型特征和服饰形制,兹将它们和其他地方发现和出土的道教造像碑的时代、类型归属和形象造型,作比对研究。

（一）耀县甲型

以魏文朗北魏"始光元年"碑为"标型"。与此相类的有：张乱国(囻)延昌三年(514)碑、王守令神龟二年(519)碑、锜石珍神龟三年(520)碑、锜麻仁正光二年(521)碑、师箓生正光四年(523)碑、吴(洪)橺碑和王市保碑。

魏文朗碑作为耀县甲型最早的代表作,其特点是：碑额双龙交缠,尾部伸向碑面的左右侧略微上卷;龙口相对张开,口衔卷草,两舌相交。碑额下面开凿内凹,上端呈拱形龛,龛左右门外中部雕刻日、月。龛中雕刻道、佛二尊,其下面雕刻其他形象(图2-1-1a、图2-1-2b)。在药王山博物馆以及其他博物馆[1],与其碑额有二龙交缠相似的有：

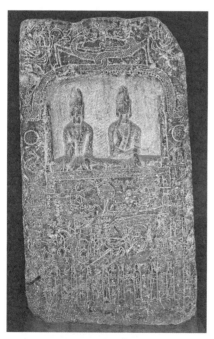

图2-1-1a 魏文朗道佛造像碑碑阳面

（1）药王山张乱国(国字原碑上字形似应为囻)碑,碑额上部中为对称呈"之"状的龙,左右侧各雕刻有一飞仙,在该图形下面雕刻有二龙,其尾部相交,身躯绕成横椭圆形,以一爪在中部对接。二龙头位置呈对称,但舌含在口中不伸出,这是一种模式(图2-1-2)。根据雕刻年代和出土地点,应归于耀县甲型。

（2）临潼王守令(王神杰)碑[2]。

[1] 耀县的北魏至隋唐的道(佛)、道教造像碑石,原珍藏在耀县文化馆内,1971年8月被迁至药王山上碑林的三个碑廊中,共计73块。其中,有北魏年号的16块,有西魏年号的7块,有北周年号的14块,隋唐的为15块。其他无年号的,根据造型风格和发愿文判断,属于北魏的有6块、西魏的有4块、北周的有6块。临潼博物馆碑廊中,属于北魏的碑有5块。

[2] 应为神龟二年邑老田清等七十人造像碑。引自罗宏才：《三通北魏佛道造像碑的误读与重释》,《南京艺术学院学报（美术与设计）》2017年第6期。

图2-1-1b 魏文朗道佛造像碑阳下部特写

碑额造型为二龙相错位(不交缠),其尾部在其下造像龛的左右两边反卷;二龙头口相对舌不交缠。在二龙,即碑身的左右侧各雕刻一飞仙,其身躯曲成"之"字形,头梳双丫髻,为典型北魏飞天造型,在龙门北魏时期开凿的洞窟装饰中极为普遍。

(3)药王山锜石珍造像碑。该碑碑额和魏文朗的更为相似。二龙身躯在碑额中部交缠成两结,龙口相向,舌不相交。二龙相缠的造型,特别是在其下方,即碑的左右边各刻有日、月,与魏文朗碑的非常相似。锜石珍碑还另有一个特点,其碑阴碑额上有一对头相向造型相同的鸟,这对鸟是佛教美术中的迦陵频迦,或是道

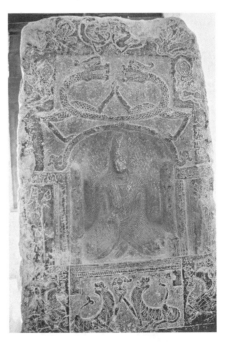

图2-1-2 张乱国(囯?)道教造像碑 北魏延昌三年(514)

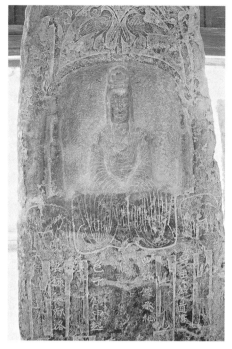

教传说的朱雀，由于没有可资比对的参照物，暂不作定论（图2-1-3a、图2-1-3b）。

（4）药王山锜麻仁碑。该碑碑额雕刻二龙，龙身不交缠，身躯各曲成"之"字形呈对称，龙头相向，舌外吐卷曲不相交。其下面图形，即碑的左右侧各雕刻日、月。

（5）临潼博物馆师篆生碑。该碑阳碑额的龙头呈对称伸向碑阳的左右侧，龙爪对称布在碑阳、碑阴面上，二龙交缠，身躯呈"∞"字形，龙头相向，舌不相交，阴刻的鳞甲与上述碑中龙的完全相似。在二龙下面碑身左右侧刻日、月，日图中可见一三脚乌，月图中造型模糊难以辨认。

图2-1-3a　锜石珍道教造像碑碑阴　北魏正光三年（520）

（6）药王山吴（洪）樆碑。碑阳上部浅浮雕二龙在中部呈交缠状，龙尾延伸至左右侧反卷，二龙各吐舌相交，其左右侧的碑面上下部平雕圆形图案，隐约可见鸟儿形象，这应该是表示日、月。

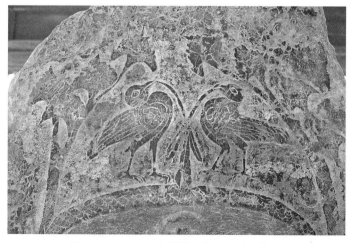

图2-1-3b　锜石珍道教造像碑阴碑额特写

（二）耀县乙型

姚伯多太和廿年（496）碑，刘文朗太和廿三年（499）碑（图2-1-4）[1]，杨阿绍景明元年（500）碑，杨缦黑景明元年（500）碑，张安世神龟元年（518）碑。

这类碑的造型，没有碑首，碑额不加任何装饰，碑面凸凹不平，碑的形态不是呈规正的长方形或圭形，似乎是就石材的形状稍加修理即成。碑上的供养人像很少，甚至没有。碑面上也没有如甲型那样繁多的装饰，发愿词占碑面很大的部分。碑的主龛形状也不太规范，龛额、楣也未加以任何的雕刻装饰。龛内主尊也是以粗犷的刀

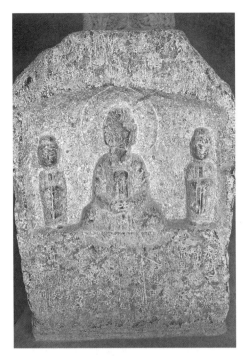

图2-1-4　刘文朗道教造像碑　北魏太和廿三年（499）

法采用大手笔的方式勾勒出形象轮廓，细部不作进一步的雕琢。

例如姚伯多碑。该碑顶部有缺损，但碑首原状就是未加任何雕饰，碑阳、碑阴上部所开龛，龛形都不太规正，但文字和书法却很精美。碑阳龛中所雕刻的主尊"皇老君文"，实即太上老君[2]，即寇谦之对五斗米道实施改革后的北天师道尊奉的教主——老子。姚氏对该像备加推崇，称言"营构装饰极工匠之奇雕，隐起图形婉若真容现于今世。绮错尽穷巧之制，修来清颜有若真对"。而实际上，"皇老君文"所戴的道冠式样不是非常明显，无法选择参照物与之比对，其衣着服饰形制也难以辨认，二协侍的造型也是如此（图2-1-5a）。如果不是发愿文中指明所造的像是"皇老君文"，我们根本无法理解这是道教所造的老君像。杨阿绍碑、杨缦黑、刘文朗碑、张安世碑，碑

[1] 刘文朗道教造像碑，发现时间和地点不详，原藏耀县文化馆，石璋如的《陕西耀县的碑林与石窟》，耀生的《耀县石刻文字略志》，韩伟、阴志毅的《耀县药王山的道教造像碑》，都未提及并论述这通道教造像碑。
[2] 关于姚伯多碑中的"皇老君文"即"太上老君"的诠释，参见拙作：《北朝道教老子神像产生的历史过程和造型探索》（2007年5月提交"向老子致敬——中国首届道教美术史国际研讨会"的论文）。

图 2-1-5a　姚伯多道教造像碑

形和构图模式大体都相似,但发愿文中都没有指明主像身份(其实就是老子),之所以确定为道像,是根据其造型和衣饰予以判定的:胸部下面束有宽带,如杨阿绍碑、张安世碑;或颔下有须髯,如杨缦黑碑;或手捧笏板,如刘文朗碑。

根据以上比对,再判读发愿文,可以看出:耀县乙型碑的捐造人,除姚伯多有家世渊源外,他在碑中称自己是后秦王朝(384—417)羌族创建者的后裔,以建这通碑来表达其家族对北魏皇帝的效忠;其余都是信道又奉佛的庶民,所以在碑中都不追述自己的家族史,造像的功利目的仅仅是为祈福禳灾。这类造像碑的制作比较粗糙,徒具形式。主尊,无论是道像,或是并列的道佛二像,其形象造型、服饰形制,都无定式。

该型造像碑中的供养人形象造型、服饰见于姚伯多造像碑中。姚碑左侧上部五位供养人物像,头戴平巾帻,这种帻是魏晋以来一般士人所戴。帻式,上平者的"平上帻",帻的耳有短有长,长的名"介帻",系文吏所戴;这些形象,上身着大袖短衣,下身着舒散的大口裤或裳;大袖而下着裳(裙)的形式,便可权作常服(或一般礼服)(图2-1-5b),但又不完全与那时南朝的汉装相类。姚氏家族,碑文中言"(略)有北地姚伯多兄弟等,承帝舜之苗胄,……兄弟至孝,通于神明,望标青族",何谓"青族",乃是对信奉北天师道道民的称谓,可见其先祖地位显赫,出身世族,故供养人着

图2-1-5b　姚伯多碑左侧上部供养人特写

这种服饰。

虽然耀县甲式，以魏文朗碑为"标型"，碑额上都雕刻有二龙的造型，但若按各碑构图模式，还可以再分为以下类型。

甲A型：魏文朗碑碑阳下面表现骆驼、乘马、犊车出行的场面。该幅图的下面是一排供养人，各形象前上方雕刻姓名，即所谓的"抱牌式"。与此构图相似的为张乱国碑，在碑阳主龛下面，正中为托博山炉的双狮，其左右各表现乘马的出巡图，该图下面一排供养人造型与魏文朗碑中的相似。供养人下雕刻的犊车与魏碑中的略有不同。魏碑中的犊车现出乘者，应无轿厢，题刻中名为"幰车"，该车样式为通幰犊车。张碑中的犊车，有平顶长方形的轿厢，样式为偏幰犊车。刘碑中右侧下部的两名骑兵的马所着马甲也展示了北魏前期全身遮蔽的马具装形制：有保护马首的"面帘"、保护马颈的"鸡项"、保护马身的"甲身"、保护马颈及胸部的"荡胸"，臀部后面有"搭后"掩蔽，是为难得的实物资料[1]。

甲B型：以临潼博物馆的王守令碑为代表作，在碑阳的主龛下面雕刻一排排的供养人，形式也为"抱牌式"。与王碑构图相似的有：锜石珍碑、锜麻仁碑、师篆生碑、李天保碑；而夏侯僧□碑，碑阳佛像主龛下面供养排列与上述碑的相似，但碑阴道像下面却未雕刻"抱牌式"的供养人。又，王市保碑的供养人像不作"抱牌式"。

耀县甲型碑中主尊的造型有如下几种模式：

（1）魏文朗碑，碑阳龛中道、佛像造型。道像头面部损坏，据碑右侧上龛维摩诘的造型可以辨识，道像的头部是戴小冠和帻，其服饰是着交领宽袖袍，在胸部用宽带束住，右足掌心裸翻在外面（仿佛像全跏趺坐），其手印与左边佛像的相同，均以右手举于胸前施无畏印，这颇似北魏时期的释迦、多宝佛造像。释迦、多宝佛像并坐说法出自姚秦（384—417）鸠摩罗什在长安所译出的《妙法莲华经》。然而现在却寻觅不到纪年早于魏氏碑的释迦、多宝佛造像与之相比较。

与魏氏碑碑阳道像造型基本相似的为冯神育北魏正始二年（505）碑阳龛中的道像。该像头面也已损毁，但头上似戴有帻（应不是颐耳）是比魏氏碑中的再清楚不过的了。其所着服饰襟和袖端都镶有边缘。冯碑碑阴主龛中道像的造型与魏氏碑右侧上龛中维摩诘像相似，右手所执麈尾样式比后

[1] 周锡保：《中国古代服饰史》，中国戏剧出版社1984年版，第158页，第171页军图八、军图十。

者的更为成型似扇的式样。

（2）张乱国（囻?）延昌三年（514）碑碑阳主龛中道像，幸头面部石质略有损毁，可以清楚地看到，其头戴有束发的小冠，没有簪，发上拢，戴有帻；上身着有内衣，外着左衽宽袖大衣，衣襟和袖端镶缘，右手上举执菱形状的麈尾，其宝座为呈几字形的胡床，[1]这些体现了道像造型比冯碑的更趋于成熟。

（3）锜石珍神龟三年（520）碑，其碑阳、碑阴主龛中的道像造型是：碑阳的神像头上戴有笄的冠，后山较高，发上拢，刻出鬈毛（未戴帻），上唇和下颏有胡须；碑阴的未刻出鬈毛，应是戴有帻。两像的头部造型完全是地地道道的道教造型，却都身着U字形领颇似同时代佛像所着的圆领通肩袈裟（可见佛像造型模式对道像影响之深刻），又胸腹部束宽带（颇有些不伦不类），双手均下垂不施印势。两像的大衣下裾垂在龛外，形成蝴蝶翅状的裳悬座形。

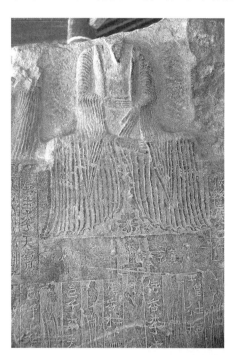

图2-1-6 李天保道教造像碑碑阴　北魏延昌—孝昌年间

稍后锜麻仁正光二年（521）造像碑碑主龛中的道像造型，头部和宝座的裳悬座形与锜石珍的完全相似。不过锜麻仁碑中道像所著的是双领下垂的宽袖袍服，在胸部系衣结。上述两通锜氏造像碑的特点有二：一是道像主尊像的头部造型在北魏延昌至正光年间（512—524）开始形成定式，二是道像大衣下裾仿同时代龙门佛像的在龛外形成裳悬座形。在临潼博物馆，王守令神龟二年（519）碑、师策生正光四年（523）碑、庞双佛孝昌三年（527）碑上的道像台座也为裳悬座。其中庞双佛碑道像裳悬座形的褶襞线条处理方式与耀县李天保道像（约为延昌—孝昌年间，512—527）的基本相似（图2-1-6）。

[1] 几字形胡床是北中国佛教造像，主要是金铜佛像最常用的座子，公元5—6世纪前期最流行，参见金申《中国历代纪年佛像图典》图版7韩谦造铜佛坐像宋元嘉十四年（437），图版10菀申造鎏金铜佛立像北魏太平真君四年（443）（文物出版社1994年版）。

那么，我们把西安楼观台四面道教造像碑中的主尊像与上面所讨论的(2)(3)式比较，西安的其头部造型、服饰、姿态，都与之相似而不脱其臼范。因此笔者断定，其雕刻年代应为北魏延昌至孝昌年间(512—527)。

尤可值得注意的是王市保碑，该碑无造像纪年，碑阳正龛中道像造型头戴束发小冠，没有簪，却戴有帻，上唇和颏下都有胡须，这个头部造型与张乱国(国?)碑中的极为相似。王氏碑中道像身着对襟直领衣，内衣绅带又垂于外，不呈十字形，不完全似北魏孝文帝改制后流行的褒衣博带式，因此应该是北魏永平至延昌(508—515)时代的作品，特别是道像所着大衣褶襞略凸起而又紧密的线条，与我们下面要讨论的鄜县模式造像特别相似。

二、泾阳模式

泾阳在陕西省泾河的下游，北距耀县约100公里，东南距咸阳、西安分别约60、80公里。在这里发现的有北魏纪年的道教造像石，其造型体现出与耀县模式不同的另一种风范，根据其不同的造型，还可以分为甲、乙两型。

（一）泾阳模式甲型

以太和廿三年(499)"咸阳郡石安县□乡"所雕造的道教二面像石为典型。石安县，约相当于现今陕西泾阳所属的地区[1]。还有，西安碑林博物馆所藏的北魏四面碑像，芝加哥自然史博物馆(The Field Museum)所藏的道教龛像，等等。

（1）太和廿三年(499)造像石，石的正、背两面都雕凿有屋形龛。这种屋形龛是，龛额上雕刻屋顶，刻出瓦垅和椽子。屋顶下面雕刻龙的造型。石正面的是两条龙(图2-1-7a)，而其背面只有一条龙(图2-1-7b)。正面龛中的道像作倚坐姿，其头上戴的应是笄冠，雕刻呈山字形，正中为一道梁，两边为凹槽，未表现出笄发的簪；身着窄袖交领大衣，在胸部用宽带束住；其

[1] 该造像石全高65.3厘米，石的右侧面刻发愿文："大代太和廿三年岁次己卯三月丁丑朔十六日□，咸阳郡石安县□孝□建男官传□造石像一躯，为过去师(?)□□所生父母，龙华初会，愿(?)在先首恩。"发愿造石像者所属的石安县，据《魏书·地形志下》，在北魏时期隶属雍州咸阳郡，北魏咸阳郡的郡治在池阳县。池阳县的沿革，汉代就设治在泾阳县，"真君七年"(446)石安县并入泾阳县，但太和年间(477—499)又复设，造像碑所记载可补诸志中的遗漏。该造像发愿文和图版，参见[日]松原三郎:《中国佛教雕刻史论》，吉川弘文馆1995年版，第36页，图版101。

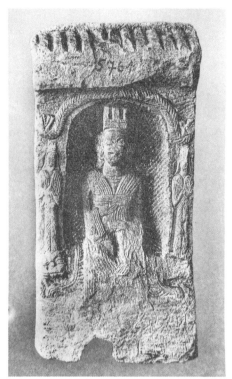 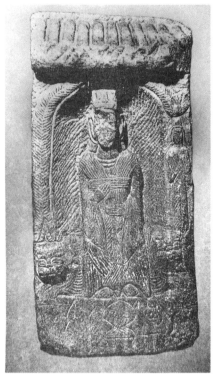

图2-1-7a 石造道教二面像石正面 北魏太和廿三年（499） 图2-1-7b 石造道教二面像石背面 北魏太和廿三年（499）

台座似为一头狮（龙？似又无角）。石背面道像的造型与正面的完全相似，不同的是，正面道像有二侍者，背面的只有一侍者，石背面刊刻有"元炁太上"，莫非正面雕刻的道像是"老子"，而背面雕刻的是"元炁太上"也是老君？这块造像石既有雕刻纪年，又有具体雕刻作品所出自的地点，完全可以作为一种"标型"。

（2）波士顿美术馆（Museum of Fine Arts）中的一尊北魏（508—534）道教造像石，该造像石正面减地浅浮雕屋形龛，屋顶与"太和廿三年"（499）的稍有不同，其形制作歇山式，屋脊两端有鸱尾，其左右又刻饰日、月，屋顶上的瓦垅是采用减地凹刻手法表现的（图2-1-8）。屋形龛龛楣呈拱形，没有刻饰双龙，龛中主尊仿佛像姿态作游戏作姿，头戴笄冠，冠的后山较高，笄发的簪雕刻得清晰可见；身着V字形领的道袍下裾垂于座前，腰部系宽带；座上另有铺帛垂下形成裳悬座，主像的右脚下伸足掌心外翻，右手执的应是麈尾（？）。这个道像形象造型还有一个特征值得特别注意，那就是从道像左右手

小臂上自然滑落下来的大袖口形成对称,几呈直角三角形,颇似翼形表现。

(3) 西安碑林博物馆的熙平二年(517)邑子六十人道教造像碑,碑的上部也是如上碑样式的屋形龛,屋脊形制完全相似。龛中主尊也一如波士顿的主尊造型;但前者碑阳下面有六排供养人举行烧香仪式,与冯神育碑的构图相同。该碑出土于富平,该地正好处于石川河、泾河流域地区。

(4) 西安碑林博物馆所藏的四面道(佛)教碑像,碑阳主龛龛楣也是作屋形龛,浅浮雕歇山式屋顶,屋脊两端有鸱尾,正中刻一兽头,似为饕餮,屋檐下面为帷幕;龛门楣左右各有一四方形柱,柱顶端有一斗三升式斗拱。龛中主尊道像,头上所戴的道冠与太和廿三年(499)造像石中的完全相同,身上所着的服饰形制也与后者的十分相似,只是前者束系袍服的宽带位置从胸部移到腰部,姿态作跏趺坐姿,右手执麈尾;这两个特征与太和廿三年(499)造像石略有不同。不过,大部分造型特征是相似的(图2-1-9)。所以,可以有充分理由认为,西安碑林这件道教美术作品应是出自陕西泾阳或与之相邻的地区。

(5) 芝加哥自然史博物馆(The Field Museum)的道像碑。碑阳主龛上面的碑额减地阴刻屋顶,从鸱尾形式看应是歇山式屋顶。龛中主尊道像头戴笄冠(有笄的石质损坏),冠的后山较高,其额上有白毫,面有连鬓短须髯

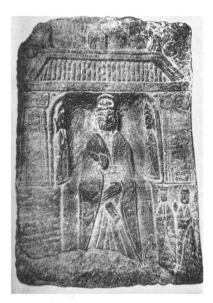

图2-1-8 石造道教龛像石 北魏 (508—534)

图2-1-9 邑子45人造四面道佛像碑 北魏永平—孝昌年间 (508—527)

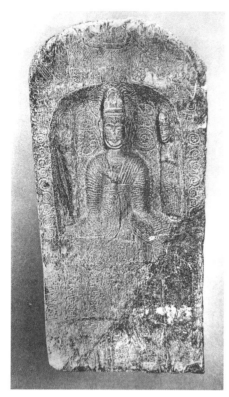 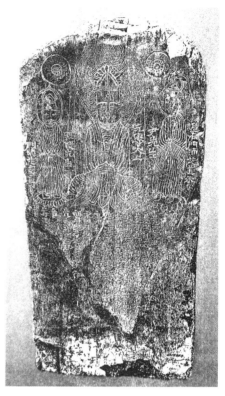

图2-1-10a　石造道教二面像石正面　北魏永平—孝昌年间（508—527）　　图2-1-10b　石造道教二面像石背面　北魏永平—孝昌年间（508—527）

（图2-1-10a）。值得注意的是，其服饰上绵密平行的衣纹线条都与太和廿三年（499）造像石主尊中的完全相似，只是前者手中执麈尾，台座不为裳悬座形，但其执麈尾的姿势又与上述西安碑林博物馆中的完全相同。因此根据这一面的模式也可以断定，该造像石是北魏时代泾阳模式的雕刻作品。

　　该造像石背面的图像主要为减地阴线雕刻。根据石面上刊刻有"元炁太上"，该石正面的造像应为老子，而背面的雕像应为太上老君。这个老君像造型较为独特，头上戴的不是箄冠，而是魏晋时期流行的"帢"（用皮和帛制作，类似皮弁），[1] 额有白毫，面有倒三角形式短须髯；其姿态呈跏趺坐，双手重叠掌心向腹部（与汉代画像砖或画像石西王母的造型相似）；服饰为近似直领对襟的宽袖大衣，衣纹作平行绵密的阴刻线条（图2-1-10b）。其二

[1] 周锡保：《中国古代服饰史》，中国戏剧出版社1984年版，第153页，男图三四、2正、3侧、4背侧、7正。

协侍形象头戴小冠,外着纱巾,身着对襟宽袖袍,双手笼于袖中置于腹前,双足着舄。这两个形象都有标明身份的题刻,左为"尹先生",右为"张陵先生"——一为楼观派的创立者尹喜,一为天师传统创立者张道陵,其情景似乎作对话状。这种造型和服饰,可以看出南朝佛教美术作品的造型风格对北魏后期道教美术的显著影响。

（二）泾阳模式乙型

这类碑有莲瓣形背屏,碑额不作屋形,有三例。一为张相队延昌二年（513）造天尊像碑。一为"盖氏"延昌四年（515）造道教三尊像石。一为"举家廿人""正光二年"（521）造道像石。

图2-1-11 张相队造天尊像石（拓片）
北魏延昌二年（513）

（1）张相队延昌二年（513）造天尊相石。据《金石萃编》,出自陕西泾阳,该石现只存拓片可供研究（图2-1-11）[1]。石的正面主像天尊头戴笄冠,形制与甲型中的相异,冠的后山要高得多,与中国历史博物馆所藏河南邓县北魏彩色画像砖上人物所戴的小冠形制相比较,极为相似[2],其所着的衣饰为对襟宽袖袍服,在腰部用宽带系住,双肩上的衣饰褶襞间距相等,几成直线式作平行状,两衣袖向左右略外侈呈直角三角形对称状,线条较为绵密流畅;天尊的右足掌裸露于外,右手伸向右边,手指特别细长,在王守令碑、师篆生碑碑阳主龛中道像造型上可以见到。

（2）盖氏延昌四年（515）三尊式道教造像石。主尊头戴笄冠,笄的形制清楚,为横插的长方形簪,冠的形制为远游冠一类。主尊所着的大衣样式与

[1] 该造像石下落不明,《金石萃编》载,出自陕西泾阳,据说仅存罗振玉的拓本。据拓片,碑略呈莲瓣形,高约67厘米,宽约36厘米。碑正面基座下端题刻为:"延昌二年／岁在癸巳三／月乙卯朔廿九／癸未。相为／眷属造／天尊一区。／愿大小□从心。／息男胡女。／息男舍□。／息女罗朱。／胡妻杨／兴女。"碑的左右边刻:"道士张相队一心。／相妻姚桃姬。／相妻郑□□。／"参见［日］大村西崖:《中国美术史雕塑篇》,国书刊行会1980年版,第300页,《延昌、正光及大统的道像》,图版621。
[2] 周锡保:《中国古代服饰史》,中国戏剧出版社1984年版,第150页,男图二四,其说明是:"邓县彩色画像砖",但该书前面同样的彩图3说明为:"晋顾恺之洛神赋图之远游冠。"

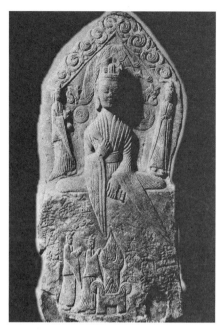

图2-1-12 盖氏造三尊式道教像石 北魏延昌四年（515）

张相队石中的完全相同，从肩上垂下的衣纹也是呈间距相等的平行直线条，大袖仍下垂作直角三角形，呈翼形对称状。

兹将张氏和盖氏的造像石相比较，天尊的造型特征和衣饰形制基本上相似，两像头部上方都有尾部在天尊头上方交缠的双龙，头伸向左右两边，龙身上阴刻绵密的人字形花纹。天尊两边的胁侍，张氏碑中的都着大袖长衣，身材修长；盖氏碑中的，左边胁侍与张氏碑中的相似，右边的上身着大袖短衣，下身着裳。两天尊台座下方的香炉样式是相似的，只不过前者未刻供养人（疑刻在造像石两侧或背面）；盖氏碑的两供养人均上着短衣，下着裳。通过比对分析，盖氏碑应属泾阳模式乙型（图2-1-12）。又盖氏为北魏时从甘肃移居陕西泾河和沮河流域之间卢水胡的大姓，在黄陵县香坊石窟和宜君县福地水库石窟曾分别发现盖氏北魏、西魏时代造的佛像、道像[1]，因此延昌四年（515）盖氏道像石亦有可能出自这一带地区[2]。

（3）"举家廿人"正光二年（521）造天尊像石[3]。造像石正面开一尖拱形龛，龛额刻饰身躯交缠的双龙，龙头伸向龛额左右两边呈对称。龛中主像头部与盖氏碑中的相同，头上所戴的笋冠，身上所着的服饰形制与张、盖两氏碑中天尊所着的式样相同，只是"正光二年"碑天尊双肩上垂下的衣纹线条要后比两者的绵密得多，大袖下垂的袖端成锐角状，右足掌上翻裸于外，右手执菱形麈尾，整个姿态与张、盖氏碑中的天尊不脱臼范，时代又相近，该

[1] 靳之林：《陕北发现一批北朝石窟和摩崖造像》，《文物》1989年第4期。
[2] 据宋邓名世《古今姓氏书辩证》：盖姓有汉姓也有鲜卑匈奴姓。据沮河流域杏城（黄陵店头）一带北朝时期的地理历史分析。此碑盖姓当为鲜卑匈奴姓。史载北魏太平真君七年（445），卢水胡人盖吴领导胡、汉人民起义就是首发于杏城。可见这一带盖姓当为卢水胡族。该碑的发现，也证实了北朝时北方民族内徙的历史记载。
[3] 该造像石原为日本黑田氏旧藏，其形制为圭形，砂岩，约高47厘米。石正面下端刻发愿文为："正光二年，/四月戊已/朔一日戊戌。/造石像一/伛。□举家廿人。/龙花三会。/愿在初首。"参见[日]大村西崖：《中国美术史雕塑篇》，国书刊行会1980年版，第300页，图版622。

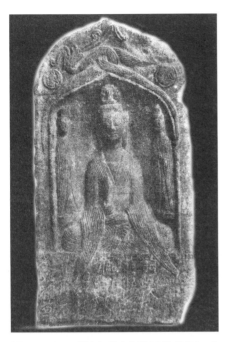
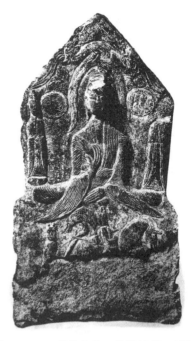

图2-1-13 "举家廿人"造天尊像石 北魏正光二年(521)

图2-1-14 道教龛像 北魏(508—539) 德国科隆东亚艺术博物馆藏

碑应是出于泾河和沮河流域地区(图2-1-13)。在耀县时代相当的李天保碑道像碑上也可以见到类似"正光二年"碑中的服饰形制,道像大衣的大袖下端向左右侈张,末端呈锐角状,衣纹线条绵密,与泾阳模式乙型相似,可见该模式流传影响之广。又德国科隆东亚艺术博物馆藏的一尊道教龛像,有基座和莲瓣形背屏,上方雕刻交缠的二龙,左右下边刻日月;主像造型与盖氏延昌四年(515)以及"举家廿人"正光二年(521)碑中的相似(头上部损毁),特别是其衣纹线条也如正光二年(521)的那样绵密,亦具郿县模式造像的风格(见下文讨论)。科隆这龛像的时代和类型应归属于泾阳模式乙型(图2-1-14)。

三、郿县模式

该模式的代表作为北魏永平二年(509)的三尊道像石。该造像石是清光绪年间(约1875),相当于日本明治时代,日本人早崎更吉氏得自郿县石泓寺。该像供养人题名冠有"道民"称谓,又有确切年代,其出处石泓寺,又

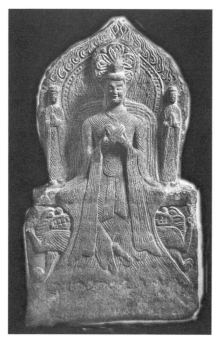

图2-1-15　石造交脚三尊佛像　北魏永平三年（509）

载《陕西通志》，这通道像石当之无愧可作为陕西北魏道教造像的一种"标型"。这种造型与日本佛教美术史家松原三郎氏所称谓北魏"鄜县模式"佛像有密切的联系。兹先举述北魏永平三年（510）"雷花头"氏造石佛坐像模式[1]，其次作对比研究。

雷氏石佛坐像，高40.8厘米，石质砂岩，现藏于日本大阪市美术馆。石的正面雕刻呈交脚坐姿的佛像，应为弥勒佛，其发髻和高肉髻都是由犹如石磨状的凸线条表现的，身着圆领通肩袈裟，台座为裳悬座形，双手手掌相贴上举于胸前，其衣饰的褶纹为平行排列绵密的凸线条，在北魏佛像中极为独特，所以松原氏称其为"鄜县模式"[2]。佛像的背景，头后有宝珠形头光，内排莲瓣；身后有宝珠形身光，再外层背景边沿刻饰火焰纹；在佛像的台座下左右两端各雕刻一呈半身的狮子，形成狮子座（图2-1-15）。

将永平二年（509）的"道民"造像石与上述佛像相比较，其主尊头有高发髻，束带，额顶上的发中分向上梳拢，也以细密的石磨状凸线条表现发丝，眉间有凹形白毫，也是颐耳、厚唇，仅从头部判断，这个造型就有佛头像的嫌疑。其身着交领大衣，束腰，像呈倚坐姿，因而下裾自然下垂覆盖足面，跣足，双手拱于胸前，衣褶极为细密而平行流畅，雕刻技法与"雷花头"佛像完全相同，而且其背景边沿阴刻饰的火焰纹、协侍等，也与雷氏佛像的极其相似，一对飞天造型也是常见于北魏后期佛像石上（图2-1-16）[3]。永平二年（509）这块道像石，如果不是铭刻中有"道民"二字以及主尊台座两端露出

[1] 参见金申：《中国历代纪年佛像图典》，文物出版社1994年版，图版84，第463页说明。
[2] 参见[日]松原三郎：《中国佛教雕刻史论》第五章《北魏陕西派石雕的谱系》，吉川弘文馆1995年版，第49—50页。
[3] 参见金申：《中国历代纪年佛像图典》，文物出版社1994年版，第155页，图服109，北魏神龟三年（520）吕氏一族造佛碑像背面局部。

二龙头，我们完全有理由认为该像应该是北魏时代流行的弥勒像。

四、西安楼观台模式

代表作品为西安楼观台旧藏的四面道像碑，砂石，高约60厘米，四面各三尊，即一主像二协待，后由日本早崎氏收藏[1]。天尊造像其一：石面上天尊作结跏趺坐姿，右足掌仰面，头戴笄冠，有较高的后山；面相方圆，眉眼平直，身着小U字领宽袖大衫，有披肩覆膊，右手施无畏印，左手施说法印（？）。其左右侧各立一协侍（右边的有损毁），皆头戴莲花冠（笄冠？），身着圆领通肩宽袖衫。天尊台座前博山炉的左右边雕刻供养人，右边的可看出头戴笄冠，像前面刊刻有"道民"（题名不存）。天尊造像其二：在该石的另一面上，雕刻三尊式道像。中像天尊的造型、服饰、手印，与上述的为同一模式，只是座的左端露出一龙头（狮头？），其座的正面未雕刻供养人。天尊的左右侧各雕刻一呈正面的侍者，头戴笄冠（莲花冠？），面相长圆，身着圆领通肩宽袖衫。天尊头光左右侧各雕刻一飞天（图2-1-17）。

西安楼观台旧藏的这块四面道像石，雕刻年代和出自何处都不详。本

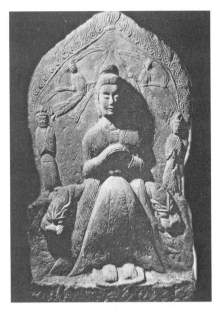

图2-1-16　石造道教三尊像石　北魏永平二年（509）

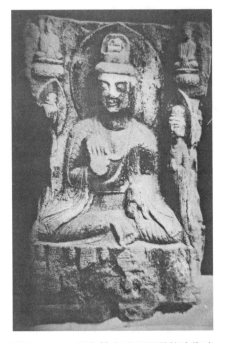

[1] 参见［日］大村西崖：《中国美术史雕塑篇》，国书刊行会1980年版，第302页，图版623、624。

图2-1-17　西安楼台观四面道教造像碑之一面　北魏延昌—孝昌年间（512—527）

文在前讨论"耀县甲型碑中主尊的造型有如下几种模式",将该造像石主尊的头部造型、服饰、姿态,与(2)张乱国(囤?)延昌三年(514)、(3)锜石珍神龟三年(520)、锜麻仁正光二年(521)道像石中的主尊作了比对,推断西安这块雕刻年代大致在延昌—孝昌年间(512—527)。不过西安的这块,主像都以右手施无畏印(不执麈尾),左手施说法印(?),与南齐永明元年(483)茂县佛教造像石上的主尊手印相似,而在本文上面探讨的陕西境内北魏三种模式中,尚无类同的碑、石。但在陕西境外曾发现有与西安的造像模式几乎完全相同的作品两件:一件是大阳县令焦采延昌四年(515)道像石[1],一件是王阿善隆绪元年(527)道像石(石上"玉皇士"系后人伪刻,现藏中国历史博物馆)[2]。北魏时的"大阳县"大致为今山西平陆县境[3],该件出土地明确,第二件出土地不详,制作时代比上件晚12年,但两道像石形制和形象造型居然完全相似。两通石的正面均为两尊道像盘坐,头戴有高后山的筓冠,仿佛像刻出∩字形的发际线,面相丰圆,颏下有山羊似的长胡须;身着直领对襟大衣下垂在座前形成裳悬座;都以右手举于胸前施无畏印,左手施说法印;其身后都有三位呈站姿的侍者,头部造型与主像的相似,双手笼于袖内捧笏(受南朝造像影响)。这两座道像石的形象造型没有北魏后期的秀骨清像、褒衣博带的风格特征,但形象所着衣饰较绵密而又略凸的线条表现出接受了鄜县模式雕刻技艺的影响(图2-1-18、图2-1-19)。

西安的四面道像石,与延昌四年(515)和隆绪元年(527)两件道像石的雕刻年代相比较,孰早孰晚,难以准确定论。不过,北魏的道(佛)、道教造像碑、石,几乎都出于陕西境内,而"楼观"的缘起还更早,据《楼观传》:"魏元帝咸熙初(264),道士梁谌事郑法师于楼观,楼观之见载籍,始此","北朝高

[1] 这通道像石现藏美国波士顿美术馆,题刻为:"延昌四年岁次乙未四月□、大阳县令焦采造像一铺。上愿皇帝万寿,臣宰□福,下愿家给□□,岁执年丰,一切众生□受福。"该发愿文引录自[日]神塚淑子:《南北朝时代的道教造像》,日本京都大学人文科学研究所1993年版,第231页。

[2] 隆绪是萧宝夤的年号,只有两年,隆绪元年相当于北魏孝明帝孝昌三年(527)。造像石高27.8厘米,宽27.5厘米。石正面主像左侧刻有"隆绪元年十一月廿五日,女官王阿善造像二躯,愿母子苌为善磲。"石背面右上方刻"道民女官乘车上"。下层中间刻字两行,左行为"侄冯毋妨乘马上",右行为"息冯法兴乘马上"。参见石夫:《介绍两件北朝道教石造像》,《文物》1961年第1期。

[3] 大阳县,即北魏时的太阳县,隶属河北郡,治所为陕州,《隋书》《周书》的《地理》中失载。《元和郡县图志·河南道二》载:"平陆县,本汉大阳县地,属河东郡。后魏于此置河北郡,领河北县。"所以,焦采"延昌四年"(515)道像石为北魏曾在今平陆县设治"河北郡",并设"大阳县"为郡治所在提供了实证。

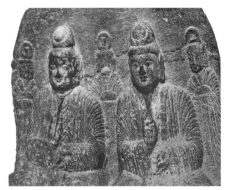

图2-1-18　太阳县令焦采造道教二尊像石　北魏延昌四年（515）　　图2-1-19　王阿善道教造像碑　隆绪元年（527）

道多止楼观,为当时道法重镇"[1]。楼观台有道像祭祀当在情理中。所以笔者在本文中将西安楼观台的作品作为一种模式定名,尚不至于悖谬。

综合而言,耀县、泾阳、鄜县,即渭河、泾河、沮河流域地区北魏时代的道（佛）教造像碑、石,除魏文朗始光元年（424）碑应属北魏前期,之后历60余年至太和后期（496）方又产生造像碑、石,中期为一个断裂层（因太平真君七年（446）三月灭佛毁像所致）,其余的都是太和廿年（496）至孝昌时期（527）,大约为30年间的作品,属于北魏后期。后期作品还应划分为两个阶段：

第一阶段：为太和后期（496）至永平末（511）,主尊的形象造型和雕刻技艺显得较为稚拙粗糙。造像记中,除个别的外,都未指明道像的身份（应为北天师道尊奉的教主老子）,形象造型、服饰形制,衣褶线条的处理,等等,几乎都是模仿佛教的雕刻技艺,若不是通过比较、分辨某些细微的差别,很难区分道、佛造像。

第二阶段：为永平至孝昌时期（508—527）,道教造像开始力求摆脱佛教模式和其雕刻技艺的束缚、桎梏,具体表现在头部造型和衣饰方面。这一时期的道像,头上都戴有竿冠,竿发簪形制固定明显可见,面有翘髭和须髯,衣饰也不再与佛像的彼此不分,手执菱形麈尾更是道像的一大特征,这一阶

[1]　参见陈国符:《道藏源流考（下册）》,中华书局1963年版,第261页。

段的道教造像美术,我们可以把它定名为北魏陕西陕北流派的道像雕刻。而"鄜县模式"是北魏后期陕西造像流派的一个分期模式,主要表现在佛像上,可是这种模式只流行了较为短暂的时代便消失了。究其原因,北魏孝文帝改制以后,锐意学习南朝的制度和文化模式,这从一个重要的方面促使北朝佛教美术不断接受南朝的重大影响。简言之,就是早期印度、西域式服饰的佛像逐渐被南朝褒衣博带式的佛像美术作品所取代,在龙门石窟北魏后期的造像中显而易见[1]。然而道教美术作品,虽然北魏早期其造型和服饰与同时代的佛像几乎是混淆不清的,但第二阶段在不断改进和完善自己的造型艺术过程中,着重参照现实社会中士族的形象,特别是以南朝的为模特儿来制作。道教像也出现了"秀骨清像"的造型和衣饰褒衣博带的风格,成为这一时期道教造像的主流。

但三种模式的道(佛)造像碑、石,因流域不同,又各具特征。具体表现在碑、石的构图模式,雕刻技法碑、石额的装饰,主尊造型、服饰形制等方面,都各具特色(如前所作的对比研究)。例如:耀县模式和泾阳模式的造像碑石,构图模式和雕刻技法都采用类似画像砖、石的做法,即在碑、石上凿龛,再运用凹形减地法雕刻出主形象,为浅浮雕,有的主形象下部或衣饰的下裾突出龛底面外,高于碑、石表面;碑额的各种装饰,诸如歇山式屋檐、宫殿、交缠的龙、飞仙、日月等,是采用浮面浅浮雕的技法,即介于平面浅浮雕和高浮雕之间的一种刻法,物像轮廓线外减地,轮廓线内物像成稍凸起的弧面,物像各部不整而有高低,细部采用细阴刻线;供养人像采用平面浅浮雕技法,物像轮廓线外减地,则物像轮廓线内石面较"地"为高。

而鄜县模式的造像石,形制是类似北魏或时代更早的金铜佛像,造像石有基座和莲瓣形的背屏,剖面呈L形;石正面的主像采用高浮雕的技法,即物像呈弧面突起很显著,虽然凸起的程度不一,但也近似真正的浮雕。物像的轮廓和细部都是用阳线雕来表现的,特别是着重刻画形象的衣饰。不过,由于鄜县、耀县、泾阳,无论在历史上,还是在当今,都处在陕北通往长安(今西安)的交通线上,因此三处的雕刻艺术也相互影响。例如:在泾阳模式造像石上交缠的双龙,应是受耀县模式甲型影响衍变而来的;耀县药王山李天保道像碑碑阴道像,其服饰的处理方式与泾阳模式乙型中

[1] [日]吉村怜:《龙门样式南朝起源论》(阮荣春译),东南大学出版社1991年版,第209—210页。

的完全相似;在耀县药王山郭鲁胜碑的佛像上,可以见到郿县式的衣纹线条;等等[1]。

五、结语

关于魏文朗碑的年代(始光元年),日本学者石松日奈子撰文《耀县药王山博物馆魏文朗造像碑的制作年代——始光元年铭的再次检讨和新出有关作品的真伪》(2007年5月11日向在西安美术学院召开的"首届中国道教美术史国际研讨会"提交的论文)中重申:"魏文朗造像碑'并不是424年的作品'[2]。"其主要根据:一是铭文"始光元年"中的"光"字残迹不像是"光"字;二是据文献资料,424年时的长安及其周围地区,有可能在匈奴政权大夏的控制下,使用北魏"始光"年号的可能性极低。新的资料和根据是,西安市南郊出土的始光元年(424)铭弥勒造像、始光三年(426)铭赵忠信等弥勒造像[3],她实地详细观察后,确认两者都是赝品(在大会发言中提供了实物的图片资料),"可以说魏文朗造像碑是6世纪初(500—514)的作品"。笔者个人同意她的观点和论证。由于其文不会影响本文对上述碑石的造型分类,故仍维持原稿的结构和文字论述。令笔者最遗憾的是,本院图书馆1994—2000年都未订阅《敦煌研究》,未能见到石松日奈子的大作,因此尽管对魏文朗碑有怀疑,未引起充分重视,没有在拙著《中国道教石刻艺术史》中根据她的研究观点对旧有的观点作订正,特在此向读者致歉!

另外,2006年,有学者缪哲(他那时为南京师范大学美术学院的博士生)撰文《〈魏文朗造像碑〉考释》,发表于台湾大学《美术史研究集刊》第21期(2006)上。他的大作核心内容是:

> 本文从铭文、母题和图像学三个侧面,对以往研究中称的《魏文朗"佛道造像碑"》做了综合探讨,得出了不同于以往研究所得的结论。本文认

[1] 郭鲁胜碑,为佛教造像碑,北魏延昌四年(515),存耀县药王山第一碑廊第8号。
[2] [日]石松日奈子:《关于陕西省耀县药王山博物馆藏〈魏文朗造像碑〉的年代——始光元年铭年代新论》(新永增译),《敦煌研究》1999年第4期。
[3] 王长启:《西安出土的北魏佛教造像与风格特征》,收录于《碑林集刊(六)》,陕西人民美术出版社2000年版。

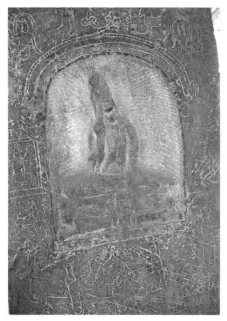 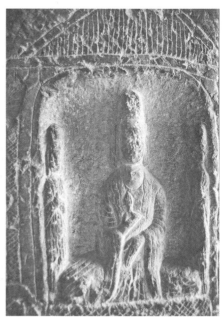

图2-1-20a 刘文朗造像碑左侧上龛佛像　　图2-1-20b 刘文朗造像碑右侧下龛道像

为,在未有新的考古发现或文献证据以前,《魏文朗造像碑》应定为北魏始光元年的产物;它的铭文中无道教的资讯;它的图像风格与母题,也与五世纪的佛教造像相符;以前研究者见于碑阳右像的颔下须,或只是脸部破损的残痕,并非真正的胡须;碑中造像所据的佛经,是《妙法莲花经》。通过这些结论,本文认为《魏文朗造像碑》,是一单纯的佛教造像碑,否定碑中有中国最早的道教造像。

缪哲本人未到药王山考察过"刘文朗造像碑",他是委托药王山博物馆张世英为他考察的。他文中的图复制于笔者《中国道教石刻艺术史》上册,但却不注明出处。他举例的"刘文朗造像碑"的"左侧小龛"中的是真正头戴"筭冠"的道像(图2-1-20a),其造型与碑阳右边主像(道像)的造型基本相似(图2-1-20b)。缪哲既未实地考察、又没有对北朝道教造像的形象造型和服饰做真正的研究,其谬误难免!

(本文原刊载于《考古与文物》2007年第4期,有图版19幅。2017年12月再次修订于成都百花潭,并新增图版7幅)

本节作者简介：

胡文和，男，四川省社会科学院文学所研究员，1980年被中国社会科学院录取并分配到四川省社会科学院历史所，从事藏学研究。1984年调本院文学所从事宗教考古艺术研究。20年来致力于收集中国道教、佛教石刻和石窟艺术、建筑方面的图文资料，历年来于学术性期刊发表研究宗教考古和艺术的论文及文章、译文，逾60篇；1994年以来，出版专著5部，校注1部。

第二节 关中地区北魏佛道造像碑"双鸟"图像与含义

"双鸟"图像是中国传统经典纹饰之一,指两只鸟或两只鸟及其组配图像呈对称构图的图式。在不同时期历史遗存中,广泛表现于青铜器、壁画、造像等载体。长期以来,诸多历史遗存中丰富的鸟图像早已进入研究者的视阈,如商周青铜器上的凤鸟纹、汉画像石上的鸟图像等,且研究成果丰富。而对位造像碑艺术主题,却仅有较为零散的篇幅予以关照,不见系统的专题性研究。

北朝时期,作为地处民族融合重心、东西方交流要道的关中地区,逐渐发展为一个相对独立完整的文化单元。且"关中为汉唐旧都,古碑渊薮"[1],目前所发现的5世纪至9世纪的道教、佛道混合造像碑,关中地区占"全国已知同类资料的百分之八十以上"[2],碑龛楣出现"双鸟"图像多集中于这一区域。

因此,本文关注到关中地区北魏佛道造像碑龛楣"双鸟"图像之特别现象,选择此一地区的北魏始光元年(424)魏文朗佛道教造像碑、北魏神龟二年(519)张乾度七十人等造像碑、北魏神龟三年(520)锜双胡造像碑、北魏田良宽造像碑(约正始至延昌年间,504—515)、北魏正光元年(520)雍光里邑子造像碑,以造像碑为研究载体,"双鸟"图像为切入点,探讨图像源流、样式风格以及图像与造像碑整体设计布局之间的关系,并试论其在中土民众信仰体系中的功能及意义。

[1](清)叶昌炽撰,柯昌泗评,陈公柔、张明善点校:《语石 语石异同评》,中华书局1994年版,第63页。
[2] 陕西耀县药王山博物馆、陕西省临潼市博物馆、北京辽金城垣博物馆合编:《北朝佛道造像碑精选·序言》,天津古籍出版社1996年版。

一、"双鸟"图像源流

早在新石器时期的史前文化中,先民们对于遍布广袤天地间的鸟,已有特殊崇拜和信仰。从现今出土的考古资料看,辽河流域的红山文化、黄河下游地区的大汶口文化、山东龙山文化、长江中下游地区的浙江河姆渡文化、太湖流域的良渚文化、安徽含山县凌家滩遗址等诸史前文化均出土大量制作精细的玉礼器和在艺术中大量描绘的鸟图像[1],以鸟图像为装饰主题的流行程度可见一斑。在此类装饰华美的鸟图像遗存中,浙江省余姚县河姆渡文化出土的骨匕柄和双鸟朝阳象牙雕刻,尤为特别。

一件是以兽类肋骨制成的匕形器,两端刻画横斜短线纹组成的纹饰,正面雕刻两组双头凤纹,生动精致[2](图2-2-1)。另一件为双鸟朝阳象牙雕刻。正面部位用阴线雕刻出一组图案,中心为一组大小不等的同心圆,外圆边雕刻有似烈焰光芒,两侧雕有昂首相望的双鸟,形态逼真,同时还钻有六个小圆孔[3](图2-2-2)。值得注意的是,人们在刻画、摹写现实或理想中的鸟图像时,已关注到"对""双"的概念,且图像表现上更是出现正向、反向两种图像位序。虽然我们无法直接判定这一特殊装饰主题的象征意义,但依其简约、精细、规整的图像表现,或许是中国传统经典装饰图式"双鸟"主题的最早模式。而骨匕柄正面雕刻的两组双头凤纹,勾喙巨目,头上有反卷的羽冠[4],或是早期凤鸟图像较为明晰的表现。

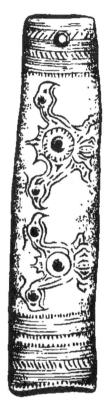

图2-2-1 浙江省余姚县河姆渡出土双头凤纹匕形器

长江中游地区史前文明湖北石家河文化出土的鬼脸座双头玉鹰(图2-2-3),与前述的河姆渡文化骨匕柄和双鸟朝阳象牙雕刻相比,因思想发展、使用工具的进步,制作工艺更为精致,"双鸟"图像表现更为具体、规整、直观。由

[1] [美]巫鸿:《礼仪中的美术》,生活·读书·新知三联书店2005年版,第12页。
[2] 浙江省文物管理委员会、浙江省博物馆:《河姆渡遗址第一期发掘报告》,《考古学报》1978年第1期。
[3] 河姆渡遗址考古队:《浙江河姆渡遗址第二期发掘的主要收获》,《文物》1980年第5期。
[4] [美]巫鸿:《礼仪中的美术》,生活·读书·新知三联书店2005年版,第12页。

 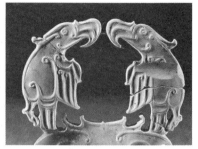

图2-2-2 浙江省余姚县河姆渡遗址出土双鸟朝阳象牙雕刻（浙江省博物馆藏）　图2-2-3 湖北省石家河遗址出土鬼脸座双头玉鹰（湖北省文物考古研究所藏）

此可见，早期先民在其原始的鸟图像信仰体系下，关注到自然界中鸟的视觉定式，并刻画装饰于骨制、玉制、陶制工艺品上。这一主题装饰图像随着时间的流转，内容、轮廓、图式愈见清晰，对于之后的殷商文化产生重要影响。

商周时期，社会形态发生巨大转变。《诗经·商颂·玄鸟》记："天命玄鸟，降而生商。"人们在承袭早期先民对于鸟的崇拜信仰下，凤鸟在图腾信仰中逐渐占据重要位置，凤鸟纹成为青铜器装饰纹样中重要的艺术主题以及"双鸟"图像的主要组配纹饰。青铜器作为一种重要的祭祀器物，器体所铸的诸动物纹饰，除了基本的装饰功能，更重要的是协助巫师，有沟通神灵之用。如张光直在《商周青铜器上的动物纹样》一文中论述："商周青铜彝器上动物纹样乃是助理巫觋通天地工作的各种动物在青铜彝器上的形象。"[1]商中早期，凤鸟纹还没有得到充分发展，大多辅助装饰于部分青铜器上，如爵、尊、觚等。作为主题装饰者，其构图多采用对称相背的形式，结构与兽面纹非常相似，这也表明商代中期鸟纹的发展，受到了兽面纹的强烈影响[2]。殷墟中期以后，青铜器上的凤鸟纹有了较大的发展，出现了多种完整形象的形式，逐渐成为青铜器上的主要装饰纹样。在商末周初至西周中期，作为沟通神灵的主要媒介动物，凤鸟纹被大量运用表现于各青铜器上。青铜器纹饰中凤鸟纹大量出现，西周早期到穆王、恭王，有人称之为凤纹时代[3]。

及至春秋战国，以凤鸟纹组配的"双鸟"图像依然是青铜器装饰主题的重要元素，在漆木器、丝织物、玉器等遗存载体上均大量出现。与商周时期

[1] 张光直:《中国青铜时代》,生活·读书·新知三联书店1983年版,第1页。
[2] 周亚:《商代中期青铜器上的鸟纹》,《文物》1997年第2期。
[3] 马承源:《中国青铜器》,上海古籍出版社2012年版,第323页。

相比,构成"双鸟"图像的凤鸟纹主要呈现轻盈灵活、华丽飘逸等造型特点,多呈流动的S形。且图像不仅仅依靠较为单一的凤纹组配图式,表现方式愈加丰富。

自秦始,于春秋战国时期呈现多元化发展的"双鸟"图像,进入相对具象写实的装饰时期,逐渐趋向简约型风格,图像的系统性及功能性更加凸显,这一变革至汉代尤甚。随着社会生产力发展带来的思想观念的变化,汉代墓葬制度、封建礼俗等亦与战国、秦之风大不相同,人本思想逐渐确立并备受推崇。从现今大量出土的墓葬品可看出,"事死而生""长生不死"的观念在汉代深入人心。"双鸟"图像在该思想氛围的浸润下,衍化出新的表现图式。如汉画像石艺术中表现西王母主题元素的多源"双鸟"图像、墓门上朱雀相对的"双鸟"图像等。

魏晋以降,中国进入大分裂、大融合的特殊时期。区域交流频繁,域外文化、中原文化、各部族文化相互碰撞、交融;佛法确立,于南北朝时大盛,在整个社会占据统治地位。在此多重因素、复杂环境影响下,"双鸟"图像呈现出鸟形象多源、组配图像多样、表现载体广泛等特点。

二、样式与风格

从图像构图程式来看,五通造像碑龛楣之"双鸟"图像皆为正向相对位序,又可分为口中无衔物与口中衔物两种图式。即始光元年(424)魏文朗佛道造像碑、神龟二年(519)张乾度七十人等造像碑隶属前者,其他三通则为后者。

北魏始光元年(424)魏文朗佛道造像碑(图2-2-4),高131厘米,宽70厘米,厚30厘米,1934年出土于耀县漆水河,现存耀县药王山博

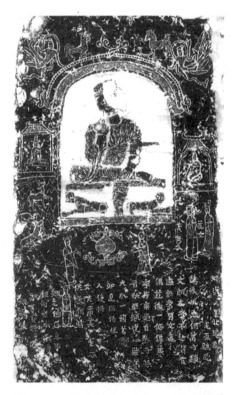

图2-2-4 北魏始光元年(424)魏文朗佛道造像碑碑阴(引自陕西省考古研究所等编:《北朝佛道造像碑精选》,第2页)

图2-2-5 北魏始光元年(424)魏文朗佛道造像碑碑阴龛楣（引自陕西省考古研究所等编:《北朝佛道造像碑精选》,第2页）

物馆。该碑是现存北魏造像中最早的一通,且为北魏太武帝灭佛事件之前的佛教艺术品,奇珍之处,不言而喻。半个多世纪以来,对于该造像的著述与研究众多[1],如相关造像纪年、佛道属性等热点讨论。此通佛道混合的四面造像碑,碑阴主龛为圆拱龛,龛内雕思维菩萨像,座有二狮。龛楣为双龙交尾,拱额之上立二雄鸡,口无衔物,相对而立,雄鸡两侧各一飞天[2](图2-2-5)。作为北魏造像兴始之作,或囿于造像工匠群体、民众信仰意识、雕凿工具等因素影响,虽碑体图像布局并不规整,但构图形式相对成熟,图像内容十分丰富。碑龛拱额上"双鸟"之源形象为二雄鸡,此雄鸡形象应是工匠对现实中野雉或公鸡较为写意的摹写。鸡冠凸起,颈部粗阔,羽翼饱满,尾巴高卷垂落,且足部依稀可见形似脚趾的足距。雕刻之风接近汉画像石的刻法,稚拙率意,刀法自由,天真纯朴,实为典型的民间造像风格。

此外,龛楣立口无衔物"双鸟"形象又见于北魏神龟二年(519)张乾度七十人等造像碑碑阴(图2-2-6)。碑高172厘米、宽57厘米、厚35厘米,清末出土于临潼栎阳镇,现存临潼博物馆。碑阴碑额凿拱形龛,龛内有道像三尊,主尊坐,右手持扇于胸前,头戴道冠,五官损,穿对领道袍,束腰带,左右各一立侍。龛上有火焰纹[3],两只雄鸡对立于龛楣(图2-2-7)。碑龛楣上的二雄鸡形象,更为写实明晰。虽右侧形象头部漫漶不清,但仍可从整体轮廓及左侧形象看出,线条流畅生动,巨目圆喙,细颈翘首,尾巴高卷垂落,双脚坚韧有力,鸡距凸出,整体形象作奋力鸣叫之状。

[1] 有石璋如《陕西耀县的碑林与石窟》(《中研院历史语言研究所集刊》,1953年,第147—148页)、耀生《耀县石刻文字略志》(《考古》1965年第3期)、韩伟《耀县药王山的佛道混合造像碑》(《考古与文物》1984年第5期)、李淞《长安艺术与宗教文明》(中华书局2002年版,第439—451页)、陕西省考古研究所等编《北朝佛道造像碑精选》(天津古籍出版社1996年版,第124页)。
[2] 李淞:《长安艺术与宗教文明》,中华书局2002年版,第365页。
[3] 李淞:《长安艺术与宗教文明》,中华书局2002年版,第380页。

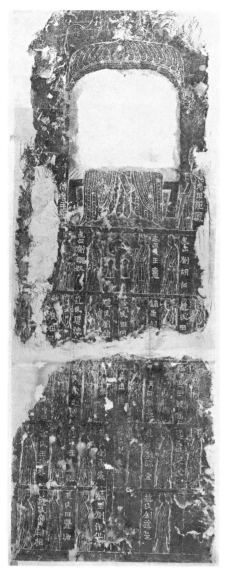

图2-2-6 北魏神龟二年(519)张乾度七十人等造像碑碑阴(引自颜娟英主编:《北朝佛教石刻拓片百品》,第46页)

图2-2-7 北魏神龟二年(519)张乾度七十人等造像碑碑阴龛楣"双鸟"(笔者绘)

较之魏文朗碑,两通造像碑雕造年限虽相隔近百年,期间历经太武灭佛运动等,但位于造像碑碑阴龛楣正中位置雕刻对称"双鸟"图像依然存在,表现出这一程式化图像主题具有顽强的生命力以及在民众思想体系中占据重要位置。从整体风格及雕刻技法来看,同为刻二雄鸡于龛楣,该碑的线条流动、形神兼备与魏文朗碑刀法自由、稚拙写意之风形成鲜明对比。由于雕造工具、工匠水平、佛道教义、民众思想的进步发展,碑体雕造布局已形成较为严格的规制,如龛下出现齐整规矩的区域分割,供养人图像分层有序排列等。而另外三通刻有口中衔物图式的造像碑,"双鸟"及其组配图像则体现出更为明显的地域性特征。

北魏神龟三年(520)锜双胡造像碑(图2-2-8),高127厘米,宽57厘米,厚27厘米,1913年出土于耀县漆河,现存耀县药王山博物馆。碑阴上有一龛,龛内刻造像三尊,龛楣有口中衔物二鸟相对而立(图2-2-9)。龛楣二鸟具象写实,圆头巨目,左侧鸟头部略大于右侧;头部微缩,颈部凸起,羽翼修长,足距明显易见,双足坚韧立于

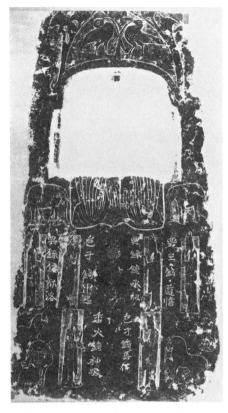

图2-2-8 北魏神龟三年(520)锜双胡造像碑碑阴(引自颜娟英主编:《北朝佛教石刻拓片百品》,第50页)

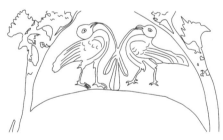

图2-2-9 北魏神龟三年(520)锜双胡造像碑碑阴龛楣"双鸟"图像(笔者绘)

龙背,整体重心偏后,似奋力衔起口中之物。对于龛楣口中衔物的二鸟图像识解,诸学者意见不一。胡文和以为"一对口衔神草的神鸟立于龙背上",此处的神鸟为"朱雀"或"迦陵频迦"[1],张方则认为二鸟衔物是"二鸟啄食龙背的景象,二鸟啄食龙背的图像有可能是借鉴了佛教的金翅鸟食蛇故事的母体"[2]。

笔者以为,龛楣较为写实的二鸟,源形象虽难以考证,且难以使之与神鸟或凤鸟相对应,但其仍应属于传统鸟信仰或凤鸟信仰体系。图像的母题应为汉画中常见的鸟衔绶带图像,即口中所衔物为绶带。从口中衔物的线图,可清晰地看出中间有交叉成结部分,且相交之处又有延伸,垂落至龛楣龙背,即绶带反向倒置,二鸟各衔一侧。亦可参照山东临沂白庄汉墓凤鸟衔绶画像、河南南阳人物戴绶画像砖的绶带图像等。因此,以此结构分析,该图像并非"神鸟口衔仙草"或"二鸟啄食龙背"。而在田良宽造像碑中,又出现了新的表现方式。

北魏田良宽造像碑(约正始至延昌年间,504—515)(图2-2-10),四面造像,佛道造像并存。高157厘米,宽44厘米,厚32厘米。出土地

[1] 胡文和:《中国道教石刻艺术史(上)》,北京高等教育出版社2004年版,第74—77页。
[2] 张方:《关中北朝造像碑图像专题研究》,陕西师范大学2007年硕士学位论文,第35页。

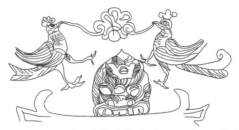

图 2-2-10 北魏田良宽造像碑碑阳(约正始至延昌年间,504—515)(笔者摄)

图 2-2-11 北魏田良宽造像碑碑阳"双鸟"图像(约正始至延昌年间,504—515)(笔者绘)

不详,原存咸宁县,1949年由陕西历史博物馆移交西安碑林,现存碑林博物馆。"双鸟"图像位于碑阳上部一龛,龛为屋形,屋脊两端有鸱尾,屋檐下饰有帷幔,左右各一门柱,龛内造道教像三尊。屋形龛之上为一铺首,上有口中衔物相对而立的二鸟,尾大似凤[1](图2-2-11)。鸟形象圆目勾喙,头冠反卷高立,羽翼丰满上扬,双爪张弛有力。二鸟口衔一物,左侧鸟双脚悬空,右侧则立于铺首之上。

李淞认为铺首上相对而立的二鸟形象为鸡[2],二鸟口中所衔物为祥云[3]。张方、郑文则认为铺首上二鸟衔物为"仙鸟衔草,且仙鸟所衔之草为《海内十洲记》记载的不死神草"[4]。本文较为认同后者所论。细观铺首之上二鸟,右侧鸟双脚立于铺首之上,左

[1] 李淞:《长安艺术与宗教文明》,中华书局2002年版,第392页。
[2] "鸡有时成对出现在陕西北朝道教或佛道混合造像碑的主龛龛楣之上,但趋向于神化变形,如北魏魏文朗造像碑、田良宽造像碑、茹氏造像碑,或与凤凰配对,或本身就接近凤凰形。"(李淞:《长安艺术与宗教文明》,中华书局2002年版,第465页)
[3] 李淞:《中国道教美术史(第1卷)》,湖南美术出版社2012年版,第253页。
[4] 张方、郑文:《关中北朝造像碑龛楣道教图像考释》,《敦煌研究》2009年第1期。

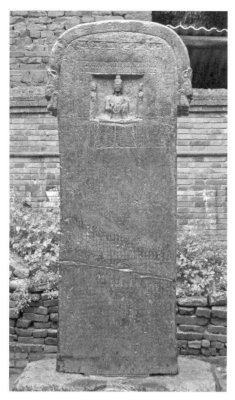

图2-2-12 北魏正光元年(520)雍光里邑子造像碑碑阴(罗宏才提供)

侧却双脚悬空。从碑面整体较为规整的布局来看,双鸟一静一动,或许是雕造工匠有意为之,旨在表现仙鸟口衔仙草将至的情形。值得注意的是,在这通典型佛道教融合的造像碑中,碑阴佛龛龛楣二飞天之上同样刻有"双鸟"图像,与阳面"双鸟"位置相似,但略小于阳面;线刻粗率简约,与阳面之流动华丽形成反差明显。结合碑体佛道区域呈现的差异性,也可从侧面看出该碑以道教为尊的设计理念尤为突出。

此外,北魏正光元年(520)雍光里邑子造像碑(图2-2-12),作为文中所论五通造像碑中唯一的纯佛教性质造像碑,"双鸟"及组配图像的主题和意义则更直接。碑高206厘米、宽88.5厘米、厚25厘米,1997年出土于泾阳,现存泾阳太壶寺。阴面碑首顶部减地雕螭龙。两侧龙吻分别向下,正中辟一方形龛。龛内浮雕造像三尊一铺,系一佛二菩萨组合。龛楣顶部与螭龙交界区间雕对喙凤鸟一对,对喙凤鸟中部且雕化生莲花一朵[1](图2-2-13)。由于所属空间的局限性,此二凤鸟身形修长,呈俯身前行状,头冠后扬,与身体基本平行;二喙相对,共同托起一化生莲花。与前述几通造像碑相比,虽然龛楣顶部与螭龙交界区间较为扁窄狭长,但流行

图2-2-13 北魏正光元年(520)雍光里邑子造像碑碑阴"双鸟"图像(笔者绘)

[1] 罗宏才:《中国佛道造像碑研究——以关中地区为考察中心》,上海大学出版社2008年版,第349—350页。

于这一地区于龛楣之上刻程式化对立"双鸟"图像依然存在。且此通纯佛教属性造像碑碑龛上与"双鸟"组配之物，已从传统信仰中的绶带、仙草变为佛教瑞物莲花。

总体来看，五通造像碑之"双鸟"图像表现多样，形象多源，图像的率性、淳朴而爽朗的作风应是这一带的土俗性特征[1]。因北魏太武灭佛运动非常彻底，造像活动基本从都城平城及都邑附属区域暂时消失，转向邻近长安的临潼、耀县、泾阳等相近文化区域，发展为普通信众的土俗性信仰，继而出现佛、道像同刻一尊或佛道教义与传统民俗信仰相混的杂糅性造像。关中地区造像碑的再次出现，是在七十余年后，即孝文帝迁都洛阳前后的四五年之内（太和十九年至景明年间，495—503）[2]。由于受不同历史时期、不同地域、不同社会背景等因素影响，鸟信仰体系在不断衍化发展的进程中，易受此一时期民俗观念、地域宗教信仰或其他文化因素渗透，继而呈现多种同一系统的多样化图式；也可按照不同的理解、不同的审美标准随意增减，更可以比拟现实生活中野雉或其他较为熟悉的鸟形象直接摹写[3]，形成了地域特征显著的造像风格与样式。如李静杰所言："圆拱龛龛楣饰二蟠龙的作法基本见于这一地区，蟠龙之上饰二飞鸟更为独特。"[4]

三、衍化功能与表征意义

如前所述，"双鸟"图像之历史源流可追溯至新石器时代，在不同历史时期，均有丰富的形象表现。早期"双鸟"图像与原始巫术信仰密不可分，先民依鸟飞翔之特性或与稻作之密切联系，认为鸟是可以沟通天地的神灵动物，将鸟视为信仰，并顶礼膜拜[5]，继而鸟图像成为原始艺术创作的重要主题。商中期始，青铜器上出现鸟类头部特征的纹饰，此后，风格独特、表现多样的鸟纹组配图像成为青铜器装饰纹样中的关键元素。包括鸟纹、兽面纹在内的动物纹样，不仅具有基本的装饰作用，更重要的是扮演着协助巫师

[1]［日］石松日奈子：《北魏佛教造像史研究》，文物出版社2012年版，第183页。
[2] 陕西省考古研究所等编：《北朝佛道造像碑精选》，天津古籍出版社1996年版。
[3] 罗宏才：《中国佛道造像碑研究——以关中地区为考察中心》，上海大学出版社2008年版，第234页。
[4] 李静杰：《佛教造像碑分期与分区》，《佛学研究》，1997年，第48页。
[5] 陈勤建：《中国鸟信仰的形成、发展与衍化》，《华东师范大学学报（哲学社会科学版）》2003年第5期。

沟通天地神灵的角色。如俞伟超所言，"三代铜器上习见的神化动物形象，当然就是神灵的象征"[1]。

先秦以来形成的昆仑神话体系，于汉代发展迅速，掌管长生不死之药的西王母，在汉文化神祇中占据主尊位置。《淮南子·览冥训》记："譬若羿请不死之药于西王母，姮娥窃以奔月。"[2]《山海经·海内北经》载："西王母梯几而戴胜。其南有三青鸟，为西王母取食。在昆仑虚北。"[3]此外，长生不老观念自战国晚期出现始，伴随着启示经典、志怪神话的发展，逐渐盛行于汉代。如作为墓葬中重要主题表现的汉画像石艺术蕴含了非常丰富的"双鸟"图像，墓室墓门中部偏上位置的朱雀图像、西王母主题元素中的青鸟、凤鸟图像等。他们竭尽全力地在有限的空间中塑造出无限的理想世界，紧紧围绕西王母长生不死之信仰，以纷呈的祥瑞、神灵、驱邪、羽化成仙、美好现实生活等题材图像与之组配，渴望为死者营造出一个有神灵镇佑、可安乐享世的"千秋之宅"。

魏晋以降，佛教逐渐流传广泛，至北朝，已在整个社会占据统治地位。虽大乘佛教的"众生"观念更是深入人心，为广大佛徒信受，不过信奉这一观念并没有改变信徒"家庭"本位的固有观念[4]。对于造像碑而言，无论合邑造像群体多寡、造像水平高低，为"家庭"发愿祈福始终是最为直接的目的；愿生者避灾消难、离苦得乐，"无病少痛、延年益寿"[5]；愿亡者上生天上、"值遇诸佛"[6]、"业成真道"[7]。"双鸟"图像数次集中出现于主尊龛楣上方，表明此一程式化图式在中土民众思想观念中，已获得普遍的认同性，在造像碑艺术中能够发挥其重要的功能性，成为现世生活与理想化"乌托邦"之间的沟通媒介。

由此可见，在原始巫术、神话传说或宗教信仰体系中，"双鸟"充当着连接天、地、人或者现世与理想世界间桥梁的作用。人们主观赋予其特定图式和特殊功能，以表达宗教观念，继而通过思想上或行为上的某种实践，与之发生联系，满足自身的心理消费需求。

[1] 俞伟超：《先秦两汉美术考古材料中所见世界观的变化》，收录于《庆祝苏秉琦考古五十五年论文集》，文物出版社1989年版，第115页。
[2] （西汉）刘安：《淮南子》，华龄出版社2002年版，第105页。
[3] 王斐译注：《山海经译注》，北京联合出版公司2015年版，第321页。
[4] 侯旭东：《五、六世纪北方民众佛教信仰》（增订本），中国社会科学出版社2015年版，第328页。
[5] 见北魏神龟年间（518—520）药王山博物馆藏张安世造像碑发愿文。
[6] 见北魏正光五年（524）药王山博物馆藏仇臣生造像碑发愿文。
[7] 见北魏神龟三年（520）药王山博物馆藏锜双胡造像碑发愿文。

在这五通造像碑中,"双鸟"及组配图像皆位于主尊造像龛楣之上的正位顶格位置。观察造像碑碑体布局,主尊造像皆位于碑体二分之一以上中心位置,在整体结构设计及观者视觉中,均占据最为核心区域。"双鸟"图像又始终以对称布局的构图方式立于主尊造像之龛楣,表明该图像于中土民众信仰体系中,象征着根深蒂固的观念,扮演着不可替代的重要角色。此外,在所属位置相对稳定情况下,不同的图像表现,其蕴含的表征意义也各有所指。

如北魏始光元年(424)魏文朗佛道造像与北魏神龟二年(519)张乾度七十人等造像碑碑阴龛楣之上刻二雄鸡对立,或许与民间流行的世俗信仰密切相关。其一,鸡与太阳之密切关系。《说文解字》记:"鸡,知时畜也。"[1]《周易纬·通卦验》云:"鸡,阳鸟也;以为人候四时,使人得以翘首结带正衣裳也。"可见鸡为太阳鸟以及善鸣司晨的功能。其二,鸡是驱鬼避邪,具有神力的吉祥之禽。如《青史子书》云:"鸡者,东方之牲也。岁终更始,辨秩东作,万物触户而出,故以鸡祀祭也。"[2]又见《山海经》:"祠鬼神皆以雄鸡。"由此可知,因鸡具有无上的神力,重要的祭礼活动皆以雄鸡祀之。先秦志怪小说《括地图》载:"桃都山有大桃树,盘屈三千里,上有金鸡,日照则鸣;下有二神,一名郁,一名垒,并执苇索以伺不祥之鬼,得则杀之。"[3]金鸡立于盘区三千里的大桃树上,郁、垒二神把守其下,可看出金鸡的崇高地位。此外,古代民间门户避鬼驱疫之法也多用鸡。如:"帖画鸡,或斲镂五采及土鸡于户上,悬苇索于其上,插桃符其傍,百鬼畏之。岁旦,绘二神披甲持钺,贴于户之左右,左神荼,右郁垒,谓之门神。"[4]或"杀鸡著门户,逐疫。"鸡被神格化之后,又见独具神力的"重明鸟"之物。晋《拾遗记》载:"尧在位七十年,……有祇支之国,献重明之鸟,一名'双睛',言双睛在目。状如鸡,鸣似凤,时解落毛羽,肉翮而飞。能搏逐猛兽虎狼,使妖灾群恶不能为害。饴以琼膏,或一岁数来,或数岁不至。国人莫不扫洒门户,以望重明之集。其未至之时,国人或刻木,或铸金,为此鸟之状,置于门户之间,则魑魅丑类自然退伏。今人每岁元日,或刻木铸金,或图画为鸡于牖上,此之遗像也。"[5]此

[1](东汉)许慎:《说文解字》,天津古籍出版社1991年版,第76页。
[2](东汉)应劭:《风俗通义·卷下》,中华书局1985年版,第201页。
[3]《纬书集成(下)》,上海古籍出版社1994年版,第1578页。
[4](梁)宗懔著,姜彦稚辑校:《荆楚岁时记》,岳麓书社1986年版,第6页。
[5](晋)王嘉:《拾遗记》,中华书局1991年版,第26页。

处"或刻木铸金,或图画为鸡于牖上"与前述"贴画鸡,或斫镂五采及土鸡于户上,悬苇索其上,插桃符其旁,百鬼畏之""杀鸡著门户,逐疫"之说基本相同,更加凸显鸡在民俗信仰中备受崇拜的重要地位。其三,鸡作为经由野雉驯化饲养而来的家禽,与传统祥瑞之鸟凤凰密切相连。《尔雅·释鸟》云:"凤其雌皇",郭璞注:"鸡头,蛇颈,龟背,鱼尾,五彩色,高六尺许。"[1]《山海经·南山经》云:"有鸟焉,其状如鸡,五彩而文,名凤凰。"[2]

而在以道为尊的北魏田良宽造像碑中,凤鸟口衔仙草图像,则与长生不死观念紧密相连。据《十洲记》载:"祖洲近在东海之中,地方五百里,去西岸七万里。上有不死之草,草形如菰苗,长三四尺。人已死三日者,以草覆之,皆当时活也,服之令人长生。昔秦始皇大宛中,多枉死者横道,有鸟如乌状,衔此草覆死人面,当时起坐而自活也。"[3]在东汉中晚期的画像石中,"凤鸟衔珠""凤鸟衔丹"是表现西王母长生不死信仰的常见图式。《山海经·海内西经》:"开明北有视肉、珠树、文玉树、玕琪树、不死树。凤凰、鸾鸟皆戴瞂。"又《列子·汤问篇》云:"珠玕之树皆丛生,华实皆有滋味,食之皆不老不死。"[4]《拾遗记》卷十载:"有鸟如凤,身绀翼丹,名曰藏珠,每鸣翔而吐珠累觚。仙人常以珠饰仙裳,盖轻而耀于日月也。"无论是食珠玕树之实或以珠饰仙裳,凤鸟口衔之珠,都与长生不死信仰密切相连,古人寄望与传说中仙物相接触交融后,能获得长生不死之效。而"长生不死""升仙"思想作为道教核心的主题思想,信众皆竭尽所能修行实践,渴望"学道成就""逍遥金阙"[5]。

北魏神龟三年(520)锜双胡造像碑之鸟衔绶图像,或是汉画像中鸟衔绶图像的延续,是北朝时期世俗信仰的新的表现。绶原是佩玉系组的一部分。《后汉书·舆服下》:"韨佩既废,秦乃以采组连结于璲,光明章表,转相结受,故谓之绶。"[6]《汉官仪》卷下记:"绶者,有所承受也。长一丈二尺,法十二月;阔三尺,法天地人。旧用赤韦,示不忘古也。秦汉易之以丝,今绶如此。"[7]绶作为象征官位、区别尊卑等级的祥瑞之物,一直备受尊崇。汉代

[1] (晋)郭璞注:《尔雅(卷下)》,中华书局1985年版,第120页。
[2] 王斐译注:《山海经译注》,北京联合出版公司2015年版,第21页。
[3] (西汉)东方朔:《十洲记》,上海古籍出版社1990年版,第1页。
[4] (战国)列御寇撰,张湛注:《列子》,中华书局1985年版,第61页。
[5] 见北魏神龟三年(520)锜双胡造像碑碑左侧发愿文。
[6] (南朝宋)范晔:《后汉书》,中州古籍出版社1996年版,第211页。
[7] (清)孙星衍等辑,周天游点校:《汉官六种》,中华书局1990年版,第188页。

用绶系印,平时把印纳入腰侧的鞶囊中,而将绶垂于腹前;有时连绶一并放进囊中[1]。因此,在汉画中,人物戴绶或鸟衔绶画像为常见的吉祥图像。此外,在传统谐音吉祥文化中,"绶"与"寿"谐音,因此鸟衔绶又含长寿的吉祥寓意。如1984年,河南省永城县文管会在永城新桥乡征集到一方汉空心砖,砖残长24厘米、宽38厘米、厚16厘米,阳文印模。上下边为菱形纹,斜线三角纹,中间为柏树绶带纹[2]。柏树为常青树,在汉文化中寓含长寿之意,汉画像石、画像砖、墓葬艺术中有大量图像表现。因此,此处绶带与柏树组配,亦是取长寿之意。

而作为纯佛教性质的雍光里邑子造像碑,对喙二鸟口衔莲花之意义则更明晰。佛教自东汉传入中国,于南北朝时大盛。随着佛教教义及艺术的传入、发展,莲花纹饰亦鼎盛于这一时期,成为佛教艺术中重要装饰纹饰之一。在众多佛经译本中,"莲花"又记作"莲华",关于莲花的记载有很多,因诸经本所阐述的宗旨不同,故莲花的象征意义各有差异。如净土三经之一,《观无量寿佛经》云:"当起心,生于西方极乐世界,于莲花中,结跏趺坐,作莲花合想,作莲花开想。莲花开时,有五百色光,来照身想,眼目开想,见佛菩萨满虚空中,水鸟树林,及与诸佛,所出音声,皆演妙法,与十二部经合。"[3]可知在西方净土世界里,莲花色彩丰富,光芒万丈,可化生诸佛。又如《妙法莲华经》载:"莲华有二义,一出水义,不可尽出离小乘泥浊水故,复有义莲华出泥水,喻诸声闻入如来大众中坐,如诸菩萨坐莲华上,闻说无上智慧清净境界,证如来密藏故。二华开者,众生于大乘中,心怯弱不能生信故,开示如来净妙法身,令生信心故。"[4]此外,作为以莲花譬喻法门的经典,在《妙法莲华经》中,莲花还比喻四谛、十二因缘、真俗二谛、九界十如等,即莲花就是佛法,莲花开了,便象征佛法显扬于天下[5]。此处二凤鸟对喙共同托起莲花,体现出信众对于西方佛国世界的向往。

因造像碑宗教性质、造像群体等因素影响,故供养者、工匠在选材、镂刻造像的活动中,依其自身心理消费需要,出现宗教信仰与民俗信仰相融合,

[1] 孙机:《说"金紫"》,《文史知识》编辑部编:《古代礼制风俗漫谈》,中华书局1986年版,第19页。
[2] 王良田、张帆:《商丘汉画像砖》,载顾森、邵泽主编《大汉雄风——中国汉画学会第十一届年会论文集》,第476页。
[3] (刘宋)畺良耶舍译:《观无量寿佛经》,《大正藏(第12册)》,第344页。
[4] (隋)释智顗说:《妙法莲华经玄义》,《大正藏(第33册)》,第772页。
[5] 陈清香:《北朝佛教造像源流史》,空庭书苑2012年版,第27页。

继而呈现出多样表现的"双鸟"图像。在龛楣相似位置的多重表征意义,也映射出中土地区民众真实的信仰状态。

四、结语

在北朝民族融合、中西方交流重镇的关中地区,外来佛教与本土道教的碰撞与变革,促进中土民众思想世界的转变。造像碑作为北朝民间信众对于偶像崇拜的一种宗教实践,其根本目的是寻求功德,以获福报。而关中地区普遍出现的佛道混合造像碑,或为北朝民间信仰的真实状态。也许囿于文化水平等因素影响,对于普通民众来说,无论信佛还是崇道,实则皆为偶像崇拜的一种方式。虽奉崇的对象、教义、形式等各有不同,但其根本目的并无本质区别。只要能通过造像修行,累积善因,以取善果,又何妨刻佛、道于一石,又或雕刻老君而以冀佛佑[1]。"双鸟"图像的多样表现、区域特征亦反映出北朝时期多元社会文化、宗教信仰、民俗信仰糅合之复杂情形。

(本文写作得到罗宏才教授的悉心指导与帮助,特此说明并致以谢意)

本节作者简介:

杨洋,1993年出生,江苏沭阳人,上海大学上海美术学院硕士生,研究方向为:艺术学理论。先后发表《民国景德镇瓷器外销探究》等文章。

[1] 魏宏利:《北朝关中地区造像记整理与研究》,中国社会科学出版社2017年版,第27页。

第三节　北朝兽面图像演变与类型分析

南北朝时期社会激烈动荡,道释"相激相生"[1]、民族迁徙融合以及各种不同文化交融碰撞,多重因素、多元文化及多种信仰共同形成了复杂的宗教艺术。其中在北朝佛教石窟(图2-3-1)、造像碑(图2-3-2)、菩萨造像及墓葬装饰中出现一种特殊的兽面图像,主要位于龛楣(图2-3-3)、碑首、碑座、头冠、墓门门额正中间(图2-3-4)的显著部位。同时在洛阳、大同、邺城、建康地区寺院遗址也出土了兽面瓦当,在南朝陵墓石刻[2]上也有发现。南朝与北朝相比,北朝兽面图像分布区域更为广泛,载体表现种类多样,结构组合形式丰富,显然已成为佛教艺术和墓葬艺术中重要的装饰母题。因此本文选取北朝佛教艺术和墓葬艺术中兽面图像作为主要研究对象,同时也涉及南朝石墓门、陵墓石刻、瓦当等兽面图像。

图2-3-1　云冈12窟前室　西壁第三层佛龛上　兽面斗拱(引自云冈石窟文物保管所编:《中国石窟　云冈石窟2》,文物出版社1994年版,第94页

[1] 罗宏才:《中国佛道造像碑研究——以关中地区为考察中心》,上海大学出版社2008年版,第5页。
[2] 南京博物院编著,徐湖平主编:《南京陵墓雕刻艺术》,文物出版社2006年版,第166页。

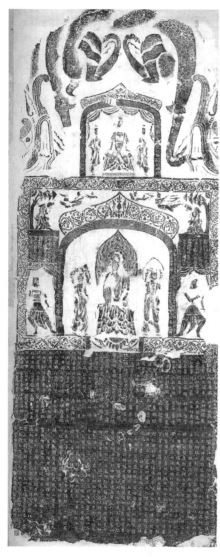
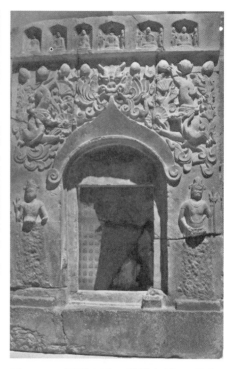

图2-3-3 彩绘石雕四佛塔左侧面，北齐，美国纽约大都会艺术博物馆藏（黄晶拍摄）

图2-3-2 北魏普泰二年（532）薛凤规造像碑碑首（引自周铮：《北魏薛凤规造像碑考》，《文物》1990年第8期）

图2-3-4 山西太原北齐徐显秀墓石门门额兽面图（太原北齐壁画博物馆馆长王江提供）

关于北朝时期的兽面图像，国内外已有学者关注，但对其定名颇有争议。例如称之为饕餮、铺首、兽面（兽头）、鬼面、Kirtimukha（荣耀之面或天福之面）以及在一些考古发掘报告中又称虎首、狮首、兽首等。但从其特征上整体观察都具有相似的结构特征：均是以动物（兽）面部正面表现，五官

俱全,阔鼻张口,獠牙外露。本文以"兽面"[1]统称这些具有相似结构和特征的图像,将不同时期、不同区域、不同载体的兽面图像纳入同一体系中观察比较,在历时性结构中探究其演变发展过程。通过图像学[2]、类型学、文化因素分析、比较分析法,以图像比较及图文互证为依据和线索,从多种角度和跨文化领域解读兽面图像的源流与演变、结构与类型、位置与功能,并借鉴基因族谱学的原理和分析手段,初步建构南北朝兽面图像发展演化谱系,进而探究北朝兽面的传播方式和途径,解读支配兽面主题的文化因素、宗教因素和民众信仰观念。

一、兽面图像的源流与演变

目前,学界对南北朝时期兽面图像的源流即"原型"有不同看法,基本上可以归纳两种观点:一是"外来说",即对外来文化艺术形式与观念的吸收与借鉴,认为这种兽面形象并非是中原本土所有,而是受到外来文化和宗教艺术的影响;二是"本土说",即对中国本土传统兽面图像的延续与改造,认为北朝石窟和造像碑上兽面受汉魏传统乃至商周青铜器上的"饕餮"演变而来,或是更早的新石器时代已形成兽面图像的基本图式。

(一)兽面图像"外来说"

持"外来说"观点的学者,认为兽面来源于印度 Kirtimukha 或中亚袄教贪魔阿缁(Āz)。王敏庆认为中国佛教艺术中出现的兽面图像其渊源是印度的 Kirtimukha,中亚袄教贪魔阿缁(Āz)也是"直接引用了佛教中的图像,所以看到粟特人墓葬中出现这类兽面,具有明显的佛教特征也就不足为奇了"[3]。赵玲通过对尼泊尔佛教艺术中的"天福之面"(Kirtimukha)图像考察,认为其"源于佛教密宗受到同时期印度教密教的流行和宇宙生命

[1] "兽面"最早见于宋人吕大临《考古图》书中"癸鼎"下云:"文作龙虎,中有兽面,盖饕餮之象。"李济先生不赞成用饕餮这个名称,将青铜器上的这类纹饰总称为"动物面";张光直先生则称为"兽头纹",有单头和连身之分;刘敦愿对《吕氏春秋》"周鼎著饕餮"说提出质疑,认为文献记载本身具有时代局限性,故其使用"兽面纹"名称;马承源也用兽面替换"饕餮",这也是对传统惯用语汇提出反省;段勇在研究商周青铜器上纹饰时称之为"兽面纹"等。

[2] 图像指某物呈现出来的视觉形象,也包含有图形式的意义,图指图形,像指图形中的含义。本文中图像学的定义采用克莱因鲍尔的观点"对视觉艺术的历史探究即图像学",参见 W.E. Kleinbauer, *Modern Perspectives in Art History*, New York, 1971.

[3] 王敏庆:《北周佛教美术研究:以长安造像为中心》,社会科学文献出版社2013年版,第214页。

崇拜的影响","并最终在我国藏传佛教美术中演变为'六拏具'"[1]。马兆民认为南北朝石窟艺术中的饕餮纹受到印度佛教文化中的"天福之面"(Kirtimukha)影响[2]。萧兵在探究饕餮的母型[3]时认为"古代印度有怪兽'自龈其身'的'类饕餮'"神话,将印度克提穆卡(Kirttimukha)[4]作为"饕餮"理想的参照物,但并未继续深入剖析两者之渊源关系。

芮传明认为"饕餮"的传说、思想观念与纹饰,最初的形成和发展地域都可能在古代中国的遥远"域外",并逐步融入中亚、西亚乃至南亚文化的因素,即受到西亚地区索罗亚斯德教贪魔阿缁(Āz)的影响[5]。但是贪魔阿缁(Az)作为琐罗亚斯德教神话传说,直到公元8世纪左右的巴拉维语文献《创世记》(Bundahishn)中才有所记载[6],而且在中亚地区的考古中并未发现其图像。因此不排除它是在进入中国之后才形成视觉图像,"祆教在古代中国流行时曾经形成过图像谱系"[7]。

(二)兽面图像"本土说"

持"本土说"观点的学者认为北朝石窟和造像碑上兽面受汉魏传统影响乃至由商周青铜器上的"饕餮"演变而来,或是源自更早的新石器时代已形成兽面图像的基本图式。日本学者水野清一、长广敏雄在分析云冈石窟装饰时,认为"这里的兽面,也是汉魏传统的兽面,绝不是犍陀罗及其他地方所能看到的兽面"[8]。罗叔子认为云冈石窟中出现"垂帐之兽头,其根源是汉代之兽面与殷周之饕餮"[9];张元林也将敦煌莫高窟第285窟窟顶四披交

[1] 赵玲:《"天福之面"的图像与信仰——尼泊尔佛教美术的考察与研究》,《贵州大学学报(艺术版)》2013年第2期。
[2] 马兆民:《敦煌莫高窟第285窟"天福之面"(Kirttimukha)考》,《敦煌研究》2017年第1期。
[3] 萧兵:《藏獒、灵犬、饕餮和神虫》,上海文艺出版社2007年版,第85页。
[4] 国外关于Kirtimukha的研究可以参考Heinrich Zimmer, *Myth and Symbols in Indian Art and Civilization*, ed. Joseph Campbell (Princeton, N.J.: Princeton University Press, 1974), 181-184; Stella Kram-risch, *The Hindu Temple* (Calcutta: University of Calcutta, 1946), 2: 322-331; Vasudeva S. Agrawala, *Studies in Indian Art* (Varanasi: Vishwavidyalaya Prakashan, 1965), 235-244.
[5] 芮传明:《饕餮与贪魔关系考辨》,载《社会·历史·文献——传统中国研究国际学术讨论会论文集》,上海人民出版社2008年版,第17页。
[6] 芮传明:《饕餮与贪魔关系考辨》,载《社会·历史·文献——传统中国研究国际学术讨论会论文集》,上海人民出版社2008年版,第7页。
[7] 施安昌:《火坛与祭司鸟神:中国古代祆教美术考古手记》,紫禁城出版社2004年版,第117页。
[8] [日]水野清一、长广敏雄著:《云冈石窟装饰的意义》第十四图,《云冈石窟》第四卷·序章,1953年;[日]水野清一、长广敏雄著,王雁卿译:《云冈石窟装饰的意义》,《文物季刊》1997年第2期。
[9] 罗叔子:《北朝石窟艺术》,上海出版公司1955年版,第34页。

界处悬挂的兽面描述为"饕餮形象"[1];林树中认为南朝陵墓石柱上浮雕神兽"其形象与北朝墓志(如北魏冯邕墓志)石窟(如巩县北魏窟)中的浮雕神兽为一类,远源可以上溯到新石器时代陶羊、安阳殷墟出土的石饕餮等动物雕塑"[2];罗宏才认为这种兽面是"模仿汉画像石、墓葬壁画等艺术形式,在碑额顶部或碑身上部(多在龛楣)正中雕凿有驱鬼逐疫的饕餮图案"[3];李妍恩认为佛教石窟中的兽面是"自佛教入之后,古有兽面纹在佛教石窟中仍相继沿用"[4];孙武军认为康业、安伽墓石门门楣正中线刻的"兽首图像应来自中国传统的铺首造型"[5];郑德坤认为"中国从新石器时代就有动物纹了。如果说它的主要倾向——如写真的、装饰性的、写实的、程式化的倾向等——常有改变,那也只是中国人的祖先们审美情趣变化的结果,别无原因。它以现实的原型为基础,没有什么理由说明它存在着什么外来的直接影响"[6]。以上学者为探究佛教艺术中的兽面图像源流作出了巨大贡献,但仍需要详细梳理兽面发展演化轨迹。

除此之外,还有必要对兽面与方相氏(魌头)、畏兽兽首及祆教神祇形象进行区分,因它们在造型、功能及象征含义上有相似之处。一些学者在考究其名称及功用时,将其母题原型的来源推到汉代画像石中的神兽。方相氏是中国古代傩礼、丧葬、祭祀中的驱疫避邪之神。《周礼·夏官·方相氏》云:"方相氏,掌蒙熊皮,黄金四目,玄衣朱裳,执戈扬盾,帅百隶隶而时傩,以索室驱疫。"[7]周华斌认为"黄金四目"实际上是虎口兽角的饕餮型青铜面具,确实有一副狂放之相[8]。裴玄德则认为饕餮纹是一个萨满教面具的再现[9]。孙作云认为铺首是方相氏的鬼面(魌头),鬼面又似兽面,故能产生

[1] 张元林:《兼容并蓄,融会中西——灿烂的莫高窟西魏艺术》,中国敦煌壁画全集编辑委员会:《中国敦煌壁画全集2·西魏》,天津人民美术出版社2002年版,第29页。
[2] 林树中:《南朝陵墓雕刻》,人民美术出版社1984年版,第48、53页。
[3] 罗宏才:《中国佛道造像碑研究——以关中地区为考察中心》,上海大学出版社2008年版,第118页。
[4] [韩]李妍恩:《北朝装饰纹样研究——5、6世纪中原北方地区石窟装饰纹样的考古学研究》,中国社会科学院博士学位论文,2002年版,第72页。
[5] 孙武军:《北朝隋唐入华粟特人墓葬图像的文化与审美研究》,西北大学博士学位论文,2012年,第42页。
[6] 尤仁德:《古代玉器通论》,紫禁城出版社2002年版,第26页。
[7] 钱玄注译:《周礼》,岳麓书社2001年版,第287页。
[8] 周华斌:《商周古面具和方相氏驱鬼》,《中华戏曲(第六辑)》,山西人民出版社1988年版,第124页。
[9] Jordan Paper, *The meaning of "tao-tie"*, History of religions, 1978.

多种形状[1]，在旅顺营城子汉墓主室内壁门顶、辽阳北园汉墓入口的石楣上都画有戴假面具、蒙兽皮的方相氏，"即使不表现全部，也常常画一个'方相氏'"[2]，并且指出它们都是在一个母题（motif）下演变而来。

 有些学者将北朝墓室壁画、墓志及石窟中出现的这类形象称之为畏兽。敦煌佛爷庙湾墓的照墙饰有"方相"，此"'方相'实即畏兽"[3]。畏兽出自晋郭璞《山海经图赞·猛槐》："列象畏兽，凶邪是辟。"这种兽面人身、巨目獠牙、三爪二趾、上身袒露，肩生翼或火焰，腿有飞羽。学界一般认为它是来自中亚粟特人祆教神祇或天神，但并未见于中亚粟特考古发现中[4]，很有可能它的图像主要借鉴了中国传统神兽形象，这种传统传袭而来的图像，被祆教美术采纳为祆教天神图像[5]。山东沂南汉画像石墓中已有畏兽式神像[6]（图2-3-5），汉代画像石上非人形怪兽和人形有翼兽，可能是（北朝）各种石刻

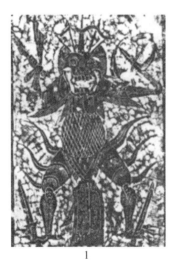
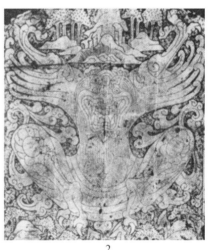

 1 2

图2-3-5 1. 山东沂南汉墓前室北壁方相氏（引自南京博物院、山东省文物管理处编：《沂南古画像石墓发掘报告》，文化部文物管理局1956年版，图版33）；2. 北魏元谧墓石棺后档（采自施安昌著：《火坛与祭司鸟神——中国古代祆教美术考古手记》，紫禁城出版社2004年版，图19）

[1] 孙作云：《说铺首》，河南大学出版社2003年版，第538页。
[2] 孙作云：《美术考古与民俗研究》，河南大学出版社2003年版，第289页。
[3] 姜伯勤：《中国祆教艺术史研究》，生活·读书·新知三联书店2004年版，第222页。
[4] 施安昌：《圣火祆神图像考》，《故宫博物院院刊》2001年第1期。
[5] 姜伯勤：《中国祆教艺术史研究》，生活·读书·新知三联书店2004年版，第42页。
[6] ［日］林已奈夫：《汉代的诸神》，日本京都临川书店1989年版，第138页。

浮雕、线画、壁画中畏兽的母本[1]。

孙武军认为："入华粟特人墓葬中的畏兽、四神、兽首等主要来自中原墓葬传统，这些形象的移用并没有完全改变原有的内涵与功能。"[2]其实，北朝墓门门额的兽面在某种意义上就是祆教中驱邪镇墓的"畏兽"的兽首或前半身[3]，在北朝石棺床腿上也出现带有肩生羽翼的半身或全身形象，但始终都是以狰狞的面部为核心的表现方式。

祆教神祇信仰传入中国以后，在与本土传统文化相融合的过程中，借助中国传统固有的图像进行传播，吸取和借鉴了汉代神兽图像，经匠师的加工与糅合，成为一种图像混合体。若将畏兽视为新出现的外来神祇或某一中国传统神怪的替代品，显然不准确，它是由民众信仰支撑的祆教信仰神祇与中国传统神兽图像相融合的混合体。

（三）本土传统兽面图像的演化过程

为了深入探究北朝兽面图像的演化过程，有必要从历时性角度梳理中国本土传统兽面发展演变脉络。兽面图像的"母题"原型最早可以追溯至新石器时代玉器神兽纹饰，从良渚文化玉器上的"神徽"[4]、浙江余杭反山良渚墓地出土的冠形器兽面纹（图2-3-6）、后石家河文化青玉神祖面饰、龙山时代[5]玉器纹样等玉器纹样上都可见到兽面最初原型。这些兽面呈现出许多共同特点：圆眼，阔鼻，宽嘴，有獠牙，甚至两侧出现兽爪，均是动物正面图式，但并不表现兽身，只有动物头部形象，这或许可以作为原始先民对动物正面透视关系的认识。从视觉心理学上来讲，只有当凶猛的动物飞奔正面扑来时，与兽眼直视才能带来巨大恐惧和威慑力，口中外露獠牙，又是对生命构成威胁的表现，抓住动物面部最显著的特征，采用了局部代替整体的表现手法。神兽纹饰在新石器时代晚期已经成为玉器上的重要装饰纹样，且已形成兽面的基本雏形。

[1] 孔令伟：《畏兽寻证》，收录于范景中等主编《"考古与艺术史的交汇"国际学术研讨会论文集》，中国美术学院出版社2009年版，第428页。
[2] 孙武军：《北朝隋唐入华粟特人墓葬图像的文化与审美研究》，西北大学博士学位论文，2012年，第92页。
[3] 尹夏清：《北朝隋唐石墓门及相关问题研究》，四川大学博士学位论文，2006年，第154—157页。
[4] 陈声波：《良渚文化"神徽"与商代美术中的人兽母题》，《南京艺术学院学报（美术与设计版）》2005年第3期。
[5] 严文明：《龙山文化和龙山时代》，《文物》1981年第6期。

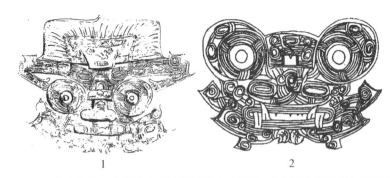

图2-3-6　1. 良渚文化玉礼器上的"神徽"（引自李学勤：《良渚文化玉器与饕餮纹的演变》，《东南文化》1991年第5期）；2. 反山良渚墓地出土的冠形器图案（引自黄建康：《良渚文化神徽解析》，《东南文化》2006年第6期）

 商周时期青铜器上饕餮纹[1]延续了新石器时代玉器上的兽面纹，纹样细节虽然变化多端，但依然保留着其基本造型元素。解释二里岗期到殷墟期饕餮纹的历史发展，可以追溯到影响这种纹饰的良渚文化玉器[2]。良渚文化玉器的兽面纹的造型特点"在二里头文化和商文化的饕餮纹上找到踪影；证明后者的造型源头或是良渚文化玉器的兽面纹"[3]。这种形象有的只是表现动物的头部，巨睛凝视，额上有一对立耳或大犄角，有的则在兽面两旁各有一段相对称的蜿蜒的躯体，但仍然以表现头部的特征为主[4]（图2-3-7）。可以发现"饕餮纹基本图案惊人地稳定——前面是脸型"[5]，两侧为附属的动物纹装饰。刘敦愿认为兽面纹"不是'有首无身'，而是在'以首代身'"[6]，采用了局部代替整体的表现手法，逐渐趋向符号化发展。

 至秦汉时期，青铜器趋向简化，饕餮纹饰也在器物中逐渐淡化，在结构和造型上逐渐演变为一种新的兽面图像——铺首衔环（图2-3-8）。在春秋战国时期的陶器、漆器、青铜器、玉器、宫门上已出现了大量的兽面衔环装饰[7]，一直延续到两汉，形成相对稳定的图式组合——铺首与环（所衔之环

[1] 黄厚明：《图像与思想的互动：饕餮纹内涵的转衍和射日神话的产生》，《学术研究》2016年第7期。
[2] 艾兰：《早期中国历史思想与文化》，辽宁教育出版社1999年版，第233页。
[3] 尤仁德：《古代玉器通论》，紫禁城出版社2002年版，第26页。
[4] 马承源：《中国古代青铜器》，上海人民出版社1982年版，第30—31页。
[5] [英]罗森著，孙心菲等译：《晚商青铜器设计的意义与目的》，《中国古代的艺术与文化》，北京大学出版社2002年版，第99页。
[6] 刘敦愿：《美术考古与古代文明》，人民美术出版社2007年版，第96页。
[7] 袁雪萍：《汉代铺首衔环探究》，东南大学硕士学位论文，2012年，第7页。

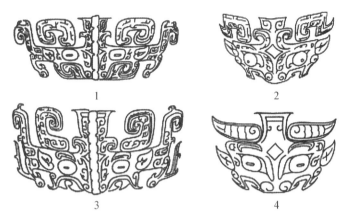

图2-3-7 商周时期青铜器上的兽面（引自刘敦愿：《美术考古与古代文明》，北京：人民美术出版社2007年版，第90页）

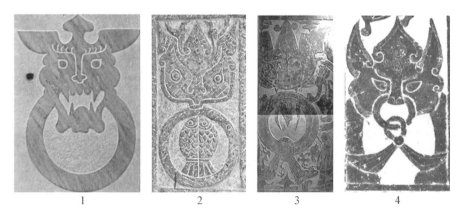

图2-3-8 1.墓门铺首衔环，东汉，西安碑林博物馆藏；2.墓门铺首衔环，东汉，徐州汉画像石博物馆藏；3.墓门铺首衔环，东汉，徐州汉画像石博物馆藏（笔者摄）；4.墓门铺首衔环，山东泰昌乐县文物管理所藏（皆引自中国画像石全集编辑委员会编：《中国美术分类全集·中国画像石全集（第三卷）·山东画像石》，山东美术出版社2000年版，图版二）

实为玉璧[1]），并大量出现在汉墓画像石、墓门、墓阙及建筑物上。常任侠提到"铺首当为饕餮的转变"，"它可能是古代某一民族的图腾"[2]。铺首实际上是神人兽面纹的组合，山字形高冠代表的是省略后的神人图像，兽面直接继承了史前时期的兽面纹、商周青铜器上的饕餮纹。[3]

[1] 信立祥：《汉代画像石综合研究》，文物出版社2000年版，第146页。
[2] 常任侠：《河南新出土汉代画像石刻试论》，《文物》1973年第7期。
[3] 孙长初：《汉画像石"铺首衔环"图像解析》，《南京艺术学院学报（美术与设计）》2006年第3期。

除了兽面铺首衔环之外，汉代还出现了许多形似虎头的单独兽面，例如湖南溆浦汉墓出土了几件滑石雕兽面（图2-3-9）；山东沂南汉画像石墓墓室石柱不仅有兽面（兽首），而且出现半身、全身形象（图2-3-10）。在汉画像石墓门额（图2-3-11）和汉阙阙楼的檐枋间出现带有前肢或兽爪的兽面。如四川雅安东汉建安四十年（209）高颐阙阙楼、四川渠县东汉延光年间沈府君阙正面阙楼枋间兽面；四川渠县冯焕阙院外残阙阙楼枋头间斗拱上兽面等。显然，兽面已成为墓葬建筑构件上的主要装饰母题之一，其结构形态也在原有图式基础上发生着许多式微的变化。

图2-3-9　滑石雕兽面，汉代，湖南溆浦出土（引自萧兵著：《中国上古图饰的文化判读——建构饕餮的多面相》，湖北人民出版社2011年版，第140页）

图2-3-10　山东沂南汉画像石墓墓室石柱上兽面（引自南京博物院、山东省文物管理处编：《沂南古画像石墓发掘报告》，文化部文物管理局1956年版）

图2-3-11　江苏邳州山头汉画像石墓墓门，东汉，江苏邳州山头出土，现藏南京市博物院（笔者摄）

图2-3-12　甘肃敦煌佛爷庙湾——西晋画像砖墓兽面类型（引自吴桂兵：《两晋时期建筑构件中的兽面研究》，《东南文化》2008年第4期）

至三国两晋时期，河西走廊魏晋墓葬中仍继承了汉墓一些装饰传统，延续了似虎似狮的兽面图像装饰，考古发掘报告称虎头纹[1]。兽面主要位于照墙和墓室内的彩色画像砖上，照墙兽面有位于仿木建筑之斗面上，也有位于拱或枋之间（图2-3-12）。

南北朝时期，兽面铺首衔环图像相比汉代呈现出数量减少，铺首+衔环的固定搭配图式也发生变化。在北魏墓葬石棺椁上兽面铺首兽口中开始出现飘带或璎珞（图2-3-13），兽面头顶双角中间饰有莲花纹，甚至在菩萨像冠饰（图2-3-14）和身上的佩饰出现；墓门门楣

图2-3-13　北魏元谧墓石棺左右帮　兽面铺首（引自《神与兽的纹样学》第222页）

上兽口衔"胜"的独特组合方式，更是反映出汉末至南北朝西王母信仰的变迁。在北朝寺院建筑构件中，出现兽面与莲花纹、联珠纹组合的新兽面瓦当。

无论兽面添加何种组合元素、位置如何变迁，它的中心位置和基本图式都并未发生改变，都是基于传统兽面图式汲取外来文化元素符号。"从周

[1] 甘肃省文物队、甘肃省博物馆、嘉峪关市文物管理所：《嘉峪关壁画墓发掘报告》，文物出版社1985年版，第9页。

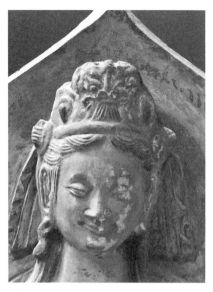

图2-3-14　麦积山第76窟　泥塑菩萨立像头部　北魏,孙靖临摹1998年(笔者摄)

围的世界里寻找适用于这一先存图式的母题"[1],对原有图式进行"修改、丰富或简化一个既有的复杂之型构(configuration),往往比凭空造一个容易"[2]。因此,这一时期兽面图像裂变出多种类型与组合形式,呈现出一种混合、拼凑、杂糅的组合图像。

(四)本土兽面与印度Kirtimukha关系考辨

Kirtimukha源自印度教湿婆神话传说[3],至于其何时以具体视觉形象展现出来,并无明确史料记载。一般认为是公元3世纪左右贵霜王朝神庙建筑艺术装饰上。笔者根据意大利考古队在斯瓦特地区考古发掘资料,它最早的原型出现于公元1世纪前后,并且是以狮子的面孔出现在窣堵波上。

在布特卡拉一号佛教寺院遗址内第14号、第17号窣堵波基座的檐口层发现高浮雕狮首[4](图2-3-15),两者均属于第三期建造,即公元1世纪至公元3世纪末[5]。这些具有写实性的狮子头部浮雕,与公元前3世纪阿育王石柱上的狮子正面形象极为相似,因此意大利考古学家菲利真齐和日本学者宫治昭更倾向于称之为"动物纹""狮首"或"兽面",并未称为Kirtimukha。

它的位置大多位于建筑檐口或者作为建筑横梁的托架(图2-3-16),这与Kirtimukha的传说和象征功能也并非一致,反而体现出古代印度民族对

[1] [英]贡布里希著,范景中等译:《理论与偶像——价值在历史和艺术中的地位》,上海人民美术出版社1989年版,第169页。

[2] [英]贡布里希著,林夕、李本正、范景中译:《艺术与错觉——图画再现的心理学研究》,浙江摄影出版社1987年版。

[3] Margaret Stutley, *The Illustrated Dictionary of Hindu Iconography*, London: Routledge and Kegan paul, 1985. p.73.

[4] [意]卡列宁、菲利真齐、奥里威利编著,魏正中、王倩译:《犍陀罗艺术探源》,上海古籍出版社2016年版,第94页。

[5] [日]宫治昭著,李茹译:《犍陀罗美术研究的现状》,《丝路之路》2015年第8期。

图2-3-15　1. 布特卡拉一号遗址内第14号窣堵波基座的檐口细部,约公元1世纪(引自Faccenna, D. Butkara I (Swat, Pakistan) 1956-1962 (ISMEO Reports and Memoirs III.1-5 (1))); 2. 布特卡拉一号遗址内第14号窣堵波东侧立面线图,约公元1—3世纪(引自(意)卡列宁、菲利真齐、奥里威利编著,魏正中、王倩译:《犍陀罗艺术探源》,上海古籍出版社2016年版,第93页)

狮子的崇拜与信仰。佛教创立后对狮子形象更是推崇备至[1],逐渐成为佛教的护法者(护法神兽),"这里的狮首很可能是此后克提穆卡纹(Kirtimukha)的原型"[2]。萧兵认为"克提穆卡及其变体,包括佛教类似辟邪的护法神兽,都是以狮子面孔为母型的'兽面'辟邪物"[3]。

公元5世纪左右,开始出现在神庙门口两侧的柱头上,如印度阿旃陀第19窟门口右侧柱子顶端兽面以及出土于印度北方邦马图拉的石门柱(图2-3-17)。不过

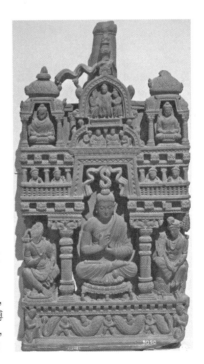

图2-3-16　宫中佛陀　贵霜时期,约公元2世纪,加尔各答印度博物馆收藏(引自上海博物馆编:《圣境印象:印度佛教艺术》,上海书画出版社2014年版,第50页)

[1] 刘自兵:《佛教东传与中国的狮子文化》,《东南文化》2008年第3期。
[2] 上海博物馆编:《圣境印象:印度佛教艺术》,上海书画出版社2014年版,第50页。
[3] 萧兵:《中国上古图饰的文化判读——建构饕餮的多面相》,湖北人民出版社2011年版,第22页。

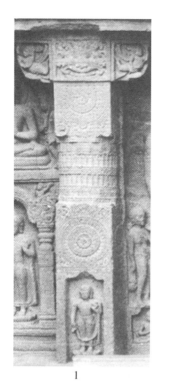 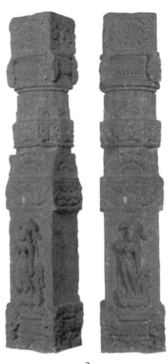

图2-3-17　1. 印度阿旃陀第19窟门口右侧柱子，约450—490年（引自费顿出版社著《艺术博物馆》，第218页）；2. 门柱，公元5世纪，印度北方邦马图拉出土（引自故宫博物院等编：《梵天东土　并蒂莲华：公元400—700年印度与中国雕塑艺术》，故宫出版社2016年版，第123页）

在印度北方邦萨尔纳特出土的一尊公元5世纪佛坐像，基座正面一个凹进去的圆内浮雕有狮面[1]（图2-3-18），旁边有一尊跪拜状的供养人像。这是目前在印度发现最早的一件装饰有兽面（狮面）的佛像，说明它已经突破仅在神庙建筑上装饰，开始与佛教造像相结合组配。并在随后时间里，逐渐延展至佛像的背光中（图2-3-19）。早期印度教湿婆的怒相及护法神头上都是以骷髅装饰，然而在桑奇大塔遗址发现一件雕塑头饰兽面（图2-3-20），同样的位置由骷髅转换成兽面（狮首）。

公元6世纪阿旃陀石窟第1窟壁柱上端出现Kirtimukha与Makaras组合，兽口中垂下珍珠花环般的串珠，底端正好连接Makara（图2-3-21），这

[1] 故宫博物院等编：《梵天东土　并蒂莲华：公元400—700年印度与中国雕塑艺术》，故宫出版社2016年版，第64页。

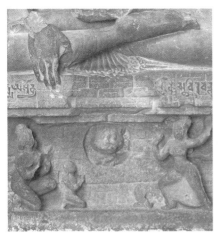
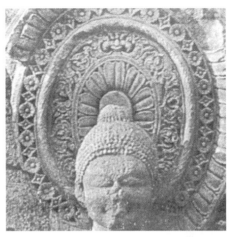

图2-3-18 佛坐像基座正中狮面,印度北方邦萨尔纳特出土,公元5世纪(引自故宫博物院等编:《梵天东土 并蒂莲华:公元400—700年印度与中国雕塑艺术》,故宫出版社2016年版,第64页)

图2-3-19 桑奇建筑群45号遗址像,公元7—10世纪(引自[意]玛瑞里娅.阿巴尼斯著:《古印度——从起源到公元13世纪》,中国水利水电出版社2006年版,第145页)

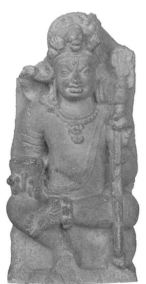
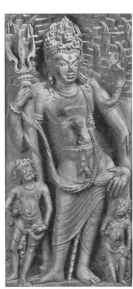
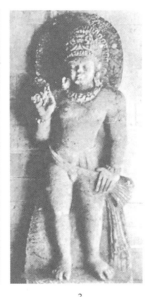

1　　　　　　　2　　　　　　　3

图2-3-20 1. 威罗瓦像(湿婆的愤怒相),公元6世纪;2. 湿婆教守护神像,6世纪后期(引自故宫博物院等编:《梵天东土 并蒂莲华:公元400—700年印度与中国雕塑艺术》,故宫出版社2016年版,第182页);3. 桑奇大塔雕塑的头饰兽面,公元5世纪(Marshall. *The Monuments of Sanchi*. 3 vol. Dilhi. 1940: 90)

图2-3-21 阿旃陀石窟第1窟八面形承柱上方的兽面图像，公元6世纪初（引自Benoy K. Bell. *The AJanta Cave Ancient Paintings of Buddhist India.* Art Book. Nov. 2005, Vol. 12 Issue 4, pp.45–46. 2p）

图2-3-22 尼泊尔Naghal chaitya上部龛拱，公元7世纪（G V Vajracharya. *Kirtimukha, The serpentine motif, and Garuda.* Artibus Asiae.2014. fig. 9）

种三角形的组配成为稳定的图像组合样式，并逐渐由柱子转移至神庙入口的门拱上。门洞犹如从兽口中延伸出来，形似一个掌管通向宇宙生命之门的神祇。这种组合在后古普塔时期（600—800）广泛流行。例如在尼泊尔的Dhvaka Baha和Naghal佛塔上部的佛龛拱门都有这种组合图像（图2-3-22）。在北齐彩绘石雕四佛塔壁龛门拱上见到类似组合，但并未见到Makara，同样的位置已变成中国龙的形象。

公元10世纪左右，Kirtimukha在印度中部、南部及整个东南亚神庙建筑上广泛流行，它的形体结构也发生了式微的变化。它的形象也逐渐发生改变，眼睛更加凸起，眉毛上耸起两支"角"状物，头顶饰有植物（云叶），人物形象，有些伸出前臂（或兽爪）（图2-3-23）。可以看得出，它作为文化象征符号在南亚、东南亚传播速度快，影响广泛。东南亚在接受印度文化的同时也接纳了这种兽面，无论是在印度教（新婆罗门教）还是佛教的庙宇建筑门拱上都可以见到这种变异的兽面，成为一种普遍的信仰神祇，即时间或死亡之神[1]。

在人类文明史进程中，不同文明间的对话一直保持通畅，东西方文化艺术交流从未间断，具有表征性的纹饰符号"曾经互有借鉴——甚至是反复

[1] Claire Holt, Art In Indonesia: Continuities and Change, Ithaca New York: Cornell University, 1967, p.44.

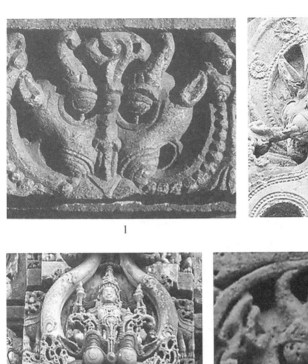
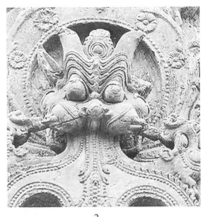
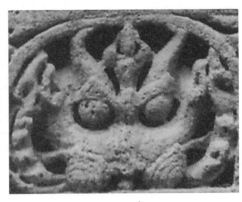

图2-3-23　1. 印度纳格达湿婆神庙柱子兽面,10世纪（引自娅·阿巴尼斯著:《古印度——从起源到公元13世纪》,第174页）; 2. 印度Amruteshvara寺庙,公元1050年; 3. 印度Amruteshwar神庙,公元1050年; 4. 印度巴坦王后阶梯井石柱,公元11世纪（图1、2、3皆引自朱新天著:《印度教万神殿艺术——印度王后井探秘》,第145页）

的'输入'和'输出'——则是不能否定的事实"[1]。法籍华裔印度学专家朱新天在《印度艺术中的神兽VYALA》中,认为印度的Kirtimukha的原型是中国饕餮,"是由于他们（大月氏）的迁徙而流传至印度的","不仅仅'进入'了印度的神庙艺术,而且对于东南亚许多国家的神庙艺术都产生了相当大的影响"[2]。将印度公元10世纪Kirtimukha与中国汉画像石和汉阙阙楼上兽

［1］芮传明、余太山:《中西纹饰比较》,上海古籍出版社1995年版,第338—437页。
［2］朱新天著:《印度教万神殿艺术——印度王后井探秘》,Franco-Indian Research Pvt. Ltd, 2008,第142、145页。

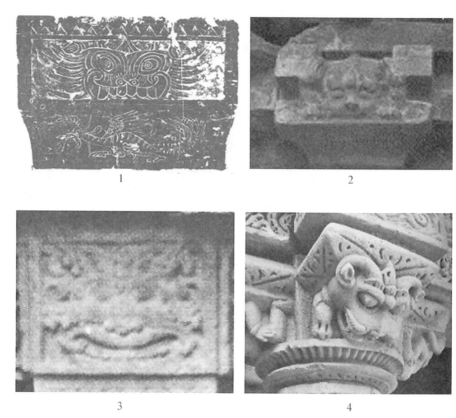

图2-3-24　1. 山东沂南汉画像石墓墓室石柱上兽面；2. 东汉建安四十年（209）高颐阙南北两面交叉枋头的正中各浮雕兽面；3. 印度阿旃陀第19窟门口右侧柱子顶端兽面；4. 印度巴坦王后阶梯井石柱，公元11世纪（皆引自朱新天著：《印度教万神殿艺术——印度王后井探秘》，Franco-Indian Research Pvt. Ltd, 2008年, 第145页）

面进行比较，如东汉建安四十年（209）高颐阙南面枋头正中饰有一浮雕兽面，口中衔一条蛇，对比分析发现两者非常相似（图2-3-24）。还需要更多的史料和考古发现资料来论证两者之间关系。

南北朝时期"犍陀罗佛教美术是中国最大发信源"[1]，中国早期的佛教艺术都受此影响，从犍陀罗经中亚到西域，再至中原地区，是佛教和佛教艺术的主要传播路线。但是，在这条路线上兽面传播的时间顺序和区域与佛教艺术并不同步，可能与它被接受和认可有关。

[1]［日］宫治昭著，李茹译：《犍陀罗美术研究的现状》，《丝路之路》2015年第8期。

在巴米扬石窟第605窟三叶形龛和第626窟两龛之间发现兽面图像[1]，此窟年代界定为公元3—7世纪，但没有明确纪年，难以判断兽面的具体来源。龟兹石窟群中，只在开凿于6—7世纪的库木吐喇石窟20窟主室左侧壁上沿天宫仿头、克孜尔新1窟后室前壁分舍利画面的高楼椽头端面（图2-3-25）和克孜尔69窟主室左、右侧壁上部天宫椽头端面发现，截至现在仅此三例[2]。虽然这三窟壁画整体风格属于犍陀罗艺术风格，但"兽头纹和双领下垂袈裟等样式受到中原汉文化的影响"[3]。

图2-3-25　克孜尔新1窟后室前壁上部椽头端面　公元7世纪

敦煌莫高窟在西魏时期洞窟壁画中才出现兽面，麦积山石窟和甘肃北石窟在北魏时期开凿的洞窟中已经出现兽面，关中地区北魏佛道造像碑上也出现兽面，中原地区在北魏迁洛之后开凿的龙门石窟宾阳洞、巩县石窟大量出现兽面。根据统计资料显示，目前在中国佛教艺术中最早出现兽面的是开凿于北魏孝文帝初期[4]的云冈石窟7、8窟屋形龛斗拱枋间。

假如中国佛教艺术中的兽面是从印度随佛教传来，为何在佛教传入第一站的克孜尔石窟直至中后期才出现，敦煌莫高窟和麦积山石窟出现兽面的时间都晚于云冈石窟，且出现的频率远远低于中原地区的石窟。从传播时间和路线上都难以与佛教艺术传播相对应，因此推测中国佛教艺术中的兽面与北魏孝文帝推行汉化政策密切相关，它主要是受到本土传统兽面的信仰和表现形式影响。

[1]　[日]樋口隆康：《バーミヤーン：京都大学中央アジア学術調査報告：アフガニスタンにおける仏教石窟寺院の美術考古学的調査1970—1978年》第Ⅱ卷，图版篇（石窟构造），同朋舍出版1983年版，第146页；宫治昭：《东西文化交流中的巴米扬：以装饰主题纹饰为中心》，日本放送出版协会2002年版，第210页。
[2]　王卫东：《库木吐喇石窟内容总录》，文物出版社2008年版，第23页。
[3]　王卫东：《库木吐喇石窟内容总录》，文物出版社2008年版，第19页。
[4]　宿白：《云冈石窟分期论》，《考古学报》1978年第1期。

"汉化政策复活了传统纹样"[1],当时平城的文化艺术吸取了大量汉文化元素,同时也加入了外来文化因素,不仅使纹样本身发生变化,其装饰位置也发生改变。例如吸收了汉墓葬装饰题材与形式及雕刻技法,甚至汉代兽面铺首或方相氏(畏兽)等都被拿来借鉴和模仿,这种现象在北魏早期墓葬中可以见到。兽面在佛教传入后被吸收借鉴到石窟艺术中作为装饰,这与印度佛教艺术中Kirtimukha的信仰和形式相一致,为佛教教徒和民众所接受。兽面最先出现于平城和洛阳地区的佛教石窟和造像碑上也就不足为奇,并且随着中原地区佛教艺术的繁盛进而反向影响到河西走廊沿线和西域的佛教石窟艺术。

在莫高窟早期艺术中可以看出犍陀罗艺术的影响远不如本土艺术风格的延续[2],越是向东传播,汉地文化传统踪迹越明显。然而西域并非像拥有深厚汉文化的中原地区,缺少对兽面的根深蒂固的信仰与认识,接受与认可度较弱,只有在受汉地文化影响的个别石窟中绘制兽面。

因此,南北朝时期兽面的传播路线并非是由外向内、由西向东的单向传播,传播路线不是单向、一元的,而是双向、多元的,以平城为中心向四周呈放射状传播,形成丝绸之路上佛教艺术的双向传播形态。

二、北朝兽面图像结构与类型分析

在建构兽面图像谱系之前,首先需要对兽面的构成元素、结构特征、外部形态及组合方式进行分析,相互比较不同类型兽面之间的异同,纵横观察兽面前后的承继关系和演变规律。这种方法不仅可以了解实物形态演变的规律,而且还可以根据这种规律去推断其他相关遗物的相对年代和发生、发展变化的过程和动因[3]。

(一)北朝兽面图像结构特征

南北朝时期,受佛教、祆教等外来文化影响以及北方游牧民族与中原地区民族的碰撞融合,装饰艺术呈现出一种混合、拼凑、杂糅的组合图像,多元

[1] [韩]李姃恩:《北朝装饰纹样——五六世纪石窟装饰纹样的考古学研究》,故宫出版社2014年版,第245页。
[2] 史苇湘:《敦煌历史与莫高窟艺术研究》,甘肃教育出版社2002年版,第21页。
[3] 黄厚明:《商周青铜器纹样的图式与功能——以饕餮纹为中心》,方志出版社2014年版,第52页。

化的图像组合方式成为显著特征。兽面原有的图式结构发生裂变、异化与重构,组合元素更加丰富,表现载体更加多样,样式繁杂、组合形式多变成为该时期整体特点。

北朝兽面图像延续了本土传统兽面的基本图式,仍是以"正面图式"表现为最显著特征,眼睛圆睁,眉毛粗厚,阔鼻张口,獠牙外露,双耳立起,以兽鼻及两眼正中为中轴线,双眼、双耳、双角等饰物均呈左右对称状。不同的是兽口"衔物"呈现出多样形态,出现口衔飘带、璎珞(花链)、缠枝蔓草纹、"胜"仗等物。构图布局与组合规律比较稳定,均以兽面为中心,两侧配有动物、植物等纹饰,在墓葬中还根据兽面图像所在位置的空间大小,选择性表现头部、半身或全身形象。

同时,兽面图像经过解构与重组,形成新的兽面图式结构。例如太原北齐徐显秀墓门楣正中雕刻口衔"胜"仗的兽面,并且两侧出现两只兽爪(前肢),在河南邓县学庄村南朝墓和南京栖霞区新合村狮子冲南朝墓门楣上也有发现。将其与山东沂南汉墓中石柱上兽面进行比较,可清晰地看到这种图像结构的变化以及支撑兽面图像变化背后的民众信仰变迁。

在山东沂南汉墓墓门西侧支柱上同时出现了神兽全身形象和戴"胜"的西王母,却发现西王母位置与以往不同,由原本应该在最上方转移至神兽的下方。如果我们将神兽的头部与西王母的"胜"提取出来,进行重新组合,"胜"向上移至兽面口中,可以直观发现图式的结构与徐显秀墓墓门门额兽面的结构惊人相似(图2-3-26)。这种看似偶然性的图像组合,其背后势必隐藏着深层次原因,每当图像变迁、转换时,也正是文化、信仰发生转变之时。

汉代人们对西王母有着强烈的信仰,西王母的位置更是不会轻易发生改变。"胜",在汉代是西王母的象征,"胜"可以说是西王母的重要标志,是象征西王母的核心要素。在汉画

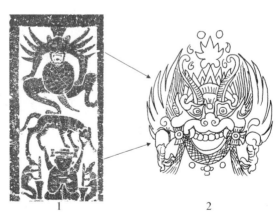

图2-3-26　1. 山东沂南汉画像石墓墓门西侧支柱图像(引自南京博物院、山东省文物管理处编:《沂南古画像石墓发掘报告》,文化部文物管理局1986年版);2. 太原北齐徐显秀墓墓门门额兽面图(笔者绘)

像石中,"胜"形图案也有单独出现,在山东武梁祠正面山墙上就有"胜"形图案,一侧有榜题曰:"玉胜王者。"[1]同样在四川地区崖墓的门楣,有的刻画西王母,有的刻画象征西王母的"胜"[2],均代表神仙世界的存在。说明这并不是简单的"蓬发而戴胜"用以束发的"簪",而具有"王者""权利""神圣"的身份象征。西王母位置的变迁也就表明西王母信仰在汉末之后逐渐减弱,到南北朝时期,西王母形象可能就被其象征符号——"胜"所代替,置于墓室中重要位置。而兽面在此时被作为一种墓葬瑞兽被人们所接受,在这种情况下两者进行了重组,成为这一时期独特的图像组合。

(二)兽面图像类型分析

为全面、系统地了解北朝兽面发展演变规律,通过纵横观察兽面图像的构成元素、结构特征、外部形态及组合方式,针对兽面的分布广泛、载体多样、样式繁杂、组合多变等特征,采取一种更具针对性、更为清晰的层级和主次关系,且能适用其多变类型的分类方法。因此,在生物分类系统界、门、纲、目、科、属、种等级单位的系统层次结构基础上,借鉴植物学中的种、亚种、变种分类方法[3],对位种分类方法提出"原型""亚型""变型"[4],相互比较不同类型兽面之间的异同,探究兽面前后的承继关系和演变规律。

原型对位"种","同种内所有个体起源于共同的祖先,具有相似的形态、结构和生理功能,且能进行自然交配,产生正常后代,并有其一定的地理分布区域"[5]。与之相对应的是具备相同形态和组合关系的兽面为基本类群单位,可在此基础上增添其他元素符号衍变成新类型,具有一定的地理分布区域。

亚型是一个种内的类群,形态上有差异,在区域分布上呈现区域特征和风格,在不同文化背景下的载体上与原型有差异,但仍以原型——兽面基本图式——为基础;变型是组合形态发生较大变异,分布范围较小,受到外来文化因素影响较大,构成元素更加复杂。

[1] 蒋英炬、吴文祺:《汉代武氏墓群石刻研究》,山东美术出版社1995年版,第60页。
[2] 如彭山江口951—2号崖墓门楣;唐长寿:《乐山崖墓和彭山崖墓》,成都电子科技大学出版社1994年版,第96、97页。
[3] 高素婷:《浅议"变种""亚种"的概念及方法》,《中国科技术语》2017年第4期。
[4] 刘明虎:《南北朝菩萨造像配饰系统研究》,上海大学博士学位论文,2015年,第91页。
[5] 许玉凤、曲波主编:《植物学》,中国农业大学出版社2008年版,第259页。

图2-3-27 1.北魏田良宽等造像碑碑阳庑殿顶；2.北魏普泰二年（532）薛凤规等造像碑碑首龛楣正中；3.云冈石窟第30窟西壁上层长方形垂帐龛上；4.西魏大统六年（540）具始光等造像碑碑阴碑首龛楣正中

图2-3-28 1.北魏太和八年（484）司马金龙墓石棺床下段；2.云冈第12窟前室西壁第三层屋形龛斗拱上；3.云冈第12窟前室西壁第三层屋形龛斗拱上兽面；4.北魏景明元年（500）毛阳造像龛楣

基于上述方法，依据国际范式，原型以英文大写字母"A、B、C、D"表示；亚型以罗马数字"Ⅰ、Ⅱ、Ⅲ、Ⅳ……"代表；变型阿拉伯数字以"1、2、3、4……"进行区分。以属于第一种原型的第一种亚型为例，为A型（亚Ⅰ），如属于第一种原型的第一种变型，为A型（变1）命名[1]。

1. A型及其亚型、变型

A型，此类型兽面表现为怒目圆睁，龇牙咧嘴，獠牙外露，上牙床牙齿排列整齐，双鼻宽阔，双耳呈尖筒状立起，双眉粗重，眉梢上卷，面部左右长出繁崛的鬃毛，鬃毛末段卷，额顶椭圆。以北魏田良宽等造像碑、北魏普泰二年（532）薛凤规等造像碑为例（图2-3-27）。A型又可分为三类亚型和三类变型：

A型（亚Ⅰ）兽面面部呈横向扁平状，五官压缩简化，只突出眼睛和裂口，上颌较宽，无下颌，可能是受到其所在空间大小影响而对形态进行压缩。以北魏司马金龙墓石棺床下段、云冈第12窟前室西壁第三层屋形龛斗拱上、北魏景明元年（500）毛阳造像龛楣为例（图2-3-28）。

A型（亚Ⅱ）兽面鼻梁末端向上长出一对细长卷曲的角状物，左右对称，又分为正向和反向弯曲，以北魏永宁寺遗址出土瓦当兽面、西魏大统十二年

[1] 参见刘明虎：《南北朝菩萨造像配饰系统研究》，上海大学博士学位论文，2015年，第93页。

图2-3-29　1. 敦煌莫高窟第248窟中心塔柱西侧；2. 西魏大统十二年（546）权旱郎造像碑碑额；3. 北齐石雕佛塔左侧门楣；4. 北朝青州异形兽面瓦当

图2-3-30　1. 云冈第8窟北壁龛楣；2. 云冈第7窟北壁龛楣；3. 大同北魏宋绍祖墓石椁北壁板；4. 北魏石棺床中间床腿；5. 大同北魏宋绍祖墓石椁北壁板

（546）权旱郎造像碑、敦煌莫高窟第248窟中心柱西侧兽面为例（图2-3-29）。

A型（亚Ⅲ）在兽面头顶双角中间饰有三角形组成的博山纹样[1]，且山峰数量不一，呈现前后、左右措置，可能是由汉代兽面铺首额顶的"三山冠"演变而来。以云冈第7、第8窟龛楣浮雕、大同北魏宋绍祖墓石椁壁板以及北魏石棺床腿上兽面为例（图2-3-30）。

A型（变1）受外来文化因素影响，在中国传统兽面瓦当基础上衍生出联珠纹兽面瓦当、莲花兽面瓦当。例如北魏永宁寺遗址出土联珠纹兽面瓦当，外圈饰一圈联珠纹；在邺城还出土一种莲花生兽面瓦当，中心有一只兽面，中圈饰圆润饱满的八瓣莲花，外圈饰一圈联珠纹（图2-3-31）。

A型（变2）兽面头顶双角间饰有花卉纹样，以盛开的忍冬花和莲花为主，在大同北魏宋绍祖墓石椁四壁外部雕有17个头顶有花卉纹样的兽面，这些兽面并非位于门环位置，显然已经超越汉代铺首衔环的原有含义，更多是具有装饰作用；北魏元谧墓石棺左右帮正中间位置线刻头顶饰有莲花的兽面，在太原北齐娄睿墓墓门门额上也雕有头顶饰莲花的兽面，莲花悬空于上面，正好填补双角之间的空白（图2-3-32）。

[1] 大同市考古研究所编：《大同雁北师院北魏墓群》，文物出版社2008年版，第119页。

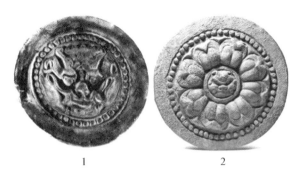

图2-3-31 1.北魏永宁寺兽面瓦当(引自中国社会科学院考古研究所著:《北魏洛阳永宁寺1979—1994年考古发掘报告》,中国大百科全书出版社1996年版,图版113);2.北齐邺城莲花兽面瓦当(引自杨世涛:《兽面纹瓦当收藏浅谈》,《收藏拍卖》2016年第8期)

图2-3-32 1、2.大同北魏宋绍祖墓石椁西壁板;3.头顶有尖叶状花的兽面,6世纪

图2-3-33 1、2.大同北魏宋绍祖墓石椁南壁板;3.大同市南郊智家堡村北魏墓石棺床腿中间兽面(引自王银田、曹臣民:《北魏石雕三品》,《文物》2004年第6期)

A型(变3)兽面头顶饰有人物形象,包括力士和菩萨像,在大同北魏宋绍祖墓石椁东壁板上直接在兽面顶部雕刻一人,双手紧握兽角,人物比例协调,形象生动。在大同南郊智家堡村北魏墓石棺床腿中间也发现头顶有人物的兽面,另两件兽面头顶出现正面交脚菩萨像,菩萨像有背光(图2-3-33)。这说明佛教文化因素已经深入北魏墓葬中,并与传统兽面铺首结合产生新类型。李正恩认为兽面头顶双龙中间直立一人物的装饰样式可能是受

到中亚地区斯基泰装饰艺术的影响,与公元1世纪左右的阿富汗装饰品十分相似[1]。

2. B型及其亚型、变型

B型兽面图像在延续汉代兽面铺首衔环(环系飘带)造型基础上,受佛教石窟装饰花串(花链)影响,兽口中衔物呈现多样化,衍生出各种类型。B型又分为两类亚型和五类变型:

B型(亚Ⅰ)以北魏元谧墓石棺两侧帮兽面铺首为例,兽面周围元素符号丰富,不仅口中衔环,而且口中垂下一类似铃铛的坠饰,正好位于环中央,两侧有对称忍冬纹,又从口中獠牙两侧分别伸出两支蔓草纹,头顶饰有一朵莲花,再向上为一对立于莲花座上的双鸟,构图非常饱满,纹饰线条流畅(图2-3-14)。

B型(亚Ⅱ)主要特征是兽口中衔"胜",胜仗上有飘带,飘带呈波浪状向左右两侧延伸,主要位于墓葬墓门和石棺床上。以洛阳古代艺术博物馆藏北魏石棺床兽面、太原北齐徐显秀墓墓门为例(图2-3-34)。

B型(变1)兽口衔"人"字形飘带,飘带简洁,没有过多装饰,主要出现在菩萨头冠中间,以及佛像华盖上,以云冈石窟第8窟菩萨像兽面冠、麦积山第76窟泥塑菩萨立像、敦煌第285窟北壁佛龛华盖上兽面为例(图2-3-35)。

B型(变2)主要特点是佛教因素明显占主导地位,兽面口中向两侧吐出莲花化生,两者结合,不免使兽面又多了一层含义,此种类型发现较少,以北周保定二年(562)陈海龙造像碑碑阳第三层龛楣上部为例(图2-3-36)。

图2-3-34　1. 北魏石棺床腿兽面,洛阳古代艺术博物馆藏;2. 北魏石棺床腿兽面;3. 河南邓县学庄南朝墓门楣;4. 南京栖霞区新合村狮子冲南朝墓石门门楣

[1] [韩]李妊恩:《北朝装饰纹样——五六世纪石窟装饰纹样的考古学研究》,故宫出版社2014年版,第242页。

图2-3-35　1.云冈第8窟菩萨立像头冠；2.麦积山第76窟菩萨立像头冠；3.敦煌第285窟北壁佛龛华盖顶上

B型（变3）兽口中衔飘带（或花链、花串），主要位于石窟龛楣或帷幔上，兽面依据龛楣形状左右"一"字形平行展开，口中飘带自然下垂左右重叠交叉，兽面在此起到支撑飘带（花链）的作用，具有很强的形式美感，除了本身的原有功能之外，更多是起到装饰作用。以龙门石窟古阳洞弥勒龛北壁中层盝形龛楣上兽面、偃师水泉石窟第9窟北壁龛楣等为例（图2-3-37）。

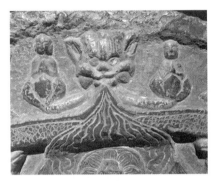

图2-3-36　北周保定二年（562）陈海龙造像碑碑阳第三层龛楣上部　山西博物院藏

图2-3-37　1.龙门石窟古阳洞弥勒龛北壁中层盝形龛楣；2.龙门石窟古阳洞北壁龛楣下层；3.巩县第3窟中心柱西侧；4.偃师水泉石窟第9窟北壁龛楣

 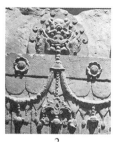 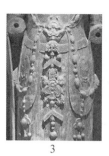 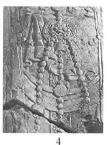

图2-3-38　1. 敦煌莫高窟第285窟窟顶四角装饰；2. 齐石雕四佛塔塔芯帷幔上；3. 北齐菩萨立像腹部兽面配饰；4. 北齐菩萨立像兽面配饰

图2-3-39　1. 东魏天平四年（537）高平王元宁为亡妻造释迦佛立像头光上部；2. 东魏武定元年（543）李道赞等500人造像碑碑阴底座正中；3. 北周大象元年（579）安伽墓墓门门楣

　　B型（变4）兽面口中饰有垂直向下的璎珞，组件繁多、样式不一，"与商周组玉佩结构与样式特征相似"，"多暗含西周时期组玉佩的身影"[1]，南北朝菩萨造像上的配饰悬挂方式、结构体量应是融合两者形成新的配饰形态。这种兽口衔璎珞的装饰形式在敦煌石窟和菩萨造像上都有出现，且以北朝晚期菩萨造像上兽面衔璎珞配饰居多（图2-3-38）。

　　B型（变5）从兽口中向两侧伸出缠枝忍冬纹，以波浪式二方连续向左右延展，以兽面为中心左右对称构图。以东魏高平王元宁为亡妻造释迦佛立像头光上部、北周安伽墓墓门门楣为例（图2-3-39）。

　　3. C型及其亚型、变型

　　C型主要体现在组合特征上，以兽面为中心，两侧配以双鸟（朱雀）或青龙、白虎形象，无论如何组合都是在突出兽面中心位置，这种组合方式在石刻、造像碑、墓门上均有表现。C型又分为两类亚型和一类变型：

　　C型（亚Ⅰ）主要是双鸟（朱雀）形象，在云冈第12窟前室西壁第三层佛龛上人字拱上，兽面两侧是口衔蔓草、鸟头反向；北魏田良宽等造像碑阳面

[1] 刘明虎：《南北朝菩萨造像配饰系统研究》，上海大学博士学位论文，2015年，第85页。

图2-3-40　1.云冈第12窟前室西壁第三层佛龛上人字拱上；2.北魏田良宽等造像碑阳面庑殿顶中间兽面；3.太原北齐徐显秀墓门额

图2-3-41　1.西安北周康业墓门楣；2.南京栖霞区新合村狮子冲南朝墓门楣

庑殿顶中间兽面，两侧鸟的双脚悬空，共同衔一团花（仙草、祥云[1]），张弛有力的双爪踩向兽面，身体后倾；北齐墓门额上兽面两侧的双鸟含有更多袄教因素，鸟头呈现出兽头形状，口衔缠枝忍冬（图2-3-40）。

C型（亚Ⅱ）此类型兽面与青龙、白虎重新组合，兽面位于墓门门楣正中（图2-3-41），构成这一时期墓葬特殊的瑞兽体系。以西安北周康业墓墓门和南京栖霞区新合村狮子冲南朝墓门楣为例。

C型（变1）是在兽面两侧出现仙人或飞天，在北魏田良宽等造像碑阳面兽面两侧出现手持香炉的仙人，此碑为道教造像碑，仙人的出现象征引导墓主人升仙，那么兽面在此有可能就是仙界某一神兽；还见于在河南邓县学庄南朝墓门楣上（图2-3-42）。

4.D型及其亚型、变型

D型与A型、B型相比，最突出特点是在面部两侧出现左右对称的前臂（前肢），臂上生出双翼，兽爪为三趾，面部五官齐全，有下颌，仍以正面展现，集中出现在北魏墓葬中石棺床和北齐墓葬墓门门额及南朝陵墓石刻柱子上端（图2-3-43）。

[1] 李淞：《中国道教美术史（第1卷）》，湖南美术出版社2012年版，第253页。

图2-3-42　1.北魏田良宽等造像碑左侧龛楣上部；2.河南邓县学庄南朝墓门

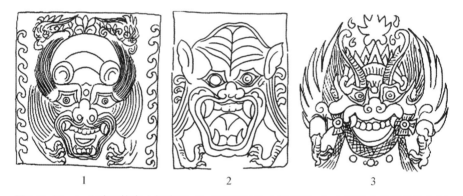

图2-3-43　1.北魏石棺床中间床腿；2.北魏石棺床中间床腿；3.太原北齐徐显秀墓门楣

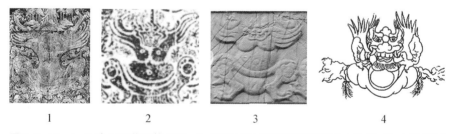

图2-3-44　1.北魏元谧墓石棺后档；2.南朝（梁）萧宏墓碑碑额正中位置；3.南朝（梁）普通四年（523）萧景墓石柱；4.忻州九原岗北朝墓甬道顶部

D型（亚Ⅰ）此类型展现出全身形象，在石窟、墓葬及南朝陵墓石刻上都有出现（图2-3-44）。北魏元谧石棺后档的兽面图像，面部特征接近于狮子，两侧长出鬃毛，前肢向上撑起，臂上有翼，圆腹下蹲，下肢弯曲，脚趾呈鹰爪形状，二趾，与响堂山石窟畏兽类似。其实在汉画像石上同时出现过兽面（兽首）、半身、全身形象，可以将三者理解具有同质构造、象征寓意的变体，属于墓葬神兽信仰体系的分支。北朝时期佛教艺术和墓葬艺术中力士像与

畏兽像自受极有可能属于同类形象,虽不能说二者已完全融合,但其所具有共同的职能,即厌胜避邪[1]。

三、北朝兽面图像谱系建构

这些结构复杂、造型多样、元素丰富的兽面图像,无论是石窟、造像碑、菩萨像、墓葬等不同载体,还是龛楣、碑首、头冠、门楣等不同位置(图2-3-45),它们之间在本质上存在着某种内在联系,即"本源形态"与"派生形态"的关系。"本源形态"是兽面在传统发展历程中形成的固定母题和基本图式结构,同一母题在不同时期有多种表现形式,这个图式在不断被延续与继承,其他任何类型都是在此基础上产生;"派生形态"是指兽面在受到其他文化因素影响发生变异,在原型主线上分化出新的形态,也称为派生类(相当于上文之亚型、变型)。

兽面在南北朝时期裂变出多种分支类型,每种派生类型又有千丝万缕的联系,图像之间"有一种错综复杂的相互重叠、交叉的相似关系的网络:有时是总体上的相似,有时是细节上的相似"[2]。正如一个家族成员之间有各种相似特征:形体、相貌、颜色、姿态、性格等,存在着相同的血缘关系,然而多个家族再向上追溯却拥有一个更广大的基因族谱。但是,这些局部组合特征

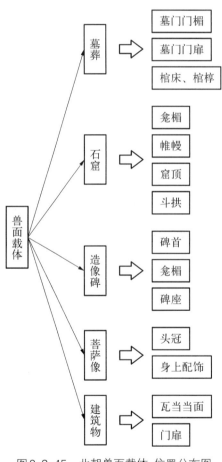

图2-3-45 北朝兽面载体、位置分布图

[1] [日]八木春生著,苏哲译:《中国北魏时代的金刚力士像》,收录于《宿白先生八秩华诞纪念文集》编委会编《宿白先生八秩华诞纪念文集》,文物出版社2002年版,第364页。
[2] 肖伟胜:《图像的谱系与视觉文化研究》,《学术月刊》2012年第10期。

的差异又遵循整体统一的构成法则,它们都具有相近的血缘关系。

在同一个文化系统中,兽面拥有着共同基因,在不同时期、不同地区可衍变出多种类型。借鉴基因族谱学的原理和分析手段,通过类比思维方式,遵循同类相推的原理,识取物类属性的同异[1],建构出一个南北朝兽面"家族相似"的图像发展演化谱系(图2-3-46)。

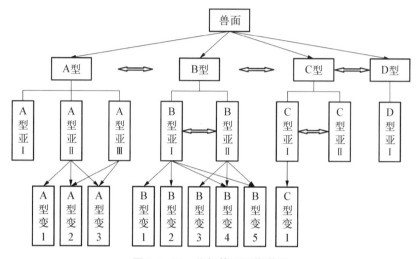

图2-3-46　北朝兽面图像谱系

从北朝兽面发展演化谱系图可以看出,北朝兽面在延续汉代兽面基础上形成四类原型,原型之间存在相互交叉的关系,每一类原型又延伸出具有自身独特性的兽面支系。在原型向亚型演变时,融入了诸多外来文化因素,主要包括佛教因素和祆教因素。这些元素的占比又因兽面的载体及所在位置而不同,菩萨造像身上的兽面佛教因素占比重较大,北朝粟特人墓葬中的兽面及组合祆教因素多些。当多种因素集中一起难以调和、相互激烈碰撞时,兽面的突变速率极高,容易发生变异与重构,组合元素更加复杂,这也是变型的最大特点。

原型、亚型、变型之间保持着"血缘"关系,外来文化因素的融入给其注入新的血液,使其发展更加丰富,为隋唐及以后的兽面发展奠定了基础。同时也折射出兽面图像的"汉唐之变",由多线、多维、多类型向隋唐时期稳定、固化、统一的方向发展,兽面结构特征、组合形式及其位置逐渐固定下

[1] 肖伟胜:《图像的谱系与视觉文化研究》,《学术月刊》2012年第10期。

来,并一直延续至今。

某一种装饰纹样"在文化(装饰也是文化的表现)的传播中,异地传播的时候,要改变面貌,也就是变容"[1]。虽然这一时期佛教艺术中兽面的形体、位置及功用在某种程度上受到印度Kirtimukha因素的影响,但是它都是在延续本土传统兽面图式基础上,吸收外来文化因素形成新的兽面组合形式,并且它能够在中国广大地区传播和被接受,是建立在本土传统兽面信仰的基础上,本土文化因素始终占据主导地位。

四、兽面的功能内涵与信仰

兽面是中国古代装饰艺术史上延续时间最长、变化最为丰富的装饰图像之一,深深地植根于每一时期的民众心理,在历史进程中逐渐形成一个独特性的文化象征符号。"象征符号作为观念载体的物、行为、性质或关系——观念是象征的'意义'"[2],对图像符号的解读实际上就是探究支配图像背后的思想观念、民众信仰、社会习俗,这些又通过其所具有的功能与象征含义表现出来。对兽面功能解读既要观察它所在载体与位置,又要观察兽面图像周围的组合元素,这些元素都有可能对兽面的内涵、功能、意义产生影响。

兽面图像的信仰最早可以追溯至原始先民对自然界的崇拜,包括对动物的图腾神灵崇拜。古人对它们可能心怀敬畏和崇拜,同时希望具有猛兽的各种能力,这是人类比较普遍的一种意识[3]。为了祭祀、祈祷而增强巫术力量,也为自身的生存与繁衍而变得更为强大,这种"超自然能力"会集中各种猛兽的能力于一身,在艺术表现方面呈现出狞厉、恐惧、混沌的神态,超脱于现实生活中的动物形象。

"商代继承了史前时期的饕餮纹,这不仅是沿用了一种艺术传统,而且是传承了信仰和神话"[4]。商周青铜器上饕餮纹"实际上是原始时代图腾习

[1] [日]长广敏雄、水野清一著,王雁卿译:《云冈石窟装饰的意义》,《文物季刊》1997年第6期。
[2] [美]克利福德·格尔兹著;纳日碧力戈等译;王铭铭校:《文化的解释》,上海人民出版社1999年版,第105页。
[3] 郭物:《翻嘴神兽:东方的"格里芬"》,《欧亚学刊》第9辑,中华书局2009年版,第215—238页。
[4] 李学勤:《良渚文化玉器与饕餮纹的演变》,《东南文化》1991年第5期。

俗的遗留,目的是祈求神灵的保护,求得生活的安宁"[1]。在此基础上,它的功能和含义也发生转变,演化为警示贪财贪食、以识神奸、具有"示戒"[2]作用的兽面(饕餮)。张光直认为"青铜彝器是协助巫觋沟通天地之用……其上所象的动物纹样也有助于这个目的"[3],即通民神、通天地、通上下的一种具体方式,也成为"祖先亡灵之世界与现实生活之世界的沟通者"[4]。

汉代的铺首功能与含义仍是延续了这种宗教信仰,即使是铺首所衔之环,其实为玉璧,环是受良渚文化"玉璧"之影响,两者组合具有驱逐恶鬼、保护墓主人之功能,也兼具"协同上下、沟通天地之作用"[5]。

与此同时,北朝佛教艺术中的兽面也受到印度Kirtimukha信仰的影响。Kirtimukha源自印度湿婆神话传说[6],具有吞噬一切的神力,犹如狮子怒吼般的力量,被视为"荣耀之脸"的象征,或"时间和死亡的面孔"[7]。南亚古老习俗中用动物的头部或面部代表天空和大气[8],大气实际上是通往另一个世界的门户,或是进入宇宙的通道,也是生命轮回的通道。印度神社和寺庙的入口代表了进入天堂的大气之门[9],狮子是和宗教以及王权最紧密相连的动物,被视为具有标志性、象征性的符号。当以狮子面孔为原型的Kirtimukha置于神庙门拱、龛楣上,也就具有相同的功用。对于佛教而言,它又是无常的象征,掌管生死轮回通道的恐怖面孔,也成为佛法守护神的标志符号[10]。

因此就可以理解位于北朝墓门门楣上的兽面含义,不仅具有镇墓、驱

[1] 周华斌:《方相·饕餮考》,《戏剧之家》1992年第9期。
[2] 芮传明:《饕餮与贪魔关系考辨》,收录于《传统中国研究集刊》第二辑,上海人民出版社2006年版,第30页。
[3] 张光直:《商周青铜器上的动物纹样》,《考古与文物》1981年第2期。
[4] 杭春晓:《商周青铜器之饕餮研究》,文化艺术出版社2009年版,第188页。
[5] 卜友常:《由汉代铺首画像看铺首的流变与功用》,《郑州经工业学院学报(社会科学版)》2012年第2期。
[6] Heinrich Zimmer, *Myth and Symbols in Indian Art and Civilization*, ed. Joseph Campbell (Princeton, N.J.: Princeton University Press, 1974), 181-184.
[7] Margaret Stutley, *The Illustrated Dictionary of Hindu Iconography*, London: Routledge and Kegan paul, 1985, p.73.
[8] G V Vajracharya. *Kirtimukha, The serpentine motif, and Garuda: the story of a lion that turned into a big bird*. Artibus Asiae 2014. vol.74. no.2. p.313.
[9] G V Vajracharya. *Kirtimukha, The serpentine motif, and Garuda: the story of a lion that turned into a big bird*. Artibus Asiae 2014. vol.74. no.2. p.313.
[10] "For Buddists it is a symbol of Impermanence — the face of the demon grasping the Wheel of Samsara. However, alone, it is an auspicious mark of the activity of Dharma Protecion." From http://www.khandro.net/mysterious_vyali_mukha.htm.

鬼、避邪和保护墓主人安宁等功用,还能沟通神、人、鬼三界。当它出现在墓葬天象图中,作为仙界或神界之物却多了一层含义,被赋予引导墓主人魂魄升仙的作用。在粟特人墓葬中,它的形态、位置和含义受到祆教文化影响,在墓道、甬道、墓室壁画上出现带有火焰或羽翼的畏兽,以全身形象飞翔或从天而降,或以半身形象和兽面出现在墓门、棺床上,都可能与饕餮、铺首类兽首密切相关,所起作用亦应相同。

造像碑与中国早期宗教艺术所表达的思想内涵方面有很多相似之处,造像碑上图像的变换能体现出在佛教的影响下民众信仰和思想内涵转变。造像碑是民众佛教信仰的载体,上面雕刻的图像能够传达出民众的宗教信仰、思想情感和精神世界。造像碑并不属于墓葬艺术,但许多造像碑实为亡者敬造,还是继承了早期宗教艺术的一些内涵,具有一些墓葬艺术的机能[1]。例如造像碑采取上下三段式结构,即象征天、人、地的空间概念,而兽面则主要是被雕刻在碑首或上层龛楣等最靠上的核心位置。这种安排反映出人们赋予兽面极为重要的含义和功能,在此它不仅具有护法作用,而且有可能被作为天宫或佛国的一种神兽,具有沟通佛国与人间、生者与死者的功能。造像碑上的发愿文寄托着生者对死者的哀思与祝愿,民众通过祈祷,可以将已故亲人引向西方佛国净土世界。

兽面同时以不同形态出现在墓葬和造像碑,两者之间应该具有某种联系,因为佛教因素渗入到墓葬中改变了传统兽面的组合形式,而兽面有可能在此期间又被吸取和挪用至造像碑上,载体和位置的变化也正是说明佛教信仰与中国传统民间信仰相互融合的过程。正是基于以上北朝兽面具有多种功能,人们才将其雕刻于石窟、造像碑、墓葬中,同时它的功能也随着历史发展,逐渐演化为具有吉祥意义、避邪祈福的符号象征。

同时,北朝寺院建筑用兽面瓦当装饰屋檐,其意可能与避邪、厌胜、观念有关,正如《颜氏家训·风操》所说:"画瓦书符,作诸厌胜。"虎为猛兽,可以逐疫,以虎面装饰瓦当或取其意[2]。

兽面图像被作为一种观念或文化认知方式被接受,是建立在一个民族文化心理认知结构基础上。从文化传播角度看,兽面的传播途径、传播效果、传播区域与当地人们的心理认知结构密切相关,这种心理认知结构又是

[1] 张方:《造像碑与我国传统的宗教艺术》,《西北美术》2008年第1期。
[2] 贺云翱:《南京出土六朝兽面纹瓦当再探》,《考古与文物》2004年第4期。

由人们的思想观念、社会习俗、宗教信仰等精神层面认知构成。中国、印度、中亚（粟特人）等地都有兽面相关的神话传说或信仰崇拜，这为兽面的相互传播和接受方式奠定了基础。

宗教成为兽面最有效的传播途径，一旦兽面成为宗教中具有某种功能的神，即被作为一种表征符号所接受。佛教信众根据佛教艺术表现的需要将它雕刻于石窟龛楣、菩萨头冠和身上；粟特人则根据他们的文化背景和宗教信仰，将它作为祆教神祇崇拜。在中外文化艺术传播的复杂过程中，"不同地方的文化交互影响、融汇，会生发出新的图案特征，产生新的宗教功能"[1]。

因此，当外来文化传入并与本土文化发生碰撞交融时，必定是建立在原有文化信仰观念基础上选择性吸收与借鉴，其外来艺术形式则同样会在传统艺术形式基础上进行改变，以适应新的生存环境。而且，不同文化、不同民族、不同宗教信仰背景下，民众对兽面母题的解读也不相同，依据自己的民族文化和宗教信仰将出现兽面表现为多种形态以及赋予不同的象征含义。

五、结语

北朝兽面是中国本土传统兽面图式的延续与发展，同时吸收了来自不同文化的宗教元素和艺术形式，在结构与组合形式方面表现出新的特征。多元文化的交融产生了杂糅统一的新图像。兽面结构、组合形式及位置的变化都反映出这一时期装饰艺术具有很强的开放性、包容性、融合性和创造性，也展现出本土文化艺术在遇到其他外来文化时相互吸取、借鉴、融合的过程。同时也折射出在多种宗教文化碰撞融合的背景下，民众的信仰变迁和思想观念的变化。

兽面蕴含着一个民族的社会习俗、思想观念、民族性格、宗教信仰、审美趣味等，在历史发展中逐渐形成一种稳定的意识观念和心理结构，逐渐构成一个多元结构的开放文化传承体系。它作为一种文化符号流传、演化、重构，是建立在人们已有的文化认知心理结构基础上，一个民族拥有了这个基

[1] 荣新江：《粟特祆教美术东传过程中的转化——从粟特到中国》，收录于《汉唐之间文化艺术的互动和交融》，文物出版社2001年版，第63页。

础和信仰的前提,才可能被社会各阶层民众认可与接受。任何民族的文化艺术在吸收或借鉴其他民族文化艺术时,总是要立足于本民族的观念意志,在固有艺术形式基础上有所选择并加以改造。

附表1　北朝佛道造像碑兽面图像统计表

序号	年代	名称	图像	位置	资料来源
1	北魏延昌年间（504—515）	田良宽等造像碑		碑阳庑殿顶正中	笔者拍摄,杨洋绘图,西安碑林博物馆藏
2	北魏正光三年（522）	茹小策合邑一百人造像碑		碑阳香炉底座中间	笔者拍摄,西安碑林博物馆藏
3	北魏普泰二年（532）	薛凤规等造像碑		碑阳龛楣正中	周铮:《北魏薛凤规造像碑考》,《文物》1990年第8期
4	北魏	朱黑奴造像碑		碑阴下层龛楣帷幔	笔者拍摄,西安碑林博物馆藏
5	西魏大统六年（540）	巨始光等造像碑		碑阳碑首正中、碑阴龛楣正中	周铮:《西魏巨始光造像碑考释》,《中国国家博物馆馆刊》1985年,第95页

续 表

序号	年代	名称	图像	位置	资料来源
6	西魏大统十二年（546）	权旱郎造像碑		碑额顶部正中	张宝玺：《甘肃佛教造像石刻》，甘肃人民美术出版社2001年版，第213页
7	西魏	造像碑		碑阴碑首中间	金申编：《海外及港台藏历代佛像——珍品纪年图典》，山西人民出版社2007年版，第88页
8	东魏武定元年（543）	李道赞等500人造像碑		碑阴底座上沿正中	黄晶拍摄，美国大都会艺术博物馆藏
9	北齐皇建二年（561）	佛七尊造像碑		碑阳碑首龛楣正中	黄晶拍摄，上海震旦博物馆藏
10	北周保定二年（562）	陈海龙造像碑		碑阳第三层龛楣上部正中	渠传福：《春华集》，山西人民出版社2009年版，第116页
11	北齐天统元年（565）	孟阿妃造像碑		碑阴佛龛帷幔正中	郭宏涛、周剑曙编：《偃师碑志选粹》，中州古籍出版社2014年版，第63页
12	北齐天统元年（565）	姜纂造像碑		碑阳佛龛帷幔正中	河南博物院编：《河南佛教石刻造像》，大象出版社2009年版，图4

续表

序号	年代	名称	图像	位置	资料来源
13	北齐武平二年（571）	僧道略造像碑		碑阴龛楣正中	河南博物院编：《河南佛教石刻造像》，大象出版社2009年版，第47页
14	北齐武平三年（572）	马士悦造像碑		碑阳碑首正中	笔者拍摄，上海博物馆藏

附表2 北朝佛造像、菩萨像兽面图像统计表[1]

序号	时代	名称	图像	位置	资料来源
1	北魏景明元年（500）	毛阳造像		长方形龛龛楣正中	刘双智：《陕西长武出土一批北魏佛教石造像》，《文物》2006年第1期
2	北魏	释迦多宝弥勒造像		碑阴下龛龛楣正中	王敏庆：《北周佛教美术研究》，社会科学文献出版社2013年版，第166页
3	北魏	田延和造像		佛像头光正中	河南博物院编：《河南佛教石刻造像》，大象出版社2009年版，图21

[1] 本文中单体石造像包括背屏式造像、圆雕造像和造像塔三种基本类型（造像碑在上表单独列出来），参照李静杰：《佛教造像碑》，《敦煌学辑刊》1998年第1期。

续 表

序号	时代	名称	图像	位置	资料来源
4	东魏天平四年（537）	高平王元宁为亡妻造释迦佛立像		佛像头光正中	金申编著：《海外及港台藏历代佛像——珍品纪年图典》，山西人民出版社2007年出版，第77页
5	西魏	佛造像		龛楣正中	碑林博物馆编：《西安碑林佛教造像艺术》，陕西师范大学出版社2010年版，第57页
6	北齐	彩绘石雕四佛塔		塔外围左侧龛楣顶部、中心塔柱帷幔上部正中	黄晶拍摄，美国大都会博物馆藏
7	北齐	佛造像		龛楣正中	笔者拍摄，上海博物馆藏
8	北齐	菩萨立像		正面腹部璎珞	黄晶拍，美国大都会博物馆藏

续表

序号	时代	名称	图像	位置	资料来源
9	北齐	菩萨立像		正面腹部璎珞	金维诺主编:《中国寺观雕塑全集1早期寺观造像》,黑龙江美术出版社2005年版,图版162
10	北周	菩萨立像		背面腰间牌饰	中国社会科学院考古研究所:《古都遗珍——长安城出土的北周佛教造像》,文物出版社2010年版,第59页
11	北周	菩萨立像		正面腹部璎珞	
12	北朝晚期	青石龙首佛龛造像		碑首正中	笔者拍摄,西安碑林博物馆藏

附表3 北朝石窟中兽面图像统计表

序号	时期	窟龛	图像	位置	来源
1	北魏孝文帝初期	云冈石窟第7窟		北壁上层龛楣	[韩]李姃恩:《北朝装饰纹样研究——5、6世纪石窟装饰纹样的考古学研究》,中国社科院博士学位论文,2002年,第72页

续表

序号	时期	窟龛	图像	位置	来源
2	北魏孝文帝初期	云冈石窟第8窟		北壁上层龛楣	[韩]李妊恩:《北朝装饰纹样研究——5、6世纪石窟装饰纹样的考古学研究》,中国社科院博士学位论文,2002年,第72页
3	北魏	云冈石窟第8窟		菩萨兽面宝冠上	王恒编:《云冈石窟辞典》,江苏美术出版社2012年版,第322页
4	北魏	云冈石窟第12洞		前室西壁屋形龛	[韩]李妊恩:《北朝装饰纹样研究——5、6世纪石窟装饰纹样的考古学研究》,中国社科院博士学位论文,2002年,第72页
5	北魏	云冈石窟第3窟		北壁菩萨兽面花冠	毛志喜:《云冈石窟线描集》,人民美术出版社2008年版,第20页
6	北魏	龙门石窟古阳洞		尉迟造像龛	[韩]李妊恩:《北朝装饰纹样研究——5、6世纪石窟装饰纹样的考古学研究》,中国社科院博士学位论文,2002年,第72页
7	北魏	龙门石窟古阳洞		北壁龛楣下层	中国美术全集编辑委员会编:《中国美术全集·龙门石窟雕刻·雕塑11》,上海人民美术出版社1988年版,第8页

续表

序号	时期	窟龛	图像	位置	来源
8	北魏	巩县第1窟		东壁、西壁龛间隔壁浮雕	[韩]李娅恩:《北朝装饰纹样研究——5、6世纪石窟装饰纹样的考古学研究》,中国社科院博士学位论文,2002年,第72页
9	北魏	巩县石窟第1窟		东壁两龛中间	笔者绘
10	北魏	云冈石窟第30窟		西壁上层垂帐龛正中及两侧	中国美术全集编辑委员会编:《中国美术全集·云冈石窟雕刻·雕塑编10》,上海人民美术出版社1988年版,第186页
11	北魏	甘肃北石窟寺楼底村第1窟		中心柱北面下层龛楣正中	中国美术全集编辑委员会编:《中国美术全集·炳灵寺等石窟雕塑·雕塑编9》,上海人民美术出版社1988年版,第69页
12	北魏	麦积山第76窟泥塑菩萨立像		头部兽面花蔓冠	笔者拍摄
13	北魏	水泉石窟北壁第9龛		龛楣	刘景龙、赵会军编著:《偃师水泉石窟》,文物出版社2006年版,图版44
14	北魏	巩县石窟第3窟		中心柱西面龛帷幔	河南省文物研究所:《中国石窟·巩县石窟》,文物出版社1989年版,图25

续 表

序号	时期	窟龛	图像	位置	来源
15	西魏大统年间	敦煌莫高窟第285窟		窟顶四陂转角处	Roderick Whitfield. Susan Whitfield. Neville Agnew. Cave Temples of Mogao at Dunhuang. Getty Conservation Institute. 2015. pp.64
16	西魏	敦煌莫高窟第285窟		北壁佛龛华盖顶端	"数字敦煌"官网
17	西魏	敦煌莫高窟第248窟		中心塔柱西侧	中国美术全集编辑委员会编：《中国美术全集·敦煌彩塑·雕塑编7》，上海人民美术出版社1987年版，第12页

附表4　北朝墓葬中兽面图像统计表

序号	时代	名称	图　像	位　置	来　源
1	北魏太和元年（477）	北魏宋绍祖墓石椁外壁		石椁门扉、门楣及四壁	刘俊喜、张志忠等：《大同市北魏宋绍祖墓发掘简报》，《文物》2001年第7期

续表

序号	时代	名称	图像	位置	来源
2	北魏太和八年（484）	司马金龙墓石雕棺床		石雕棺床中间床腿兽面	大同博物馆藏
3	北魏正光五年（524）	北魏元谧墓石棺		石棺左帮外侧正中	［日］林巳奈夫：《神与兽的纹样学》，生活·读书·新知三联书店2009年版，第222页
4	北魏	大同智家堡村北魏墓石棺床		石棺床中间	王银田、曹臣民：《北魏石雕三品》，《文物》2004年第6期
5	北魏	北魏石棺床		石棺床中间床腿	笔者绘图
6	北魏	北魏石棺床		中间床腿	［日］林巳奈夫：《神与兽的纹样学》，生活·读书·新知三联书店2009年版，第222页
7	北魏	北魏石棺床		中间床腿	笔者绘

续　表

序号	时代	名称	图　像	位　置	来　源
8	北魏	北魏石棺床		中间床腿	施安昌:《火坛与祭司鸟神》,紫禁城出版社2004年版,第112页
9	北魏	大同北魏墓		墓门铺首	[韩]李妊恩:《北朝装饰纹样研究——5、6世纪石窟装饰纹样的考古学研究》,中国社科院博士学位论文,2002年,第72页
10	北魏	北魏石棺床		中间床腿	笔者绘,美国波士顿博物馆藏
11	北魏	北魏石棺床		中间床腿	笔者绘,洛阳古代艺术博物馆藏
12	北齐武平元年(570)	太原北齐娄睿墓		石门门额	笔者绘
13	北齐武平二年(570)	太原北齐徐显秀墓			

续表

序号	时代	名称	图像	位置	来源
14	北周天和六年（571）	西安康业墓		石门门楣正中	笔者绘，西安市文物保护考古所：《西安北周康业墓发掘简报》，《文物》2008年第6期
15	北周大象元年（579）	西安安伽墓			陕西省考古研究所：《西安北周安伽墓》，文物出版社2003年版，第18页
16	北周大象元年（579）	西安安伽墓彩绘贴金围屏石榻		石榻正面底座正中	笔者拍摄，陕西历史博物馆藏

（本文写作得到罗宏才教授的悉心指导与帮助，特此说明并致以谢意）

本节作者简介：

李海磊，1988年出生，河南新乡人，上海大学上海美术学院博士，现任职于四川美术学院，主要研究方向：美术理论、美术考古。先后发表《构建当代美术教育新语境——"审丑"教育》《"审丑"：当代艺术研究的一种新范式》《当代油画的"互文性"研究》《解读曾梵志绘画中的"互文性"》《从美术考古学视角审视艺术史中的写作模式》《敦煌壁画临摹色彩理念研究》《南北朝兽面图像源流考辩》《丝绸之路壁画色彩体系研究——以克孜尔石窟壁画为例》等文章。

第四节　西安中查村北周菩萨立像佩饰特征

一、图像特征

2004年，西安市未央区中查村西北处发现一批石佛造像。经考古单位发掘、清理，"共得到造像个体31件，均为单体造像，其中有立佛像17件（包括3件佛头、2件佛像莲台和1件佛像莲座）、坐佛像1件、立菩萨像13件……佛像复原高大者高2米余，小者高仅数十厘米；菩萨像复原高大者高约1米，小者也仅有数十厘米。造像均有不同程度的残损"[1]。

13件菩萨立像均为石灰石质，被分别编号2004CHH1：16-26、29、31[2]。菩萨像周身雕刻的繁丽佩饰纹样，为北周长安地区同类装饰之代表。择选典型案例，就其图像特征描述如下：

16号菩萨立像（2004CHH1：16）（图2-4-1），通高80厘米，缺右手和头、身两侧的部分发缕、帔帛。菩萨佩宝冠、项圈、璎珞、环钏。宝冠（图2-4-2）的正面与左、右侧面呈宽大莲瓣状，两侧有结带。莲瓣之间刻火焰与莲蕾纹，表面又各有三层装饰。其中，正面莲瓣自外向内有羊角、联珠与盛开莲花纹，两侧莲瓣自外向内有羊角、联珠与莲蕾纹。其项圈为桃形，素面，有坠饰。坠饰结构复杂，十字形，其中心为一大珠，上接一莲蕾，左、右、下部各接一小珠。胸饰璎珞，由莲花饰、珊瑚饰、坠珠及穗状珠串组成，紧贴身体正面帔帛之上。璎珞挂于双肩，以两股穗珠下坠至腹部，相交

[1] 中国社会科学院考古研究所：《古都遗珍——长安城出土的北周佛教造像》，文物出版社2010年版，第2页。

[2] 中国社会科学院考古研究所：《古都遗珍——长安城出土的北周佛教造像》，文物出版社2010年版，第47页。

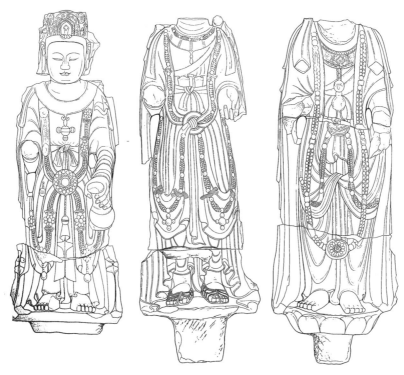

图2-4-1 16、18、19号菩萨正面图(自左向右)(引自《长安城出土的北周佛教造像》,第50、57、62页)

图2-4-2 16号菩萨像宝冠图案拓本(引自《长安城出土的北周佛教造像》,第48页)

于一莲花盘饰,再分两股垂至左、右膝盖,整体呈X字形。菩萨左腕,戴手镯两个。

18号菩萨像(2004CHH1:18)的佩饰图像特征与16号大致相似,仅细节略有差异。该像缺失头、右手,宝冠图样无从观察。项圈为桃形,表面刻阴线,上沿有一股穗珠,下沿挂莲蕾坠饰。左、右两腕,各戴两个手镯。胸饰璎珞为X字形,与16号菩萨略有区别。构成方面,18号菩萨璎珞以珊瑚饰、

坠珠与穗状珠串组成，未见莲花饰；结构方面，18号菩萨璎珞在腹部交叉穿璧，非盘饰。造像的背面有丰富的装饰纹样。束腰带下，连一兽面牌饰；两侧裙带上，对称悬挂两套组玉佩（图2-4-3）。组玉佩样式一致，均为上、中、下三段结构，上段为一半月形横璜，中段有一璧与两竖璜，下部为方形或圆形坠珠。三段之间，以珠串相连。

与前例相比，19号菩萨像（2004 CHH1：19）胸饰璎珞的佩挂方式较特别。该像缺头部，残高68.2厘米。颈饰为宽项圈，表面刻菱形纹、联珠纹等。项圈下坠方扣链，扣链下沿接有一组兽面纹牌饰。胸饰璎珞并非挂在双肩，而是挂在此组兽面牌饰的下沿，垂至膝盖处，由圆珠、方形珠、穗状串珠组成。除这一组璎珞外，双肩处另挂一组U形璎珞，垂至小腿。U形璎珞由圆珠、方形珠和穗状珠串组成，最下端另垂一莲花饰。

其他菩萨像佩饰的图像特征，与上述三例基本相似。梳理其共性特征，集中体现在基础构件、组合关系与体量大小三个方面。

图2-4-3 18号菩萨背面图（引自《长安城出土的北周佛教造像》，第58页）

（一）构件相似

第一，胸饰璎珞的主体为穗状串珠，再加上莲花饰、珊瑚饰、珠饰或方形饰等元素相间构成。穗状串珠是以2—3条珠串并接而成，故视觉效果繁丽。

第二，佩饰纹样中大量流行莲花、莲蕾等图像元素，并有少量的兽面元素出现。18、21、23号菩萨立像的腰、膝盖等部位，有组玉佩纹样装饰。

第三，璎珞、帔帛两者形成了一种固定搭配关系。身体正面的帔帛上方，均压有璎珞，并多为X字形。

（二）组合繁杂

第一，佩饰自身结构的复杂性。例如16号菩萨的璎珞左、右侧基本对

称,其左侧由4朵莲花饰和5段穗状相间组成,莲花又均分8瓣,上下附珊瑚饰,最下端莲花饰还悬坠珠。

第二,佩饰之间叠压关系复杂。例如17号菩萨、19号菩萨均佩两组璎珞,分别为X字形与U字形,相互叠压彰显更为繁杂的视觉效果。

第三,项圈、璎珞多坠饰,且坠饰自身结构复杂。例如21号菩萨像坠饰,以宝珠堆积成硕果累累状,视觉效果饱满。

第四,佩饰表面纹样复杂。在宝冠、项圈等表面刻有大量联珠纹、莲花纹或羊角纹。

（三）体量增大

第一,佩饰普遍宽大。例如,项圈普遍在4—5厘米以上,参考这批造像的通高普遍在1米左右,其比例关系会造成视觉效果上较为宽大。相似的视觉效果,在各种粗大的穗状珠串、宝珠饰或莲花饰处亦有体现。

第二,璎珞普遍较长。此批菩萨造像的璎珞多自双肩下垂至膝盖以下,长度方面具备相似性。即使观察损毁情况严重的24号（图2-4-4）、25号菩萨,仍能发现其胸饰璎珞已垂至膝盖以下。

综上所述,中查村出土的13件菩萨造像,各自佩饰纹样虽略有区别,但基础构件、组合关系与体量大小等方面的图像特征具备一致性,体现出统一的雕刻风格。进一步观察近年来在西安地区出土的大量北周菩萨立像,相关佩饰纹样的图像特征多与这批造像具备相似性。例如,1984年中官亭村出土的北周保定五年（565）观音立像（图2-4-5）、1992年西查村出土白石观音像（图2-4-6）等,其基础构件、组合关系与体量大

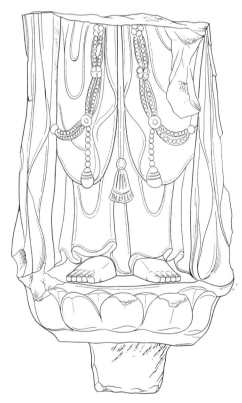

图2-4-4　24号菩萨正面图（引自《长安城出土的北周佛教造像》,第78页）

图2-4-5 北周保定五年(565)菩萨像(笔者摄于西安博物院)　图2-4-6 北周白石观音像(笔者摄于西安博物院)

小等多与上述案例无异，仅存在制作材质、精细程度等方面的区别。由此可见，西安中查村北周菩萨立像的佩饰图像特征，能代表北周长安地区同类装饰的基本面貌。

二、源流含义

中查村出土北周菩萨立像的佩饰纹样具备统一图像特征，并与近年来西安地区出土的其他案例拥有相似雕刻意匠与风格。详细观察其中的头冠、璎珞、组玉佩等元素，梳理相关样式源流能发现以上图像特征恰恰是南北朝菩萨佩饰本土化发展的结果，整体呈现一种繁杂化的趋势并受到北周地域因素影响。

（一）头冠

16号菩萨立像宝冠的正、左、右三面均为宽大莲瓣，属于花鬘冠的典型特征。

花鬘亦称华鬘，梵文Kusuma-mālā意译。以花鬘为冠，应源自古印度世俗的花环头饰。聚焦菩萨造像的头冠，花鬘冠并非最早流行的类型。日本学者宗治昭曾统计42例犍陀罗一佛二菩萨像，指出胁侍菩萨的头饰可分为束发型与敷巾冠饰两种，分别象征弥勒、王子菩萨等不同尊格[1]。随佛教艺术东传，菩萨开始流行珠冠。在云冈石窟、敦煌莫高窟、麦积山石窟等处，菩萨造像佩戴三珠冠是北朝早期的主流。三珠冠的基本结构，为发髻正、左、右三面装饰盘状珠饰。花鬘冠相比珠冠，流行的时间较晚。齐永明八年（490）比丘释法海造弥勒佛像（图2-4-7），是花鬘冠在南朝地区出现的较早案例。北朝地区，花鬘冠大致在云冈二期石窟内[2]逐渐流行。至北魏迁都洛阳后，花鬘冠替代珠冠成为庄严菩萨头部的主流。

16号菩萨宝冠的样式，整体吻合了北朝晚期花鬘冠的典型特征，但表面纹样更加繁杂。这种现象一方面展示了北朝时期菩萨造像风格的延续性，另一方面尚反映了相关图像的繁杂化趋势。

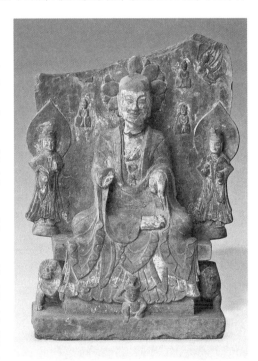

图2-4-7 齐永明八年（490）释法海造弥勒成佛背屏式造像（引自雷玉华《四川佛教造像的辨识》）

[1] 相关内容详见[日]宗治昭：《涅槃和弥勒的图像学——从印度到中亚》，文物出版社2009年版，第204—205页。

[2] 云冈二期相关概念参照宿白先生观点。20世纪50年代宿白依据其发现的《大金西京武州山重修大石窟寺碑》考证及相关研究成果，将北魏云冈石窟营建活动分为一期、二期、三期。云冈自460年前后开始营建，一、二期界限应在470年，此时期内主要营建活动为昙曜五窟（第16—20窟）；二、三期分界为493年北魏迁都洛阳。

（二）璎珞与帔帛

佩饰图像的繁杂化趋势，在胸饰璎珞上表现得更为明显。

菩萨胸前庄严璎珞的现象，在北朝早期已十分流行。诸如敦煌莫高窟第275窟主尊交脚弥勒菩萨（图2-4-8），头戴三珠冠，颈饰项圈，袒上身胸前仅佩挂一组短璎珞，腕佩环钏。但是，这种早期的璎珞样式与北周菩萨璎珞存在着很大的区别：

第一，北周菩萨像的璎珞、帔帛拥有固定的组合关系，多为同时出现在胸前。在北朝早期，菩萨像胸前均无帔帛。

第二，北朝早期菩萨像的璎珞短小，最长者仅垂至腹部。北周菩萨像璎珞粗大，多垂至膝盖上下。

第三，北周菩萨像的璎珞由穗状珠串、珊瑚饰、莲花饰等相间构成，多坠饰，元素较北朝早期案例更为复杂。

第四，北朝早期菩萨像璎珞多为U形。北周菩萨像璎珞多为X字形，或由X字形、U字形两组璎珞组合而成。

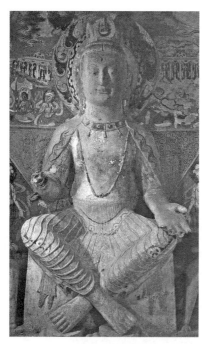

图2-4-8　敦煌第275窟正壁交脚弥勒菩萨像（引自《中国美术全集·雕塑编7·敦煌彩塑》，第1页）

前后差异是因南北朝菩萨造像胸饰璎珞样式的多次转变造成的。期间，璎珞更经历了"消失—再现"的过程。

其中，"消失"的过程与汉地佛教造像艺术的本土化发展有关，替代短璎珞的正是X字形帔帛。

南北朝时期，帔帛已流行于汉地。山西大同沙岭北魏太延元年（435）M7壁画中的侍女形象上，已有帔帛绕肩。敦煌莫高窟第288窟、第285窟等北魏、西魏石窟中，女性供养人流行穿戴帔帛。南北朝时期菩萨造像所披挂的X字形帔帛，形似宽襦大裳，彰显"褒衣博带"之风尚。类似服样，在河南邓县南朝墓内同样能够见到。墓内画像砖妇人出游图（图2-4-9）中，贵妇与侍女均身着宽大衣裳，衣巾自两肩下垂于腹部束腰处打结，

呈X字形，飘逸自然，代表了汉地传统儒家思想影响下的宽大遮体、飘逸自然之面貌。着X字形帔帛的菩萨像，较早可见于四川茂汶齐永明元年（483）释玄嵩造无量寿佛造像碑。碑侧面菩萨像，面相方圆，戴宝冠、宝缯下垂，佩项圈，X字形帔帛在腹前交叉，帔帛下垂外展，是南朝菩萨造像服饰汉化的早期案例。

北魏孝文帝在太和年间（477—499）推行汉化，并在太和十年（486）前后开展服制革新。受其影响平城地区的佛教像样有所转变，X字形帔帛开始流行。在云冈第11窟内，部分菩萨像已开始披挂X字形帔帛。整体汉化特征更明显的云冈第5、6窟，菩萨身披X字形帔帛成为主流。而之前流行的短璎珞，已基本消失。

493年北魏迁都洛阳之后，璎珞在龙门石窟再次流行，并开始与帔帛形成固定搭配。如龙门石窟古阳洞西壁的胁侍菩萨立像（图2-4-10），均胸佩X字形长璎珞，压在宽大帔帛之上。其佩戴方式、样式结构、体量大小已与北周菩萨立像胸饰无异。另外，项圈坠饰也出现了繁杂化的趋势。

璎珞的再次流行并非某种复古或胡化潮流，具备着全新的意义。北朝早期，头戴三珠冠、颈饰项圈、胸饰短璎珞的佩饰组合，是专属于主尊交脚弥勒菩萨造像的。再次流行的璎珞，大量庄严在主尊佛像两侧胁侍菩

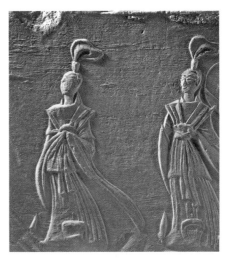

图2-4-9 妇人出游画像砖（局部）（引自《中国美术全集·雕塑编3·魏晋南北朝雕塑》，第71页）

图2-4-10 古阳洞西壁左胁侍菩萨（引自《龙门石窟研究》，图版5）

萨立像胸前。另外，在某一空间（窟、龛、铺）内，如存在一对以上的胁侍菩萨像，仅最靠近主壁主尊的菩萨像能够佩戴繁杂的璎珞，相对远离该位置的其他造像会佩戴更简化的璎珞或无璎珞。例如，宾阳中洞西壁（正壁）二胁侍菩萨立像（图2-4-11），身体正面有X字形帔帛与璎珞。而南、北两壁的胁侍菩萨造像，仅着帔帛。类似现象，成都万佛寺遗址出土的梁普通四年（522）释迦立像龛、梁大通五年（533）释迦立像龛、梁太清二年（548）观音立像龛等南朝造像中均有出现。笔者曾在《菩萨造像佩饰系统的"景明模式"》讨论过相关问题[1]，此处不再重复赘述。仅说明北魏都洛阳时期，璎珞、帔帛已形成一种固定搭配的组合关系，其样式日益复杂、体量趋向粗大。同时，项圈表面纹样复杂化以及各类坠饰大量出现等现象，同样展现出佩饰整体趋于繁杂化倾向。此时，北周菩萨造像佩饰所具备的图像雏形，已基本形成。

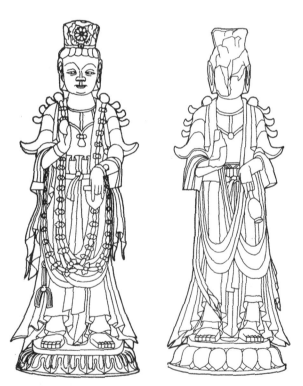

图2-4-11　宾阳中洞西壁右胁侍与北壁左胁侍菩萨样式对比图
（引自《龙门石窟研究》，图版21、22）

[1] 详见《菩萨造像佩饰系统的"景明模式"》，收录于罗宏才《佛教艺术模式与样式》，上海大学出版社2017年版，第197—214页。

（三）组玉佩

前文提及18号、21号、23号菩萨立像的腰、膝盖等处刻有组玉佩纹样，较为特别。

梳理相近时期的菩萨造像，在洛阳龙门石窟、麦积山石窟与青州龙兴寺等处亦有庄严玉佩的现象出现，但均不及以上三例的结构复杂。如西魏时期营建的麦积山第102窟右壁文殊菩萨造像（图2-4-12）腰部两侧庄严的玉佩，以绶带垂绑玉璧，下坠一璜，整体结构较为简洁。青州龙兴寺出土的东魏彩绘菩萨立像（图2-4-13），其玉佩结构更加简单，仅在腰下垂绶带并悬挂玉璧，坠一蝴蝶结形饰物。

三例北周菩萨组玉佩的图样相似，均为上、中、下三段式结构，上端通过绶带或珠线与身体挂接，由珩、璜、璧、串珠、X形玉饰、冲牙等构成。三者相比，以18号菩萨造像组玉佩最长，自腰下垂至小腿；21号、23号菩萨像组玉佩较短，由膝盖垂至小腿。

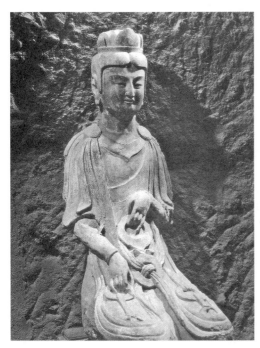

图2-4-12　麦积山第102窟右壁文殊菩萨造像（引自中国美术全集编辑委员会编《中国美术全集·雕塑编8·麦积山石窟雕塑》，第119页）

图2-4-13　东魏彩绘菩萨立像局部（笔者摄于青州市博物馆）

三例组玉佩或与北周长安地区的世俗组玉佩有密切关联。组玉佩又称杂佩、玉全佩、玉杂佩、玉组佩、玉佩、佩玉等,是佩在颈、腰等部位的装饰物,以璜、珩为主要构件,并串接琚、瑀、蠙珠、冲牙等多种组件,西周时期最为流行,是当时礼仪制度重要组成部分。至东汉末年,组玉佩因战乱一度消失,后曹魏统一北方重建典章礼仪,"魏侍中王粲识其形,乃复造焉"[1]。但是,复造的组玉佩样式与西周已大为不同。

笔者曾将三例组玉佩与近年考古出土魏晋南北朝时期的陪葬组玉佩进行图像比较,发现其与宁夏固原北周田弘墓内组玉佩样式最接近,与其他时代或更远地区组玉佩存在较大差异,故认为三尊菩萨像的组玉佩是对北周长安周边地区世俗组玉佩的仿刻[2],是北周复古风气在菩萨造像艺术中的一种体现。

三、瘗藏意图

(一)繁妙佩饰与宗教狂热

西安中查村出土北周菩萨立像的佩饰纹样,承前代之基础,遵繁杂化的发展趋势,最终形成结构复杂、纹样繁妙、体量粗大的图像面貌,彰显奢华风气。这种风气,恰恰吻合了当时的社会环境。

北朝佛教的信仰者,历来重视通过立寺造像建功德、求福田。汤用彤曾总结:"然朝廷上下之奉佛,仍首在建功德,求福田饶益。故造像立寺,穷土木之力,为北朝佛法之特征。"[3]皇家、权贵或百姓,凡信仰佛法者多舍巨额钱财建寺造像。即使相对贫困的普通民众,尚能够以合邑的形式集资造华丽的造像碑,以示对佛的供养。

显然,中查村出土菩萨立像的费用绝非普通百姓所能承担,应由皇家或权贵所供奉。犹如北魏杨衒之《洛阳伽蓝记》所述:"王侯贵臣,弃象马如脱屣;庶士豪家,舍资财若遗迹。于是昭提栉比,宝塔骈罗,争写天上之姿,竞摹山中之影;金刹与灵台比高,广殿共阿房等壮。"[4]皇家或权贵的立寺造像行为尽显奢侈浪费,相互攀比到了疯狂的程度。在这种环境下,菩萨佩饰纹

[1] (唐)魏征等撰:《隋书》(第1册),中华书局1973年版,第236页。
[2] 详见刘明虎:《试析北周长安地区菩萨造像组玉佩纹样》,《收藏家》2016年第7期。
[3] 汤用彤:《汉魏两晋南北朝佛教史》,上海人民出版社2015年版,第356页。
[4] (北魏)杨衒之:《洛阳伽蓝记》,上海涵芬楼影印明如隐堂本,1936年,第1—2页。

样开始出现繁杂化取向便不难理解。

大量资源用于建寺造像会危害国计民生，成为批驳佛教的根据。北魏高谦之指出："图寺极壮，穷海陆之财，造者弗吝金碧，殚生民之力，岂大觉之意乎？"[1]后张普惠上疏论佛教："殖不思之冥业，损巨费于生民。减禄削力，近供无事之僧；崇饰云殿，远邀未然之报。"[2]以上言论，均对奢华建寺造像以求福田等行为开展了批评。北周长安应同样存在此类现象，华丽建寺造像与限佛的批评呼声之间形成剧烈反差与矛盾。北周菩萨立像的繁杂佩饰，却仅仅是奢华建寺造像行为的一个缩影。

（二）造像瘗藏的地点与时间分析

自西晋竺法护至长安传法伊始，经后赵、前秦等政权的推崇及发展，至后秦鸠摩罗什时长安已成为北方译经重镇与佛教传播的中心。西魏、北周帝王多数崇信佛教，长安城内佛寺林立。据《辩正论·十代奉佛篇》记载："周太祖文皇帝……于长安立追远、陟屺、大乘、魏国、安定、中兴等六寺，度一千僧；又造天保寺，供养玮法师。""周高祖武皇帝……于京下造宁国、会昌、永宁等三寺。"[3]中查村出土的造像，或许供养于以上寺院之中。

由于缺乏文献或考古线索，此批造像原被供奉于北周长安城内的哪座或哪几座寺庙无从考查。但是，如果将出土地点与北周权力中枢所在地——皇城的位置相联系，或能逐步廓清其瘗藏意图。

关于北周皇城的位置，目前学术界有两种不同观点：

（1）北周皇城位于故汉长安城西南角（图2-4-14），即现西安市未央区周河湾、大刘寨、西马寨附近。

持该观点者，有史念海、史先智、尚民杰、李宪霞、杨恒显等。史念海、史先智的《论十六国和南北朝时期长安城中的小城、子城和皇城》，结合《晋书·苻健载记》《魏书·世祖纪》《周书·文帝纪》《唐六典·户部尚书》等，指出："十六国时期长安城中分有小城，南北朝时期长安城中又另有小城、子城和皇城"，并通过仔细解读十六国南北朝时期的政权兴递、施政中枢的因袭以及故宫修治等，认为"十六国时期和南北朝后期，长安城中的小城、子

[1]（唐）道宣：《广弘明集·卷7·叙列代王臣滞惑解》。
[2]（北齐）魏收著，付艾琳编：《魏书》，克孜勒苏柯尔克孜文出版社、新疆青少年出版社2006年版，第1146页。
[3]《中华大藏经》编辑局编：《中华大藏经·汉文部分·六二》，中华书局1993年版，第493页。

图2-4-14 未央宫位置图(引自《汉长安城未央宫(1980—1989年考古发掘报告)》,第4页)

城和皇城,前后名称虽不尽一律,却都应未离开未央宫的范围"[1]。即北周皇城并未离开原汉未央宫的范围,在汉长安城西南角。

(2)北周皇城应位于故汉长安城东北角(图2-4-15),即今天西安市未央区楼阁台村、高庙村、吴高墙村附近。

此观点的确立,是基于中国社会科学院考古研究所汉长安城工作队的考古发现。2003年,工作队为配合楼阁台遗址保护工程,对该遗址进行了考古钻探。期间,发现该遗址东、西两边各有一条夯土墙向两侧延伸,沿夯土

[1] 史念海等:《论十六国和南北朝时期长安城中的小城、子城和皇城》,《中国历史地理论丛》1997年第1期。

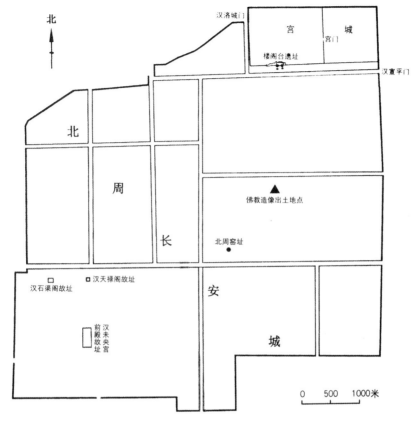

图2-4-15 佛像出土位置示意图（引自《古都遗珍：长安城出土的北周佛教造像》，第1页）

墙最终发现东西并列的两个小城，年代分析为十六国北朝时期。结合北周有东、西两宫之制等文献记载[1]，最终确定"东西两个小城应是自前赵以来，经前后秦、北朝直到隋初长安城的东西宫城遗址，东宫为太子宫，西宫为皇宫"[2]。即北周的皇城位于故汉长安城的东北角。

以上两种观点，均存有疑问。

北周皇城位于故汉长安城西南角的观点，史念海曾结合历代绘制的故汉长安城图指出可能在建筑空间布局方面存在问题。现存历代汉长安城地图，未央宫西、南宫墙皆紧贴长安城的西、南城墙，宫墙与城墙间仅存一条环

[1]《周书·帝纪第五·武帝》所载"(建德二年)夏四月己亥，祠太庙。丙辰，增改东宫官员"。
[2] 中国社会科学院考古研究所汉长安城工作队：《西安市十六国至北朝时期长安城宫城遗址的钻探与试掘》，《考古》2008年第9期。

城道路，除外并无隙地。依地图，北周皇城的露门、应门和肃章门将无处安置。针对该问题史氏曾提出一种假设，认为未央西、南宫墙与长安西、南城墙之间应有广阔隙地，但并未被历代地图所表现。还借助前赵刘曜在长安城设立大学和小学等事，证明其假设的合理性[1]。

汉长安城工作队依据大量考古资料，指出十六国至北朝时期建都长安的政权，其宫城应不在未央、长乐两宫附近。具体证据，有"在未央宫和长乐宫中少见十六国至北朝时期的建筑遗迹"，"近年在长乐宫中发现大量北朝时期的窑址"，"未央宫的南部以及长乐宫的南部、东部城墙上也少见十六国至北朝时期修补的遗迹"，以及西安门、直城门、霸城门的废弃与重建情况等[2]。以上证据均否定了北周皇城在汉未央宫范围内的可能性。

关于北周皇城应在故汉长安城东北角的观点，亦有怀疑的声音。例如，李宪霞以位置、地势、交通、安全等因素审视皇城的选址问题，提出在长安城的东北角设置皇宫与太子宫并不合理，等等。

相较之下，北周皇城位于故汉长安城东北角的观点拥有更多的考古资料支撑。笔者倾向于这一观点。

回顾中国社会科学院考古研究所编著《古都遗珍——长安城出土的北周佛教造像》中的描述："这里属西安市未央区汉城街道办事处中查村所辖，石化大道从其北侧经过。该地在汉长安城中是处于长乐宫之北、清明门大街之南，在北周长安城中是位于宫城之南，北距宫城南墙约2 000米。"[3]其结论"在北周长安城中是位于宫城之南"，正是依据汉长安城工作队《西安市十六国至北朝时期长安城宫城遗址的钻探与试掘》[4]相关成果得出的。

通过图2-4-15能直观发现，这批北周造像的出土地点在楼阁台遗址正南2公里附近。那么，出土地点是否透露了特殊的信息？回答问题前还需进一步说明北周时期楼阁台遗址的功能。

汉长安城工作队《西安市十六国至北朝时期长安城宫城遗址的钻探

[1] 详见史念海等：《论十六国和南北朝时期长安城中的小城、子城和皇城》，《中国历史地理论丛》1997年第1期。
[2] 详见中国社会科学院考古研究所汉长安城工作队：《西安市十六国至北朝时期长安城宫城遗址的钻探与试掘》，《考古》2008年第9期。
[3] 中国社会科学院考古研究所：《古都遗珍——长安城出土的北周佛教造像》，文物出版社2010年版，第1页。
[4] 中国社会科学院考古研究所汉长安城工作队：《西安市十六国至北朝时期长安城宫城遗址的钻探与试掘》，《考古》2008年第9期。

与试掘》中指出:"西宫内的楼阁台建筑遗址应是前后秦时期太极前殿、北周时期露(路)寝的旧址。"[1]露寝,亦名路寝。路寝之名可见于《诗经·鲁颂·闷宫》:"路寝孔硕。"《毛传》:"路寝,正寝也。"《礼记·玉藻》说祭祀:"君日出而视之,退适路寝以听政。"可知露寝为天子、诸侯的正殿所在。北周宇文氏复古,武帝于保定三年(563)"八月丁未,改作露寝",三年后的"天和元年(566)正月……露寝成,幸之"[2]。建德六年(577)五月下诏:"朕钦承丕绪,寝兴寅畏,恶衣菲食,贵昭俭约……正殿别寝,事穷壮丽。非直雕墙峻宇,深戒前王,而缔构弘敞,有逾清庙……其露寝、会义、崇信、含仁、云和、思齐诸殿等,农隙之时,悉可毁撤。雕斫之物,并赐贫民。"[3]可证建德六年(577)五月后露寝等建筑被弃用。期间,露寝应承担着北周武帝会见群臣、处理政务的重要功能。此后,大象元年(579)十二月宣帝曾"帝御路寝,见百官"[4],又说明在宣帝时露寝曾得以复用。

如果这批菩萨立像的埋藏时间恰恰在北周设置露寝期间,则毁像瘗藏的活动与北周帝王关系应更加紧密。

关于造像的营造与埋藏时间,组玉佩纹样能提供线索。如前述,三例组玉佩是参照当时长安地区世俗组玉佩而制,其出现或与宇文泰施行的复古举措有关。偏处西北一隅的西魏、北周政权,相比东魏、北齐以及南朝,立国之初在军事、经济、文化等方面均较为落后。为笼络境内胡汉诸族势力,扭转军事、经济、文化劣态,宇文泰掌权时期便仿《周礼》施行复古之制以巩固统治。陈寅恪《隋唐制度渊源略论稿》详论宇文泰割据关陇:"以物质论,其人力财富远不及高欢所辖之境域,固不待言;以文化言,则魏孝文以来之洛阳及洛阳之继承者邺都之典章制度,亦岂荒残僻陋之关陇所可相比。"[5]故"西魏恭帝三年(556)春正月丁丑,初行《周礼》,建六官。……初太祖(即宇文泰)以汉魏官繁,思革前弊,大统中,乃命苏绰、卢辩依周制改创其事,寻亦置六卿官,然为撰次未成,众务犹归台阁。至是始毕,乃命行

[1] 中国社会科学院考古研究所汉长安城工作队:《西安市十六国至北朝时期长安城宫城遗址的钻探与试掘》,《考古》2008年第9期。
[2] (唐)令狐德棻:《周书·帝纪第五·武帝》,引自《四部备要·史部·周书》,上海中华书局武英殿本校刊,第28—29页。
[3] (唐)令狐德棻:《周书·帝纪第五·武帝》,引自《四部备要·史部·周书》,上海中华书局武英殿本校刊,第38页。
[4] (唐)令狐德棻:《周书·帝纪第七·宣帝》,引自《四部备要·史部·周书》,上海中华书局武英殿本校刊,第42页。
[5] 陈寅恪:《隋唐制度渊源略论稿》,中华书局1963年版,第90—91页。

之"[1]。"利用关中士族如苏绰辈地方保守性之特长,又假借关中之本地姬周旧土,可以为名号,遂毅然决然舍弃摹仿不能及之汉魏以来江左、山东之文化,而上拟周官之古制",实质为"以关陇地域为本位之坚强团体"[2]。宇文氏借《周礼》调和了当时胡、汉诸族势力,拉拢人心并扭转劣态。加之,宇文泰个人崇尚佛法,当时佛教艺术的发展难免不受其复古举措的影响。《续高僧传·菩提流支传》提及"西魏文帝大统中,丞相宇文黑泰兴隆释教,崇重大乘,虽摄总万机,而恒扬三宝"[3]。因此,推崇佛法又以《周礼》强国的宇文泰,在其本人倡导或追随者的附会下,菩萨佩饰融入了曾流行于周代的组玉佩元素便不难理解。据此推测,此批菩萨立像或营造于西魏恭帝三年(556)之后。

关于造像的埋藏时间,可从其损毁状态入手。13身菩萨造像及一同出土的佛像,均受到不同程度的损毁。诸如,除16号菩萨立像之外,其余12尊菩萨像的头部均已丢失等。以上线索,说明造像在下埋之前已被毁坏,或与北周武帝的废佛活动有关。北周武帝建德三年(574)五月,"初断佛、道二教,经像悉毁"[4]。都城长安城作为实施废佛旨令最初、最严的区域,毁像与掩埋的时间应不至离建德三年(574)太远,离建德六年(577)毁撤露寝更要有一段时间。据此可以确定,此批菩萨立像是在建德三年(574)五月后不久,因武帝废佛被毁并埋于北周露寝正南方2公里附近。

(三)造像瘗藏方式与意图的假设

虽然造像被埋于北周露寝正南2公里附近,但其最初被供奉的地点应不在此处。造像在建德三年(574)五月后不久的某一时间,被从长安城内其他地方的寺院集中运输到露寝正南2公里附近加以销毁并就近掩埋的可能性较大。

关于这种假设,至少有三点证据:

(1)考古资料的支持。"在造像坑附近还没有发现属于北朝时期的建筑

[1] (唐)令狐德棻:《周书·帝纪第二·文帝》,引自《四部备要·史部·周书》,上海中华书局武英殿本校刊,第18页。

[2] 陈寅恪:《隋唐制度渊源略论稿》,中华书局1963年版,第92页。

[3] (唐)道宣:《续高僧传》,台北文殊出版社1988年版,第17页。

[4] (唐)令狐德棻:《周书·帝纪第五·武帝》,引自《四部备要·史部·周书》,上海中华书局武英殿本校刊,第32页。

遗存"[1]，也没有考古资料可证明北周时期此地曾设有一处寺庙。

（2）功用性更强。北周武帝在厉行废佛期间，如在露寝正南2公里附近进行一次示范性的毁像活动，能方便其亲自监督，在全国范围内展示自己废佛的决心，主导社会舆论并减少相关阻力，推动更大范围、更为彻底的废佛活动。

（3）经济性强。中查村同批共出土造像31件，其中立佛像17件、坐佛1件、立菩萨像13件。最大的佛像高度在2米左右，菩萨最高者亦在1米左右。从长安城内其他地点集中于此处，运输技术与成本方面并无障碍。但是，考虑到造像的体积与重量等因素，将被毁后已无价值的造像就近掩埋，显然最为经济。另外，造像被毁后仍有被信徒私下修复并供奉的可能性，就近掩埋方便监控。

以上三点中，第二点更能凸显北周武帝废佛的特色。北周武帝不同于之前的北魏太武帝，其废佛活动具备反佛理论和排佛思想准备，先抑佛后禁佛，过程相对温和。废佛之前，曾于天和四年（569）二月"戊辰，帝御大德殿，集百僚、道士、沙门等讨论释老义"[2]，讨论释、道二教之先后。同年三月十五日"敕召有德众僧名儒道士文武百官二千余人，帝御正殿量述三教，以儒教为先，佛教为后，道教最上。……时议者纷纭情见乖咎，不定而散"，关于儒、释、道三教排名，佛教为后。其月二十日，"依前集，论是非。更广莫简帝心"[3]等文献，说明建德三年（574）废佛之前武帝曾动员过数次讨论、争辩。因此，存在废佛过程中进行一次"经像悉毁"示范活动的可能性。

四、结论

西安中查村北周菩萨立像佩饰纹样，能代表长安地区同类装饰纹样的基本特征。梳理其源流不难发现，这批佩饰承前代之基础，沿繁杂化趋势发展，最终形成奢华繁丽之效果，正是北朝佛教信徒穷土木之力立寺造像以建功德、求福田的缩影。然而，造像出土地点同样具备特殊的意义。考察出土

[1] 中国社会科学院考古研究所：《古都遗珍——长安城出土的北周佛教造像》，文物出版社2010年版，第2页。
[2] （唐）令狐德棻：《周书·帝纪第五·武帝》，引自《四部备要·史部·周书》，上海中华书局武英殿本校刊，第30页。
[3] （梁）僧祐、（唐）道宣撰：《弘明集（14卷）》，上海古籍出版社1991年版，第142页（上）。

地理位置并参考组玉佩等相关线索，可推测造像或在建德三年（574）五月后不久，被从长安城内寺院集中运输到露寝正南2公里附近销毁、掩埋。其瘗藏意图，或是北周武帝为展示废佛决心，方便监督废佛，主导社会舆论并减少废佛阻力，而在都城长安进行的具备示范意味的活动。

本节作者简介：

刘明虎，1986年出生。上海大学美术学院博士研究生，现任职于临沂大学。主要研究方向为美术考古。近年来，如《北魏龙门石窟菩萨造像胸饰样式与等级规制》《邺城区域北朝石窟菩萨造像佩饰类型与空间秩序研究》《关于民间美术资源在电视动画创作领域应用的初步讨论》等文章，先后于《艺术探索》《南京艺术学院学报》《中国电视》等国内重要学术期刊刊登。

第三章 邑社与造像

第一节　甘肃秦安"诸邑子石铭"考析
——甘肃馆藏佛教造像研究之三

甘肃省天水市秦安县中山乡吊坪村的关帝堡有一通新发现的石造像碑，通过与天水地区（秦州）已知的西魏和北周时期的五通石造像碑的比较，初步认定该造像碑为北周保定至建德年间的作品，如有谬误，还请方家指正。

一、新发现造像碑概况

该碑现立于关帝堡寺庙门前，该庙是在旧堡遗址上新建，前方正对牟家沟。碑分碑额和碑身两部分，碑身下半部分已残损，材质为砂岩。残高74厘米，厚12厘米，碑额宽51厘米，高44厘米，碑身宽41厘米，碑身残高30厘米。碑额呈圆拱形，上雕蟠龙四条，身体交错，头部向下，龙鳞斑驳，牙齿锋利（图3-1-1-1、图3-1-1-2）。

碑阳：碑额正中凿一外沿呈竖长方形，里沿呈圆拱形的浅龛，雕出龛尖，内刻一思惟菩萨，头向左侧倾斜，戴高冠，右手抚左脚，结半跏思惟坐，跣足坐于略呈圆柱形的台座之上。身着宽袍大袖的通肩衣饰，衣纹刻画简练，刻痕较深，显得质地厚重。碑身上部凿出一横长方形浅龛，在其中间又凿一圆拱形龛，内有一佛二弟子，佛高肉髻，面部损毁，但圆润之型可辨，双手结禅定印，结跏趺坐于方形台座之上，衣摆呈圆弧形下垂至龛底。两侧弟子面部也已残损，头大颈短，身形短小，躯体壮硕，拱手而立。圆拱形小龛两侧各立一胁侍菩萨，面型圆润，皆戴高冠，宝缯下垂，向后飘扬。右侧菩萨右手下贴腰侧，左手屈肘上举，所持之物不可辨认，披帛自腹部相交上绕手臂后下垂至地面，着长裙。左侧菩萨残损较严重，右手持一莲蕾，披帛的穿着方式与右侧菩萨一致，侧身扭头，与右侧菩萨相对而立。碑身下方为阴刻供养人

姓名,竖行排列,因碑身残损,题刻所存不多,现识录如下:

邑□……/
邑主仵……/
邑头□……/
邑□……/
邑……

碑阴:碑额中部的竖长方形位置阴刻"諸邑子石銘"五字,碑身全是供养人姓名,刻写于阴刻的方格线内刻,所刻字迹残损严重,识录如下:

□□权□□……/
权□(家)昌吕□/
……/
权□□□/

1. 碑阴 2. 碑阳

图3-1-1　诸邑子石铭碑(张铭拍摄)

仵……/
□（吕）……/
权……/
……/
权伏□□……/
吕　……

碑身两侧也有阴刻题记，竖行排列，刻于方格之内。碑阳左侧面刻：

王□□僧□□□□权……/
王容晖王容吕□□□……/
王□□□□王□□□……/
权……

碑阳右侧面刻：

王□□□……/
吕显□吕□□……/
吕……/
吕□□王……

从现存造像的特点可以看出，主佛还延续有秦州地区西魏造像的特点，弟子和菩萨头部比例较大，身躯较矮，上身长，下身短，是典型的北周造像特点，因此基本可以判定该碑为西魏至北周时期的造像碑。

从题记中可以看出，这是一通由邑社组织、"诸邑子"共同出资雕凿的功德造像碑，牵头和管理人员应为邑中的邑主和邑头。供养人的姓氏有权、吕、王、仵等，以权、吕、王为主，仵姓的出现值得注意，并且其为邑主，身份特殊。该姓氏的供养人还出现在下面将要介绍的权道奴、王文超、宇文建崇等造像碑上。权氏在十六国后直至唐代一直是秦州大姓，西魏北周时期有著名的权景宣，在这一带也出土了许多权氏造像[1]，据敦煌文书S.2052《新

[1] 魏文斌：《佛是戎神，正所应奉——6世纪一个少数部族对于古代秦州佛教的贡献》，待刊。

集天下姓望氏族谱一卷并序》中所记载的唐十道诸郡所出姓望氏族可知，权氏郡望即在秦州天水郡[1]。吕姓为略阳氏族，十六国时吕光在姑臧(武威)建后凉政权，也是秦州大姓。天水也是王姓的几大郡望之一，也属天水大姓[2]。该造像碑的功德主身份则有僧有俗，是北朝时期佛社造像中常见的组合形式[3]。虽然没有明确的铭文说明供奉的主尊身份，但是根据造像特点分析，思惟菩萨和龛内主佛皆是释迦牟尼。释迦是北周崇奉的主要对象，合邑造像大多造此题材。长安地区释迦造像十分流行，这可能是受到北魏传统佛教思想的影响，继承了原来释迦信仰[4]。

总之，该碑是秦安的权、吕、王、仵氏等信众与僧人共同施功德所作的造像碑，从现存的供养人题记判断，该造像碑的供养人有数十人，因为题刻残损严重，关于该碑的雕刻时间和用途未能明了，因此按照碑阴题刻，将其命名为"诸邑子石铭"。古代秦州地区遗存了大量的造像碑和造像塔，更有诸如麦积山石窟等规模宏大的石窟寺遗存，结合秦州地区的石窟寺及造像碑特征，从其雕刻风格、艺术手法及造像组合判断，初步可以判定属于北朝晚期西魏北周时期的作品。接下来就根据天水（秦州）地区出土的西魏至北周有纪年的佛教造像碑对该造像碑的雕凿时间做一比对判断。

二、天水地区相关北朝晚期造像碑

（一）权旱郎造像碑

西魏大统十二年（546）造，高181厘米，宽67厘米，出土地不详，现藏于甘肃省博物馆[5]。权姓在北朝时期为秦州氏族豪门望族，地位重要[6]。秦州一带也出土了西魏和北周时期许多与权氏有关系的造像碑。该碑圆拱形碑额，两对蟠龙身体交错，碑额上部中央雕饕餮，下方圆拱形龛内雕一佛二弟子二菩萨，主佛高圆肉髻，面型丰满，双手施无畏与愿印，结半跏趺坐于工字

[1] 郑炳林：《敦煌地理文书汇辑校注》，甘肃教育出版社1989年版，第323—328页。
[2] 魏文斌：《水帘洞石窟群与麦积山等石窟的关系及其学术研究上的地位与价值》，收录于甘肃省文物考古研究所编《水帘洞石窟群》，科学出版社2009年版，第133—149页。
[3] 郝春文：《东晋南北朝时期的佛教结社》，《历史研究》1992年第1期。
[4] 崔峰：《北周民众佛教信仰研究》，兰州大学硕士学位论文，2006年，第27页；崔峰：《论北周时期的民间佛教组织及其造像》，《世界宗教研究》2011年第2期。
[5] 张宝玺：《甘肃佛教石刻造像》，甘肃人民美术出版社2001年版，第213—214页。
[6] 魏文斌、吴荭：《甘肃武山水帘洞石窟几则北周供养题记反映的历史与民族问题》，收录于《甘肃佛教石窟考古论集》，民族出版社2009年版，第389页。

型须弥座上，身穿厚重的双领下垂袈裟，衣摆呈半圆形下覆（图3-1-2），造型特征与麦积山第44窟主尊非常相似。圆拱龛左右侧共雕5身供养人像，下方并开7个圆拱形浅龛，每龛内雕结禅定印的坐佛1身，组成七佛。

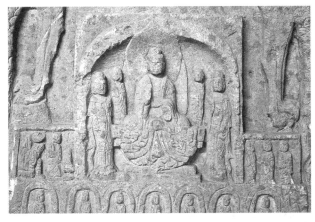

图 3-1-2　权旱郎造像碑碑额龛像（魏文斌拍摄）

碑身上部由上而下雕有10排千佛，每排30身，合计300身，均为立像。下部分四层，上下两排为供养人立像，共18身，中间两排为车马出行图，计牛车2辆、马5匹、供养人7身，供养人共计25身，每身供养人旁边都刻有姓名，排在第一位的是手执鹊尾炉的比丘僧朗昌，功德主权旱郎骑马处于第二层的最前方，其余的供养人基本全是权氏家族之人。题刻如下（录文与张宝玺《甘肃佛教石刻造像》一书中略有出入）：

比丘僧朗昌/忘父权还白供养佛时/忘母文陵供养佛时时/□□权□郎供养时/忘弟权□郎供养佛时/忘姊□□□供养佛时/忘嫂吕妙香供养佛时/忘女云妃供养佛时

弟子权旱郎供养佛时弟子权愿息弟子权愿□/

弟子子愿/弟子子和/弟子法□/清信□王□□/清信姊王□□/弟子权木/弟子权白息女淑妃/息女南妃

碑左侧下部供养人题刻：

忘兄权敬郎/　小忘兄权□仁/　权养具/　权六特

背面碑额正中开龛，龛内雕一佛二弟子二菩萨及二力士二狮子，碑身上部雕18排千佛，每排30身，共计540身，皆为立像。碑身下部为造像发愿文，24行，每行11字，刻于阴刻的方格线之内。

……清信士权旱郎……故割前生……近镌镂□精造一劫石□千佛……灵山奉宝双树□珍……刊石颐功永畅明目……大魏大统十二年岁次丙寅二月甲戌朔廿七日庚子立

权旱郎造像碑是典型的以家族为单位开凿的发愿功德碑,从其供养人的姓氏中可以看出权氏与吕、王等姓氏之间有姻亲关系,该碑不是以邑社的名义雕凿,但也有僧人的参与,权氏家族中的不少人是佛教的信徒,根据造像及铭文中"双树""千佛"之称,尊奉对象为释迦牟尼佛及千佛。

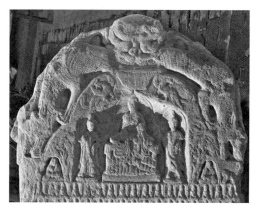

图3-1-3　张家川千佛碑碑阴额(魏文斌拍摄)

从供养人姓氏的构成上,基本可以确定权旱郎造像碑原出土地应该是在秦州地区,并且极有可能就是秦安所出土。该碑雕凿水平明显较高,与新发现的"诸邑子石铭"有着明显的差别。而且该碑碑阴碑首正中兽首的做法应该延续了北魏晚期的张家川出土的千佛造像碑(图3-1-3)。

(二) 权道奴造像碑

北周保定三年(563)造,高82厘米,宽32.5厘米,1965年秦安县征集,现存甘肃省博物馆[1](图3-1-4)。

碑阳:碑额中部刻一屋形龛,内雕倚坐弥勒,双手施无畏与愿印。碑身上部雕牛车及马各一,人物像3身,剩余碑面皆刻供养人姓名。录文如下(与张宝玺《甘肃佛教石刻造像》一书中录文略有出入):

□□申/□长容
亡姊公(父)王□顽/亡姊母件帛楸
亡姊弟僧安/亡姊弟显安　亡姊弟帛恶
荡难殿中二将军都督渭州南安郡守/

[1] 张宝玺:《甘肃佛教石刻造像》,甘肃人民美术出版社2001年版,第217—218页。

阳县开国伯权道奴供养佛时/
息朗起　侄儿僧朗　世荣　孙长/
息朗琛　清信姊昌松郡君王女俄　孙始/
息永琛　清信姊吕女姿　孙女小荣/
息永集　清信嫂廉男叙　孙女阿□/
息永祆　姊香秀　　　孙女帛容/
息永悤　女永妃供养　孙女善容/
息永富　息姊廉益男　侄姊王善如/
息永檀　息姊吕要男　外生吕阳如/
孙庆善　孙女伯容　　姊侄王子郎/
从侄永安/妻王法秀
从侄法僧/妻王洛秀
从侄道元/妻王妃
外生王明息姊侄王清妃

车马两侧供养人题名：

匠□权帛郎（？）/□孙延和

碑阴：碑额雕蟠龙，中刻"伏富寺"，碑身上部刻11竖行发愿文，下部刻两排供养人姓名。

周保定三年岁在癸未六月甲午/
朔廿日癸丑佛弟子權道奴割施/
财产之餘發誓斯願為家口/
大小建立弥勒石像一區并為亡父母/
兄等造碑一所親迎妙匠盡奇/
巧思擔石表容兹儼然願家眷/
休延命齊天壽仕官高遷富/
禄无窮子孫昌熾流光万世亡者/

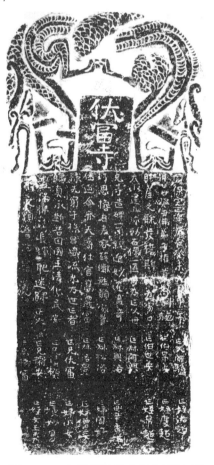

图3-1-4　权道奴造像碑拓片（引自张宝玺《甘肃佛教石刻造像》，甘肃人民美术出版社2001年版，第157页）

归真永断苦因国主清化民安/
　　丰洛佛法长辉取迷归正□/
　　□之愿普诸灵境/
　　亡父阿驴　亡伯帛安　亡伯世安　亡叔阿兴　亡叔兴洛　亡叔松洛
亡叔洛丰　亡兄伏富　亡兄清楷　亡兄标安　亡弟标富
　　亡侄洛超　亡侄庆超　亡侄帛超　亡母辛香姬　亡姊周好　亡姊僧姿
亡姊小女　亡嫂妙男　亡侄女王秀

　　该碑功德主为"荡难殿中二将军都督渭州南安郡守阳县开国伯权道奴",南安郡,属秦州,在今陇西县东南。昌松郡,后凉吕光置,在今武威市古浪县境,至北周废为昌松县。权道奴割舍资财为其一家大小祈福而凿,属于权氏家族造像碑,尊奉弥勒佛。该家族与前述权旱郎造像碑的供养者应属同一家族,其中的"权帛郎"应与"权旱郎"同辈。从供养人的姓名中也可以看出权姓与王、吕、仵姓之间紧密的姻亲关系,发愿文及供养人姓名刻于阴刻的竖长框内,不同于一字一格的方框形式。

　　供养人题刻中的"昌松郡君王女"还反映出当时秦州大姓权氏与武威贵族之间的关系。

（三）王文超造像碑

　　北周保定四年(564)造,高96厘米,宽43厘米,厚12厘米,秦安县新化乡征集,现存甘肃省博物馆[1](图3-1-5)。

　　碑额雕蟠龙,正面碑额中上部阴刻"还乡寺"三字,中间凿一竖长方形圆拱龛,雕出龛楣、楣尖,内有一佛二弟子,主佛肉髻呈半圆形,面型圆润,穿双领下垂袈裟,双手施无畏与愿印,结半跏趺坐于台座之上,台座与龛等宽,衣摆呈半圆形覆于佛座前,衣裾错落有致,褶皱曲折,装饰意味强烈。左右二弟子侧身向佛而立,头部较大。两侧各开一方形圆拱龛,雕出龛楣,内各有一坐佛,结禅定印坐于方形台座之上,头部造型特征与主佛相同,构成三佛组合。碑身大部为阴刻发愿文,字刻于阴刻的方格之内,共10行。录文如下(与张宝玺《甘肃佛教石刻造像》书中录文略有出入):

[1] 张宝玺:《甘肃佛教石刻造像》,甘肃人民美术出版社2001年版,第218页。

保定四年二月庚寅朔十四日/
夫先出轩辕支惟帝喾姬仲□/
王之次子江□周世之封名兹/
于百代焕乎方策累叶簪缨天/
下称为盛后选士豪常为次第/
自入起战已来蒙假辅国将军/
中散仪同司马王文超属逢□/
未薄识屈傲割姿生之□造浮/
图三劫并铭一所选石釜山工/
过世表仰愿四海宁住生净土

碑阴：碑额只刻蟠龙，没有开龛及造像。碑身上部并排开有三龛，中间龛略呈梯形，弧度和龛顶曲线明显平缓，雕出龛楣，内刻一佛二弟子，主佛释迦牟尼肉髻较低平，穿双领下垂袈裟，右手施无畏印，结半跏趺坐于方形台座之上，衣摆呈莲瓣形下垂，衣裾较碑阳的主佛明显简单和呆板，左右两身弟子拱手面佛而立。该龛两侧各开

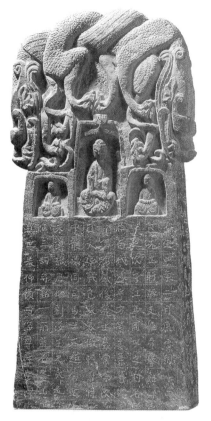

图3-1-5　王文超造像碑阳　北周保定四年（魏文斌拍摄）

一龛，右侧为华盖顶式竖长方形龛，文殊菩萨结半跏趺坐于束腰台座之上，头戴宝冠，饰宝缯，右手抚左足，左手屈肘上举。左侧为屋形龛，维摩诘居士安坐于束腰型台座之上，宽袍大袖，右手执扇上举，左手抚于左膝，题材取自《维摩诘经·文殊师利问疾品》。碑身中下方为供养人题刻，阴刻于方格线之内，录文如下（与张宝玺《甘肃佛教石刻造像》一书中录文略有出入）：

佛弟子王文超妻吕阿□/
岐解愁息王景景先小□/
侄苟与郎妻权帛香息□/
明息女善徽外吕绍吕□/
超姊僧姿□姿□姿何□/
姊帛姿羌姿外子晕僧□/

叔父王清仁弟白福鸿□/
肆保侄王显弟显达清□/
义珍庆□买□僧云永□/
吕仕斌权洛萬王绍子相□

该碑碑身两侧也刻有造像铭记,右侧题刻:

吕定炽常在妙乐其辞曰子超洪进□/
吕正名外权道生弟子袭剽达庆剽□/
义达僧绍从弟王茧仁子明始□□□/
权杏保小妹夫权□仁奴阳仁来

左侧题刻:

忘父坞进忘母续男忘兄令炽嫂帛朱/
忘伯父进富忘叔烦进叔拜侍妹□姿/
忘叔仵烦□儿郎富兄安超妹帛汝

该碑为王文超王氏家族所做的功德造像碑,从识读的供养人题刻中可以看出,王氏家族与吕、权等家族之间的密切的姻亲关系,也出现了仵姓供养人。该碑其书法兼有汉隶、魏碑笔意,字体刚健、秀美。

(四)王令猥造像碑

造于北周建德二年(573),1973年出土于张家川回族自治县。碑高90厘米,宽39厘米。现藏于甘肃省博物馆[1](图3-1-6)。张家川在北周时属于秦州管辖[2],因此将其纳入对比范围。

碑额雕两对蟠龙,身体交错,碑额两面正中皆开一小型圆拱形浅龛,雕出龛楣,内雕一坐佛,肉髻低平,面型圆润,身穿低领通肩袈裟,双手施无畏与愿印,结半跏趺坐。正面坐佛坐于工字型须弥座上,佛座较低,衣摆较短,

[1] 张宝玺:《甘肃佛教石刻造像》,甘肃人民美术出版社2001年版,第220页。
[2] 谭其骧:《中国历史地图集》第四册《东晋十六国·南北朝时期》,中国地图出版社1996年版,第67—68页。

呈半圆形下垂,背面坐佛坐于方形高台座之上,衣摆较长,也是呈半圆形下垂。

正面碑身分两部分雕刻,上部雕一仿帐形佛龛,龛顶饰宝珠,帐幔垂悬,等分收束,自两侧下搭,龛上方左右两侧各有一龙头口衔流苏,流苏垂直及地。龛内雕一佛二菩萨,主佛面型方圆,肉髻低平,颈部粗短,内着僧祇支,外穿低领通肩袈裟,右手施无畏印,左手拈衣角置于左膝,衣摆呈半圆形下搭,坐于方形台座之上,造像特征与碑额背面小龛内坐佛造像相同。主佛两侧立胁侍菩萨共2身,头戴宝冠,宝缯垂肩,披帛绕臂下搭及地,右侧菩萨左手持莲蕾,右手提桃形法器。左侧菩萨右手持莲蕾,左手提桃形法

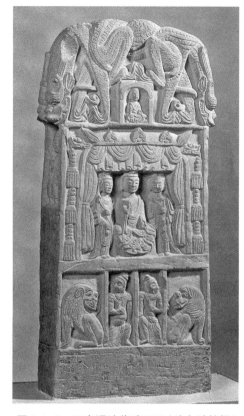

图3-1-6 王令猥造像碑正面(魏文斌拍摄)

器。两身菩萨跣足而立,和主佛一起面向前方,表情睿祥。帐形龛下方雕二力士二狮子,中间二力士头戴盔甲,扭头向外,正对狮子,两侧狮子朝外而坐,扭头和力士相对。碑身最下方雕发愿文,共14竖行,还有5行转至碑身右侧。

庆延明父/母等敬造/石铭一区/高四尺弥/勒一堪释/加门一堪/前有二师/子伏令忘/息等神生/净土值遇/诸佛龙花/三会愿在/祈首合家/眷属一年/(下转接右侧面下方)以来百年/以还众灾/消灭含生/之类普同/斯愿

背面碑身上部开尖楣龛,龛内雕一弥勒菩萨及二胁侍菩萨,弥勒菩萨体型壮实,披帛"X"形交叉穿环后绕臂下搭,倚坐,跣足踩于方形座基,左右两侧胁侍菩萨与正面胁侍菩萨造型大致相同,龛两侧题刻供养人姓名。

195

龛左侧：

猥清信息女道容清信/女颜容清信华容供养

龛右侧：

猥弟永世法标侄元庆/弟主簿王安绍先孙何妮

碑身下方浅浮雕车马图，计牛车2辆、马2匹、供养人5身，皆有姓名题记（自右而左、自上而下排列）：

忘息延庆乘马供佛时/忘息女帛女乘供养佛时/扶车奴丰德/忘息延明乘车马供养佛时/忘父元寿供养佛时/忘母皇甫男奸供养佛时/忘息女香容供养佛时

碑阴左侧面开一小龛，龛内雕一交脚菩萨。下方竖刻题铭：

建德二年岁次癸巳五月丙寅朔/
正信佛弟子堡主王令猥嘱值伯/
陆盈缩无常知恶可舍知善可崇/
以减割妻子衣食之入为忘息延/（下接碑阳下方14行题刻）

碑阴右侧面也开一小龛。下方横刻题铭：

佛弟子堡主/王令猥息旷/野将军殿中/司马别将嵩/庆孙子彦子/茂子开子初/清信梁定姿/清信张女如/清信权男婴/清信权影晖/女子晖贤晖

该碑不同于上列的家族式的造像碑，而是以当时军事上防守用的建筑物堡垒、城堡等作为组织单位，由正信佛弟子的堡主王令猥牵头，还有其他家庭及清信人众共同出资供养雕凿而成的佛教功德碑，供养人有王、梁、张、权等氏，也从侧面反映出该造像碑的这一性质。梁姓是陇西羌的大姓，势力

很大,两晋十六国时期,梁氏多人担任陇西、天水、南安等地的军政要员[1]。该碑的供养对象是释迦牟尼和弥勒菩萨,祈愿全家平安无灾,能够往生净土。

碑阳下方的发愿文中有"敬造石铭一区",正好与秦安新发现的"诸邑子石铭"相印证,可见在当时,人们对这种造像碑的正式称谓是石铭。

王令猥造像碑中所反映的建筑形式及造像风格与麦积山第4窟有很密切的关系,特别是帐形龛两侧龙口衔流苏、帐幔束腰等,反映出麦积山石窟对周边地区佛教造像的影响。

（五）宇文建崇造像碑

北周建德三年(574),甘肃秦安出土[2]。现藏于陕西碑林博物馆。碑高110厘米、宽53厘米,碑额刻两对蟠龙,身体交错(图3-1-7)。

碑阳:碑额正中竖刻"建崇寺"三字,碑身上部方形壁面内开一圆拱尖楣龛,龛楣上方左右对称各雕刻一飞天二比丘,比丘只露出头部,龛内雕一佛二菩萨二比丘二罗汉二狮子,主佛高肉髻,刻身光,面型方圆双手施无畏与愿印,结跏趺坐于方形台座之上,衣摆呈半圆形下搭。两侧弟子拱手而立,右侧菩萨头戴宝冠,宝缯下垂,颈饰项圈,披帛在胸、腿部两道绕臂后下搭,右手执桃形法器,左手上举持物。左侧菩萨装饰与右侧基本相同,右手上举持物,左手提桃形法器。两只狮子

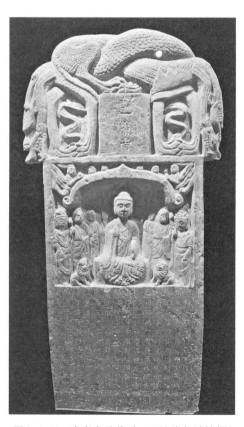

图3-1-7 建崇寺造像碑正面（魏文斌拍摄）

[1] 魏文斌:《水帘洞石窟群与麦积山等石窟的关系及其在学术研究上的地位与价值》,收录于甘肃省文物考古研究所等编《水帘洞石窟群》,科学出版社2009年版,第133—149页。
[2] 李举纲、樊波:《甘肃秦安出土北周〈宇文建崇造像碑〉》,收录于俄军主编《甘肃省博物馆学术论文集》,三秦出版社2006年版,第214—218页。

向佛蹲踞。碑身下方为供养人题刻，共16竖行。

亡祖秦州都酋长吕帛冰女定羌女/
骠骑大将军南道大行台秦州刺史/
显亲县开国伯亡伯兴成伯母带神/
龙骧将军都督浙州刺史亡父兴进/
亡母元要亡母男娥亡母僧姿/
亡叔法成叔双进兄天猥弟道伯/
　　亡姊李姿姊男姿妹伯男/
辅国将军中散都督开国子宇文建/
弟进周　崇息雍周法达孙洪济/
辅国将军中散大都督宇文嵩/
　息妻王花　侄季和/
侄子孝子顺子恭保和达和善和/
伯母王阿松佐阿男兄妻件思妙/
弟妻王还辉　侄女仙辉小辉□女/
弟妇权常妙息□女姊赤女/

碑阴：碑身上部开一龛，龛内雕一佛二弟子二菩萨，主佛穿低领通肩袈裟，倚坐于工字型须弥座，跣足踩于莲台之上。碑身下方为发愿文，刻写于方格之内，共16竖行。

惟建德三年岁次甲午二月/
壬辰朔廿八日□□佛弟子/
□吕蒙太祖赐姓宇文建崇/
夫灵象神容遗形□品□伦/
读道敷五□之□□显杨设/
教斯□百代聚沙起塔欲崇/
虚之妙旨崇寔亘业浅□□/
别将法和为国展效募冲戎/
首从柱国铫国公益州征讨/
曰阵身故是以削竭家珍兴/

□福刊造浮图三级石铭一立/
师子九(二)霍辄于冥积采取将/
□□四身□分流欲追□□/
窃□心念之善□□帝□永/
隆万国来助普济一切旷劫/
师宗六道众生同登斯□(福?)

碑身侧面上部刻一菩提树,树下一悟道的僧人坐于高座上,下方为3竖行供养人题刻。

佛弟子权法超　妹皂花　妹明光/
佛弟子王湛書/
佛弟子权仕宾

从题记可知,"建崇"为吕建崇之名,后被宇文泰赐姓"宇文",宇文建崇造像碑是宇文(吕)氏的家族造像碑,是文中所涉及的几通造像碑中供养人级别比较高的,供养人中反映出吕氏家族与王、权、仵姓之间的姻亲关系,特别是该碑里的供养人中出现了"兄妻仵思妙"与秦安新发现的诸邑子石铭中的"邑主仵□"可相联系,题记中也将造像碑称为"石铭"。供养对象是释迦牟尼和弥勒佛。该碑造于建德三年二月,即周武帝灭法前三个月,意义特殊。

三、以上诸造像碑与新发现造像碑的比较

权旱郎造像碑延续了北魏以来造像碑整体以雕刻图像为主的特点,千佛与供养人的刻画占去了碑刻的绝大部分面积,供养人题记与发愿文所占面积很小。碑额与碑身之间的界限区分不是很明显,碑身几与碑额等宽。造像组合为一佛二菩萨二弟子,主佛衣摆的样式是典型的秦州地区西魏造像风格,装饰性强。一列七龛七佛的造像模式则与麦积山北周洞窟关系密切,也显示了这一风格特征的流行趋势。"诸邑子石铭"无论是从碑额的雕凿、造像的组合,还是碑身的布局等都与其有着巨大的差别。

王文超造像碑与权道奴造像碑在制作年代上相差不足一年,因此碑的

形制与布局极为相近。碑身上方开龛造像,下方大部为发愿文及供养人姓名,碑身四面刻字,蟠龙的形象及构图等,这些形制布局和细节刻划都与"诸邑子石铭"非常接近,特别是权道奴造像碑尤其相像,两者都是一面开龛造像,另一面刻写题铭。

而宇文建崇造像碑与王令猥造像碑的年代相差只有一年,两者的主佛形象非常接近,都雕有狮子形象。王令猥造像碑碑身开龛的装饰性明显增强。虽然该造像碑雕刻手法、水平及精细程度明显要高过前面的几通,但碑身主佛及菩萨的衣饰及衣纹刻划披帛的穿着等都和新发现的"诸邑子石铭"非常接近,值得注意的是王文超造像碑在碑身两侧出现了小龛,一侧现存交脚菩萨形象,而"诸邑子石铭"碑额则刻有树下思惟菩萨。

从上面几通已知的造像碑的比较中可以看出,从西魏大统末期到北周建德年间(周武帝灭佛之前)这将近30年的时间里,秦州地区,特别是秦安附近的佛教造像碑发展经历了以下一些变化和发展:

(1)碑身上刻千佛的模式从西魏的流行到北周后便基本消失。

(2)北周保定年间,造像碑碑身的主要部分为发愿文及供养人姓名。

(3)保定至建德年间,在碑额中间留出空间题刻寺院的名称,这个原因可能是功德主需要请该寺院的僧人为开凿造像碑做相关的法事活动或造像碑制作完毕后需要存放在与之相应的寺院,寺院也就相当于他们的宗教活动中心。这是寺院与佛社之间,佛社活动与当时寺院之间,以及信众与僧人之间的关系的一种体现。这也是南北朝时期的佛社实际上是佛教寺院的外围组织的反映[1]。

(4)保定至建德年间,龛楣的塑造更加细致精美,与建筑形制结合得更加明显,装饰意义增强。

(5)主要信奉的对象由释迦为主,转向释迦和弥勒并行,这与秦州地区在该时期特殊的历史背景有关,是秦州佛教区域性特点的表现。

表3-1-1　6通造像碑对比简表

名　称	时间	出土地点	供养人姓氏	尊奉对象
权旱郎造像碑	546年	推测为秦安	权、吕、文	释迦、千佛、七佛
权道奴造像碑	563年	秦安	权、廉、王、吕、仵	弥勒菩萨

[1] 郝春文:《东晋南北朝时期的佛教结社》,《历史研究》1992年第1期。

续表

名　　称	时间	出土地点	供养人姓氏	尊奉对象
王文超造像碑	564年	秦安	王、吕、权、仵	释迦、交脚菩萨、维摩诘、文殊
王令猥造像碑	573年	张家川	王、皇甫、梁、权、张	释迦、弥勒菩萨、交脚菩萨
宇文建崇造像碑	574年	秦安	吕（宇文）、李、仵、王、权	释迦
诸邑子石铭		秦安	仵、权、吕、王、	释迦、思惟菩萨

　　崔峰曾经对北周的佛教造像铭记进行过统计，认为北周北齐造像变化的总趋势是观世音造像流行，而弥勒造像衰落下去。北周各地尊奉的对象也是有差别的，但是北周民众尊奉对象中却以释迦居首位。这几通造像碑的铭记虽然没有明确指明对观世音的供奉，但却可以明确看出释迦崇拜的流行，弥勒造像也并未衰落，这也是秦州造像碑在长安地区释迦造像流行潮流的影响下，地域特征的表现。陇东、宁夏南部区，家族形式的造像较多，表现了文化落后，传统思想占据上风的特点。造像题材的繁杂一是由于该地混杂的多民族聚居，思想习俗文化不同，故佛教尊奉对象也有所不同；二是弥勒信仰的大量存在，说明受北魏早期佛教思想影响很深，文化发展的迟缓与保守不言而喻[1]。其实多个尊奉对象的共存，是特定历史背景下，固定区域内，多种佛教经典之间并存的产物，也是在佛教思想的引导下，民族大融合的体现。

　　（6）武帝灭佛之前的建德年间，对造像装饰的刻画已经非常流畅和精细，人物形象更加符合北周珠圆玉润的特点，也为隋代造像的特点奠定了基础。而在建德三年周武帝灭佛之后的一段时间内，佛教造像碑的雕凿受到了很大的影响，就很少有造像碑留世了。

　　综合考量，新发现的这通造像碑虽因残损以及供养人身份、财力所限等各方面因素的影响，制作手法、水平及技艺稍显粗糙，这点从上面所刻题记的字体中就可以清楚地看到，但是基本可以判断该造像碑属于北周作品，大约开凿于北周保定至建德三年间（561—574），特别是与权道奴造像碑布局

[1] 崔峰：《北周民众佛教信仰研究》，兰州大学硕士学位论文，2006年，第7、12、27、28页。

最为接近,是具有秦安地区地域特点的北周邑社造像碑。

四、关于"诸邑子石铭"

(1)新发现造像碑为诸邑子造像,秦安新发现的这通造像碑从题名看,与权道奴造像碑、王令猥造像碑、王文超造像碑等性质有所不同,这是诸邑子造像,而其他的则为家族造像。

邑社造像从北魏时期云冈(第11窟东壁,太和七年邑义五十四人造九十五尊佛像,标志着邑社这一基层民众佛教信仰团体造像的兴起)、龙门开始(古阳洞南壁,景明三年,孙道务、卫白犊等合邑二百人造像龛),之后在西魏、北周时期遍及北方地区的山西、河南、陕西和甘肃地区[1]。甘肃地区发现的民间宗教团体诸邑子造像有正宁北周保定元年(561)造立佛像等[2]。

关于南北朝时期的佛社,已经有学者做过专门的研究和论述。以造像活动为中心的佛教团体,名称不一,以邑、邑义、法义等较为多见,这些佛教团体具有民间群众团体的性质,到隋唐时期常以"社"为名,郝春文将他们统称为佛教结社,简称佛社。是中国古代私社的一种。"邑",是指某一地域内信奉佛教的人结成的宗教团体,其结合以地域为基础,佛社成员十分复杂[3]。秦安新发现的"诸邑子石铭"就是这种佛社活动的产物。

(2)"诸邑子石铭"的题刻让我们了解到,北周时期的信众,对我们今天所称的造像碑的称谓是"石铭",这在王令猥造像碑和宇文建崇造像碑中也有明确记载。因为这几通造像碑都出土于秦州地区,因而这种称谓对于该造像碑的年代判定也是一个参考因素。

(3)题铭中的"邑头",为南北朝佛社首领提供了新的材料和名称。关于魏晋南北朝时期的佛社首领,已有学者做过专文进行了考证,对一些佛社首领比如邑主、维那、化主等也做了详尽的论述[4]。而秦安"诸邑子石铭"中出现的"邑头"一职,则在目前已知的佛教造像材料中属于第一次发现,这为魏晋南北朝佛社首领的研究提供了新的材料。

[1] 郝春文:《东晋南北朝佛社首领考略》,《北京师范学院学报(社会科学版)》1991年第3期,《东晋南北朝的佛教结社》,《历史研究》1992年第1期;王静芬:《中国石碑——一种象征形式在佛教传入之前与之后的运用》,商务印书馆2011年版,第93~104页。

[2] 魏文斌、郑炳林:《甘肃正宁北周立佛研究》,台湾《历史文物》2005年第9期。

[3] 郝春文:《东晋南北朝佛社首领考略》,《北京师范学院学报(社会科学版)》1991年第3期。

[4] 郝春文:《东晋南北朝佛社首领考略》,《北京师范学院学报(社会科学版)》1991年第3期。

（4）题刻中权、件、王、吕等姓氏是秦州地区各民族聚居的真实反映，结合该地区出土的其他造像碑及造像塔等文物遗存，能够对南北朝时期这一地区的民族构成及其关系作出有益的揭示。而王、吕、权等当地大姓之间的姻亲关系，对当时秦州地区的政治、文化等带来的影响，特别是对秦州佛教发展的影响，都是值得研究的问题。

（5）这些秦州地区出土的西魏北周时期的造像碑，与麦积山同期的洞窟和造像都有着密切的联系，比如第44窟、第133窟16号造像碑、第4窟等都可以互相比较，王令猥造像碑与第4窟及第133窟16号造像碑的建筑形制、权旱郎造像碑与麦积山现存的西魏石雕佛坐像等，有纪年的造像碑也可以为麦积山西魏北周的洞窟与造像断代提供依据。

（6）秦安位于天水市北部，境内多山区。十六国北朝时期多少数民族聚居，如吕、王等氏族大姓及权姓等。该地区历史上及近些年多有北朝石造像出土[1]，出土造像的地点一般都有寺院，已知的如上举"伏富寺""建崇寺""还乡寺"等，无疑是研究古代秦州地区佛教寺院珍贵的资料。这些寺院近些年多被重建，可以推测这些寺院的历史较为悠久。这些山区古代寺院分布比较密集，表明该地古代尤其是北朝时期佛教寺院发达，佛教信仰普及。若能得到考古工作的关注和重视，将对这一地区佛教考古提供非常珍贵的新的材料。

本节作者简介：

张铭，1984年出生，甘肃省庄浪县人，兰州大学敦煌学研究所博士研究生，麦积山石窟艺术研究所馆员，主要研究方向：石窟寺考古与佛教艺术。

魏文斌，1965年出生，甘肃省定西市人，兰州大学考古学及博物馆学研究所所长，教授、博士生导师，主要研究方向：佛教石窟考古与佛教艺术。

[1] 秦安县博物馆藏有数十件石雕北朝佛教造像，有造像塔、造像碑及单体造像，有待整理发表，部分造像被一些图录收录，如张宝玺《甘肃佛教石刻造像》等。

第二节 论北朝邑社造像的组织形态

合邑造像是北朝时期北方地区一种非常普遍的造像组织形态，是由某一地区的佛教信徒和僧尼自愿结成的佛教团体，共同出资建造佛像或开凿石窟或进行写经、设斋等供养活动。多是在寺院或僧尼的指导下进行造像活动，甚至举行开光等佛教仪式活动。表面看邑义是一种宗教组织，实际上是依托某一世俗群体而建立。这些世俗群体的构成因素包括民族、性别、姓氏、同僚等各种世俗社会关系[1]，还有以地缘关系等结成的邑义。关于此类邑社，马长寿、郝春文、刘淑芬和侯旭东等学者多有论述[2]，本文以合邑造像中较为特殊的几类造像组织形态和身份较为特殊的女性造像为例来分析关中地区造像情况，来了解5至7世纪北方地区民间的造像组织形态和人员构成情况。

一、合邑造像的组织形态

合邑造像是以民族、性别、姓氏、同僚、家庭或家族为单位组织造像，或是个人或家庭形式参加邑义组织，把对宗教的虔诚信仰、摆脱人生苦难的期冀和对未来的希望都通过雕造石刻造像的形式表达出来。以下讨论父

[1] 徐津：《药王山碑林北魏造像碑研究——以供养人群体和造像风格为中心》，北京大学硕士学位论文，2007年，第6页。

[2] 马长寿：《碑铭所见前秦至隋初的关中部族》，广西师范大学出版社2006年版。刘淑芬：《香火因缘：北朝的佛教结社》，收录于黄宽重主编《中国史新论·基层社会分册》，台北联经出版公司2009年版，第219—272页。侯旭东：《五、六世纪北方民众佛教信仰》，佛光山文教基金会2001年印行。郝春文：《东晋南北朝佛社首领考略》，《北京师范学院学报（社会科学版）》1991年第3期。

子合邑造像、夫妻合邑造像、联合家庭造像以及多名女性联合型造像四种组织形态。

（一）父子合邑造像

父子合邑造像是指由数个家庭中的父子两人结成邑义共同发愿造像，每个家庭的造像成员只有父亲和儿子两人代表各自家庭。这是合邑造像中比较特殊的一类，是因血缘关系结成的组织。碑面题名将父子两人的姓名写在一起，如"父×××、息××"，父和子实际代表了一个独立的家庭，没有女性成员参与。这类造像实例较少，广义上也属于合邑造像，但打破了家庭界限，突显了家庭中

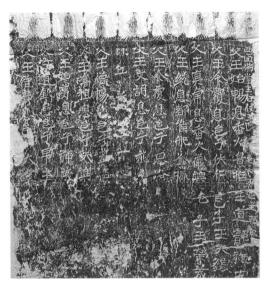

图3-2-1　北魏正光三年（522）王氏百三十人造像碑（笔者拍摄）

男性地位的重要性，体现了中国古代社会中男尊女卑的传统观念。例如富平县出土"正光三年（522）王氏百三十人造像碑"，碑面题名是以王氏父子为主体，也夹杂着比丘和极少数吕氏父子的题名，题名格式是"父王××息××"（图3-2-1）。如碑阳佛龛下部的题名，第一层从左至右为：

都佛堂主□□宗主王业洛／父王但仁、息邑谓众集／父□□、息唯那□□／父王由达、息□□龙标／父王幼进、息道隆／父王道□、息邑主弥陀……

碑阳共有父子29对，碑左共有父子10对。该碑是以王氏家族的多对父子为主体的合邑造像，集中突显了男性在家庭中的地位，以及古代男权社会中父子之间因血缘而形成特殊而亲密的传承关系。

（二）夫妻合邑造像

男女混合造像在北朝时期比较普遍，但是以夫妻身份参与造像的却较

为罕见。夫妻合邑造像是多个家庭的夫妇两人结成邑义共同发愿造像，属于因婚姻关系结成的造像群体。女性在造像活动中是作为妻子身份参与造像，与合邑造像或家庭造像中作为男人家眷的造像稍有不同，这里夫妇两人代表一个家庭单位，不包括父母、儿女和子孙等其他家庭成员和亲属。夫妻合邑强调了由夫妇二人组成的家庭单位。如临潼区博物馆藏"邑师智隆及韩氏等一百人等造像碑"，碑左佛龛下刻发愿文：

　　……今有邑师智隆者，有善方，宜变谋，无端化道四乡一百人等，故能减割家珍，上为/皇帝陛下、群僚百宫（官）、人世先师、世世所生，下及法界哈尩，建立形像……

　　由发愿文可知，该碑是在邑师智隆为首的僧人教化下，韩姓家族一百余人以夫妻身份共同发愿造像，期望来世进入西方净土。在碑右侧佛龛下部题刻三层供养人题名。男供养人题名和其妻子的名字连在一起，题名格式为"邑子韩××、妻×××"（图3-2-2）。第一层供养人题名从右向左是：

　　邑子韩荣显、妻孙始容/邑子韩佰达、妻郭女休/邑子韩法智、妻蔺从容/

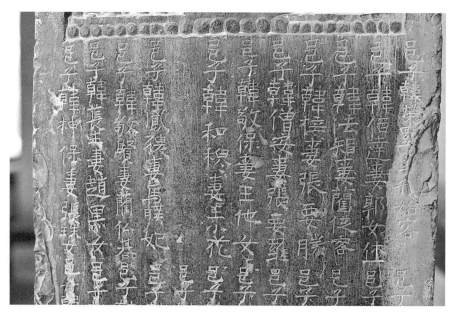

图3-2-2　邑师智隆韩氏一百人造像碑局部题名（笔者拍摄）

邑子韩接、妻张要胜/邑子韩僧安、妻张要罗/邑子韩敬保、妻王他女/邑子韩和穆、妻王小花/邑子韩凤猥、妻马暎妃/邑子韩敬贤、妻藺仙基/邑子韩苌生、妻赵黑女/邑子韩神保、妻张珠女

以下还有两排夫妻题名，碑阳和碑阴仍为夫妻邑子的题名。碑面共刻有171人的题名，其中僧人题名是15人，其余156人均以夫妻身份出现，共78对夫妻（碑阳20对夫妻，15个僧人题名；碑阴23对夫妻；碑右35对夫妻）。且男性均为韩氏，韩姓男供养人题名后紧跟妻子名字。

北朝合邑造像碑一般是将男性供养人题名刻在碑阳，女性名字刻在碑阴或碑侧，但邑师智隆及韩氏等一百人等造像碑是作为妻子身份的女性名字紧随丈夫其后，表明他们的夫妻身份，并没有分开题名，强调了在邑义组织中夫妻关系代表家庭的重要地位。夫妻合邑也属于合邑造像的范围，但是按照家庭中的夫妻关系来组成的邑义，强调突出的是家庭中夫妻的重要性。这类夫妻合邑的造像与父子合邑造像类似，实例较少。

女性以妻子身份参与造像在陕西地区比较常见，多数家族造像碑中女性是作为妻子或母亲或家庭中息女、妹、嫂、姑等家庭成员的角色出现在碑面上，凸显女性在家庭生活中不可或缺的地位，上述韩氏等一百人造像碑是一个比较特殊的例子。

（三）联合家庭造像

联合家庭造像是指数个家庭联合起来共同参与造像，其家庭模式是家长和多对已婚子女共同生活，或是兄弟成家后不分财产异居，突显了家庭和家族的重要性。以现藏西安碑林博物馆的"杜氏家族合邑造像碑"为例，碑阳中部共开四层龛，上面三层每层各三龛，每个龛下刻一个家庭的题名，四层龛的左侧刻有邑主、像主、化主、弹官、典坐、邑子等多人题名，包括除杜氏以外的一些其他姓氏。该碑的题名主要是以杜氏九个家庭为主的造像，每个家庭造一龛像。

第一组题名"录生杜光祖、（光妻）刘、息善王、息阿令、息胡仁、令妻姜、仁妻□"，由题名可知，是杜光祖夫妇及三子两媳组成的七口之家。

第二组题名"录生杜龙祖、龙妻王、龙妻彭、息道隆、息道庆、庆妻皇甫、息伯达、妻李、息道胜、息五胜、息道珍、息国胜、息胜达、息国达"，杜龙祖娶有两妻，有九个儿子、两个儿媳共十四人组成的大家庭。

第三组题名"录生杜隆、隆妻胡、息阿神、妻梁、息乾太、妻皇甫、女阿主、□阿妃、□□妃",杜隆夫妇的家庭是有两子、两媳、三女的九口之家。

第四组题名"录生杜燨、息杜利、利妻王、息杜兴、兴妻□、息曤喜、孙荣世、孙延和、孙延鲁、孙延伯",杜燨的家庭是有三子、两媳、三孙子的十口之家,没有其妻的名字,推测其妻或已亡故。

第五组题名"父杜业、母梁、息天□、息天安、息法□、息杜愿、孙神□、孙□生、孙□先、□妻尹、息女神妃、息女田□、天安妻程、愿妻郭",杜业夫妇的家庭是有四子、两媳、一女、三孙子共十四人的大家庭。

第六组题名"亡父杜起、起妻公孙、息杜荗、息桃奴、息买□、息王女□、息女□女、息女□女",杜起一家有夫妇两人、三子、三女共八口人,父亲杜起已亡故。

第七组题名"亡□□□、息杜□猥、猥息世敬、□□□、息□敬、猥妻赵、□季、妻□",杜氏这一家有八口人,亡故一人,题名漫漶,子女信息不全面。

第八组题名"亡父杜众保、保妻胡、□妻梁、□妻胡、□妻索、□□□、息延□、孙牛□、孙□国、孙社□、孙□□、孙女醜□、孙女□妃、孙女□鲁、孙女贵朱",杜□保一家有十五口人,亡故的两人,因题名漫漶,子女信息不全面,不能确定其儿子的名字。

第九组题名"录生□道□、朗妻焦、息□□、息社□、息□□、孙起□、息妇宋"[1],这个七口之家由夫妇二人、三子一媳和一孙子组成。

碑下部左侧还有40个供养人题名,除杜氏外,还有胡、索、赵、马、杨、刘、公孙、王、曹、梁、侯、陈、孙等多个姓氏,且有多名女性参与人。这些参与人姓氏有些与杜氏家族成员的妻子相同,如王、索、梁、公孙、赵、胡,还有一些因漫漶无法识读的姓氏,推测她们或许是因姐妹或亲属关系加入造像组织中。总体来看,此碑是以九个杜氏家庭(共92人)为主体,加上其他姓氏的40人组成一个132人的邑义。杜氏家族每个家庭的男性家长在造像组织中担任"录生",邑义中还有师、像主、化主、邑主、邑正、弹官、典坐、坛日主等多名担任邑职的人员。其中师2人,像主4人,邑主3人,邑正、弹官和典坐各2人,化主9人,坛日主1人,普通邑子15人。杜氏家族的每个家庭开凿一个佛龛,这些家庭的题名信息对了解当时的家庭结构提供了参考。

[1] 宋莉:《北魏至隋代关中地区造像碑的样式与年代考证》,西安美术学院博士学位论文,2011年,第251页。

从题名看，第一至第四组、第九组家庭中没有题写父亲的名字，第一组的杜光祖和第二组的杜龙祖似为兄弟，名字中都有"祖"字。每个家庭题名中刻着最亲近的妻子儿孙的名字，这几个家庭是否为同一父亲，仅从题名还无法判断，但可以肯定他们是杜氏家族中的几个小家庭，没有题写父亲的名字或因碑面位置空间有限，故只题写主要家庭成员的名字。杜氏家族的人员构成为7—15口人（包含亡故之人），每个家庭的规模结构不算小，都是父母和儿孙们生活在一起，尤其是参加这种需要大量资金支持的造像活动，更能显示出大家庭的优势。由此也可以看出，杜氏家族也是当地的一个望族，这样的以某个大家族为主体组成的造像邑义并不多见。

类似的家庭联合造像还有"北魏延昌四年（515）郭昙胜造像碑"，碑面题名有郭昙胜及其家庭成员（亡父、母、从兄、从侄、息、外甥、姊等人），以及北地太守梁祐及家人（息、息女、夫人），檀越主梁洪相的家人（亡父、母、女），还包括多名比丘和比丘尼、沙弥尼等。从题名看，至少有三个大家庭参与了造像。比丘郭昙胜为亡弟子昙丰发愿造像。"昙丰"或许就是题名中的"梁丰"，即梁氏家族的成员。如果推测准确，梁氏家族成员中最高职务是北地太守梁祐，郭昙胜借着为亡弟发愿造像的名义进而与太守梁祐的家族有了联系。于是，这个造像组织中就包括郭昙胜家庭和梁氏两大家族。当然还包括多名僧尼，这应与郭昙胜作为僧人的背景有关，造像题名中顺便就刻上寺院同僚的名字。一个以寺院同僚关系为纽带的造像组织就这样诞生了。

泾川县出土、现藏甘肃省博物馆"开皇元年（581）李阿昌等廿家造像碑"也是多个家庭联合造像的实例，发愿文中提及：

维开皇元年岁辛丑四月庚辰朔廿三日壬寅，佛弟子李阿昌等廿家，去岁之秋合为仲契每月设斋，吉凶相逮。今蒙皇家之明德，开兴二教，然诸人等谨请比丘僧钦为师徒，名曰大邑……遂采名山之石建于碑像……

供养人题名中有"左、霍、李、董、杨、胡、员、华、郭、杜、韩、周、刘、庞、梁、孟、吕、袁"18个姓氏，造像发起人"都邑主前宜阳郡守李阿昌"拉上三个官吏同僚，其中一人是"邑生长安县人车骑将军左光禄韩定□"，而"韩定□"的同乡"邑生长安县人刘小洛"也加入这个造像组织。这个组织造像的"大邑"是李阿昌及其他官吏和故友的集体行为，也是以同僚关系为纽带

结成的造像组织。

(四)多名女性联合型造像

多名女性因性别关系结成邑义来组织造像活动,如"冯胜容造像碑座"[1],现存的碑座正面和左侧线刻有18位女供养人及题名,其中有邑职的女性身后跟随着侍从,形成一主一仆的队列,而普通邑子只有个人立像。是否担任邑职或是由参与造像时出资多寡来决定的,体现出地位有别的等级观念。这些女性的姓氏有"梁、冯、杜、周、吉、姚、卫、王、郭、杨",属于不同姓氏组成的女性合邑造像。

由碑面刻画的供养人形象可知,"下元三年(584)合邑子造像碑"也是女性合邑造像(图3-2-3)。除过碑阳龛下的5位僧人(4位邑师、1位比丘)外,碑面出现的其余供养人均为女性。她们头梳发髻,身穿交领宽袖长袍,腰间束带,双手拱于胸前。每个人旁边均有题名。例如位于碑阳佛龛上部、中央的女供养人题名前均有邑职,如"南面像主王进姜""像主寇阿炽""化主拓王双阳""摩诃大檀越主姚王朱""檀越主任暎像""香火杨先花""邑主

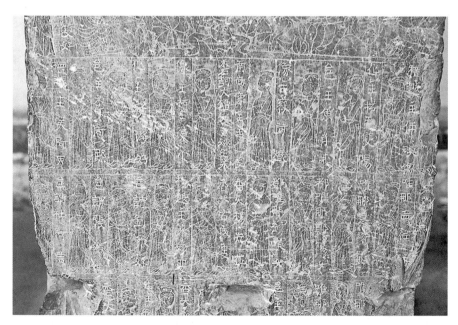

图3-2-3 下元三年(584)合邑子造像碑(笔者拍摄)

[1] 张燕:《陕西药王山碑刻艺术总集》(第3卷),上海古籍出版社2013年版,第225页。

鱼肖成""邑谓刘众好""都唯那郑阳女""唯那息纪□"等,她们是造像活动的领导者和组织者,名字前均有邑职,而邑义中的其他普通女性供养人的人名前则贯以"邑子"。多名女性组成邑义集体参与造像,且既有佛教造像也有道教造像,碑阳为佛,碑阴为道,以佛为先,属佛道双教混合供养。这些女性团体在佛教邑师的指导下,造佛道像,来调和不同人群的宗教信仰,满足众多人群的精神诉求。

二、女性造像的几种特殊形态

相对于大量男性为主导的造像,女性造像在数量上远低于男性造像,但女性造像也有自己的特点,既有以女性身份同男性一起参与造像组织,也有强调女性作为单独个体的独立地位,不再依附于丈夫或儿子。本文重点关注两类造像组织形态:一是家庭妇女主导型造像,二是比丘尼造像,从中来探究北朝妇女的家庭地位和对经济的掌控权。

(一)家庭妇女主导型的造像

不同于多名女性参与造像的群体造像,家庭妇女主导型的造像主一般为女性发愿为自己家庭成员如亡故的丈夫或儿女造像(见附表2)。成为寡妇的单身女性节衣缩食,把自己对逝去亲人的思念和对未来生活的期盼倾注于制作佛像上。这类造像一般属于家庭造像,由像主本人发愿,将故去亲人和直系亲属的名字均题刻在碑面上。郝春文先生认为女人社成员是由寡妇或单身女性这几类在家中地位较高的女性组成[1],以下通过实例来分析单身女性和寡妇造像的情况。

1. 单身女性造像

陕西药王山博物馆藏"天和五年(570)毛明胜造像碑"属于单身女性为自己家人发愿造像的实例(图3-2-4),位于碑阳下部左侧的毛明胜头梳大髻,身穿长袍,人像前方题写姓名"像主毛明胜"。碑面的题名只有"像主毛明胜、母仇阿伏、父毛天保、兄毛晚兴"四人的名字,且是以女方口吻来称呼家庭成员,没有提及其他人姓名,似乎毛明胜还未婚嫁,或许为单身。毛明胜在父母健在、有兄长的情况下,作为像主发愿造像,说明她可能是一

[1] 郝春文:《再论北朝至隋唐五代宋初的女人结社》,《敦煌研究》2006年第6期。

位非常虔诚的佛教徒,是她说服父母及兄长出资造像,且在家中有一定的地位和话语权,或者说宗教信仰在发挥家庭凝聚力方面的重要作用。该碑也反映了北朝妇女在某些方面具有独立自主的地位。

2. 寡妇造像

现存的造像和造像碑中,像主为寡妇的还有几例。丈夫或子女因为疾病或战争等其他原因离开人世,寡妇妻子为亡夫或亡子发愿造像。钳耳僐造像碑就属于此类,"像主清信女钳耳僐"为其"亡夫旷野将军员外司马□夫雷屈弱"发愿造像,碑阴刻有"义息似先法达、义息同□像奴、义息雷世□、义女雷明□"等人的名字,碑右刻"亡姑马文珍□、亡嬕春生",即像主的婆婆和公公;碑左刻其丈夫的兄长"兄嬕雷兴标、亡兄嬕雷道猥"等

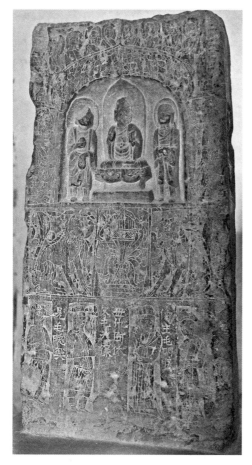

图3-2-4 北周天和五年(570)毛明胜造像碑,陕西药王山博物馆藏

人的名字。整个碑面题名是以女方的口气来称呼家庭中的亲属,碑面题写了家庭中已亡故的亲属名字及收养的义子和义女的名字,表明钳耳僐没有子女,但收养了三个义子和一个义女,其中两个义子是不同姓氏但同属羌族的似先氏和同□氏,另一个义子和义女是与其夫同姓的雷姓,或是其夫家的某位亲戚。

钳耳僐以寡妇的身份出面参与造像活动,一方面基于她信仰佛教,另一方面是因为她没有亲生子女,加之丈夫及公公、公婆已去世,她就是家中唯一掌握话语权和经济权的人物。她的老年是否有所依靠,均仰仗她收养的义子和义女,因此在碑阴这样比较重要的位置刻写了他们的名字,通过题名讨好义子和义女这样一种近乎谄媚的方式,钳耳僐或许希望自己未来的生

活有所依靠。

类似的例证还有"北周天和六年（571）雷明香造像碑"，像主雷明香发愿为亡夫同□乾炽造像。碑阳刻有夫妇两人的供养像，丈夫骑马、雷明香乘牛车，碑下部是他们四个女儿的供养像。碑阴和碑左有其家族其他成员如"姑父、从叔、兄、弟、从弟、女夫、外甥、侄、外孙"等一大家人的供养像及题名。寡妇雷明香为亡夫发愿造像，希望自己造像的功德使亡者死后托生西方无量寿国，脱离轮回的苦难，并希望其他家庭成员老人延年长寿，年轻人享受荣华富贵。该碑不同于一般造像碑男性在碑阳、女性在碑阴的做法，而是将雷明香本人及其四个女儿放在碑阳，且雷明香位于左侧其夫在右侧（从观者角度看位置正好相反，古代讲究男尊女卑、男左女右），除丈夫之外其他的男性家眷放在碑阴。从刻画供养人的不同方式和在碑面所处的位置，明显看出女性地位远高于男性，凸显雷明香作为女性家长在家庭中独一无二的地位和威信，以及她有支配经济的权利。同时，也显示出女性在家庭造像活动中所扮演的重要角色。

雷明香借着为亡夫造像的名义，无形之中提高了家庭中女性的地位，将其他男性亲属置于明显低她们一等的位置，一方面源于作为像主她有造像的主动权，即掌握经济权和话语权，另一方面是她的未来生活或将依靠其女儿。与无依无靠的钳耳僊相比，雷明香显然非常幸运，虽然丈夫亡故，但还有兄弟、从弟、四个女儿、女婿及两个外孙，侄子和外甥等诸多亲人，她的老年生活可以仰仗这些人的照顾。因此，造像题名也成为像主笼络亲属人心的一种方式。

"隋开皇六年（586）雷香妙造像碑"也属于寡妇造像，像主雷香妙为其亡夫裳文表和亡息思炽发愿造像。碑阳龛下刻雷香妙乘牛车、"亡夫柱国参军裳文表"骑马像和"亡息思炽"骑马像，以及儿媳"炽妻夫蒙贵资"和"孙女默女"一家五口人的形象。碑阴刻有"祖□前部郡同官令天标""祖姑雷合姬""祖姑夫蒙伏花"的供养像。其发愿文：

> 然今佛弟子清信女雷香/妙，减割家珍，为妾（亡）息敬造石像/一区。其功以就，愿亡者生天，见/在获庆，又愿（空格）帝祚永隆，三宝/常续，法界众生，等成正觉。

由发愿文可知，造像者雷香妙造像目的是为夭折的儿子发愿祈福，其丈

213

夫死去的时间或早于儿子,于是给儿子造像时也刻上了亡夫的形象。值得一提的是,雷香妙造像时特意写上了祖父母的名字而没有写其父母的名字,原因或是其祖父曾担任同官令,将有官职的亲人名字刻写在碑面上是一件非常荣耀的事情。雷香妙虽然同给亡夫和亡息造像,但发愿文中特别提及为亡息造像,这种造像反映了个体家庭尤其是作为母亲的女人在生活中对子女的依靠和重视。

以上三例均为寡妇发愿造像,钳耳儁、雷明香和雷香妙三人的造像目的相同,但她们的未来生活可能完全不同。钳耳儁通过题名展示了自己亲人故去、无儿无女的悲惨生活,把希望寄托在收养的义子和义女身上。而雷明香则有一大家人可以依靠,尤其是四个女儿及外孙,老年生活还有依靠。雷香妙的未来只能寄托在儿媳身上,前提是儿媳不改嫁。通过这三个造像记的比较,可以想见三个寡妇家庭的悲欢离合和她们对老年生活的诉求。造像活动可以是传达亲情、表达诉求的媒介,但人们对佛教的崇拜更多的是出于对自身利益的考虑。

"刘男俗造像碑"也是寡妇造像的实例,像主刘男俗为亡夫李迪生发愿造像。碑阳的题名是像主夫妇及丈夫的姊妹"迪姊女敬、迪妹□女";碑阴的题名有两层,第一层是"迪父道宪、叔父道漾(?)、迪弟光生、弟阿常、侄庚骑、漾女、女好",第二层是"迪息王仁、迪女魔光(?)、骑息及先、息□、骑妻魏、骑弟景和"。值得注意的是"迪息王仁、迪女魔光(?)"两个名字,如果是刘男俗的子女,一般在北朝造像题名中写作"息、息女",这里特别加上"迪息"和"迪女"是否在强调是其丈夫的儿女,并非她亲生?或许还有什么特别的含义不得而知。因为题名中没有姓氏,有些题名如"侄庚骑"尚不知是刘氏还是李氏?整体来看,题名是以刘男俗的丈夫家人为主体,包括其夫的父亲、叔父、姊、妹、弟、息、女,那么侄子或许就是刘男俗丈夫的侄子,这些题名强调了刘男俗的丈夫李氏家族的势力,反映了作为寡妇的刘男俗无法摆脱对丈夫家族强大势力的依赖以及她微弱的话语权。

从以上几例寡妇造像来看,虽然这些寡妇都是作为像主,但她们在家中的地位还是有一定的差别。古代妇女在物质和精神方面多依靠丈夫,丈夫亡故后依靠儿子,当失去儿子后其命运就比较难以把握,只能通过女儿或其他亲属的赡养,造像似乎也是一种取悦他人的方式。

除过造像碑之外,也有寡妇造单体石像的例证。如"张令先造释迦像",碑座正面和侧面刻发愿文:"清信女张令先敬为亡夫胡景仲、亡息胡朋

214

□、亡息祯保□,敬造释迦像一躯。"[1]像主张令先为亡故的丈夫和两个儿子造像,从题名看似乎这个五口之家仅剩像主一人。

另一例是"保定五年(565)范令造释迦立像",碑座只刻写了发愿文"保定五年二月二十九日,清信女范令为一切法界众生、为亡夫景略造释迦石像一躯,令得成就"[2],碑面无其他亲属题名,是否意味着她是寡妇?像主范令同张令先都是孤身一人的寡妇。

通过上述实例分析,可以看出寡妇造像一般都是家中丈夫或儿子等男性亲人亡故后,女性成为家庭的主心骨,掌握了经济权和话语权,因而发愿造像时能够更多地表达自己的意愿,如把女性供养像刻在碑阳和碑面左侧位置,而将男性放在碑阴和右侧等相对次要位置,这在以男性为主导的造像时是不可能出现的情况。

北朝时期佛教宣扬生者造像可以使亡者受福,使亡者脱离地狱之苦,甚至使亡者升入佛国净土。造像成为这一时期家庭中为亲人祈福的一种广为流传的习俗,十分广泛地普及到社会各个阶层。这些寡妇或单身女性造像的目的是给亡故的亲人祈福,希望亲人们死后脱离苦难,进入西方极乐世界,活着的人幸福安康,祈求佛陀保佑自己的家庭。

虽然有以上实例证明女性作为像主参与造像具有的主动权以及出现的少数处于强势地位的女性,但其造像行为还是模仿男性,要考虑平衡各种社会和家庭关系。在以男人为主导的古代社会中,绝大多数女性还是处于附属地位,像毛明胜、雷明香等在造像活动中具有绝对话语权的强势女性毕竟还是极少数,在百余通造像碑石中这样的例证还是显得过于稀少。

刘淑芬引用颜之推《颜氏家训》和北齐公孙村和大交村两例造像记,说明北方妇女在经济方面有较大的自主性,在社会上也较活跃,使得女性有能力组织女性的义邑来捐资造像[3],上述关中地区女性造像的这些例子也证明了这一点,尤其是北朝信仰宗教的女性在参与造像活动时拥有较多的自主权,可以通过造像这个渠道表达自己的意愿。北朝时期出现的寡妇造像,说明了特定条件下的女性除在家庭中主持内事外,她们也参与社会活动,还是具有较高的社会地位,从北魏墓室壁画中出现的夫妇并坐像这一现象,似

[1] 西安市文物保护考古所:《西安文物精华·佛教造像》,世界图书出版公司2010年版,第57页。
[2] 马咏钟:《西安北郊出土北周佛造像》,《文博》1999年第1期。
[3] 刘淑芬:《五至六世纪华北乡村的佛教信仰》,"中央研究院"《历史语言研究所集刊》1993年第3期。

乎也反映出北朝妇女地位高的特点。

(二) 比丘尼造像

不同于普通女性，北朝造像活动也活跃着一批特殊身份的女性——比丘尼，她们在造像活动中同僧人一样扮演着指导者和劝化者的重要角色，对造像活动进行监督和指导（见附表3）。在造像活动中，比丘尼也充当"邑师"的角色，所起的作用可能是主要劝化女性施主，毕竟女性之间接触和交流更容易、也更方便一些。这些比丘尼题名大多不记录姓名，这些新群体超出了以家庭为单位的社会组织范畴，僧尼们多以集体形式表达她们的宗教信仰，促进了宗教组织和社会组织的新发展。僧尼参与造像的有"北魏太昌元年（532）郭道疆造像碑"，题记中有"比丘尼僧秀"站在乘牛车的女供养人前面起引导作用，与其相对的是"比丘僧王法引"和"比丘僧道□"。比丘尼在郭道疆的造像活动中所起的作用有限，应是劝导像主的女眷参与其中，因为充当邑师的是"比丘僧王法引"和"比丘僧道□"。

临潼博物馆藏"天和二年（567）合诸邑二百五十人等造像座"是多名僧尼参与造像的实例，造像座上的题名和发愿文表明这通造像是由多名比丘尼指导和组织发起的造像活动。题名中僧尼共有27人，其中男性僧人（"邑师比丘僧令"）担任邑师，其余均为比丘尼，其中10人担任邑职，像主2位，都邑主2位，邑主1位，邑正1位，唯那3位，邑职不明1位。比丘尼在造像中有宗教头衔或作为主要造像人，如座正面有8位：

□（邑）主比丘尼智广、都邑主比丘尼瞿昙、维那比丘尼智□、□（邑）正比丘尼□觉、□□比丘尼□□、都邑主比丘尼僧好、沙弥尼昙□、维那比丘智明。

座右侧有9位：

比丘尼智明、比丘尼和妃、比丘尼道和、唯那比丘尼昙静、像主比丘尼左法明、像主比丘尼法训、比丘尼法朗、比丘尼法禅、比丘尼僧照。

座背面有6位：

比丘尼昙靖、比丘尼法主、比丘尼昙显、□□（比丘）尼惠姿、□□（比

丘)尼法明、□□(比丘)尼道妃。

座左侧有3位：

比丘尼保妃、比丘尼昙威、比丘尼法晕。

其余邑子均为女性,可以看出,这个造像邑义是由多名比丘尼劝化并参与的女性合邑组织。

比丘尼单独造像的实例有出土于西安的"天和五年(570)马法先造释迦牟尼鎏金铜立像",发愿文云：

天和五年二月八日,比丘尼马法先为父母、法界众生敬造释迦牟尼像一躯供养[1]。

这是比较罕见的比丘尼出现姓氏和为父母造像的例证。还有"永熙三年(534)比丘尼道□造像"为父母造像的实例,发愿文曰：

大魏永熙三年五月□十日,比丘尼道□为父母敬造释迦像一区……[2]

这些比丘尼虽然剃度出家成为佛教徒,已脱离世俗家庭,但在尼姑的心中,自己在血缘上仍然是家族和家庭中的成员。在发愿造像时仍旧不忘其家族身份,反映出比丘尼虽已出家但与自己家庭仍然保持一定的联系。

三、结语

北朝造像的组织形态大致可分为个人和集体造像两种,即个人单独造像和合邑造像。相比之下,合邑造像的数量较多,且因参与人数众多,资金力量雄厚,部分造像(碑)形体高大,造像精致,显示出合邑造像雄厚的资金

[1] 西安市文物保护考古所:《西安文物精华·佛教造像》,世界图书出版公司2010年版,第56页。原文中为"……三月八日……",笔者对照原作,读作"二月八日"。
[2] 高峡等:《西安碑林全集》,广东经济出版社、海天出版社1999年版,第60、62—63页。

实力。上述几种特殊组织形态的合邑造像的功德主身份多属于平民和僧尼,主要凸显以婚姻和血缘关系为纽带的家庭形态,以及凸显性别特征的女性合邑。家庭妇女主导型造像和比丘尼造像则是女性造像组织中的特殊形态,反映了北朝时期民间妇女通过造像来凸显其在家庭和社会中的独特地位,体现了造像行为是北朝有宗教信仰的家庭中非常重要的一项活动以及北方地区民间造像组织形态多元化的特点。

附表1　5至7世纪关中地区合邑造像统计表

编号	年代	名称	性质	参与人姓氏	出土或收藏地	资料来源
1	正始元年（504）	豳州刺史山累立追献寺碑	官吏合邑	庞、刘、郭、长孙、惠、奚、陆、姚、尉、弥姐、雷、荔非……	出土于甘肃宁县	魏宏利：《北朝关中地区造像记整理与研究》,中国社会科学出版社2017年版,第39—42页
2	正始二年（505）	冯神育同邑二百人等造像碑	男女道民合邑	冯、赵、祁、杨、王、李、刘、柏张、焦、牛、姜等	临潼博物馆	笔者博士论文[1]
3	正始二年（505）	韦敬元等造像记	豪望	韦、李、王、毛、杜……	旧在西安城外古庙,今不知所在	魏宏利：《北朝关中地区造像记整理与研究》,中国社会科学出版社2017年版,第45页
4	正始五年（508）	"乡原口"（樊令周）造像	不详	不详	不详	仓本尚德：《北朝佛教造像铭研究》,法藏馆2016年版,第617页
5	永平二年（509）	嵩显寺碑	官吏合邑	张、吐谷浑、皇甫、梁、魏、元、段、庞、裴……	1935年在泾川文庙,今已遗失	魏宏利：《北朝关中地区造像记整理与研究》,中国社会科学出版社2017年版,第47—49页

[1] 笔者博士论文指荣莉：《北魏至隋代关中地区造像碑的样式与年代考证》,西安美术学院博士学位论文,2011年。下同。

续表

编号	年代	名称	性质	参与人姓氏	出土或收藏地	资料来源
6	永平三年（510）	南石窟寺碑	官吏合邑	奚、马、姚、梁、段、韩……	甘肃泾川文化馆	魏宏利：《北朝关中地区造像记整理与研究》，中国社会科学出版社2017年版，第51—53页
7	北魏（504—515）	田良宽等四十五人造像碑	平民和僧人、道士	田、颜、董、鲁、吴、刘、姜、郑、马、汤、洪、赵、陈、耿、景、王	西安碑林博物馆	笔者博士论文
8	延昌元年（512）	杨美问邑子廿二人造像碑	平民合邑	杨、梁、魏	西安碑林	笔者博士论文
9	延昌二年（513）	比丘僧法慧等合邑造像	17人合邑	郭	长武县博物馆	笔者博士论文
10	延昌四年（515）	郭县胜造像碑	僧尼、男女官民（多个家庭）	郭、梁、车、崔、傅、程、李、费、邓、马、杨、柳	药王山博物馆	笔者博士论文
11	熙平二年（517）	熙平二年邑子六十人等造像碑	官民合邑	吕、张、李、王、胡、刘	西安碑林博物馆，富平出土	笔者博士论文
12	神龟元年（518）	刘文朗等合邑子造像碑	官民合邑	刘、董、杨、王、伏、沈、路、张、梁、雷、白、韩、高	洛川县民俗博物馆	笔者考察
13	神龟二年（519）	邑老田清七十人等造像碑	平民合邑	王、田、刘、蔡、张、赵、姜、王、魏、纪	临潼博物馆	笔者博士论文
14	神龟二年（519）	张乾度邑子七十人等造像碑	平民合邑	张、刘、田、王、刘、常、姜	临潼博物馆	笔者博士论文

续 表

编号	年代	名 称	性 质	参与人姓氏	出土或收藏地	资料来源
15	神龟三年（520）	邑师锜双胡合邑廿人等造像碑	官民	王、锜、田	药王山博物馆	笔者博士论文
16	神龟三年（520）	邑师晏僧定及邑子合有六十七人造像碑	平民合邑	晏、荔非、车、盖、赵、彭、似先、孙	永寿县	笔者博士论文
17	正光二年（521）	法门寺三驾村出土造像碑	合邑	漫漶	法门寺三驾村出土	笔者博士论文
18	正光元年（520）	雍光里合邑子造像碑	官民合邑	周、王、张、法、马、刘、杨、朱、蒋、邵、高、孟……	泾阳县惠果寺	笔者博士论文
19	正光元年（520）	邑子李洪秀二十七人等造像记	平民	李	录于《关中金石文字存逸考》卷七"三原县"下	魏宏利：《北朝关中地区造像记整理与研究》，中国社会科学出版社2017年版，第80—90页
20	正光三年（522）	茹氏合有邑子一百人造像碑	平民	茹、刘、张、宣、焦	西安碑林博物馆	笔者博士论文
21	正光三年（522）	袁永……东乡暎周五十人等造像记	平民	袁、东乡、靳、严、张、史……	高陵出土，今不明	颜娟英：《北朝佛教石刻拓片百品》，"中央研究院"历史语言研究所，2008年，第53页
22	正光三年（522）	王氏百三十人造像碑	官民（父子）	王、吕	富平县文庙	笔者博士论文
23	正光四年（523）	三县邑子二百五十人等造像碑	官民合邑	夫蒙、同琰、钳耳、边、武、鱼、杜、王、韩、王	药王山博物馆	笔者博士论文

续表

编号	年代	名称	性质	参与人姓氏	出土或收藏地	资料来源
24	正光四年（523）	师氏合宗邑子七十一人造像碑	平民	师、王	临潼博物馆	笔者博士论文
25	正光四年（523）	崔永高等三十六人造像记	官民	崔、董、王、杨	石刻于泾阳县	毛远明：《汉魏六朝碑刻校注（第5册）》，线装书局2008年版，第206—207页
26	正光五年（524）	像主杨法暎等合有邑子六十人等造像碑	女性	杨、傅、张、李、藏、王、谢	富平县文庙	笔者博士论文
27	正光五年（524）	魏氏合邑造像记	平民	魏、李、节	原在富平县	魏宏利：《北朝关中地区造像记整理与研究》，中国社会科学出版社2017年版，第112页
28	孝昌二年（525）	郭法洛等人造像碑	平民合邑	郭、杨、李、张、费、刘、韩、赵、王、孙、梁、刑、柏、周、杜、金	泾阳县文庙	笔者博士论文
29	孝昌三年（527）	庞氏合邑造像碑	官民合邑	庞、田、傅、赵、张	临潼博物馆	笔者博士论文
30	武泰元年（528）	邑主杜和容等造像碑	僧、男女平民	杜、陈、仵、胡、秦、赵、李、王、张、宋、刘、樊、尹、垣……	长安区博物馆	余华青、张廷浩：《陕西碑石精华》，三秦出版社2006年版
31	建义元年（528）	邑主□□邑主□□六十人等造像记	官吏	不详	不详	魏宏利：《北朝关中地区造像记整理与研究》，中国社会科学出版社2017年版，第121页

续 表

编号	年代	名 称	性 质	参与人姓氏	出土或收藏地	资料来源
32	永安二年（529）	雷氏造像碑（雷汉仁）	官民	雷、宗、同琛	药王山博物馆	笔者博士论文
33	永安三年（530）	北原里十人（李黑城）造像碑	官吏	李、杨、王、王、雷	洛川县民俗博物馆	笔者考察
34	普泰元年（531）	邑子合有一百人造像碑	平民和僧人（僧为主）	皇甫、杜	西安碑林博物馆藏	笔者博士论文
35	北魏末（531）左右	朱黑奴造像碑	平民和僧人	朱、刘、赵、魏、金、王、陈、康、杨、葵、石、贺、郭、郑、马、张侯、李	西安碑林博物馆	笔者博士论文
36	永熙二年（533）	僑蒙文姬合邑子卅一人造像碑	女性	郭、夫蒙、僑蒙、罋、同琛、朱、王、杨、钳耳、刘、田、成	药王山博物馆	笔者博士论文
37	永兴二年（533）	合诸来邑子卅五人等造像碑	平民	孟、杨、牛、胡、焦、常、张、蒋、齐	户县文庙	笔者博士论文
38	（514—528）	夏侯僧□合邑子九十人造像碑	平民	夏侯、张、吴、常、焦、陆	药王山博物馆	笔者博士论文
39	（516—528）	（李天宝）合右邑子七十人造像碑	平民	李、张、杜、牛、刘	药王山博物馆	笔者博士论文
40	北魏	雷标五十人造像碑	官民	雷	药王山博物馆	笔者博士论文
41	北魏	杜氏合邑子造像碑	男女平民（杜氏九家）	杜、胡、索、赵、马、杨、刘、公孙、王、曹、梁、侯、陈、孙……	西安碑林博物馆	笔者博士论文

续 表

编号	年代	名 称	性 质	参与人姓氏	出土或收藏地	资料来源
42	北魏	荔非氏道教造像碑	平民	荔非	彬县文化馆	李凇:《长安艺术与宗教文明》,中华书局2002年版,第399页
43	北魏	常村千佛造像碑	平民	彭	麟游县河西乡常村寺庙遗址出土	西北大学等单位:《慈善寺与麟溪桥——佛教造像窟龛调查研究报告》,科学出版社2002年版,第179—181页
44	北魏	邑子罗晖造像题名	平民僧人合邑	姚、罗、石、田、符、吴、徐、杜、雷、杨、吕、张、焦、朱、李、翟、卞、辛	《关中金石文字存逸考》卷六记"蓝田县"	魏宏利:《北朝关中地区造像记整理与研究》,中国社会科学出版社2017年版,第150页
45	北魏	子午镇道教造像题名	平民女性	杜、索、胡、赵、马、刘、公孙、杨、张、王、曹、孙、陈、第五	西安碑林博物馆藏	魏宏利:《北朝关中地区造像记整理与研究》,中国社会科学出版社2017年版,第154—155页
46	北魏	邵神达等合邑造像碑	男女合邑	邵、陈、咲、仇、卫、田、巩、杨、骆、吴、窦、姜	出土地不详,现藏西安碑林博物馆	笔者考察
47	北魏	荔非周欢造像碑	平民	荔非	现藏药王山博物馆	李凇:《长安艺术与宗教文明》,中华书局2002年版,第400页
48	北魏	白水县妙觉寺1号造像碑(路猿贵等合邑造像碑)	官民?	路……	白水县文管会	段清波等:《陕西白水北宋妙觉寺塔基及地宫的发掘》,《考古与文物》2005年第4期
49	北魏	白水县妙觉寺2号造像碑(雷氏等合邑造像碑)	官民	雷、王……	白水县文管会	段清波等:《陕西白水北宋妙觉寺塔基及地宫的发掘》,《考古与文物》2005年第4期

续 表

编号	年代	名 称	性 质	参与人姓氏	出土或收藏地	资料来源
50	大统元年（535）	诸邑子造像碑（毛遐）	官民	毛、夫蒙、粟、任、王、李、张、谢、公孙	药王山博物馆	笔者博士论文
51	大统元年（535）	王慎宗造像记	平民	王、车	出陕西，今不详	魏宏利：《北朝关中地区造像记整理与研究》，中国社会科学出版社2017年版，第166页
52	大统元年（535）	福地石窟造像记	男女官民	王、贺兰、吕、孟、白、盖、雷、孙、似先、炤、未	现藏宜君县博物馆	李凇：《长安艺术与宗教文明》，中华书局2002年版，第401—402页
53	大统三年（537）	高子路及朝人邑子等造像碑	男女官民	高、孟、贵、刘、许、张、田、惠……	西安碑林博物馆	笔者博士论文
54	大统四年（538）	和伏庆等二十一人造像	平民僧人	范、成、雷、李、刘、曹、胡、王、郭、高、吕、和、宇文、魏、盖、封……	出土地不详，药王山博物馆藏	笔者博士论文
55	大统四年（538）	邑师法超道俗邑子卌人等造像碑	平民僧人	仇、齐、吕、刘、卫、符	富平县文庙	笔者博士论文
56	大统四年（538）	僧演造像记	僧、男女平民	董、姚、郭、任、万、赵、李、骆、袁	《关中金石文字存逸考》卷三记"长安县上"，今不详	魏宏利：《北朝关中地区造像记整理与研究》，中国社会科学出版社2017年版，第174页
57	大统五年（539）	曹续生并邑子卌四人造像碑	官民僧人	焦、刘、张、惠、李、社、王、上官、韩……	富平县文庙	笔者博士论文

续 表

编号	年代	名 称	性 质	参与人姓氏	出土或收藏地	资料来源
58	大统十年（544）	合邑子廿七人等造像（祭台村佛背铭）	平民	支、张、袁、康、贺、魏、刘、韩、七	《关中金石文字存逸考》卷二记"陕西咸宁县"。原在咸宁县南关（青龙寺）	魏宏利：《北朝关中地区造像记整理与研究》，中国社会科学出版社2017年版，第181页
59	大统十一年（545）	佛弟子卅人等造像碑	平民	尹、刘、任、许、陈、范……	青龙寺遗址出土	翟春玲：《陕西青龙寺佛教造像碑》，《考古》1992年第7期
60	大统十一年（545）	秦僧寿合邑造像碑	官民	秦、牛、王、彭、杨	洛川县民俗博物馆	笔者考察
61	大统十二年（546）	高仲密一千五百人造像座	官民	高……	1953年西安东关发现	裴建平：《碑林集刊》六，第107页
62	大统十二年（546）	荔非郎虎、邑主任安保六十人造像碑	官民	荔非、任、成、刘、彭、路、王、张、雷、秦、姚、钳耳、李……	药王山博物馆	笔者博士论文
63	大统十二年（546）	法龙等合邑六十人造像碑	乡豪	李、雷、梁、董、王、常、杨、康	洛川民俗博物馆	笔者考察
64	大统十三年（547）	杜朝贤等十三人造像记	僧、官民	杜、邵、王、张、李、倪、赵、张尹、黄……	不详	颜娟英：《北朝佛教石刻拓片百品》，"中央研究院"历史语言研究所2008年版，第122—125页
65	大统十四年（548）	（辛延智）合诸邑子七十人等造像碑	平民	张、王、吕、夫蒙、魏、符、赵、范、香、焦、董……	药王山博物馆	笔者博士论文

续表

编号	年代	名称	性质	参与人姓氏	出土或收藏地	资料来源
				阎、杨、李、邓、刘、武、高、贾、杜、房、常、保、妙、姚、田、辛、楼、韩、郭、昭		
66	大统十四年（548）	清信士佛弟子□像主王龙标张思保等同邑□□百六？十九人等造像碑	不详	王、张……	蓝田蔡文姬纪念馆	［日］仓本尚德：《北朝佛教造像铭研究》，法藏馆2016年版，第619页
67	大统十四年（548）	似先难及等邑子造像碑	平民	似先、梁、韩、王、牛、侯、赵、杨、潘、孙、阎、盖	黄陵县西峪村出土	靳之林：《延安地区发现一批佛教造像碑》，《考古与文物》1984年第5期
68	大统十五年（549）	吴神达造像记（像主吴神达诸邑子造像碑记）	僧、平民	吴、魏、刘、邵、申屠、袁、周、张、李、陈、程、杜、徐、王、孟、田、翟、杨、马、孙、冯……	原在泾阳县	魏宏利：《北朝关中地区造像记整理与研究》，中国社会科学出版社2017年版，第192—193页
69	大统十六年（550）	岐法起造像记	平民	岐、伏、王、张	《关中金石文字存逸考》卷三记"长安县"，上海博物馆藏	魏宏利：《北朝关中地区造像记整理与研究》，中国社会科学出版社2017年版，第195—196页
70	大统十七年（551）	邑子七十六人造像碑	不详	不详	药王山博物馆	笔者博士论文
71	西魏恭帝二年（555）	像主沙弥僧法辉合邑子等造像碑	官民僧人	雷	临潼博物馆	笔者考察

续 表

编号	年代	名 称	性 质	参与人姓氏	出土或收藏地	资料来源
72	大魏三年（556）	荔非广通合邑子五十人造像碑	官民	荔非、䍧、雷、王	白水县文管会	段清波等：《陕西白水北宋妙觉寺塔基及地宫的发掘》，《考古与文物》2005年第4期
73	西魏	邑师比丘永达等合邑子造像碑	官民	王、雷、刘、李、张、蔡、戴、弥姐、王、孙、樊、于、辛、杜	药王山博物馆	张燕：《陕西药王山碑刻艺术总集（卷4）》，上海辞书出版社2013年版，第183页
74	西魏	王永隆等合邑子造像碑	官民	王、夫蒙	药王山博物馆	张燕：《陕西药王山碑刻艺术总集（卷4）》，上海辞书出版社2013年版，第190—191页
75	西魏	冯胜容等合邑子造像座	女性	冯、梁、吉、姚、杨、卫、郭、王、赵、杜、衙、周	药王山博物馆	张燕：《陕西药王山碑刻艺术总集（卷3）》，上海辞书出版社2013年版，第225页
76	西魏	佛弟子七十人等造像碑	不详	后改刻，不详	药王山博物馆	笔者博士论文
77	西魏	夫蒙道智等造像碑	平民	夫蒙、上官、同琮、王	药王山博物馆	笔者博士论文
78	西魏	合邑一百七十人等造像碑	男女平民	张、夏侯、吴、魏、梁、仇、王、徐、杨、阎、刘、吕、韩、郝、刑、步、李、齐、阳、姚、金、朱	药王山博物馆	笔者博士论文
79	西魏	王扶黎造像	平民	刑、王、吴、刘、焦、赵、朱、孙、曹、刘、张、锜、惠、高、严、宗、袁	药王山博物馆	曹永斌：《药王山碑刻》，陕西出版传媒集团、三秦出版社2013年版，第25、121页；魏宏利：《北朝关

续 表

编号	年代	名称	性质	参与人姓氏	出土或收藏地	资料来源
						中地区造像记整理与研究》，中国社会科学出版社2017年版，第211页
80	西魏	僧晖造阿育王石塔	僧尼平民	宋、张……	西安市文物保护研究所	西安市文物保护研究所：《西安文物精华·佛教造像》，世界图书出版公司2010年版，第44—45页
81	西魏到北周	鲁氏造像碑	平民	鲁、李、韩……	麟游县博物馆	李淞：《长安艺术与宗教文明》，中华书局2002年版，第412页
82	西魏	王永兴等四面像主造像碑	官民	王、雷、蔡、樊、孙	药王山博物馆	曹永斌：《药王山碑刻》，陕西出版传媒集团、三秦出版社2013年版，第27页
83	西魏、隋	白水县妙觉寺4号造像碑（雷氏弥姐氏等合邑造像碑）	官民	弥姐、雷、甏、王	白水县文管会	段清波等：《陕西白水北宋妙觉寺塔基及地宫的发掘》，《考古与文物》2005年第4期
84	武成元年（559）	绛阿鲁合诸邑义造像碑	僧尼，男女平民	绛、惠、张、杨田、刘、猴、李、王、游、任、魏、黑、赵、郭、周	药王山博物馆	笔者博士论文
85	武成二年（560）	王妙晖等邑子五十人等造像碑	女性	王、吴、杜、窦、豆、曹、薛、弥姐、呼延、施、韩、马、袁、段、吕、阳、陆、高、何、晋、贺、慕容、苟……	原在咸阳	魏宏利：《北朝关中地区造像记整理与研究》，中国社会科学出版社2017年版，第221—222页

228

续表

编号	年代	名 称	性 质	参与人姓氏	出土或收藏地	资料来源
86	武成二年（560）	合方邑子等百数人造像记	官民	呼延、斛斯、侯、贺兰、若干、尉、齐、乙伏、拓跋、普屯、屈突、库、费连……	原在渭南泰庄村，现藏西安碑林博物馆	马长寿：《碑铭所见前秦至隋初的关中部族》，广西师范大学出版社2006年版，第54—58页；魏宏利：《北朝关中地区造像记整理与研究》，中国社会科学出版社2017年版，第226—227页
87	武成三年（561）	武成三年造七级浮图记	平民	皇甫、程、胡、王、朱、梁、姚、郭、王、邓、杜、李韦、姜……	《关中金石文字存逸考》卷五记"咸宁县"，今不详	魏宏利：《北朝关中地区造像记整理与研究》，中国社会科学出版社2017年版，第223—224页
88	保定元年（561）	邑子一百一十五人造像碑	不详	不详	药王山博物馆	笔者博士论文
89	保定元年（561）	合邑生一百三十人等造像	男女官民	安、孙、王、吐谷浑、刘、宇文、库延、支、孙、豆卢……	甘肃正宁县罗川乡聂店队，现藏正宁县博物馆	魏宏利：《北朝关中地区造像记整理与研究》，中国社会科学出版社2017年版，第230—231页；魏文斌：《甘肃正宁北周立佛像研究》，收录于《甘肃佛教石窟考古论集》，民族出版社2009年版
90	保定二年（562）	（同琚龙欢）邑子一百人等造像碑	平民	同琚、则、公孙、折娄、胡、田、严、赵、刘、普六茹、吴、张、吕、荔非、吐卢、程、郝、姜、杨、齐	药王山博物馆	笔者博士论文

续 表

编号	年代	名称	性质	参与人姓氏	出土或收藏地	资料来源
91	保定二年（562）	像主张操诸邑义等造像座	僧尼男女平民	王、张、李、魏、田、马、郭、程、韩、方房、刘、郑、焦、杨、舟形背光、丁、董、段、舟……	泾阳惠果寺藏	笔者考察
92	保定二年（562）	钳耳世标造像座	平民	钳耳、豆卢、公孙、李、魏、吴、赵、殷、郭、腾、刘、鱼、张、姚、梁、宋、褚……	药王山博物馆	笔者博士论文
93	保定二年（562）	佛弟子比丘□岁一百廿人造像碑（程宁远）	平民	程、尚、贾、萧、张	咸阳博物馆	笔者博士论文
94	保定二年（562）	邑子合士女一百九十八人造像座	官民男女	杨、拓王、张、任、皇甫、李、故、魏夏侯、武	高陵县博物馆	吴钢：《高陵碑石》，三秦出版社1993年版，第2、103页；魏宏利：《北朝关中地区造像记整理与研究》，中国社会科学出版社2017年版，第239—240页
95	保定二年（562）	杨仵女等伯仲兄弟卅余人造像座	官民	杨、侯莫陈、宇文、冯、程、刘、拓王、陈郎、王、谢、贾、韩、缑、赵、吕、陈、宗、纪、丁、耿	临潼博物馆	笔者考察

续表

编号	年代	名称	性质	参与人姓氏	出土或收藏地	资料来源
96	保定二年（562）	僧贤合诸邑义一百人等造像	平民	法、段、王	西安碑林博物馆	笔者博士论文
97	保定四年（564）	同琇氏造像记	僧人平民	同琇、雷、程、朱、赵、尉迟、高、马	《关中金石文字存逸考》卷三记"长安"	魏宏利：《北朝关中地区造像记整理与研究》，中国社会科学出版社2017年版，第252—253页
98	保定四年（564）	圣母寺造像碑（合邑一百五十人等造像碑）	官民	赵、钳耳、罕井、昨和、王、郭、屈男同琇、惠、姚、上官、张、甞……	陕西省博物馆	张燕：《陕西药王山碑刻艺术总集（卷7）》，上海辞书出版社2013年版，第95—98页
99	保定四年（564）	诸邑子造像	不详	不详	原在长安	［日］仓本尚德：《北朝佛教造像铭研究》，法藏馆2016年版，第619页
100	保定五年（565）	乡义邑子二百人等造八面造像	僧尼，男女平民	傅、李、辛、但、杨、魏、刘、郭王、巩、唊、朱仇……	淳化县博物馆	姚生民：《淳化县文物志》，陕西人民教育出版社1991年版，第56—57页；魏宏利：《北朝关中地区造像记整理与研究》，中国社会科学出版社2017年版，第260—261页
101	保定五年（565）	合邑卅人等	不详	不详	原在泾阳县	［日］仓本尚德：《北朝佛教造像铭研究》，法藏馆2016年版，第613页
102	保定五年（565）	比丘明藏造像座	僧人官民	石、罕井、雷、甞	蒲城县文庙	笔者考察

续 表

编号	年代	名称	性质	参与人姓氏	出土或收藏地	资料来源
103	保定五年（565）	合邑卅人佛道混合造像碑	合邑	不详	泾阳县文庙	笔者博士论文
104	天和元年（566）	诸邑子纪乾等八十二人造像座	僧人平民	杨、刘、鱼、万、王、左、李、吕、姚、杜、冯、焦、陷、郭、纪、程	临潼博物馆	笔者考察
105	天和元年（566）	佛弟子一百二十八人等造像记	官民男女	昨和、贺兰、苏、雷、荔非罕井、唐、吕、屈男、姚、王、早	原在蒲城县	魏宏利：《北朝关中地区造像记整理与研究》，中国社会科学出版社2017年版，第269—270页
106	天和元年（566）	佛弟子十七人等（僧妙·宋金保）	官民男女	宋、张、郭、傅、严、魏、李、王、梁、杨刘、成、礼、贾、任、吕、负、董	原在同州府城内（今大荔县）	魏宏利：《北朝关中地区造像记整理与研究》，中国社会科学出版社2017年版，第273页
107	天和二年（567）	李男香合邑卅人等造像	尼姑和女性平民	李、邵、张、高、孙、刘、王、田、马、阳、马、萧、杜、杨	原在泾阳县	魏宏利：《北朝关中地区造像记整理与研究》，中国社会科学出版社2017年版，第285页
108	天和二年（567）	蒋哲……及卅人造像座	平民	蒋……	泾阳县博物馆	［日］仓本尚德：《北朝佛教造像铭研究》，法藏馆2016年版，第615页
109	天和二年（567）	李崾造观世音菩萨像	平民	李、蒋、任、郭、徐、乐		西安市文物保护考古所：《西安文物精华·佛教造像》，世界图书出版公司2010年版，第55页

续 表

编号	年代	名 称	性 质	参与人姓氏	出土或收藏地	资料来源
110	天和二年（567）	合诸邑等二百五十人造像座	僧尼女性	杨、冯、鱼、田、李、赵、朱、梁、胡、王、吉……	临潼博物馆	笔者考察
111	天和四年（569）	诸邑子清信女优婆夷等造像	僧人男女平民（女性为主）	庞、刘、宁、颜、张、刘、赵、高、王、牟……	原在泾阳县	魏宏利：《北朝关中地区造像记整理与研究》，中国社会科学出版社2017年版，第291页
112	天和四年（569）	邑师比丘道先合邑子五百廿人等造像碑（檀越主王迎男）	五百二十人	王……	咸阳博物馆	笔者博士论文
113	天和五年（570）	诸邑子卅人等造像记	三十人	刘……	西安北门外古寺出土	魏宏利：《北朝关中地区造像记整理与研究》，中国社会科学出版社2017年版，第305页
114	天和五年（570）	普屯康等合邑三百卌他人等造像碑	僧尼、官民（340人）	普屯、吴、王、范、孙、张、成、吕、赵、樊、钟、齐、韩、吕、严、茹……	蓝田县蔡文姬纪念馆	笔者考察
115	天和六年（571）	邑师比丘昙贵，像主赵富洛合邑子廿八人等造像记	僧、官民	栾、赵、李、姚、郭、宗	原在泾阳县	［日］仓本尚德：《北朝佛教造像铭研究》，法藏馆2016年版，第614—615页；毛远明：《汉魏六朝碑刻校注（第10册）》，线装书局2008年版，第241页

续 表

编号	年代	名称	性质	参与人姓氏	出土或收藏地	资料来源
116	天和六年（571）	佛弟子□□□□邑子□僚优婆夷合邑子□□□□人等造像	官民男女	费、王、张、程	原在长安县	魏宏利：《北朝关中地区造像记整理与研究》，中国社会科学出版社2017年版，第308页
117	天和年间（566—571）	诸邑义一百六十人等	僧尼男女平民（女性为主）	王、韩、杜、赵、尹、乐、皇甫、江、郎、杨、高、常、刘、卞	原在咸宁县南乡	魏宏利：《北朝关中地区造像记整理与研究》，中国社会科学出版社2017年版，第312—313页
118	建德元年（572）	叠仲茂等八十人合邑子造像碑	官民	叠、郭	白水县文管会	笔者博士论文
119	建德二年（573）	佛弟子景昙和、杨恭八十人等造像碑	官民	王、任、景、张、杨、薛、姚、晋、郭、罗、韩、宗、曹、贾、范、侯……	洛川民俗博物馆	靳之林：《延安地区发现一批佛教造像碑》，《考古与文物》1984年第5期
120	北周	四面像主造像碑（雷小豹）	男女平民	雷、强、阎、魏、杨、梁、郭、邓、洛……	药王山博物馆	笔者博士论文
121	北周	水帘洞焦氏等供养题名	男女平民	焦、梁	甘肃武山县水帘洞石窟第6号	魏宏利：《北朝关中地区造像记整理与研究》，中国社会科学出版社2017年版，第338页
122	北周	康先妃造像塔	僧人和男女平民（女性为主）	康、傅、李、程、姚、庞、陈、马、张、鱼、田、桑……	药王山博物馆	曹永斌：《药王山碑刻》，陕西出版传媒集团、三秦出版社2013年版，第137页

续 表

编号	年代	名　称	性　质	参与人姓氏	出土或收藏地	资料来源
123	北周	平东将军造像题名	官民男女	刘、杜、封、逯、李、程、张、赵、马、严、宋、王	《关中金石文字存逸考》卷一记"西安府"	魏宏利:《北朝关中地区造像记整理与研究》,中国社会科学出版社2017年版,第342页
124	北周	邑师比丘法显武氏等合邑子造像座	男女	武、朱、张、马、拓王、丁、韩、吕、王、曹、鱼、牛……	临潼博物馆	笔者考察
125	北朝	吕村钳耳氏残碑	男女官民	钳耳、夫蒙、同琼、张、雷、刘、张	药王山博物馆	张燕:《陕西药王山碑刻艺术总集(卷3)》,上海辞书出版社2013年版,第222页
126	北周	比丘骆法僧等邑子造像碑	平民	白、安……	富平县文庙	笔者考察
127	北朝	清信邑子造像碑	尼姑、平民	仇、田、刘、王……	富平县文庙	笔者考察
128	北朝(□□六年)	王僧晖等合邑子造像碑	僧尼、官民男女	王、李、郭、魏、彭、张、赵、宋……	西安市文物保护研究所	西安市文物保护考古所:《西安文物精华·佛教造像》,世界图书出版公司2010年版,第90页
129	开皇元年(581)	李阿昌等廿家造像碑	僧、官民(多个家庭)	李、董、杨、白、胡、员、华、郭、杜、韩、周……	甘肃省博物馆	魏宏利:《北朝关中地区造像记整理与研究》,中国社会科学出版社2017年版,第349页
130	开皇元年(581)	成国乡孟义曲有德信邑子五人造像记	五人	不详	美国明尼阿波利斯艺术中心	魏宏利:《北朝关中地区造像记整理与研究》,中国社会科学出版社2017年版,第350页

续 表

编号	年代	名称	性质	参与人姓氏	出土或收藏地	资料来源
131	开皇二年（582）	诸邑子弥姐显明等造像碑	官民	弥姐、雷、张、杨、刘、钳耳	药王山博物馆	笔者博士论文
132	开皇二年（582）	员茂二部邑三百人等造像记	不详	不详	《陕西金石志》卷七	魏宏利：《北朝关中地区造像记整理与研究》，中国社会科学出版社2017年版，第358页
133	开皇二年（582）	邑主邵卯九十人等造像碑	官民	邵、啖、巩、俱、李、刘、张、孙、仇、冯	淳化县博物馆	魏宏利：《北朝关中地区造像记整理与研究》，中国社会科学出版社2017年版，第359页
134	开皇三年（583）	邑子六十人造像记	女性？	王、李、赵、吴、田、刘、高、何、朱、郭	《关中金石文存逸考》卷七记"三原县"，今不详	魏宏利：《北朝关中地区造像记整理与研究》，中国社会科学出版社2017年版，第364—365页
135	开皇四年（584）	下元三年诸邑子等造像碑	女性合邑	来、申屠、刘、王、寇、原、拓王、姚、李、吴、杨……	临潼博物馆	笔者博士论文
136	开皇四年（584）	诸邑子五十人造像座	不详	不详	药王山博物馆	笔者考察
137	开皇五年（585）	开皇五年诸邑子造像碑	平民	曹、马、王、尉、刘、郭、赵	彬县文化馆	笔者博士论文
138	开皇六年（586）	开皇六年郭猛略造像记	平民	董、秦、乐、封、郭、强、赵、权、胡、赵、张、姚、范、李、晋、杨	甘肃省宁县博物馆，为《山累立追献寺碑》的碑阴文字	魏宏利：《北朝关中地区造像记整理与研究》，中国社会科学出版社2017年版，第375—376页

续表

编号	年代	名称	性质	参与人姓氏	出土或收藏地	资料来源
139	开皇六年（586）	弥姐后德合邑卅人等造像碑	平民（唐代为官民）	弥姐、雷、张、刘（鬲、杨、孙、潘、康任、雷……）	药王山博物馆	笔者博士论文
140	开皇八年（588）	佛弟子□善等十三人造像碑	不详	不详	现王山博物馆	笔者博士论文
141	开皇八年（588）	夏侯董粲造像碑	官民	夏侯、朱	药王山博物馆	笔者博士论文
142	开皇十年（590）	马僧宝等五十人造像碑	官民男女	马、崔、王、张、丘、弥姐、供、宋、陈、冯、阎、荔非	药王山博物馆	笔者博士论文
143	开皇十年（590）	苏丰国等造像座	平民	苏、杨、郭、马、董、李、兰、来、张、甏、贾、陈、贺、魏、梁	药王山博物馆	笔者博士论文
144	开皇十四年（594）	合邑十一人造像碑	男女平民	魏、唊	淳化县博物馆	魏宏利：《北朝关中地区造像记整理与研究》，中国社会科学出版社2017年版，第394页
145	开皇十五年（595）	刘伐等廿八人造像碑	官民	刘、张、弥姐、刘、左、万俟、曹、尉、郭、李、姚、高、弗连……	彬县文化馆	笔者博士论文
146	开皇十六年（596）	邑子王妙晖八十人等造像记（诸邑子八十人造像记）	女性平民	王、刘、朱、孙、吴、姚、冯、张、贾……	《关中金石文字存逸考》卷七记"泾阳县"	魏宏利：《北朝关中地区造像记整理与研究》，中国社会科学出版社2017年版，第398页

续　表

编号	年代	名　称	性　质	参与人姓氏	出土或收藏地	资料来源
147	大业二年（606）	合村老少造像碑	男女官民	夫蒙、同琋、丁、段、赵、雷、苏、荆、梁、裳、张、刘、李、钳耳	药王山博物馆	笔者博士论文
148	隋代	荔非明达等造像碑	官民	荔非	现藏西安碑林博物馆	笔者博士论文
149	隋代	邑师智隆韩氏一百人造像碑	僧、男女平民（夫妻）	韩、赵、马、王、鱼、张、周、杜、杨……	现藏临潼博物馆	笔者考察
150	隋代	白水县妙觉寺6号造像碑（合邑子造像碑）	官民	郎、王、高、薛、孙、杨、翟	白水县文管会	段清波等：《陕西白水北宋妙觉寺塔基及地宫的发掘》，《考古与文物》2005年第4期

（注：表格中造像碑（座）不存的称为造像记，保存完好的称为造像碑（座），收藏地指现在的保存地）

附表2　5至7世纪关中地区女性为家庭造像统计表

编号	年代	名　称	性质	造像目的	参与人	收藏地
1	北周保定五年（565）	范令造释迦立像	家庭	亡夫	亡夫	西安市文物保护考古所
2	保定年间（561—565）	刘男俗造像碑	家庭	亡夫	亡夫、迪姊、迪妹、迪父、叔父、迪弟、弟、侄、迪息、迪女、骑息、骑妻、骑弟、□息女	药王山博物馆
3	天和五年（575）	毛明胜造像碑	家庭	国主及七世父母	父、母、兄	药王山博物馆

续表

编号	年代	名称	性质	造像目的	参与人	收藏地
4	天和六年(571)	雷明香造像碑	家庭	亡夫	亡夫、息女、兄、侄、外甥、弟、从弟、女夫、外孙、妪、姑父、从叔,大学生	药王山博物馆
5	开皇六年(586)	雷香妙造像碑	家庭	亡息	亡夫、炽妻、孙女、祖嫜、祖姑	药王山博物馆
6	北朝或隋	钳耳僊造像碑	家庭	亡夫	夫、亡姑、亡嫜、兄嫜、义女、义息、兴息女	药王山博物馆
7	北周	张令先造像	家庭	亡夫、亡息	亡夫胡景仲、亡息胡朋、亡息祯保	西安市文物保护考古所

附表3　5至7世纪关中地区比丘尼造像统计表

编号	年代	名称	性质	造像目的	收藏地	资料来源
1	永熙三年(534)	比丘尼道□造像记	比丘尼	为父母造释迦像	西安碑林博物馆	魏宏利:《北朝关中地区造像记整理与研究》,中国社会科学出版社2017年版,第144页
2	西魏大统四年(538)	刘始造像碑	比丘尼	不详	药王山博物馆	笔者博士论文
3	天和五年(570)	天和五年马法先造释迦牟尼鎏金铜立像	比丘尼	为七世父母法界众生	西安市文物保护考古所	西安市文物保护考古所:《西安文物精华·佛教造像》,世界图书出版公司2010年版,第56页

续表

编号	年代	名　称	性质	造像目的	收藏地	资料来源
4	建德元年（572）	比丘尼昙乐造像记	比丘尼	为亡侄罗睺	不详	《北京图书馆藏中国历代石刻拓本汇编》第八册，第152页
5	建德二年（573）	建德二年观世音造像座	比丘尼	为七世父母、所生父母、皇帝陛下、国主、累劫诸师及法界众生	凤翔县博物馆	孙宗贤、曹建宁：《北周建德二年观音石像座》，《考古与文物》2013年第6期

（本文为陕西省教育厅社科项目"五至七世纪关中地区的宗教石刻与妇女造像"的研究成果之一。项目编号：17JK0754）

本节作者简介：

宋莉，女，1971年出生，毕业于西安美术学院，获博士学位，现为西北大学艺术学院副教授。研究方向为中国美术史和佛教美术。

第四章

图像与信仰

第一节　由统万城仿木结构墓壁画管窥北朝粟特人的佛教信仰

2011年,陕西省考古工作者对位于靖边县八大梁、谷地梁等处的五座北朝时代墓葬进行了抢救性发掘和清理,"其中4座墓葬墓室在生土上雕刻仿木结构,2座墓绘有壁画"[1]。尤其是位于八大梁编号为M1的墓葬,"不仅墓室内保存有较好的仿木结构和内容丰富的壁画"[2](图4-1-1),其所揭示的墓主人为粟特人的信息也引起了学界的广泛关注。

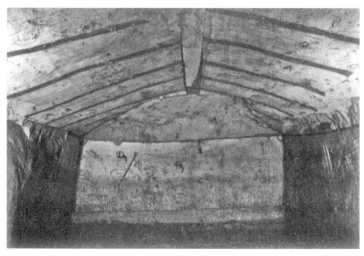

图4-1-1　八大梁墓地M1墓室(引自李明、胡春勃:《万古丹青:陕西古代壁画》,陕西人民出版社2016年版)

[1] 邢福来:《关于统万城周边墓葬的几个问题》,《考古与文物》2013年第3期。
[2] 邢福来:《陕西靖边县统万城周边北朝仿木结构壁画墓发掘简报》,《考古与文物》2013年第3期。

通过初步解读M1墓葬中的壁画内容,李永平认为其主要包括了幸福家园、图绘天界、描绘仙境等方面,其理论根据是巫鸿所提出的东汉以来墓葬壁画绘有天、地、仙境三重宇宙的观念[1]。

研究和解读墓葬艺术,巫鸿的理论虽具有普泛性,但还应结合墓葬形制、布局等,充分考虑墓葬地域环境、时代、墓主身份、族属、信仰、葬俗等具体情况予以具体分析。

一、北朝时代的统万城

由于这次考古发掘的五座墓葬距离大夏国(407—431)都城统万城(图4-1-2、图4-1-3)只有3.7公里,墓葬的主人显然均为统万城的居民。

图4-1-2　统万城方位图(引自戴应新:《大夏国与统万城》,三秦出版社2015年版)

公元413年,已经建立了大夏国的赫连勃勃开始营建国都,耗费十万民众之劳力,直至419年才竣工,取名"统万城",寓意"统一天下,君临万邦"。统万城建成后,赫连勃勃命人撰文刻石纪念,文中描述了统万城的建筑布局及其极尽奢华壮丽之状貌,"虽如须弥之宝塔,帝释忉利之神宫,尚未足以喻其丽,方其饰矣"[2]。

十六国时期,河西地区以及关中地区建立的诸多少数民族政权普遍推崇佛教,开窟建寺之风盛行,敦煌莫高窟、甘肃炳灵寺石窟等都开凿于这一时期,至于佛殿寺院,也是广为兴建。如来自龟兹的高僧佛图澄

[1] 详见巫鸿:《黄泉下的美术:宏观中国古代墓葬》,生活·读书·新知三联书店2010年版,第1—34页。
[2] 戴应新:《大夏国与统万城》,三秦出版社2015年版,第165页。

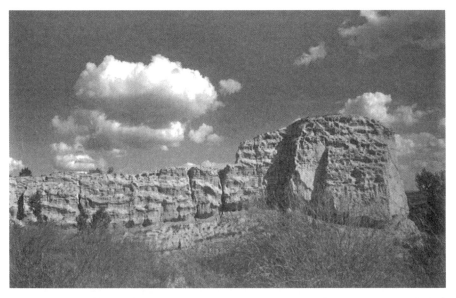

图4-1-3 统万城遗址现存城墙与墩台（引自李明、胡春勃:《万古丹青：陕西古代壁画》,陕西人民出版社2016年版）

在后赵统治者的支持下,"所历州郡,兴立佛寺八百九十三所"[1]。

当时的大夏国,"大致囊括了今内蒙古的鄂尔多斯、陕北、关中、晋西南的运城地区,陇东和宁夏河套一带"[2]。而"须弥之宝塔,帝释忉利之神宫"也间接反映十六国时期大夏国周边地区佛教隆盛,佛寺林立的状态。

公元427年,统万城被北魏军队攻陷,此后相继隶属于北魏和西魏管辖。统万城也变成了统万镇,但依然是北方军事重镇。北魏、西魏历代皇帝大都崇尚佛教,"有魏一代的佛寺建造之盛,上自王侯官宦,下至普通百姓,多有营造"[3],像平城、邺城、长安、洛阳等处均建有大量佛寺。

有关统万城的佛教活动,文献中缺乏相关记载,但是统万城遗址曾出土了三件铜佛像（图4-1-4）,学者判定其"很可能就是赫连勃勃或北魏时期的文物"[4],并且"当地群众反映,城区内出土佛像很多,以前均被当作废铜卖掉了"[5]。足见,北朝时统万城的佛教活动还是十分活跃的。

[1]（梁）释慧皎:《高僧传·神异上》,中华书局1992年版,第356页。
[2] 戴应新:《大夏国与统万城》,三秦出版社2015年版,第1页。
[3] 王贵祥:《中国汉传佛教建筑史:佛寺的建造、分布与寺院格局、建筑类型及其变迁（上卷）》,清华大学出版社2016年版,第129页。
[4] 戴应新:《赫连勃勃与统万城》,陕西人民出版社1990年版,第57页。
[5] 戴应新:《赫连勃勃与统万城》,陕西人民出版社1990年版,第57页。

图4-1-4　铜佛像（引自戴应新：《大夏国与统万城》，三秦出版社2015年版）

尽管大夏国是匈奴人建立的政权，但是，"赫连勃勃父子及其先世刘虎、务桓、卫辰等，都是已经汉化的匈奴人，他们长期与汉人杂居和共事，深受汉文化的熏陶，表现出对汉文化的热爱和追求"[1]。之后的北魏统治者如道武帝、太武帝、冯太后、孝文帝等，持续推行汉化政策，因此，统万城虽为匈奴、鲜卑、汉族等多民族混居之地，但在北朝时已汉化明显。

作为北方重镇，"统万城及周边地区在北朝时期是中西交通要道，北魏时期就曾将活跃在北凉首都姑臧的西域粟特人经统万城迁到平城"[2]。粟特人是来自中亚西部的古老民族，自公元3世纪至8世纪，他们主要依靠经商贸易的身份活跃于丝绸之路沿线地区，但也"有的进入漠北突厥汗国，有的入仕北魏、北齐、北周、隋、唐不同时代的各级军政机构，其中尤以从军者为多"[3]。他们在征战的过程中，已更多地融入中原汉文化当中了。而北朝时居于主流的佛教信仰自然也影响到了入华粟特人，使之皈依佛教。

二、M1墓葬形制与图像释读

M1墓葬由墓道、封门、甬道、墓室四部分组成。墓门仿石窟造型，"入口

[1] 戴应新：《大夏国与统万城》，三秦出版社2015年版，第70页。
[2] 邢福来：《陕西靖边县统万城周边北朝仿木结构壁画墓发掘简报》，《考古与文物》2013年第3期。
[3] 荣新江：《从撒马尔干到长安——中古时期粟特人的迁徙与入居》，收录于荣新江、张志清主编《从撒马尔干到长安——粟特人在中国的文化遗迹》，北京图书馆出版社2004年版，第6页。

两侧于生土上雕刻柱式尖拱形仿石窟窟门,柱体涂绘红彩"[1]。门楣两侧及柱式拱门上方分别残留有火焰纹、飞天等形象(图4-1-5)。墓室仿制歇山顶式木结构建筑,于生土上雕刻梁、檩、椽、斗拱、立柱、柱础石并涂以红彩。除了墓道口外,壁画主要位于墓室四壁。

根据画中出现的力士、胡僧等人物形象及其活动判断,表现的应为墓主佛事活动。迄今为止,国内所发现的粟特人墓葬有位于西安北郊的北周康业墓、安伽墓、史君墓,位于太原的隋代虞弘墓等,而这些墓葬图像基本反映了粟特人的祆教信仰习俗,与之相比,统万城M1墓葬的时代相对较早,其时代"上限应

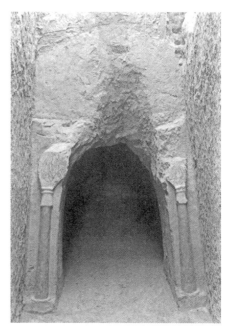

图4-1-5 八大梁墓地M1甬道(引自李明、胡春勃:《万古丹青:陕西古代壁画》,陕西人民出版社2016年版)

不早于5世纪末至6世纪初,即北魏晚期,下限可能到西魏"[2],这也为探讨北朝时期粟特人在统万城地区的佛教信仰与丧葬习俗提供了线索。

有关于M1墓壁画的图像内容,考古工作者已在《陕西省靖边县统万城周边北朝仿木结构壁画墓发掘简报》一文有具体描述,下则围绕壁画中"关键性图像"试作进一步剖析解读。

(一)礼拜舍利塔

"礼拜舍利塔"绘于M1墓室北壁的东端,也是整个北壁画面内容的中心(图4-1-6)。舍利塔由塔刹、塔身和塔基构成。"塔刹自下而上由方形二层叠涩须弥座、五层瓣状边缘华盖、桃形火焰摩尼宝珠组成,两侧装饰花饰、链状带饰和铃铛"[3]。塔为覆钵式,塔身瘦高,正面设有拱门,门上方两侧各有一长方形佛龛。塔基则为四层叠涩。舍利塔上方,左右两侧各有一飞天。

[1] 邢福来:《陕西靖边县统万城周边北朝仿木结构壁画墓发掘简报》,《考古与文物》2013年第3期。
[2] 邢福来:《陕西靖边县统万城周边北朝仿木结构壁画墓发掘简报》,《考古与文物》2013年第3期。
[3] 邢福来:《陕西靖边县统万城周边北朝仿木结构壁画墓发掘简报》,《考古与文物》2013年第3期。

图4-1-6 八大梁墓地M1墓室北壁壁画(陕西省考古研究院邢福来提供)

塔下立有六僧,高鼻深目,须发浓密,均身披袈裟,手持长茎莲花,或正面或侧身,观其排列次序和姿态,似正作绕塔礼佛状。这六名立僧,"服饰和赤脚是南亚地区习俗,而相貌上似乎为来自中亚、西亚地区的人种。北魏时期,大批南亚地区的僧人曾广泛云集洛阳和其他市镇"[1]。除了这六名立僧,墓室南壁的跪姿僧、西壁手持长茎莲花的侍立僧亦与其面貌、服饰相同。统万城作为大夏的国都,后隶属于北魏管辖,是西北边境的军事重镇,境内胡族活跃,佛教信徒的来源广泛,因此,自然也会出现中亚、南亚地区僧人云集的盛况。

舍利塔下方西侧又有一胡人,屈膝跪地,面朝东方,双手拱起,后背挺立,神情恭谨。胡人头戴虚帽,身穿圆领窄袖袍服,腰束革带,下穿裤及尖头靴,侧身而跪,鼻梁高挺,头发卷曲浓密,下颌胡须扬起,根据其服饰和容貌特征判断,"应为一位粟特信徒,很可能为该墓的墓主人形象"[2]。在其身旁的地上摆放一器具,鼓腹、敛口、高圈足,其上方露出桃形火焰纹。从形制判断,这件器具应为火坛,里面有火,但这里供养的"圣火"与粟特人所信仰的祆教关系不大,只是为了佛事供养,以烘托佛国气氛的庄严神圣。

日本永青文库收藏有一件北魏永平二年(509)的道教三尊式造像(图4-1-7),正中主像跣足而立,双手拱立于胸前。虽为道教造像,但主像手势

[1] 李永平:《家园情怀和信仰表达——陕西靖边县统万城M1北朝仿木结构壁画试解读》,收录于荣新江、罗丰主编《粟特人在中国:考古发现与出土文物的新印证》上册,科学出版社2016年版,第225页。
[2] 邢福来:《陕西靖边县统万城周边北朝仿木结构壁画墓发掘简报》,《考古与文物》2013年第3期。

却同于M1墓中的粟特人,两人均是将右手置于左手之上并拱立于胸前。这件造像碑原藏于陕西省富县石泓寺石窟。富县隶属于延安市,与位于榆林靖边县的统万城同属陕北地区。2005年,陕西旬邑县出土了一件北魏延昌四年(515)道教三尊式造像(图4-1-8),其风格与表现内容均与北魏永平二年(509)造像相近,"只是永平造像右手在上而旬邑造像左手在上。几乎可以判断,这两件造像出自同一作坊,或同一流派,或同一粉本"[1]。旬邑县位于西安市西北方,隶属咸阳市,虽邻近甘肃,亦与富县相距不远。统万城、富县、旬邑县三地曾相继归属北魏和西魏管辖,其民众的信仰、精神生活内容及属性特点自然存在千丝万缕的联系。北朝时代,陕西佛教艺术具有佛道并存的特点,"北朝道教造像的缘起当然是佛教造像冲击的结果,它的最初的、基本的图式和构架都是直接来源于佛教艺术,然而在它逐渐成熟、完备和发展过程中,也对佛教造像产生了一定的影响。虽然这种影响并不显著,

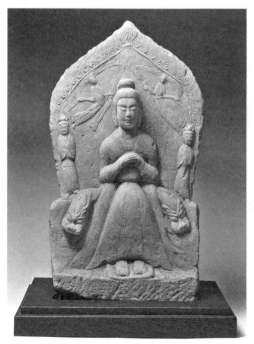

图4-1-7 北魏永平二年(509)道教三尊式造像,日本永青文库藏(引自李凇:《中国道教美术史》第一卷,湖南美术出版社2012年版)

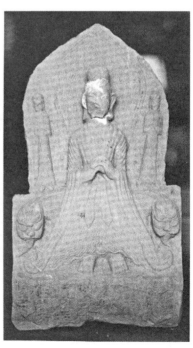

图4-1-8 北魏延昌四年(515)道教三尊式造像(引自李凇:《中国道教美术史》第一卷,湖南美术出版社2012年版)

[1] 李凇:《中国道教美术史》第一卷,湖南美术出版社2012年版,第220页。

但在佛道造像相互靠拢的过程中,对佛教艺术的本土化产生了深层的和有力的推动"[1]。而统万城M1墓室粟特人和永青文库藏道教三尊像中主像手势相同的原因,由此似可得到较为客观的解释。

在M1墓室北壁东端呈跪姿状的粟特人和站立胡僧下方的东西两侧,分别绘有一龙一虎,龙侧身西行,虎亦向西而行,作张口吐舌状。虽然印度佛教中也有"龙王崇拜",但此处的龙、虎则明显带有道教文化特点。融入壁画中,有镇压邪灵作用。"龙与东侧飞天之间还有一组东高西低、相对而立的动物,种类相同,似鼠。东侧较大者持一高过西侧较小者的高喇叭口圈足碗"[2]。高者朝向舍利塔,手持高足碗,姿态恭谨,作供奉状。矮小者左手持物,右手下垂,面朝东方,似为高者陪侍。此形象出现的原因或许有二,首先,佛教宣称众生法性平等,故而本属"牲畜道"的鼠亦可向佛塔行献祭之礼。此外,据玄奘《大唐西域记》所载,位于新疆和田的"瞿萨旦那国"因感鼠王助其军队打败入侵的匈奴人,遂有祭拜鼠神的习俗。20世纪初,斯坦因曾在新疆丹丹乌里克遗址发现一绘有"鼠王像"的木版画,这都反映的是于阗居民的信仰。而往来于丝绸之路各处间从事贸易的粟特人受其影响,将其绘于佛教信仰的壁画中也不无可能。

M1墓室北壁西侧绘有一株大树,树木高耸,树顶近于东侧飞天之飘带,树干以三条弯曲有力的粗重线条绘出,枝叶茂密、舒展,观其形状,应为菩提树。相传佛祖释迦牟尼是在菩提树下觉悟成佛,因此佛教徒将其视为"圣树"。在印度,每个佛教寺庙中均种植有菩提树。"菩提树象征着佛陀成道,或者广义地象征佛陀"[3]。《杂阿含经》中有言"我见菩提树,便见于如来"[4],所以佛教信徒们往往供养菩提树。随佛教的东传,菩提树也被引入我国,并被种植于寺庙。南朝梁武帝天监元年(502),天竺僧智药三藏自印度渡海来广州,欲前往山西五台山礼拜文殊菩萨道场,"于法性寺刘宋求那跋陀罗所建戒坛(一说宝林寺)之畔,亲植菩提树一株"[5]。这是菩提树传入中国最早的文献记载。虽然远在内蒙古毛乌素沙漠南缘无定河畔的统万城可能缺乏种植菩提树的自然环境,但在壁画中描绘菩提树,既是对佛教理想

[1] 李凇:《陕西古代佛教美术》,陕西人民教育出版社2000年版,第63页。
[2] 邢福来:《陕西靖边县统万城周边北朝仿木结构壁画墓发掘简报》,《考古与文物》2013年第3期。
[3] 孙英刚、何平:《犍陀罗文明史》,生活·读书·新知三联书店2018年版,第452页。
[4] 中国佛教文化研究所点校:《杂阿含经·卷二十三》中册,宗教文化出版社1999年版,第532页。
[5] 慈怡:《佛光大辞典》,台湾佛光出版社1988年版,第5037页。

境界的象征,亦进一步见证了佛教徒的虔诚。

（二）跪坐"绳床"

M1墓室内,西壁和南壁均绘有僧人跪坐绳床的图像。其中,西壁（图4-1-9）跪姿僧"双手于袈裟下相合,两鬓至下颔须发迹象不明显。身披袈裟,一端绕覆头顶后前伸,自双臂内侧翻卷后斜垂"[1]。观其形貌,应为一老者,他双目闭合,已入禅定。南壁的跪姿僧年龄略轻（图4-1-10）,高鼻深目,须发浓密,"其面貌及服饰均与西壁和北壁立姿僧人相同"[2]。两位跪姿僧虽然年龄和外貌有别,跪姿与手势均同。两人所跪之绳床,形制亦相同。绳床

图4-1-9　八大梁墓地M1墓室西壁壁画（陕西省考古研究院邢福来提供）

图4-1-10　八大梁墓地M1墓室南壁壁画（陕西省考古研究院邢福来提供）

[1] 邢福来:《陕西靖边县统万城周边北朝仿木结构壁画墓发掘简报》,《考古与文物》2013年第3期。
[2] 邢福来:《陕西靖边县统万城周边北朝仿木结构壁画墓发掘简报》,《考古与文物》2013年第3期。

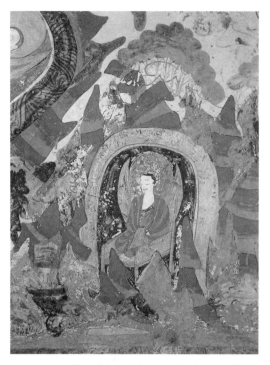

图4-1-11 敦煌第285窟 窟顶北披下部 禅修
（引自敦煌文物研究所编：《中国石窟：敦煌莫高窟》第一卷，文物出版社1981年版）

有座，较高，下有四足，两侧有扶手，后有靠背。"背面上部及座均为绳子编成的菱形网络"[1]。绳床又称之为"倚床""胡床"，是从印度传来的家具形式。而从其形制看，其实就是有靠背的高足椅。类似的图像在敦煌285窟亦可见到。285窟顶北披绘有一排禅修者（图4-1-11），在其下部西端的一位禅修者，内着僧衣祇，外披袈裟，双手于袈裟下相合，跪坐于绳床。绳床形制与统万城M1墓内相同，椅座及靠背部均为绳编的方格纹组成。"静行之僧，绳坐其内，飡风服道，结跏数息"[2]，北朝时，禅法盛行，僧人坐于绳床内静心修禅已蔚然成风。不仅中原寺院中专辟有"坐禅室"，即禅房。远在新疆库车附近的苏巴什古城，也有禅窟被发现。在其西寺北部废塔南面大道的东部，有一排佛洞。"在此一排洞中间，一洞内作长方形。有小房数间，鳞次对比若街市。中有一长甬道通墓室，两旁洞窟颇隘小，疑为僧侣静修之所"[3]。苏巴什古城原系地面寺院，建筑宏大，兴建于魏晋，隋唐时达到鼎盛。敦煌第285窟营建于西魏大统年间。足见整个北朝时代，从中原地区的洛阳、统万城至河西走廊的敦煌再至新疆库车，坐禅之风的盛行。

粟特人坐姿一般为盘腿交脚而坐，"跪坐"姿态明显源于中原汉人。众所周知，由于传统家具普遍低矮，中原汉人均席地而坐，双膝跪地，臀部靠着脚后跟，后背挺直，呈跪坐姿态。这种跪式坐姿又被称为"跽坐"。魏晋

[1] 邢福来：《陕西靖边县统万城周边北朝仿木结构壁画墓发掘简报》，《考古与文物》2013年第3期。
[2] 范祥雍：《洛阳伽蓝记校注》，上海古籍出版社1978年版，第62页。
[3] 黄文弼：《塔里木盆地考古记》，科学出版社1958年版，第29页。

时期，随着佛教的盛行，一些印度的高足家具也随之传至中土。绳床的出现，即为如此。高足家具的传入，也改变了人们的生活习惯，比如坐姿。坐于绳床，本应垂足而坐。跌坐则是佛教徒修行的坐姿。壁画中的跪姿僧既非垂足，亦非跌坐，更没有选择粟特民族的传统坐姿，却选择传统中原汉人的"跪坐"姿态于绳床修禅，主要原因可能是佛教初传中国之时，由于传统习俗的根深蒂固，佛教徒修持佛法仪轨并非那么严格，往往结合了中原汉地的传统习俗和观念信仰。

1966年，山西大同石家寨北魏司马金龙墓出土了屏风漆画《人物故事图》。其中，卫灵公、鲁师春姜、孝子李充母亲、和帝邓后等人均呈跪坐姿态，分别跪坐于四足床或床榻上（图4-1-12）。统万城墓葬壁画和敦煌第285窟中跪坐"胡床"的图像遗存，共同印证了当时僧侣修禅的修持仪轨，并非跌坐或垂足，而是"跪坐"。而稍晚于北朝的隋唐，迄今尚未发现这种"跪坐"绳床修禅的图像遗存，这足以说明，这种修持仪轨曾保留于北朝佛教中，尤其是在统万城、敦煌等丝绸之路沿线地区。再则，从佛教传播路线来看，居住于中亚西部的粟特人接触佛教原应早于汉地中原地区，墓中胡僧"跪坐"修禅的姿势说明统万城附近粟特人入华已久，并已深受中原汉文化和民风民俗及观念的影响。

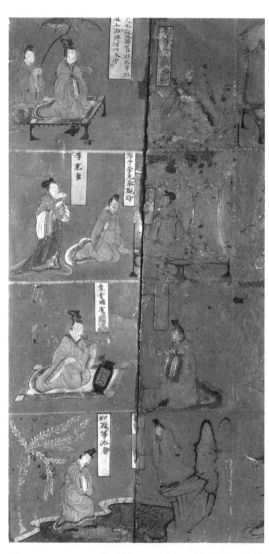

图4-1-12　司马金龙墓出土屏风漆画《人物故事图》（引自［日］曾布川宽 编：《世界美术大全集·东洋编3·三国南北朝》，小学馆2000年版）

虽同为"跪坐绳床",南壁与西壁犹有不同。南壁的跪姿僧前有一引导人,头戴小冠,高鼻深目,髭须浓密,身体前倾,双手执莲花,作前行状。斯坦因、伯希和曾先后于敦煌藏经洞发现了多幅唐代"引路菩萨"图,其主题是表现菩萨为亡灵引路往生西天净土世界。引路菩萨一手持莲花,一手托香炉,于前引导逝者。此处的引导人虽为男性世俗装扮,但从人物持物动态及其功能作用分析,此或为后世引路菩萨之原型依据。引导人与跪姿僧之间,绘有一大角羊,双角后扬,体态健壮,作奔跑状。引导人东侧,有门吏昂首挺立,面朝东侧(墓室门口方向),"上身外披裲裆,内着阔袖长衫,下身穿阔腿裤"[1],身形魁梧,双手执于环首仪刀下端,目视前方,神态机警。环首镂空,系有细绳垂挂而下。仪刀多出现于重要的礼仪场合,门吏于此手持仪刀,既为守门,也彰显出了墓主地位的尊贵,同时可判定出墓主的身份应为军镇首领。

将跪姿僧、引导人、门吏联系起来,此壁似在表现终日修禅的佛教信徒逝后,由引导人引导往生弥勒净土情景,门吏则担负着镇守住墓主灵魂,以助其往生的任务。

墓室西壁壁画与东壁相对,两边均绘出山林景象,有大象、盘羊、鹿、兔、老虎等动物奔跑、行走其间,并以中间檐柱为界分为南北两部分。北部老年跪姿僧之南侧,有一胡僧侍立于旁,双手置于袈裟之下,"头向南斜侧,姿态、服饰与北壁自西向东第二位立姿胡僧基本相同";南部中间为一歇山顶式高台建筑,"与墓室的歇山顶样式相对应,正脊和垂脊端头装饰弧尖状鸱吻。高台基上外围有一周围栏回廊,回廊与建筑的门均面北而开,回廊口有通往地面的台阶"[2]。这座建筑应为佛殿,佛殿向北斜侧。在墓室中,自"底部向上约42厘米范围内的壁画大部分被淤层破坏或覆盖,从局部可辨部分来看,画面内容与上面是连贯的"[3]。在西壁绳床的下方,有一歇山顶式建筑,形制较小,仅露出建筑屋顶,下部主体部分较为模糊。此建筑显然应与西壁壁画内容有关,为其画面的组成部分。

随佛教东传,佛寺建筑也相继传入中亚、西域和中原汉地。最初佛寺的主要建筑为佛塔,礼佛活动以舍利塔为中心,后来,佛殿、讲堂、僧房等渐次

[1] 邢福来:《陕西靖边县统万城周边北朝仿木结构壁画墓发掘简报》,《考古与文物》2013年第3期。

[2] 邢福来:《陕西靖边县统万城周边北朝仿木结构壁画墓发掘简报》,《考古与文物》2013年第3期。

[3] 邢福来:《陕西靖边县统万城周边北朝仿木结构壁画墓发掘简报》,《考古与文物》2013年第3期。

出现。而在北朝时期的寺院中,"大致保持了以塔为中心或在主殿之前设置佛塔的空间格局。……这种格局一直延续到了隋唐时代"[1]。M1墓是仿造石窟寺的形制而建,因此,透过墓内壁画所展现的佛事活动,亦可观察统万城周边地区佛寺的建筑布局。若将墓室北壁与西壁画面连贯起来观看,从周围的山林、菩提树、舍利塔、僧人禅修直至佛殿,正可印证当时统万城的佛寺已由独尊佛塔发展至了前塔后殿式的寺院格局。

(三)莲花

综观墓室四壁,莲花图像于其中反复出现。

首先,墓室东壁(图4-1-13、图4-1-14)南北两侧各绘一力士,高鼻深目,虬髯戟张,上身袒裸,腰系裹布,跣足站立于覆莲台座,一手叉腰,一手上举,形态威猛。力士身旁,即绘有莲叶、莲花。"覆莲座扁平,莲台较大,莲瓣较圆润。莲花及连叶均为纵向,高低参差,茎细长,花瓣窄长"[2],再则,西壁

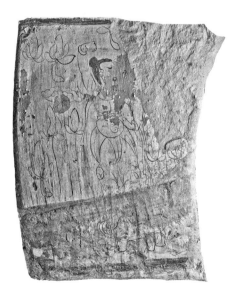
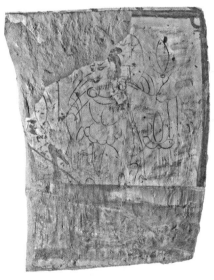

图4-1-13　八大梁墓地M1墓室东壁北侧壁画(陕西省考古研究院邢福来提供)

图4-1-14　八大梁墓地M1墓室东壁南侧壁画(陕西省考古研究院邢福来提供)

[1] 王贵祥:《中国汉传佛教建筑史:佛寺的建造、分布与寺院格局、建筑类型及其变迁》上册,清华大学出版社2016年版,第194页。
[2] 邢福来:《陕西靖边县统万城周边北朝仿木结构壁画墓发掘简报》,《考古与文物》2013年第3期。

和南壁绳床右侧均见"一根纵向细长茎莲花"[1]。此外,北壁礼拜舍利塔的胡僧和南壁的引导人分别手持长茎或短茎莲花。"莲花清净无染,佛以莲花喻妙法;弥勒之净土,以莲花为所居;世人以莲花为供养"[2]。段文杰认为,"在佛教中,莲花为圣洁之物,有时亦作为净土的象征"[3]。

墓壁上的这些莲花,有的依附于台座,有的放置于绳床一侧,有的握持于信徒手中,还有的漂浮于空中,它们在渲染佛国圣洁庄严气氛之时,似乎也暗示出了墓主对弥勒净土世界的信仰。

"一般推测,弥勒信仰是从犍陀罗兴起,之后沿丝绸之路从中亚进入中国,并在传播过程中发展到高潮。在中国的南北朝时期,乃至朝鲜的新罗时期,弥勒信仰不但在宗教世界变得极端重要,被广为接受,而且作为政治动员的手段,在政治起伏和社会变革中扮演了重要的角色。"[4]

北朝时期,弥勒信仰极为盛行,而其中的弥勒下生信仰更是主流。弥勒下生信仰宣传弥勒菩萨会在未来下生救度众生。M1墓壁画中绳床右侧均有一长茎莲花,而西壁绳床的下方,还放置一净瓶。净瓶常常是弥勒菩萨手持法物,此时置于正在禅修的僧人绳床的下方,和绳床旁的莲花一起再次确证了墓主人的信仰就是弥勒净土世界。

由于盗扰严重,考古工作者在清理八大梁M1、M2墓时,未发现任何葬具,而在相邻的M3墓中,"墓室北部可见一层长2米,宽1.5米的棺木痕迹,据此可知木棺应位于墓室北部",而谷地梁墓地M1墓室"南侧有一长方形土台……可能为放置随葬品或棺具的台子"[5]。而在墓室的扰土中则发现有零碎棺木残块。由此,似可推断八大梁、谷地梁所发现的这五座北朝墓葬棺具均为木馆,木馆被放置于墓室的北部或南侧。

虽然不能明确八大梁M1墓中棺床的摆放位置,但无论置于北部或南侧,显然北壁和南壁画面均是供墓主及其眷属观看,并寄托了墓主来世的愿望以及生者对其的祈愿。在此世,墓主修禅、礼佛、供养舍利塔,死后得以往生弥勒净土世界。而在来世,墓主依然虔诚礼佛。

[1] 邢福来:《陕西靖边县统万城周边北朝仿木结构壁画墓发掘简报》,《考古与文物》2013年第3期。
[2] 贾应逸、祁小山:《印度到中国新疆的佛教艺术》,甘肃教育出版社2002年版,第313页。
[3] 段文杰:《早期的莫高窟艺术》,收录于敦煌文物研究所编《中国石窟:敦煌莫高窟》第一卷,文物出版社1981年版,第181页。
[4] 孙英刚、何平:《犍陀罗文明史》,生活·读书·新知三联书店2018年版,第516页。
[5] 邢福来:《陕西靖边县统万城周边北朝仿木结构壁画墓发掘简报》,《考古与文物》2013年第3期。

再将八大梁M1墓室四壁画面连贯起来观看,北壁主题为礼拜舍利塔,西壁为修禅,南壁是修禅和往生弥勒净土、东壁南北两侧各绘一力士跣足站立于覆莲台座,一手叉腰,一手上举,形态威猛。

(四)其他图像

除了人物、建筑、绳床、器具之外,墓壁上还绘有山林动物以及云朵、太阳、月亮等图像。据载,北朝时代的统万城附近,牧草丰盛,畜牧业发达,壁画中的山林动物既是统万城附近自然环境和生活的实际描绘,同时也更是为修禅的僧侣营造出清幽的山林背景。"当时,这里的沙漠被一层绿色的植被覆盖着,原野上生长着一片片沙蒿、沙打旺、柠条等沙生植物和牧草,山头则布满松柏和其他乔木……草丰水美,牲畜繁滋,地势平衍"[1]。而围绕着僧人、舍利塔、佛殿的山林动物,"更可使僧侣的修行和活动空间与印度原始佛教窟居、绳床的山野禅修生活接近了"[2]。

太阳和月亮图像分别绘制于墓室西壁上方左右两侧,太阳内绘有三足乌,月亮内则绘有蟾蜍和白兔捣药。这其实是中原墓室壁画、帛画中的传统题材,西汉时期即已出现。如马王堆1号、3号墓中出土的帛画,在最上方均绘有日、月图像以象征天界,反映了古人的升仙思想。而M1墓室西壁所绘制的太阳、月亮图像,则是自汉代以来传统的神仙思想和佛教结合的产物,也体现出了北朝时佛、道文化交融的本质。

三、余论

关于八大梁M1墓主的身份,李永平先生也认为是"信仰佛教的北朝边镇上层军事贵族"[3],这样的身份地位自然有助于我们进一步了解北朝时期统万城佛教活动情况,比如修持仪轨、传播路径、信徒的来源及构成等。

基于前文对于统万城地域环境及M1墓葬壁画内容的释读,可得出以下几点结论,这其实也是对北朝时期统万城粟特人佛教信仰情况及特点的

[1] 戴应新:《大夏国与统万城》,三秦出版社2015年版,第76页。
[2] 王贵祥:《中国汉传佛教建筑史:佛寺的建造、分布与寺院格局、建筑类型及其变迁》上册,清华大学出版社2016年版,第207页。
[3] 李永平:《家园情怀和信仰表达——陕西靖边县统万城M1北朝仿木结构壁画试解读》,收录于荣新江、罗丰主编《粟特人在中国:考古发现与出土文物的新印证》上册,科学出版社2016年版,第221页。

总结概括。

(一) 佛教盛行,信徒由多民族成员构成

粟特人入华之后,其中的一些在"便于贸易和居住的地点留居下来,建立自己的殖民部落",但是由于"粟特商队在行进中也吸纳许多其他的中亚民族,如吐火罗人、西域(塔克拉玛干周边绿洲王国)人、突厥人加入其中,因此不论是粟特商队还是粟特聚落中,都有多少不等的粟特系统之外的西方或北方的部众,所以,我们把粟特聚落有时也称为胡人聚落,可能更符合一些地方的聚落实际的种族构成情况"[1]。

统万城既是北方重镇,又是中西交通要道,这里自然也是匈奴、鲜卑、粟特、汉族等多民族混居之地,即便是城内粟特人的聚居点,多半也已混入了中亚、西亚等其他民族的部众。八大梁M1墓壁上佛教色彩浓郁的画面以及其中那些具有粟特人、南亚人等相貌特征的佛教徒无疑已是这些情况的生动说明,进而又间接反映了统万城佛教信仰的盛况。

(二) 佛道融合

北朝时代,陕西佛教艺术具有佛道并存的特点,统万城佛教信仰也概莫能外。

众所周知,佛教传入中国后,便与中原汉地文化不断相融以扩大自身的影响力,因此,佛教图像中常常杂糅有中原汉地的民间信仰、风俗观念等内容。"现有实物资料表明,从北魏时期开始,在佛教艺术的影响下道教也开始了造像活动"[2]。八大梁M1墓中的粟特人双手拱立作虔诚礼佛状,其手势与永青文库藏道教三尊像、北魏延昌四年道教三尊像中主像的手势类同,充分反映了佛道造像之初相互靠拢、相互融合的特点。

至于日、月图像以及云气纹等,都是自汉代以来墓葬壁画中的常见题材,也是中原汉地民众神仙信仰的集中体现,绘于M1墓西壁上部,表面看来,这似乎是对道教文化的吸收和借用,其实更"应理解为传统文化、本土文化对外来文化的融合和改造,也可理解为佛教文化在传播过程中采取了

[1] 荣新江:《从撒马尔干到长安——中古时期粟特人的迁徙与入居》,收录于荣新江、张志清主编《从撒马尔干到长安——粟特人在中国的文化遗迹》,北京图书馆出版社2004年版,第3、4页。
[2] 李凇:《中国道教美术史》第一卷,湖南美术出版社2012年版,第197页。

一种比较灵活和务实的态度,一种有针对性的策略"[1]。

虽然自北魏立国之初,就对下辖的胡族实行了"离散部落"的政策,但直至北朝末期,有些"胡族基本保持原有的部落组织,护军通过这些部大、酋大来间接控制胡族","这些部族多分布在北部或西北边地,替拓跋人捍卫边疆"[2]。八大梁M1墓主的身份当属统万城粟特聚落组织的头领或酋长,他们在享受中央政府优待的同时,自然也选择了追随拓跋族汉化的脚步,以求更快融入民族融合交流的潮流中。

(三)犍陀罗艺术入华后于西北边地的传播路径

由于粟特地区地处中亚与西亚交汇之地,在其本土即已孕育了丰富多样的宗教文明,祆教、摩尼教、景教、佛教等都有不少信徒。已有实物资料也充分证明,入华粟特人既有祆教徒,也不乏摩尼教和景教的信徒,还有一些人皈依佛教。中古时期的中国,佛教信仰占据了中原汉地主流的信仰空间。粟特人入华后,在不断地流动迁徙的过程中受其影响,已属必然之势。更何况粟特地区即已有佛教信仰的存在。"说到汉地佛教与粟特人的关系,众所周知,早在佛教初传中国之时,它们就已结下了不解之缘"[3],如对佛教早期传播作出贡献的一些译经僧康僧会即为入华粟特人。

目前,M1墓壁画于考古学上的发现虽属孤例,但其中一些形象的表现却非特例,除了前文所探讨的跪坐姿势及礼佛手势之外,"北壁壁画中的飞天与陕北地区延安市安塞县大佛寺第4窟飞天样式(图4-1-15)相近……这些相似性可能源自相似的时代性以及共同的来源——云冈石窟第二期晚段至第三期(5世纪末—6世纪初),尤其是第三期完全汉化后的飞天样式有关","此外,东壁两侧力士形象又与固原北魏漆棺画墓漆棺前档两侧的力士形象相近(图4-1-16、图4-1-17),力士周围的莲叶样式亦与安塞大佛寺第四窟莲叶完全相同"[4](图4-1-18)。

[1] 李淞:《陕西古代佛教美术》,陕西人民教育出版社2000年版,第63页。
[2] 侯旭东:《北魏境内胡族政策初探——从〈大代持节豳州刺史山公寺碑〉说起》,《中国社会科学》2008年第5期。
[3] 毕波:《信仰空间的万花筒——粟特人的东渐与宗教信仰的转换》,收录于荣新江、张志清主编《从撒马尔干到长安——粟特人在中国的文化遗迹》,北京图书出版社2004年版,第53页。
[4] 邢福来:《陕西靖边县统万城周边北朝仿木结构壁画墓发掘简报》,《考古与文物》2013年第3期。

图4-1-15 安塞大佛寺第4窟顶壁局部（引自肖健一：《陕西安塞县大佛寺石窟调查简报》，《考古》2013年第12期）

漆棺前档

图4-1-16 固原北魏漆棺画墓漆棺前档线描图（引自宁夏固原博物馆：《固原北魏墓漆棺画》，宁夏人民出版社1988年版）

图4-1-17 固原北魏漆棺画墓漆棺前档右侧力士像（引自宁夏固原博物馆：《固原北魏墓漆棺画》，宁夏人民出版社1988年版）

图4-1-18 安塞大佛寺第4窟西壁"释迦降生""步步生莲"浮雕（引自肖健一：《陕西安塞县大佛寺石窟调查简报》，《考古》2013年第12期）

M1墓壁画中这些形象在表现手法和形式上的相近或相似性似乎再次表明,"粟特人宗教信仰中的佛教因素主要源自其本土的贵霜佛教及商路沿途新疆至山西大同一线的佛教"[1]。

"在贵霜帝国时期,犍陀罗达到了一个黄金的时代"[2]。贵霜帝国地处中西交通要道,既是丝绸之路的必经之处,又是佛教的中心所在,粟特地区曾经一度归属贵霜帝国统治,因此,本土粟特人所信仰的是融合了希腊和印度传统的犍陀罗艺术。北朝时代,犍陀罗艺术于新疆及中原地区盛行,对新疆、敦煌、云冈等地的佛教艺术影响极大,统万城M1墓壁画恰好为我们勾画出了粟特人传播和信仰佛教的足迹,即由粟特本土经新疆传播至山西大同一线,这其中,自然也包括河西走廊、宁夏固原一带乃至处于沙漠南缘的统万城周边地区。而粟特人传播和信仰佛教的足迹其实也反映了犍陀罗艺术入华后在西北边地的传播路径。

(本文的顺利撰写得益于陕西省考古研究院邢福来先生提供了八大梁M1墓室壁画的高清图,在此表示由衷的感谢和深深的敬意)

本节作者简介:

殷晓蕾,女,1972年出生。2002年6月毕业于南京艺术学院美术学院,获文学博士学位。现为青岛科技大学艺术学院教授、硕士生导师。研究方向为中国美术史论。主要研究成果包括在《艺术百家》《美术与设计》《美苑》《中国书画》等刊物发表论文20余篇,出版《中国原始岩画中的生命精神》(安徽教育出版社2014年版)、《国宝春秋·玉器篇》(江西美术出版社2008年版)、《古代山水画论备要》(人民美术出版社2011年版)等著述、教材8部。

[1] 邢福来:《陕西靖边县统万城周边北朝仿木结构壁画墓发掘简报》,《考古与文物》2013年第3期。
[2] 孙英刚、何平:《犍陀罗文明史》,生活·读书·新知三联书店2018年版,第100页。

第二节　北朝陇东地区的民族宗教信仰及社会心理
——以石刻资料为中心的考察

陇东地区留存下来的史料较少，这给我们研究本地区的社会史带来了诸多的困难。好在本地区还留存一定数量的石刻资料，这对于我们了解陇东地区多个民族的宗教信仰和当时各族中下层人民的社会心理和社会生活都提供了难得的史料。

用石刻资料来研究基层民众的宗教信仰和社会史，侯旭东《五六世纪北方民众佛教信仰》一书在这方面给我们作出了典范[1]，他的《造像记与北朝社会史研究的回顾与展望》一文对于我们了解用石刻文献研究社会生活史的概况也很有帮助[2]。

对甘肃石刻进行著录、研究的有张宝玺的《甘肃佛教石刻造像》[3]、唐晓军的《甘肃古代石刻艺术》[4]；而对陇东石窟和其他石刻进行著录的主要有《陇东石窟》[5]《庆阳北石窟寺》[6]和刘德祯、李红雄的《庆阳文物》等[7]。其他的还有几篇对新中国成立后出土石刻造像铭文等进行考证的论文。

但是以上论著多是以辑录现存单件石刻铭文、图像为主，至于将"石佚文存"石刻文献和"现存"石刻文献结合起来，总体上对于生活在陇东地区的多个民族的宗教信仰情况和基层民族心理加以综合研究，则显得较为薄弱，本文力图在这些方面有所推进。

[1] 侯旭东：《五六世纪北方民众佛教信仰》，中国社会科学出版社1998年版。
[2] 侯旭东：《造像记与北朝社会史研究的回顾与展望》，《中国史研究动态》1999年第1期。
[3] 张宝玺编著：《甘肃佛教石刻造像》，甘肃人民美术出版社2001年版。
[4] 唐晓军：《甘肃古代石刻艺术》，民族出版社2007年版。
[5] 甘肃省文物工作队、庆阳北石窟文物保管所：《陇东石窟》，文物出版社1987年版。
[6] 甘肃省文物工作队、庆阳北石窟寺文管所：《庆阳北石窟寺》，文物出版社1985年版。
[7] 刘德祯、李红雄：《庆阳文物》，兰州大学出版社1995年版。

一、反映多民族分布及融合的石刻

陇东地区有多种石刻,从其题名和供养人服饰中能反映出两个或多个民族杂居融合的情况,其中尤以宁县、正宁的两通造像碑、西峰的弥勒造像碑为代表。

(一)匈奴造像碑和羯人造像塔(宁县)

1999年5月在宁县县城内一处佛教遗址中出土佛教石刻造像89件[1],其中的两件,一件为匈奴家族造像碑,一件为羯人造像碑,说明在太和早期宁县至少就有匈奴和羯人定居。

其中一件造像碑纪年为太和十二年(488),是陇东地区北朝时期现已发现的较早的单体造像。其铭文中有"弟子成丑儿合家眷属为七世父母历劫诸除一切众生敬造石像十四区"之语,碑的下部雕刻四男三女共七身供养人像,男着窄袖短袍,束腰带,女供养人上衣下裙,均为孝文帝改汉服以前少数民族的装束。在题名中有成丑儿、成双会、成发文、成□龙、成□□、王□□、成法□共七人,成氏是匈奴屠各大姓,这是一个典型的家族造像。

另有一尊造像塔,塔底座一面镌刻造像题记,共18字:"石道法□□息女□□造石像□□一区供养。"此石氏应是羯胡后赵石勒的后裔,冉魏政权大肆杀戮羯胡,残存的族人流散各地,其中就有迁徙到陇东地区者[2]。

另外,还有几尊的供养人服饰与此碑相同,应该是同一时期所造,也是少数民族所镌刻。

(二)匈奴和卢水胡所造郭元庆造像塔(灵台)

除了宁县的成丑儿造像碑之外,灵台北魏太和十六年(492)郭元庆造像塔(现存日本大阪市立美术馆)和平凉市禅佛寺北魏景明四年(503)的造像塔,其供养人均身着胡服,明显的是改制前的装束。

郭元庆造像塔底缘刻发愿文:

唯大代太和十六年岁次壬申正月戊午朔四日辛酉,阴密县清信弟子郭

[1] 于祖培:《甘肃宁县出土北朝石造像》,《文物》2005年第1期。
[2] 《魏晋杂胡考》,收录于唐长孺《魏晋南北朝史论丛》,河北教育出版社2000年版,第398—411页;姚薇元:《北朝胡姓考》,中华书局2007年版,第355—358页。

元庆、彭□□敬□□□□。

供养人既为胡人装束,郭氏为匈奴人,是南匈奴入塞的十九种之一。还有一彭姓,是卢水胡大姓。彭姓来源于商周时期的彭国,世居陇东,其族属以居住在镇原泸水为中心的区域而得名,称为泸水胡,又称为"卢水胡"。卢水胡集中在以西峰为中心的庆阳地区,下文西峰弥勒造像题记中还有彭姓,也是卢水胡。灵台的彭氏卢水胡应源于安定郡[1]。

(三)反映多民族杂居的两块碑刻(宁县和正宁)

集中反映多民族杂居的石刻主要位于陇东的东南部,在今宁县和正宁的泾河流域。在宁县出土了北魏正始元年(504)的《大代持节豳州刺史山公寺碑颂》,在正宁县出土了北周保定元年(561)《豆卢子等结社造释迦像碑》。这两块碑刻镌刻的时间一在北魏,一在北周,时间相差有50多年,但是值得注意的是两碑刻题名中所反映的民族种类都很丰富,族属大致相同,充分反映了当时属于豳州(西魏末年改为宁州)的这一地区是多民族集中聚居的地区,并且这种情况至少延续了半个多世纪。

2004年7月宁县人民医院出土了《大代持节豳州刺史山公寺碑颂》,记述了豳州刺史山累为了报答北魏统治者的封赏和恩赐,为魏孝文帝建立追献寺,建造禅堂,并立碑纪念此事。碑阴的上、下部镌刻了出资建造者的姓名[2]。

本碑题名中可见的少数民族有匈奴、羌、氐、卢水胡、鲜卑,还有西域粟特人,高车人,以及族属不明者。

暨远志对题名中州、郡、县三级官员的部族成分作了分析。碑阴镌刻捐款者名录,涉及豳州地区的1州3郡8县的地方军政长官,在统计的146人中,以羌族最多,56人,占38.4%;匈奴、屠各次之,共47人,占32.2%;氐族20人,占13.7%;卢水胡8人,占5.5%;粟特1人,占0.7%;族属不明者11人,占7.5%。而外来任职的鲜卑贵族人数也不多,只有3人,仅占2.1%。由于地方政府僚佐多用本地人,可知少数部族在豳州居民人口中占绝对多

[1] 以上两石刻铭文见张宝玺编著:《甘肃佛教石刻造像》,甘肃人民美术出版社2001年版,第209页。
[2] 见吴荭等:《新发现的北魏〈大代持节豳州刺史山公寺碑〉》,《文物》2007年第7期;甘肃省宁县博物馆:《甘肃宁县出土北朝石造像》,《文物》2005年第1期。

数[1]。此外,还有路、解姓,属高车人,共5人,也应该统计在内。

正宁县出土的《豆卢子等结社造释迦像碑》,碑身的四面有铭文,题名也分布在四面,题名共有158人,其中南面30人,西面49人,北面52人,东面27人[2]。本碑题名中可见的少数民族有匈奴、羌、氐、卢水胡、鲜卑,还有西域胡人、吐谷浑人、高车人以及尉迟部人。

周伟洲对这158人的姓氏作了分析,认为民族成分十分复杂,属于合邑各族造像的类型。可断为汉族姓氏者计有87人,约占全部题名人数的54%,值得注意的是,有王姓7人、刘姓8人、李姓7人、段姓3人、张姓2人,王、刘、张等姓可能有少数民族改为汉姓者,少数民族所占的比例应该更为高些;属于少数民族姓氏者65人,约占总题名人的41%;此外,还有一些族属难以断定的计有6人。

在65个少数民族姓氏中,鲜卑族姓氏最多,共21人;羌族姓氏也较多,共17人;匈奴屠各族姓氏,共13人;氐族的姓氏,共4人;西域胡人姓氏,共3人;吐谷浑族姓氏,共有2人;北方敕勒(高车)族姓氏,共1人;朔方尉迟部姓氏,共1人[3]。我们对属于不同时期的这两块碑刻的题名加以分析,可以看出,题名人的族属都非常丰富,都有匈奴、羌、氐、卢水胡、鲜卑,还有西域胡人、高车人,基本包括了西北的各个民族;两碑题名的民族种类也大致相同;同时,也反映了至少在这半个多世纪内各民族长期在此居住,具有高度的稳定性。

另外,也有一些新的变化:一是后期的正宁《豆卢子等结社造释迦像碑》的民族成分更为丰富,增加了吐谷浑人和尉迟部人,反映了不断有新的民族迁徙居住到这一地区;二是最显著的为鲜卑族人数的增加。前一碑题名中只有3人,而在后一碑刻中激增到21人,这反映了鲜卑族大量进入陇东地区的历史过程。

马长寿先生分析鲜卑入关较晚,此前鲜卑族人入关者很少[4],这两块碑刻题名充分反映了这样一个特点。东西魏分裂的前七年,即建义元年(528),尔朱天光奉命率领贺拔岳军团和侯莫陈悦军团入关,这是第一次,前

[1] 暨远志:《北朝豳宁地区部族石窟的分期与思考》,收录于《2005年云冈国际学术研讨会论文集·研究卷》,文物出版社2006年版,第76—109页。
[2] 陈瑞琳:《甘肃正宁县出土北周佛像》,《考古与文物》1985年第4期。
[3] 《甘肃正宁出土的北周造像题名考释》,收录于周伟洲著《西北民族史研究》,中州古籍出版社1994年版,第450—459页。
[4] 见马长寿:《碑铭所见前秦至隋初的关中部族》,中华书局1985年版,第52—53页。

者姓名中有达奚武,后者的部将有李弼、豆卢宁、豆卢光都是辽东人,豆卢氏且是白部鲜卑的姓氏。《豆卢子等结社造释迦像》中像主应该是辽东的,其先祖或者其本人是从遥远的辽东经过关中迁徙到陇东地区的。题名中还有一些东胡人,他们的情况一样,应该都是从辽东迁徙到陇东地区的。这两次两大军团的兵士约合三四万人,除了一小部分跟尔朱天光回到关东外,大部分都留居关中和陇东了。

(四)反映多民族杂居的西峰博物馆弥勒倚坐像(西峰)

西峰市博物馆现保存一尊弥勒倚坐像,其出土地可能为西峰区。其座正面分上、下两排,刻有供养人的题名。从题名来看,可辨清姓氏的共8人,包括匈奴、卢水胡、蛮族和汉人。从其族属来看,汉姓:孙、师、何姓各1人,共3人;匈奴:王姓3人;卢水胡:彭姓1人;蛮族:向姓1人,为原居住于巴蜀的蛮族。可见汉人和匈奴人在其中人数最多。

(五)以汉族官吏为主多民族题名的石刻(泾川)

泾川有《敕赐嵩显禅寺碑》和《南石窟寺碑》,这两块碑刻都是泾州刺史为了报答北魏的皇帝而建寺立碑,题名者都是泾州下辖的各级官吏,他们的籍贯来自全国各地,民族种类也较多,但汉人最多,这些和陇东地区的一些下层民众造像,其造像者主要是本地居民有所不同,我们应该注意到这一点。

嵩显禅寺创建于北魏永平二年(507),《敕赐嵩显禅寺碑记》,碑阴题名有安定内史、平凉、新平、赵平、陇东诸郡太守,及安定、朝那、临泾、乌氏、石堂、阴槃、三水、高平、鹑觚、祖居、抚夷等县令,是当时职官、地志的实录[1](《敕赐嵩显禅寺碑记》,图4-2-1)。

题名中可以辨别出籍贯或者姓氏的共有44人,不能知道籍贯和姓氏的主持建寺立碑者应该是中央任命的外籍人士,最有可能是比较显贵的鲜卑皇族元氏。这样一共为45人。

这些官吏的族属问题是我们关注的一个重点。

鲜卑:共7人。叱罗氏1人,此叱罗起为河南人;元氏3人,再加上刺史很有可能也为元氏,这样元氏共4人;宇文氏1人,属宇文鲜卑;另有段氏

[1] 张维:《陇右金石录·卷一·嵩显禅寺碑》,兰州俊华印书馆1944年印,第32页;甘肃省文物工作队、庆阳北石窟文物保管所:《陇东石窟》,文物出版社1987年版,附录第15—16页。

1人,"石堂令段德字天□武威人",此人是段氏鲜卑人,其先祖随秃发鲜卑从辽东迁徙到河西地区,并定居在那里。

匈奴屠各:共3人。梁姓2人,"治中从事史梁徽字定显安定人"和"西曹书佐梁瑞字成起安定人",他们是凉州休屠胡迁徙到安定的后代;路氏1人,"主簿路彰字□乐安定人",《晋书·刘曜载记》有黄石屠各路松多,《魏书·世祖纪》擒屠各路那罗于安定,可见安定的路氏为匈奴屠各。

氐:员氏1人,"部郡从事员祐字天念平凉人",而《南石窟寺碑》中有"主簿平凉员祥",可见平凉为员氏的定居地。

卢水胡:彭氏2人,为本地人,"西曹书佐彭颜字永度赵平人"和"部郡从事史彭袭字胤祖赵平人"。

吐谷浑人:吐谷浑氏1人。

图4-2-1 敕赐嵩显禅寺碑记(引自嵩显禅寺碑记拓片,现存甘肃省博物馆)

羯胡:石氏1人,此石安为河南人,可见石赵的后裔多居住在河北、河南地区。

柔然:茹氏1人。柔然也就是蠕蠕部落,原游牧在拓跋鲜卑的北面,两者征战不休。本题名中有"临泾令居延男茹荣字□生河南人",可见,这一支柔然部落归附北魏,定居河南。之后得到北魏政权的信任和重用,其封地在居延,并委派到今镇原为县令,这是一个和州治所泾川几乎同等重要的地区。

以上少数民族姓氏共16人,占到官吏总述45人中的35.55%,其他则为汉人,可见汉族官吏的比例远高于各民族官吏的总和。

《南石窟寺碑》，从题名中可以看出陇东地方籍贯的官吏人数众多[1]。刺史和太守府下多是地方本籍的官吏，这和《敕赐嵩显禅寺碑》是一样的。

官吏的族属是我们考察的重点，可惜的是，由于碑文漫漶不清，许多题名残缺不全，我们所能辨清的是：

鲜卑：1人，段氏。

氐：员氏2人。

羌：雷姓1人。

其余梁、董氏各1人，可能为匈奴族，也可能为汉人。

嵩显禅寺和南石窟建造的时间在魏孝文帝改制不久，参与这些佛事活动的多数是从全国各地来的和本地的汉族官吏，少数民族人数要少得多。这和宁县北魏《大代持节豳州刺史山公寺碑颂》少数民族占绝大多数、宁县北周《豆卢子等结社造释迦像碑》少数民族几乎占到一半差别很大。

总的来说，在泾川的这两种碑刻题名中，少数民族官吏所占的比例是很小的。另外，在今平凉市的其他地区如华亭县、平凉市区、灵台都出土了为汉人所造的石刻，可以进一步说明平凉地区汉族人数最多，其具体内容见下文。

（六）以某一种民族题名为主的石刻

除了以上一些集中反映多民族杂居融合的石刻之外，还有一些石刻主要是家族开窟和造像，其题名说明这个地区有某一个民族在此定居和生活。这也是民族分布的重要内容，限于文章篇幅，这里简略地列出相关的碑刻来加以证明，其碑文和考证内容从略。

以下将相关的反映汉、匈奴、氐、鲜卑等民族分布的石刻加以列举。

1. 汉族题名为主的石刻

在今平凉市的其他地区如华亭县、平凉市区、灵台都出土了为汉人所造的石刻，这也进一步说明上面泾州地区汉人比例比豳州地区更高这个问题。

1990年在华亭县南川乡的谢家庙村一佛寺遗址出土的北朝两件造像碑雕有供养人图像，一为四身供养人，一为八身供养人，均着宽大的袍袖，具有汉服的博衣宽带的特点[2]。其中一件《华亭南川张生德造像塔》有题记，从其他造像碑供养人的衣饰来分析，张生德应该是汉人。

[1] 张维：《陇右金石录·卷一·北魏》，兰州俊华印书馆1944年印，第34—36页，附录第11—12页。

[2] 图版参见张宝玺编著：《甘肃佛教石刻造像》，甘肃人民美术出版社2001年版，第112页。

平凉市东20公里潘原故城禅佛寺遗址出土了西魏时期的造像碑,底座处雕刻3身供养人,身着交领上衣,衣袖宽大且很长,汉服的特征极为明显。此碑应为汉人所雕凿[1]。出土于灵台县新开乡槐树院村蛟城庙东山坡上的灵台新开造像碑,砂岩,西魏时期。造像碑分为三层,下层雕僧俗供养人6身,其服饰宽大、交领,与上面所说的平凉禅佛寺供养人一样也是汉服[2]。

泾川水皇寺李阿昌造像碑,建造于隋开皇元年(581),这一年隋朝刚刚建立,此碑可以看作北朝造像碑的余绪。在碑阴佛龛两旁及发愿文之下刻供养人共29人的姓名。除去僧人2人外,共有俗世供养人27名,除去匈奴姓共3人、氐姓共2人外,其余22人应该都是汉人[3]。

庆阳西峰北石窟第70窟为北魏时期,南面下层一长方龛内雕六身女供养人,均宽衣长裙。北面下方雕六身供养人。这些供养人的服饰均为汉服。再晚些时期如北魏晚期的第229、第237和第244窟龛内的供养人,也都为宽袍大袖的斜领汉装[4]。北石窟第44、第70和第135窟三窟都是西魏时期:供养人有穿对襟宽袖上装的,也有圆领窄袖胡服的[5]。笔者认为这是供养人有胡汉之分,这充分反映了这一地区胡汉民族分布和融合的情况。

固原田弘墓志及其神道碑。和皇甫氏、李氏一样为原州地区大族的还有田氏。这从田弘墓志及其神道碑中都可以看出来。墓志铭中说:"公讳弘,字广略,原州长城郡长城县人也。本姓田氏,七族之贵,起于沙麓之崐;五世其昌,基于凤皇之谿。"

《田弘神道碑》云:"公讳弘,字广略,原州长城郡长城县人也,本姓田氏。"[6]这里所说的其先祖的籍贯和功绩可以和墓志铭相互参照印证。

2. 匈奴族题名为主的石刻

开凿较早的是北魏太和十五年(491)合水太白镇平定川的张家沟门石窟和保全寺石窟是少数民族开凿的石窟,张家沟门石窟的1、2、3龛都是程

[1] 图版参见张宝玺编著:《甘肃佛教石刻造像》,甘肃人民美术出版社2001年版,图第182页,铭文第145页。
[2] 图版参见张宝玺编著:《甘肃佛教石刻造像》,甘肃人民美术出版社2001年版,图第186页,铭文第147页。
[3] 秦明智:《隋开皇元年李阿昌造像碑》,《文物》1983年第7期。
[4] 甘肃省文物工作队、庆阳北石窟寺文管所:《庆阳北石窟寺》,文物出版社1985年版,第42、134、136、138页。
[5] 甘肃省文物工作队、庆阳北石窟寺文管所:《庆阳北石窟寺》,文物出版社1985年版,第45页。
[6] 张维:《陇右金石录·卷一·北周》之《田弘神道碑》,兰州俊华印书馆1944年印,第42—43页。

左面　　　　背面　　　　右面　　　　正面

图4-2-2　庄浪水洛城北魏卜氏造像塔测绘图（引自张宝玺：《甘肃佛教石刻造像》，第25页）

弘庆出资开凿，"程"和"成"音同，程弘庆也应该是匈奴屠各人，反映了在葫芦河流域的平定川有匈奴部族定居。

1976年于庄浪县水洛城徐家碾出土的《庄浪造像塔》是卜氏家族所造，卜氏是匈奴显赫的家族[1]（庄浪水洛城北魏卜氏造像塔测绘图，图4-2-2）。

[1]　张宝玺：《甘肃佛教石刻造像》，甘肃人民美术出版社2001年版，第211—212页。

出土于庄浪的梁俗男造像塔是西魏时期的家族造像塔[1]，从供养人的服饰来看，均为紧身衣、圆领、窄袖，胡服的特征十分明显。据史书所记载的地域分布来看，为原来河西迁入的屠各匈奴后裔的可能性最大。

出土于华亭南川乡的《华亭南川造像塔》是北周明帝二年（558）雕凿的。此路氏为匈奴屠各。

固原大利稽冒顿砖质墓志，1994年出土于宁夏省固原县西郊乡北十里村[2]。据姚先生考证[3]，大利稽、大俗稽、大落稽、大落稽是同音异译，都是指同一部落，是鲜卑族入塞的"四方诸姓"之一。但从其族源上来看，大利稽是春秋白狄之后，由于久居塞内代郡和汉人杂居，虽然相貌是胡人，但所用语言皆是汉语。这个部族存在的时间较早，汉化时间也较长，应该和同时期的匈奴关系较为密切。

罗丰《北周大利稽氏墓砖》[4]认为大利稽可能是源于匈奴别种的步落稽，也许就是步落稽之一部。

3. 氐奴族题名为主的石刻

平凉出土的《吕太元造像碑》，北魏正始四年（507）造，下部刻铭为：正始四年三月一日弟子吕太元一心供养[5]。氐人在现在天水和宝鸡地区分布最广，平凉地区和这两个地区都紧邻，平凉的吕姓应该是从天水、扶风、长安这些邻近地区迁入的。

1964年在宁夏的彭阳县出土了员标砖质墓志[6]，志文中有"兖、岐、泾三州刺史、新安子，姓员，讳标，字显业，泾州平凉郡阴槃县武都里人"，罗新根据汉代有安夷人员平、金城人员敞、大夏人员仓景等判断，员氏是胡姓[7]。笔者进一步认为，员标墓志称其籍贯为"泾州平凉郡阴槃县武都里"，里名武都，可能与迁徙自武都的氐人有关，上述员氏的先祖多居住于陇西，这里也一直有氐人活动，员氏可能为氐姓。

北朝时期，从宁夏固原地区到甘肃泾川地区都有员氏氐人居住。甘

[1] 张宝玺：《甘肃佛教石刻造像》，甘肃人民美术出版社2001年版，录文见215页，图第195、196、151页。
[2] 罗新、叶炜：《新出魏晋南北朝墓志疏证》，中华书局2005年版，第264页。
[3] 姚薇元：《北朝胡姓考》，中华书局2007年版，第186—188页。
[4] 罗丰：《北周大利稽氏墓砖》，《考古与文物》2003年第4期。
[5] 张宝玺：《甘肃佛教石刻造像》，甘肃人民美术出版社2001年版，第210页。
[6] 杨宁国：《宁夏彭阳出土北魏员标墓志砖》，《考古与文物》2001年第5期。
[7] 罗新等：《新出魏晋南北朝墓志疏证》，中华书局2005年版，第55页。

图4-2-3 李贤墓志拓片（引自宁夏回族自治区博物馆、宁夏固原博物馆：《宁夏固原北周李贤夫妇墓发掘简报》，《文物》1985年第11期）

肃泾川的北魏南石窟寺碑，其碑阴题名中有两人，一是"主簿平凉员详"，一是"□□从事史平凉员英"，隋泾川《李阿昌造像碑》为李阿昌等廿家结社造碑，碑阴题名有：典录员安和，这反映了北魏时平凉员氏在地方上的活跃。

4.鲜卑族题名为主的石刻

宁夏固原出土了北周李贤及其妻吴辉的墓志[1]。志文中说"原州平高人"（北周改高平郡，县俱为"平高"，此墓志可为一例证），即现在固原县人。说"本性李，汉将陵之后也"，这显然是冒汉族大姓之后。

李贤墓志中说："十世祖俟地归，……知魏圣帝齐圣广渊，奄有天下，乃率诸国定扶戴之议。凿石开路，南越阴山。"其先祖原居于代北，后来随着拓跋代政权越过阴山，其后裔就移居到了现在固原一带。这里明确说李贤十世祖为"俟地归"，则其姓为复姓"俟地"，也有可能是单姓"俟"（李贤墓志拓片，图4-2-3）。

马长寿考证：俟氏、俟奴氏、俟力伐氏、俟力氏、俟斤、俟亥氏、俟伏

[1] 宁夏回族自治区博物馆、宁夏固原博物馆：《宁夏固原北周李贤夫妇墓发掘简报》，《文物》1985年第11期。

斤氏、俟吕氏等都是鲜卑族[1]。则李贤的先祖为鲜卑人无疑。从《北周书·李贤传》中可以看出李贤家族极受北魏、西魏、北周最高统治者的宠信，和各代鲜卑族统治者关系密切，最典型的一个事例是：高祖武帝宇文邕年幼时候，为了躲避宫廷斗争，太祖文皇帝宇文泰将其放在李贤家中避乱并抚养，"六载乃还宫"，李贤若非鲜卑人，估计很难得到这种极高的信任。

从李贤传记中也可以窥见至少从北魏到北周时期，原州是一个多民族杂居的地区，战祸不断，领导叛乱或起义的万俟道洛、达符显、侯莫陈悦、莫折后炽、豆卢狼及参与者，基本上都是鲜卑、高车、羌等少数民族。同时，李贤传记中记述了原州城至少有两次受到来自蒙古草原的柔然和高车（敕勒）族的攻打。本地区民族种类的丰富，各民族迁徙、冲突、战争、接触、融合的情况可以想象。

另外，李贤夫妻墓中的一些随葬品也能印证李贤为胡人，有些西域和波斯的物品还透露出固原这一地区可能有西域甚至波斯人居住的信息。

镇墓武士俑与陕西咸阳底张湾北周墓出土武士俑较为相似，墓中出土有胡俑，还有一些陶俑，从体型、面貌、衣着上看，少数民族的特征也很突出，这些从另一个方面印证了墓主人是胡人。其他的种类的出土男女俑（除武士俑外）大多是斜领、宽大的汉服，体现出胡服和汉服的融合，而逐渐地改穿汉服的大趋势，也反映出这一时期民族服饰交融的历史特征。

鎏金银壶中有男女相对的三组画面，好像是交欢图，从人物和内容方面来看都不像是中原或者是北方游牧民族的。夏鼐、宿白等先生认为，这件鎏金银壶是波斯萨珊王朝的制品[2]。若真是这样，这些物品很有可能是波斯萨珊王朝的商人带来的，也可能是西域的康国等人所用之物。墓葬出土的鎏金银壶、金戒指、玻璃碗等文物，也是波斯的物品。这些随葬品充分反映了中西方经济、文化的交流（李贤墓出土鎏金银壶腹部图案展开图，图4-2-4）。

笔者认为，今固原及其附近的镇原从西汉时起，就陆续有月氏和龟兹等西域胡人迁徙定居到这里，他们和波斯等西亚、中亚的商业贸易联系紧密，这些物品可能是定居在原州的西域胡人日常所用之物。

[1] 马长寿：《碑铭所见前秦至隋初的关中部族》，中华书局1985年版，第207、94、145、20、134、118页。
[2] 宁夏回族自治区博物馆、宁夏固原博物馆：《宁夏固原北周李贤夫妇墓发掘简报》，《文物》1985年第11期。

图4-2-4 李贤墓出土鎏金银壶腹部图案展开图（引自宁夏回族自治区博物馆、宁夏固原博物馆：《宁夏固原北周李贤夫妇墓发掘简报》，《文物》1985年第11期）

二、多民族有了共同的宗教信仰——佛教

从北朝时期的石刻资料来看，生活在陇东地区的多个民族逐渐形成了共同的佛教信仰，共同开窟造像和敬佛、礼佛。他们对于佛的信仰和崇拜、希望佛佑护他们实现自己愿望的心理在造像题记、题名和供养人像中有充分的体现。

综合石刻资料和史籍记载看，生活在陇东地区数量最多的是汉人，此外，还有匈奴、羌、氐、卢水胡、鲜卑、羯，还有西域各族、东胡，以及南方来的蛮族等，可以说，基本包括北方和西北的各个少数民族，民族种类基本齐全。这些民族，有的是多个民族一起进行开窟造像的大型活动，人数多的时候达到一二百人；有的是两三个民族的造像开窟活动；也有一个民族的家族造像或开窟龛活动。以上这些汉族和各少数民族的佛事活动，充分体现了各少数民族在和汉族的杂居相处中，逐渐抛弃了原来草原游牧部落的原始信仰、崇拜，改变了原来的多神及杂神信仰，宗教信仰逐步趋同，形成了共同的佛教信仰。共同宗教信仰的形成，对于各民族消除民族心理、意识的歧异，消除民族间的隔阂，使各民族从心理上认同、接近，再到生产、生活上的接近，从而为最终实现各民族的融合，起到了一个积极的促进作用。

（一）反映多民族佛教信仰的石刻

陇东的东南部是多民族杂居的集中区域，在今宁县和正宁的泾河流域出土了反映多民族共同信仰佛教的两件石刻。在宁县出土了北魏正始元年

（504）的《大代持节豳州刺史山公寺碑颂》，在正宁县出土了北周保定元年（561）《豆卢子等结社造释迦像》碑。这两块碑刻时间相差50多年，反映了当时属于豳州（西魏末年改为宁州）这一地区多民族形成了共同的佛教信仰，并具有较强的稳定性和长期的延续性。

宁县《大代持节豳州刺史山公寺碑颂》[1]，在题名可辨的146人中，可见的少数民族有匈奴、羌、氐、卢水胡、鲜卑，还有西域粟特人、高车人以及族属不明者；正宁县《豆卢子等结社造释迦像》碑，题名者有158人，可见的少数民族有匈奴、羌、氐、卢水胡、鲜卑，还有西域胡人、吐谷浑人、高车人以及尉迟部人[2]。从这两件碑刻来看，基本都包括西北的各个主要民族匈奴、羌、氐、卢水胡、鲜卑，还有西域粟特人、高车人，他们有了共同的佛教信仰，共同参与了造像活动。而后期在正宁的碑刻题名增加了吐谷浑人和尉迟部人，反映了不断迁徙居住到这一地区的新民族也加入了佛教信仰的行列，反映了佛教信仰的同化性和兼容性。

北魏时期泾川《嵩显禅寺碑》和《南石窟寺碑》题名者主要是全国各地和泾州本地的官吏，体现了多民族族属的官吏共同建寺开窟的情况。

《嵩显禅寺碑》题名中的郡守、县令多为较远地区的人；下属的官吏多为本州、郡人，这些官吏的籍贯来自全国各地，在籍贯可辨的41人中，其他外籍官吏最多者为河南人9人，并且多为高级郡守、县令的官员；有辽东郡人，有南阳人、太原人、巨鹿人、乐浪人、武威人、赵平人、天水人、敦煌人、吐谷浑国人大多是1人。说明从东北、河北、河南、山西到河西，都有官吏来到泾州，地域范围还是较为广泛的。而更低级的小吏多为本县籍贯，以安定人居多[3]。

从民族族属方面来看，汉族官吏人数最多，其他的有匈奴屠各、羌、卢水胡、鲜卑、羯、柔然和吐谷浑人。

这一碑刻也反映了从全国各地到达陇东地区的多个民族的官吏通过建佛寺等活动，和本地籍贯的基层官吏有了统一的宗教信仰，这对加强外籍官吏和本籍官吏、各民族之间文化心理的交流和统一起到了一定的作用。

［1］见吴荭等：《新发现的北魏〈大代持节豳州刺史山公寺碑〉》，《文物》2007年第7期；甘肃省宁县博物馆：《甘肃宁县出土北朝石造像》，《文物》2005年第1期。
［2］陈瑞琳：《甘肃正宁出土北周佛像》，《考古与文物》1985年第4期。
［3］张维：《陇右金石录·卷一·嵩显禅寺碑》，兰州俊华印书馆1944年印，第32页；甘肃省文物工作队、庆阳北石窟文物保管所：《陇东石窟》，文物出版社1987年版，附录第15—16页。

《南石窟寺碑》为奚康生主持开建,题名中陇东地方籍贯的官吏人数众多,以汉族为主,只有员姓氐人、雷姓羌人等为少数民族[1]。需要说明的是,在庆阳市西峰区的北石窟寺也是由奚康生于同时期开凿,在《南石窟寺碑》中题名的官吏可能也参与了北石窟的修建。泾州地区的各族官吏通过开窟强化了宗教信仰的统一。

(二)参与民族种类较少的小型石刻造像

除了以上民族种类多、参与人数多的大型造像活动之外,陇东地区更多是由两三种民族、参与人数较少的以及一个家族的小型造像开窟活动,从中更可以看出各民族下层民众的宗教信仰思想。

1. 由两三种民族参与的造像

宁县县城内一处佛教遗址中出土佛教石刻造像89件,其中一件造像碑纪年为太和十二年(488)的成丑儿家族造像,是陇东地区北朝时期现已发现的较早的单体造像,成氏是匈奴屠各大姓。另有一尊石道法造像塔,此石氏应是羯胡后赵石勒的后裔。

灵台出土了北魏太和十六年(492)郭元庆造像塔,题名有"郭元庆、彭□/□",郭氏为匈奴人,是南匈奴入塞的十九种之一。还有一彭姓,是卢水胡大姓。

西峰市博物馆现保存一尊北魏时期的弥勒倚坐像,从基座供养人的题名来看,包括汉人、匈奴、卢水胡和蛮族。

从上面可以看出,陇东地区的汉人、匈奴、卢水胡、羯胡和蛮族都有信佛并参与造像的佛事活动。

2. 家族参与的开窟造像

在陇东,开凿较早的是北魏太和十五年(491)合水太白镇平定川的张家沟门石窟和保全寺石窟。张家沟门石窟的1、2、3龛都是程弘庆出资开凿,"程"和"成"音同,程弘庆也应该是匈奴屠各人。

《庄浪卜氏造像塔》,1976年于庄浪县水洛城徐家碾出土。据《史记·匈奴传》云:"诸大臣皆世官,有须卜氏,其贵种也。"这是匈奴卜氏家族造像塔。

[1] 张维:《陇右金石录·卷一·北魏》,兰州俊华印书馆1944年印,第34—36页;甘肃省文物工作队、庆阳北石窟文物保管所:《陇东石窟》,文物出版社1987年版,附录第11—12页。

出土于庄浪的西魏时期梁俗男造像塔是西魏时期的家族造像塔,在陇东地区,梁姓有屠各、鲜卑、氐、羌等多种族属,但据史书所记载的地域分布来看,为原来河西迁入的屠各匈奴后裔的可能性最大[1]。

以上据分析,都是匈奴家族造像。

平凉出土的《吕太元造像碑》,吕姓为氐族,平凉的吕姓应该是从天水、扶风、长安这些邻近的氐族集中居住地区迁入的。

可以作为印证的是,北朝时期,从宁夏固原地区到甘肃泾川地区都有员氏氏人居住。甘肃泾川的北魏南石窟寺碑,其碑阴题名中有两人:一是"主簿平凉员详",一是"□□从事史平凉员英"。隋泾川《李阿昌造像碑》为李阿昌等廿家结社造碑,碑阴题名有:典录员安和。这反映了北魏时平凉员氏在地方上有一定的权势,在各种佛事活动中也很活跃。

上面匈奴和氐族家族的造像,更能反映出各族普通家庭的佛教信仰情况。

三、结社造像:从佛事活动到社会生活中的互助和融合

泾川水皇寺李阿昌造像碑,建造于隋开皇元年(581),这一年隋朝刚刚建立,此碑可以看作北朝造像碑的余绪。在可辨别的27人的姓氏中,绝大多数为汉姓,可确认的少数民族姓氏中,只有匈奴姓4人、氐姓2人,其他不能明确判定族属的姓氏也较多,如胡、刘,这本身就反映了各民族杂居和融合程度的深入,少数民族改汉姓也反映了汉化的程度发展到了较高的阶段。

发愿文中又有"佛弟子李阿昌等廿家去岁岁秋合为仲契,每月设斋,吉凶相逮"等语句,反映了地缘和相邻关系已经超越了民族等方面,结成了患难与共、相互救济的紧密社团,他们从单纯的佛事活动,进而扩展到了生活中的其他方面,包括应对各种天灾人祸、共同办理各种婚丧嫁娶等事情。与马长寿先生在《碑铭所见前秦至隋初的关中部族》一书中所收录的北朝时期渭北的多个单一羌族造像碑相比,这一造像碑的题名充分反映了民族融合已经达到了新的深度,这一地区的民族汉化的进程到了北朝末期、隋代已经基本完成。

关陇地区本为一体,关中民族融合和逐渐一体化的过程好像还早于陇

[1] 张宝玺编著:《甘肃佛教石刻造像》,甘肃人民美术出版社2001年版,第215页。

东地区,这在《王妙晖造像记》中能充分地体现出来。

《王妙晖造像记》属于北周,在咸阳县[1],有□主豆石客、典坐弥姐娄、邑主呼延蛮獠、邑主段春姬、邑谓段磨尼、邑谓吕敬容、都维那段显资、邑子慕容妃、邑子苟妃、邑子闻獠是、邑子成令□,这些都是少数民族姓氏,其余可能为汉姓,也不排除改为汉姓者。题记在说明有共同的弘扬佛法信仰之后,接着说各民族共同居住,已经有非常深厚的乡邻情义,"邑子五十人等宿树兰柯,同兹明世。爰托乡亲,义存香火。识十恶之徒,炭体五道之亲,……金竭家资,共成良福。于长安城北渭水之阳造释迦石像一区"。

从佛事活动到社会生活中的互助救济,这在郝春文、张国刚等人的文章中已经提到[2],可见关陇地区和华北一样,有从礼佛到世俗生活互助救济转变的趋势。

四、石刻所反映的民族心理

关于北朝各民族造像的原因及其心理,王昶《金石萃编》的"北朝造像总论"中有很精辟的论述[3]:

> 盖自典午之初,中原板荡,继分十六国,沿及南北朝魏、齐、周、隋……干戈扰攘,民生其间,荡析离居,迄无宁宇,几有尚寐无讹、不如无生之叹。而释氏以往生西方极乐净土,上升兜率天宫之说诱之,故愚夫愚妇相率造像,以冀佛佑。百余年来,浸成风俗。……综观造像诸记,其祈祷之词,上及国家,下及父子,以至来生,愿望甚赊,其余鄙俚不经,为吾儒所必斥,然其幸生畏死,伤离乱而想太平,迫于不得已而不暇计其妄诞者;仁人君子阅此,所当恻然念之,不应遽为斥詈也。

陇东地区由各民族所镌刻或开凿的石刻造像,本身固然反映了一种对

[1] 全文见《关中石刻文字新编》卷1第13、15页,题为《五十人等造像记》,(清)毛凤枝编,光绪元年跋会稽顾氏刊本;(清)王昶著《金石萃编》卷36,经训堂刊同治十年补刊本。

[2] 郝春文:《东晋南北朝时期的佛教结社》,《历史研究》1992年第1期;张国刚:《佛教的世俗化与民间佛教结社》,收录于《中国中古史论集——中国中古社会变迁国际学术讨论会论文集》,2000年;崔峰:《论北周时期的民间佛教组织及其造像》,《世界宗教研究》2011年第2期。

[3] (清)叶昌炽撰,柯昌泗评,陈公柔、张明善点校:《语石 语石异同评》,中华书局1994年版,第309页。

佛的信仰和崇拜,除此之外,我们从造像题记中还可以解读到更多的民族心理的内容,从中可以窥见各民族的基层民众的所思所想,了解到他们更多内心世界的东西。

这里从佛教信仰与皇帝崇拜的统一、祈求社会安定、国家太平,愿死者超脱升天、为生者、家族和其他人祈福等三个方面来分析陇东石刻中所反映的民族心理。

(一)佛教信仰与皇帝崇拜的统一

造像者之所以愿意捐舍家资,将诸多的愿望和祈求寄托在佛事上,是因为对佛的信仰和崇拜,认为佛法无边,无所不能,能够帮助他们实现所有的愿望,所以在造像记中多有体现对于佛法精妙深奥的赞颂。

但佛法的作用毕竟是虚幻的,在现实生活中,真正能主宰他们的命运、决定他们生死荣辱、对社会治乱有影响的是皇帝以及官吏,所以越是到后期,造像铭文中越是体现皇权崇拜,许多造像不再赞美佛法的精妙,而主要是对于皇帝的赞颂,当然,我们也要认识到当时民众有真心希望皇权强大,实现全国的真正统一,不再有连绵不断的战祸,社会能真正的安定和平的成分在内。这些在地方官员主持的造像立碑活动中体现得更为突出。

在后期的造像中,有逐渐将对佛的赞美和崇拜转移到皇帝身上的趋势,并且逐渐改造原始的佛教教义,使其教义更加符合中国儒家的伦理忠孝思想。佛教的七世佛的说法被用来赞美皇帝七世祖,平民也开始用来纪念自己的七世祖先。

对于佛法的精妙不遗余力进行赞美的是当时的比丘等僧人,北周天和二年(567)平凉宝宁寺"比丘慧明石佛座",表面刻有发愿文:"真容虚寂,妙悠疑神。圣智无□言谭,□旧绝然。宝宁寺比丘慧明谨舍衣钵,□余仰为七世所生,法界合识敬造石像一区。琢磨已就,莹饰殊丽,□不释氏见存,与真踪无异。藉此善因,愿□来所列、合国黎庶俱登正觉。"[1]这里同时说,希望全国黎民皆能借造像的善因,修成正果,得道成佛。

而一些由地方官员修建寺院,在纪念的碑文中则是不遗余力地赞美皇帝的圣明和恩德。

北魏永平二年(509)敕赐的泾州嵩显禅寺,主持建寺立碑者应该为"使

[1] 张宝玺:《甘肃佛教石刻造像》,甘肃人民美术出版社2001年版,第219页。

持节都督泾州诸军事"。按照北魏的惯例,都督泾州军属的长官兼任本州刺史。碑阴题名有安定、平凉、新平、赵平、陇东共5郡太守或内史,及安定、朝那、临泾、乌氏、石堂、阴槃、三水、高平、鹑觚、祖居、抚夷等共11县的县令。这座由高级官吏和郡县地方大员共同修建的寺院,当然要在碑文中极力颂扬皇帝的恩德:

仰惟皇帝陛下,纂统重光,绍隆累圣,德洽三才,道均五纬,政极辰口。[1]

又《南石窟寺碑记》云:

□□皇帝陛下。圣契潜通。应期纂历。道气笼三才之经,至德盖五帝之纬。……应我皇机,圣皇玄感。协扬治犹,道液垂津。[2]

这些记文有的吹捧皇帝功德盖过三皇五帝,溢美皇帝恩泽天下,明显是官员的话语。

而泾川《李阿昌造像碑》则是平民造像,言语较为平实:

今蒙皇家之明德,开兴二教然。诸人等谨请比丘僧钦为师徒,名曰大邑。远寻如来久□之踪,……瞻仰周曲以开迷误,路人观者无不念矣……既成□□□缘,此兴造之功一愿钟报于帝主。

题记既赞美了佛法的广大,能使迷误者清醒知返,又赞美皇帝倡导佛教,因此本地淳朴的民众造像来报答皇帝的恩德,并无过多的阿谀虚夸之词。

佛有七祖,佛教传到了中国之后,开始吸收七世的思想,来为皇帝和先祖祈福。为皇帝七世祖祈福在陇东地区集中在北石窟第165号主窟上,在东、南、北壁上共雕刻了七佛,这是南、北石窟的开凿者奚康生为北魏统治者的七位皇帝所镌刻,七佛就是北魏的七代皇帝,宣扬一种皇帝即是佛,信仰

[1] 张维:《陇右金石录·卷一·嵩显禅寺碑》,兰州俊华印书馆1944年印,第32页;甘肃省文物工作队、庆阳北石窟文物保管所:《陇东石窟》,文物出版社1987年版,附录第15—16页。

[2] 张维:《陇右金石录·卷一·北魏》之《南石窟寺碑》,兰州俊华印书馆1944年印,第34—36页;甘肃省文物工作队、庆阳北石窟文物保管所:《陇东石窟》,文物出版社1987年版,附录第11—12页。

佛就要顺从皇权统治的思想。

经过统治者的反复灌输,"七世"的观念深入了普通民众的中间,各族人民在造像中也频繁地使用"七世"一词,来为逝去的先祖祈祷求福。宁县《成丑儿造像碑》发愿文有"为七世父母"造像的话[1];平凉宝宁寺"比丘慧明石佛座",发愿文有"宝宁寺比丘慧明谨舍衣钵之余,仰为七世所生法界合识,敬造石像一区"[2]。

将佛教中"七世"思想转变为为皇帝和普通民众的"七世"先祖的祈福,反映了印度佛教的教义被中国传统的伦理忠孝思想所改造,更加本土化和世俗化。

(二)祈求社会安定、国家太平

北周时期泾川《李阿昌造像碑》村邑结社造像,除了信奉佛法、赞美皇帝之外,更祈愿五谷丰登、人民富足、社会安宁,合邑眷属平安:

> 谷□□□,□□康隆□□□□□□□□□□眷大□□□□□及十□□□□□□□□□□,有二□□□□值此。

北周正宁县出土的《豆卢子等结社造释迦像》也有相似的愿望:

> 合邑生一百三十人等共同尊心为法界众生广发洪愿,造人中释迦石像一区,愿使黄帝陛下明中日月,法界众生□治此福,公得团蒲果保成佛。

(三)愿死者超脱升天、为生者、家族和其他人祈福

1. 主要为死者超脱升天

这类发愿文主要为纪念死去的亲人,祈愿他们亡故的亲人不受地狱轮回之苦,早日超脱进入仙境。

宁县《成丑儿造像碑》碑石右侧发愿文:弟子成丑儿合家眷属为七世父母历劫诸除,一切众生敬造石像十四区。

华亭北周天和元年(566)《神峪造像碑》称:

[1] 张宝玺:《甘肃佛教石刻造像》,甘肃人民美术出版社2001年版,第209页。
[2] 张宝玺:《甘肃佛教石刻造像》,甘肃人民美术出版社2001年版,第219页。

为忘□□敬造石像一区,愿使忘□免坠三途,八难速令解脱。

华亭南川北魏永熙三年(534)《张生德造像塔》称:

弟子□县张生德,为忘息大奴敬造石佛图三劫[1]。

以上这些都是为家庭死去的亲人造像,希望他们免堕三途,永离地狱之苦,早日升天,得道成佛。这反映了当时社会认为人死之后有下地狱和升天的不同,这种不同和死者生前所作所为的善恶有关,而死者的亲友能通过造像等佛事为死者赎罪,使其免下地狱,不受轮回之苦,早日成佛升天。现在看来,这种思想可能是普通民众不惜耗散家资,开窟造像的最主要原因,也是平民造像的主流。当时的佛教寺院就是用这些思想诱骗民众竭尽家财,供养佛寺、开窟造像,从而使佛教的传播保持兴盛发达的。

《庄浪卜氏造像塔》是匈奴家族卜氏造像塔,此造像塔共有六身供养人。据张宝玺先生描述:

石塔第一层背面雕骑马供养人六身。上层三骑第一骑甲马,持枪,题名残剥;第二骑张华盖,题名"亡父卜外□";第三骑张翠扇,题名"亡母乐保朱"。下层三骑,第一骑甲马,持枪,题名残剥,第二骑题名"亡兄卜□安";第三骑张翠扇,题名"亡妹卜永安"。是具有军功身份的卜氏一家功德塔。依据供养排列顺序,显然第一身题名已残的甲骑是造塔功德主,身后数骑依次列出亡父、母、兄、妹等,故称卜氏造像塔[2]。

造像主卜氏的家人包括父母、兄妹都已经死亡,极有可能为非正常死亡。史书记载了发生在这里的民族战乱以及残酷杀戮,《魏书·卷10·敬宗孝庄帝纪》说北魏永安三年(530)六月:"白马龙涸胡王庆云僭称大位于水洛城,署置百官。秋七月丙子,天光平水洛城,擒庆云,坑其城民一万七千。"这些题名和发愿文是当时当地人口大量死于战乱的直接证据。从以上内容来看,这件造像塔应该是在北魏永安三年(530)之后。

[1] 张宝玺:《甘肃佛教石刻造像》,甘肃人民美术出版社2001年版,第218页。
[2] 张宝玺:《甘肃佛教石刻造像》,甘肃人民美术出版社2001年版,第211—212页。

2. 为生者、家族和其他人积功德和祈福

灵台《郭元庆造像塔》所刻发愿文："阴密县清信弟子郭元庆、彭□□敬□□□□。"[1] 所残剥文字大概是敬造石像几区之类。

宁县石道法造像题记：

石道法□□息女□□造石像□□一区供养。[2]

平凉"吕太元造像碑"的发愿文为：

正始四年三月一日，弟子吕太元一心供养。[3]

上面几则发愿文都很简单，就是希望通过造像，表示自己和家人对佛的虔诚供养，能得到佛的护佑。

而平凉宝宁寺的题记："真容虚寂，妙惙假如……释氏见存与真踪无异，借此善因，愿生来所列合国黎庶，俱登正觉。"这里说礼拜佛像和礼拜真佛一样，愿全国人都能成正果，这是释家造像常用之语。

3. 兼为生者和死者祈福

北魏《华亭南川张生德造像塔》铭文：

弟子□县张生德为忘息大奴敬造石佛图三劫，愿上生天上诸佛下生人间，□王长寿，若□三□速令解脱，善愿从心[4]。

北周天和七年（572）《庄浪阳川残造像碑额》有发愿文：

佛弟子王□□为亡□敬造□□……登三界复愿□□□□□内外□□□□[5]。

《华亭南川造像碑》碑阴刻发愿文：

[1] 张宝玺：《甘肃佛教石刻造像》，甘肃人民美术出版社2001年版，第209页。
[2] 于祖培：《甘肃宁县出土北朝石造像》，《文物》2005年第1期。
[3] 张宝玺：《甘肃佛教石刻造像》，甘肃人民美术出版社2001年版，第210页。
[4] 张宝玺：《甘肃佛教石刻造像》，甘肃人民美术出版社2001年版，第211页。
[5] 张宝玺：《甘肃佛教石刻造像》，甘肃人民美术出版社2001年版，第219页。

佛弟张丑奴为身、为息墉仁,为忘息墉子父子三人为造石像一区,愿忘者三人,三除地狱,速令解脱。愿忘者上生天上,愿得佛道。

这是为死者和生者造像,愿死者早日脱离地狱苦海,升天成佛。也可窥见当时人尚有死后入地狱的观念,并对其很是恐惧,这可能是宗教和统治者宣扬,并在社会上形成的一种心理和习俗。

出土于庄浪的西魏时期梁俗男造像塔是家族造像塔,在正面和背面刻有12人的供养人画像,这是一个家庭出资造像,希望以此积功德,并得到佛的福佑。

和庄浪的西魏时期梁俗男家庭造像相同的是华亭北周明帝二年(558)《南川造像塔》,造像塔题记刻发愿文:

清信佛弟子路为夫长功曹南从□□□中,敬造石像一区,愿三涂地□□□□□,愿一切众生,龙花三会,得成佛道,所口所愿从心,佛弟子□安家□大小,常住三宝。

祈愿自己一家,并推及一切众生都能成佛升天,永离苦海。

五、结语

综合以上所列举的石刻,可以看到陇东地区有多种民族杂居融合,各民族逐渐了有共同的佛教信仰,他们共同出资,参与到造像活动中;在从事佛事的活动中,有的结社组织从单纯的礼佛组织扩展到现实生活中的互助救济,所有的这些都增进了各民族的联系、交往,促进了民族融合的步伐。

从石刻造像的发愿文中,我们可以窥见当时陇东地区的民族心理,除了对于佛和皇帝的崇拜之外,各族普通民众最为企盼的就是社会安定、国家太平,他们造像的直接愿望就是亡故的亲人早日升天,在世者平安免灾,得到佛祖的护佑!

本节作者简介:

黄会奇,1975年出生,河南开封人,博士研究生,延安大学副教授,主要从事陕甘宁蒙晋地区史和历史文献学的研究。

第三节　涅槃思想与莫高窟北周壁画

北周在中国历史上虽是一个短暂的朝代，只有二十几年，但却为隋、唐的大一统，结束十六国、南北朝以来的混乱局面奠定了基础。地处当时中西交通要道上的敦煌莫高窟，自十六国开窟以来至隋、唐达到高峰。对莫高窟的断代最初并没有北周窟，随着研究的深入，人们才将北周窟分离出来。佛传等故事画在莫高窟早期石窟壁画中比较流行，在窟壁上占据主要位置。但到了北周时期，莫高窟壁画的空间布局跟前代相比发生了很大的变化。

一、莫高窟北周窟故事画的位置

敦煌十六国晚期及北魏、西魏的佛传或因缘、本生故事画大多是位于窟壁的中部或中部偏下的显著位置，与人的视阈吻合，便于观看。敦煌十六国晚期的佛传、本生因缘画一般为单幅形式，竖长方形构图，如275窟的《割肉贸鸽》《快目王施眼》等，其画面只拣取故事中的典型情节，即一个画面只表现一个情节。到了北魏及西魏，画面故事内容逐渐扩展，故事中一些叙事情节被表现出来，如北魏257窟《沙弥守戒自杀缘》等。但这一时期的故事画其情节布局并不都是按事件的发展顺序依次线性展开的，而是有着多种的排列组合形式，如有从两端向中间靠拢的，也有折尺形排布的，等等。虽也有按情节发展顺序依次表现的，但内容较短，也是从故事中高度提炼出几个代表性情节而着重加以表现的，如西魏285窟《得眼林故事》。

到了北周，这类故事画可以说发生了一次质的飞跃，构图以长卷形式出现，它将故事的叙事性发展为一种鸿篇巨制，图像对文字的转译程度可以说达到了无以复加的地步。如428窟《须大拏太子本生》，太子被赶出皇宫后，

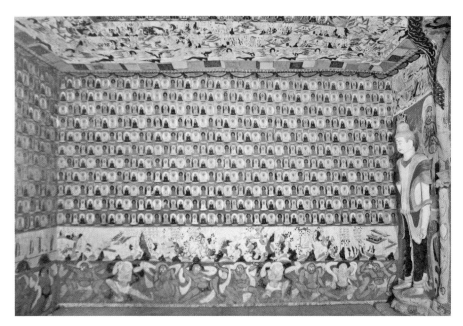

图4-3-1　莫高窟296窟南壁位于窟顶和下部的本生画（引自中国敦煌壁画全集编辑委员会：《中国敦煌壁画全集·敦煌北周》，辽宁美术出版社2006年版，第132页，图141）

仍有婆罗门不断来向他乞讨，其中一个讨走了他的车，另一个要走了他的衣服。画面表现这两个内容时，不但画出了太子相继将车与衣服施与他们，而且还表现出了当太子布施后继续前行时，得车或得衣的婆罗门推着车、挑着衣服离开的情景。北周的故事画构图犹如展开的长卷，像电影胶片一样把每一个镜头一一组合起来，最终完成叙事的全过程。在这一幅幅长卷里，人们看到了山川、花鸟、人物、宫殿、畜兽等丰富的内容，画师技艺不凡，在他们笔下，画中的人物富于个性而形象传神。就北周故事画内容而言亦是相当丰富，出现了前代所没有的题材，如《须大拏太子本生》《须阇提本生》《睒子本生》《善事太子本生》《独角仙人本生》《微妙比丘尼缘》《梵志摘花坠死缘》等（参见表4-3-1《北周窟故事画类别及分布表》）。可见北周的故事画不论是在艺术水平上还是在题材内容的丰富性上，都堪称北朝的巅峰之作。

然而就是这样杰出的绘画创作，却被移至于石窟中的次要位置——窟顶[1]、或覆斗顶的四披、或人字披的前后披（图4-3-1）（参见表4-3-2《十六

[1] 428窟的本生故事画虽然被画在窟壁的中上部，但却被安排在石窟东壁，即入口的两侧。这样当人们一进入石窟时是背对着故事画的，当绕中心一周后、即将要离开时才会发现窟门两侧的壁画。

国至北周佛传、本生因缘故事窟位表》）。

表4-3-1 北周窟故事画类别及分布列表[1]

类别	内容	窟号
本生	萨埵太子本生	299窟、301窟、428窟
	须大拏太子本生	428窟
	须阇提本生	296窟
	善事太子本生	296窟
	睒子本生	299窟、301窟、438窟、461窟、西千佛洞12窟
	独角仙人本生	428窟
因缘故事	得眼林故事	296窟
	微妙比丘尼缘	296窟
	梵志摘花坠死缘	428窟
佛传	佛传故事	290窟
经变	福田经变	296窟

表4-3-2 十六国至北周佛传、本生因缘故事窟位表[2]

位置 窟号	西壁（正壁）			南壁			北壁			东壁			窟顶	龛楣	备注
	上	中	下	上	中	下	上	中	下	上	中	下			
275（十六国）					√			√							纵长方形盝顶窟
254（北魏）					√			√							人字披中心柱窟
257（北魏）					√			√							人字披中心柱窟
285（西魏）					√										覆斗禅窟
290（北周）													√		人字披中心柱窟

［1］《福田经变》虽为经变，但故事性强，采长卷式构图形式，与隋唐后体现抽象教义的大型经变不同。
［2］表中所列中部位置，指位于壁面的中部或中部略偏下，是比较适合人们观看的位置。

窟号＼位置	西壁(正壁) 上	中	下	南壁 上	中	下	北壁 上	中	下	东壁 上	中	下	窟顶	龛楣	备注
294（北周）													√		覆斗
296（北周）						√			√				√		覆斗
299（北周）													√		覆斗
301（北周）													√		覆斗
428（北周）									√	√					人字披中心柱窟
438（北周）													√		覆斗
461（北周）														√	覆斗

关于这些原本占有石窟重要位置的佛传、本生因缘等故事画，被移至窟顶等不便于观看的次要位置的问题，一些学者已经注意到，较早者当是李崇峰在其硕士论文《敦煌莫高窟北朝晚期洞窟的分期与研究》中提出，但可能由于研究重心在于分期断代，故对此未作解答。随着笔者研究的开展，发现敦煌北周窟布局的这种改变，不仅涉及北朝晚期佛教艺术传播的问题，还反映出敦煌地区佛教信仰的内容。

对于故事画，笔者之所以认为窟顶是次要位置，主要是针对礼拜者或禅观者而言。窟顶高高在上，其上绘制的内容不易被人辨识，且光线不好，即使是点燃烛火，窟顶也是一个最不便于被细致观看的位置。此外，这些画绘制得相当繁密，即使在今天的技术条件下，我们在观察这些画时还需仔细甄别，更无须说古人了。

将最富活力的部分置于次要位置，显然不是出于匠师或绘画艺术本身的要求，理由有三：

第一，在窟顶作画是比较困难的，首先对于画师而言，其需要身体后仰，头向后、向上抬举，这个姿势很容易引起人的疲劳，并且不适于发挥人的常规绘画水平。若想要画好，则需付出比在直壁上作画更多的辛苦。

第二，就工具而言，古代中国石窟中画师所使用的绘画工具，除特殊需要外基本上是使用毛笔，其颜料是半液体状态，与今之国画艺术家所用颜料相似，当饱蘸色墨的毛笔笔尖向上抬起时，颜料会自然向下流，特别是在覆

斗顶的斜披上作画,画师不能一次蘸色过多,这就需要不断地点蘸颜料,因而不利于绘画着色。

第三,窟顶毕竟较高,虽可搭脚手架,但终究照明条件不好,而我们看到那些故事画如上文所说的又都是如此细密,画起来难度可想而知。我们发现有的故事画画得较为潦草,有的则只是用红色勾出轮廓稍加点染,这或许与以上原因不无关系。

总而言之,这么高的位置,既不利于画,也不利于看。也就是说它位置的改变既不是因为观者的需要,也不是因为艺术的要求,那么最为合情的解释就是佛教教义的需求。但是若要解释为什么精美的故事画会被置于窟顶,仅着眼于故事画本身我们是无法找到答案的,这就需要对洞窟进行整体观察,看是什么内容占据了原来故事画的位置,只有将两者结合起来,或可找到答案。

《敦煌莫高窟北朝晚期洞窟的分期与研究》一文中对北周窟重点洞窟的壁面布局做了精细的图示记录,直观地反映出北周窟布局的特点(图4-3-2),从这些记录上我们发现取故事画地位而代之的是千佛图像。除428窟洞窟

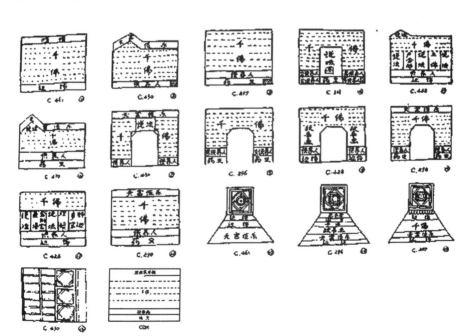

图4-3-2 莫高窟北周窟壁画布局示意图(引自李崇峰:《敦煌莫高窟北朝晚期洞窟的分期与研究》,收录于敦煌研究院编《敦煌研究文集·考古篇》,第105页,图8。最后一幅莫高296窟南壁壁面布局图,为笔者根据本文需要所加)

四壁的壁画内容较多外,其他洞窟的绝大部分面积,特别是洞窟四壁(除正壁之外)都布满了千佛,有的只是在洞窟窟壁的中间位置有一幅面积较小的说法图,如莫高窟301窟。由此可见故事画位置的改变与千佛图像的膨胀密切相关,因此要弄清故事画位置改变的原因,千佛图像是必须考察的对象。

本文对北周窟壁画布局改变原因的探讨,主要从两方面展开:一是洞窟中这种布局的图像来源,二是佛教义理渊源。但是由于敦煌早期文献的缺乏,关于这一问题仍然不能仅从北周洞窟本身找到答案,然而前辈学者在对北周窟的研究中所指出的我们从东西交通动脉——丝绸之路东段沿线的石窟艺术中或可找到线索。

二、莫高北周窟壁画布局的图像渊源

有学者指出:"(莫高窟)到了北周,中原风格的影响逐渐占了主导地位。"[1]而且多位考古学者在对南北朝时期的几大重要石窟进行研究时,也都不约而同地指出越是到南北朝后期,敦煌艺术中的很多因素往往滞后于内地。因此北周窟图像布局的来源,也应从这一线索中去寻找。

从长安出发,沿泾河而上,经泾川、平凉、固原、至靖远,最后过黄河而抵武威继而进入河西走廊,此条路线为丝绸之路东段北道,属陇东石窟群的庆阳北石窟寺和泾川南石窟寺就位于这条路线上(图4-3-3-1、图4-3-3-2)。其中庆阳北石窟寺165窟和南石窟寺第1窟(以下简称165窟和第1窟),为北魏泾州刺史奚康生所建,凿建时间分别是北魏永平二年(509)和永平三年(510)[2],这两座石窟从窟形到内容几乎完全相同,而就在这两个石窟中我们发现佛本生、因缘故事被置于窟顶,但时间却比敦煌北周窟早了约50年。

165窟与第1窟均为长方形覆斗顶窟(图4-3-4)。165窟坐东面西,高14米,宽21.7米,深15.7米,窟内雕刻为七佛题材。窟内三面为高大的基坛,其中正壁(东壁)三尊,南北两壁各两尊,窟门两侧各有一尊弥勒菩萨,

[1] 樊锦诗:《北周时期的壁画艺术》,收录于中国敦煌壁画全集编辑委员会《中国敦煌壁画全集·敦煌北周》,辽宁美术出版社2006年版,第9页。
[2] 甘肃省文物工作队、庆阳北石窟寺文管所:《庆阳北石窟寺》,文物出版社1985年版,第40页;甘肃省文物工作队、庆阳北石窟文物保管所:《陇东石窟》,文物出版社1987年版,第1页。

图 4-3-3-1　丝绸之路东段南北两道石窟位置示意图（原图）（引自甘肃省文物工作队、庆阳北石窟寺文管所：《庆阳北石窟寺》，第4页，图11）

图 4-3-3-2　丝绸之路东段南北两道石窟位置示意图（其中丝路东段北路示意路线及须弥山位置为笔者参考其他地图所加）

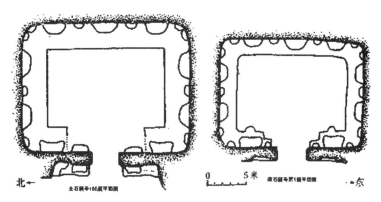

图4-3-4　北石窟寺165窟与南石窟寺第1窟平面图（引自甘肃省文物工作队、庆阳北石窟文物保管所：《陇东石窟》，第3页）

图4-3-5　北石窟寺165窟西壁立面图（引自甘肃省文物工作队、庆阳北石窟寺文管所：《庆阳北石窟寺》，第9页，图6）

门南侧有骑象菩萨一身，门北侧为一尊三头四臂、手持日月和金刚杵的阿修罗[1]，窟顶四披为佛传和因缘本生故事（图4-3-5、图4-3-6）。石窟佛像高8米，协侍菩萨共11身，亦有4米之高。我们看到南、北、东三壁均被高大的佛像及其背光所占据，而窟门两侧的弥勒像由于形体较小，故墙壁上方施以千佛图像，因此也可以说洞窟的四壁均为佛像所占据，而佛传因缘故事都被挤

[1] 甘肃省文物工作队、庆阳北石窟文物保管所：《陇东石窟》，文物出版社1987年版，第4页。关于陇东石窟群，本文所采用的考古资料主要是依据《庆阳北石窟寺》和《陇东石窟》两书，后文所涉关于石窟的内容描述不再一一注出。

图 4-3-6　165 窟西披萨埵太子本生（引自甘肃省文物工作队、庆阳北石窟文物保管所：《陇东石窟》，第 4 页）

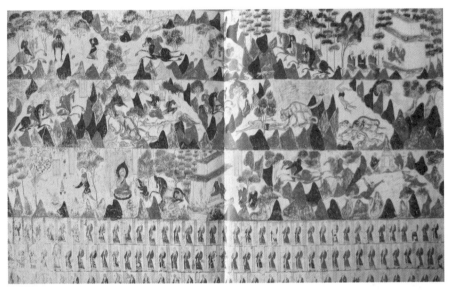

图 4-3-7　莫高窟 428 窟萨埵太子本生（引自中国敦煌壁画全集编辑委员会：《中国敦煌壁画全集·敦煌北周》，辽宁美术出版社 2006 年版，第 35 页，图 36）

到了窟顶[1]。

　　窟顶四披故事画均为浮雕，其中西披的萨埵太子舍身饲虎保存较完好，其余多漫漶不清，从遗留的模糊图像上看，似乎还有割肉贸鸽以及佛传中降服火龙的故事。从保存较好的萨埵太子本生故事来看，其连续和穿插的长卷式构图形式已开 428 窟大型叙事式萨埵本生故事之先河，图 4-3-7 为敦煌莫高窟 428 窟萨埵太子本生壁画。南石窟寺第 1 窟窟顶的故事画内容与 165 窟相似，萨埵太子本生也是位于窟门上方的披顶位置（南披）（参见图 4-3-8），其正披（北披）及东、西披均为佛传。可见敦煌北周窟中将佛

[1]　在两个高大佛像背光的夹缝间亦有布局很局促的佛本生故事，但其位置紧挨窟顶。

西　　　　　　　　　　北　　　　　　　　东

图4-3-8　南石窟寺第1窟窟顶西、北、东披佛传故事（引自甘肃省文物工作队、庆阳北石窟文物保管所：《陇东石窟》，第8页）

传等故事画置于窟顶，与陇东石窟有一定关系[1]。而奚康生本人为洛阳人（《魏书》有传），其家族是随孝文迁洛的北魏贵族。他出任泾川刺史的时间是在永平二年至永平四年间（509—511）[2]，因此他所建的石窟当有来自洛阳的影响。洛阳一带石窟中刻有佛传或因缘故事的多见于龙门及渑池泓庆寺石窟，特别是鸿庆寺第1窟，其中心柱上部以及东、西和后壁的上部，均以减地平钑手法浮雕大幅佛传，构图复杂、造型精致，虽晚出于奚康生所造石窟[3]，但比敦煌北周窟早二十余年。这说明当时洛阳一带的石窟造像，已将佛传或因缘故事等题材移置窟壁上部，甚至窟顶。

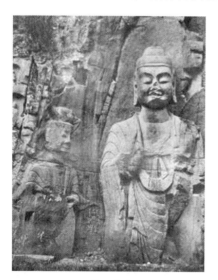

图4-3-9　巩县第1窟窟外东侧立佛及胁侍菩萨（孙迪、杨明权编著：《巩县石窟——流失海外石刻造像研究》，外文出版社2005年版，第155页，图7）

将奚康生所造佛像与洛阳地区的造像相比，会发现他的造像与巩县石窟造像比较接近，其中特别是巩县第1窟外的立佛与胁侍菩萨（图4-3-9）与泾川南石窟寺第1窟佛像（图4-3-10）和庆阳北石窟寺165窟的弥勒菩萨像尤为相似。两处的佛像均是肉髻较为低平，面形较方且饱满浑厚，五官中带有含蓄清秀之气。特别是菩萨像，两者更为接近，均是面形长方，头冠两侧的缯带整体看起来就像英文大写字母"M"一样

[1] 麦积山127窟窟顶亦为本生故事画，但构图形式为大幅面的多个情节组合与陇东及敦煌北周的故事画长卷式构图不同，可见敦煌与陇东关系更为密切，且127窟的断代尚存争议，有北魏及西魏两种说法。
[2] 甘肃省文物工作队、庆阳北石窟文物保管所：《陇东石窟》，文物出版社1987年版，第17页。
[3] 宿白先生认为其时间相当于龙门路洞，时间在北魏末。(宿白：《洛阳地区北朝石窟的初步考察》，收录于宿白《中国石窟寺研究》，文物出版社1996年版，第164—165页)

图4-3-10　泾川南石窟寺第1窟佛像（引自甘肃省文物工作队、庆阳北石窟文物保管所：《陇东石窟》，文物出版1987年版，图90）

飘展在两侧。只是第1窟佛像比巩县1窟佛像的僧祇支样式更复杂些。

北魏后期，巩县石窟是继洛阳龙门石窟之后又一处规模较大、雕刻较精的石窟群，其第1窟开凿时间最早，约在宣武之后、胡太后被幽禁之前（515—520）[1]，其时间与165窟和第1窟相差约五六年，这说明在奚康生造泾州石窟的时候洛阳地区已经出现了后来体现在巩县石窟上的造像特征。虽然在比之晚几年开凿的巩县石窟中，没有发现凿于窟顶的佛故事画，但是却发现了四壁满布的千佛图像。

巩县石窟第1窟与第3窟，分别开凿于胡灵太后被幽之前（520年之前）和北魏末年孝明帝以后（516年以后），均为中心柱窟。第1窟除窟门两侧中部及上部刻有帝后礼佛图外，其余三壁下部基坛上均为四龛佛像，佛像上部为大面积的千佛。第3窟窟门布局与第1窟相似，其余三壁除壁中间为一龛佛像外，其余壁面全部为千佛填满（图4-3-11-1、图4-3-11-2）。仅从巩县先后开凿的第1、第3窟千佛的面积变化上来看，就可发现随时间推移千佛面积在不断增加。图4-3-12是巩县第3窟与莫高301窟窟壁布局比较，从中不难看出两者的相似性。

[1] 宿白：《洛阳地区北朝石窟的初步考察》，收录于宿白《中国石窟寺研究》，文物出版社1996年版，第163页。

图4-3-11-1 巩县石窟第1窟西壁面布局(引自河南省文物研究所:《中国石窟·巩县石窟寺》,图10)

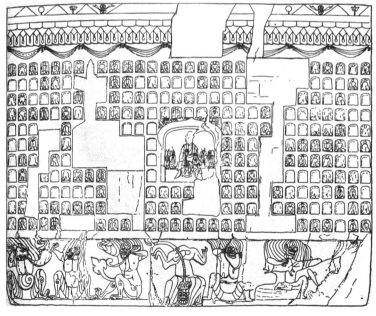

图4-3-11-2 巩县石窟第3窟北壁面布局(引自河南省文物研究所:《中国石窟·巩县石窟寺》,图23)

图4-3-12　巩县第3窟与莫高301窟窟壁布局比较（笔者绘）

此外，从莫高窟428窟东壁布局与巩县石窟入口处壁面布局的相似性上，也可以看两者的关联。图4-3-13是巩县第1窟入口处壁面与428窟入口处壁面的布局示意图，只不过巩县第1窟门两侧分三层雕刻的是帝后礼佛图，而428窟画的则是本生故事，但同样是三层。最下部的内容，巩县为伎乐，而428窟则为一排供养人和三角垂饰。两者图像布局的模式是相同的。此外两个石窟中心柱布局亦有相似之构成因素（图4-3-14），不同的是巩县采用的是帐形龛，而428窟则是渊源较早的尖楣圆拱龛。洞窟其余三壁，两处石窟乍看上去差别较大，巩县第1窟是一壁四龛佛像，上为千佛，下为药叉（半人半兽之鬼神），428窟窟壁中间部位佛像则为绘画形式，或坐佛或立佛，后壁还有佛塔及涅槃像，每一组内容之间没有明显的界栏分隔（图4-3-15），但如果将它们的布局格式抽象出来，便可见其布局的共同点（图4-3-16）。布局格式是一定的，所变者只不过是格式内填充的内容，而且是次要内容，如佛像下部的药叉替换成供养人及垂饰，但中部及上部为佛像和

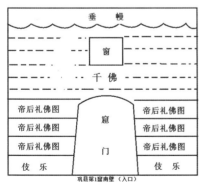 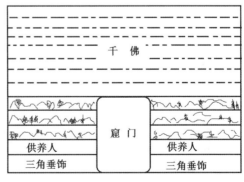

图4-3-13-1　巩县第1窟南壁（入口）　图4-3-13-2　莫高窟428窟东壁布局示意图
（笔者绘）　　　　　　　　　　　　　　（笔者绘）

图4-3-14 巩县第1窟与莫高窟428窟中心柱布局对比示意图(笔者绘)

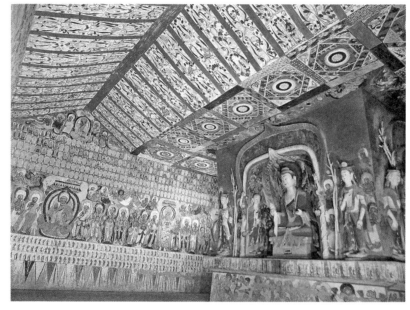

图4-3-15 莫高窟428窟内景(引自中国敦煌壁画全集编辑委员会:《中国敦煌壁画全集·敦煌北周》,第32页)

图4-3-16 巩县1窟与莫高窟428窟侧壁布局比较图(笔者绘)

千佛则是固定的。巩县第3窟窟门两侧的布局与第1窟一样,可见这种形式一直延续到魏末,并波及敦煌。而敦煌北周最大窟428窟的建造者瓜洲刺史于义在北魏分裂前正是家居洛阳。

通过上面的例证可以初步得出结论,即莫高窟北周的佛传等故事画之所以移至窟顶,原壁面被千佛所占据,此布局形式的根源在于洛阳[1],其传播路径,从石窟遗迹上看当是通过丝路东段北道,即陇东石窟一带逐渐影响到敦煌。但需要注意的是,在北魏分裂后,北中国西部的广大区域是在西魏—北周的控制之下,其政治、经济、文化及宗教的中心是长安,而长安的佛教美术最初延续的是北魏后期的传统,这就是为什么敦煌北周的佛教艺术会在一定程度延续了北魏洛阳传统的原因。同是本生(或佛传)故事画,麦积山西魏窟中亦有出现,但它的故事呈现方式则与莫高窟和陇东石窟故事画的线性展开方式不同。

三、涅槃思想对洞窟布局的影响

佛教石窟图像布局的变化只是表面现象,而引起这种变化的内在原因则是佛教思想的演变。对于北朝早期的石窟造像来说,内容丰富的佛传、本生因缘故事等,人们往往以作"禅观"来解释,但禅观内容的改变——从具象的故事到抽象的千佛——是否显示了佛教思想的变化?回答是肯定的,这种转变正与当时流行的佛教思想密切相关。

尽管北周已处于北朝末期,但总体来说,石窟用于坐禅观像的性质还基本存在,窟内的壁画和塑像从僧人的修行角度来说也还是服务于禅观,这与隋以后出现的与禅观无多大关系的大型经变画有着很大区别。因此对北周窟的研究,"禅观"仍是一个重要的切入点。

(一)北周盛禅

北朝早在北魏时就盛行禅法,而北魏末年在胡灵太后执政时期所发生的一件事,则使洛下禅法更盛。据杨衒之《洛阳伽蓝记》记载,洛阳崇真寺

[1] 在北朝时期,奚康生所造南北石窟二寺(特别是北石窟寺)不仅是陇东石窟群中开凿最早的,而且是规模最大的,它对后继的西魏、北周石窟造像势必会产生一定的影响。此外,根据《魏书·胡太后列传》,胡灵太后为泾川人,其父及其舅父皇甫公(洛阳龙门石窟皇甫公窟的建造者)均崇信佛教,胡太后在洛阳大肆兴建佛寺的崇佛热潮想必会波及其故里。

比丘惠凝死后7日而还活,他说洛阳宝明寺比丘智圣因坐禅苦行,死后被阎王宣判得升天堂,而其他四位与智圣同时的比丘,虽生时讲经、修造佛像等,但却都被阎王判入"似非好处"的"黑门"。胡灵太后得知此事后,遣人依惠凝所说的寺院、比丘名字寻访这五人,果然实有其人,"自此以后,京邑比丘,悉皆禅诵,不复以讲经为意"[1]。北魏分裂,虽然洛阳高僧俱被迁往邺城——东魏、北齐之都城,但北魏长期以来的佛教传统以及晚期的禅风炽盛,都对西魏—北周的佛教仍然存在深刻影响。

西魏—北周在武帝宇文邕灭法之前的各位统治者包括武帝本人都是崇信佛法的,僧实禅师更是受到宇文泰和宇文邕父子两代人的推崇,特别是武帝,更是封僧实为"国三藏"(国师),而僧实禅师则是"陶化京华久而逾盛"[2]。在北周重禅修的风气下,敦煌莫高窟北周窟达15所之多,然有周一代仅建立24年。相比之下,建立一百多年的北魏,在莫高窟开凿石窟则仅有11所[3]。

上文提到北朝石窟内的壁画以及造像主要是为僧人观像进行禅修而设置。北周窟壁画布局——千佛充满除正壁外的其他墙面,有些千佛还画到了窟顶,佛传本生故事被移到覆斗窟顶的四披或窟顶人字披上,布局改变意味着禅观的内容发生了变化。莫高窟坐西朝东,故窟室正壁为西壁,对于覆斗顶窟而言,正壁一般为或塑或画的主尊佛像,北周覆斗窟也是如此,只是除了正壁佛像之外,有的石窟南北两壁大约中央位置还各有一龛或塑或画的佛像,如301窟。千佛将三佛团团围绕,形成十方三世诸佛的布局。刘慧达先生在《北魏石窟与禅》一文中所列举的禅观内容,其中一条就是"观三世佛和十方诸佛"[4]。根据鸠摩罗什所译《坐禅三昧经》记载:

若行者求佛道。入禅先当系心专念十方三世诸佛生身。莫念地水火风山树草木。天地之中有形之类及诸余法一切莫念。但念诸佛生身处在虚空。譬如大海清水中央金山王须弥。如夜暗中然大火如大施祠中七宝幢。佛身如是。有三十二相八十种好。常出无量清净光明于虚空相青色中。常念佛身相如是。行者便得十方三世诸佛悉在心目前一切悉见三昧。若心余

[1](北魏)杨衒之撰,周振甫译注:《洛阳伽蓝记》,江苏教育出版社2006年版,第57—58页。
[2](唐)释道世著,周叔迦、苏晋仁校注:《法苑珠林校注(四)》,中华书局2003年版,第1969页。
[3] 敦煌研究院编:《敦煌石窟内容总录》,文物出版社1996年版。
[4] 刘慧达:《北魏石窟与禅》,《考古学报》1978年第3期。

处缘还摄令住念在佛身。是时便见东方三百千万千万亿种无量诸佛。如是南方西方北方四维上下。随所念方见一切佛。[1]

从经文中可知,作此禅观便会见到东西南北四维上下三百千万千万亿种无量诸佛,这与北周窟的壁画布局十分吻合。虽然北魏石窟中已有十方三世诸佛的图像布局,但不像莫高窟北周窟如此形成规模。然而新的问题是,在众多的禅观内容中,为何北周偏偏选择十方三世诸佛?这与当时流行的佛教思想又有何关系?

(二)涅槃思想的流行

所谓涅槃思想是指《大般涅槃经》的经文教义而言。《大般涅槃经》又名《大般泥洹经》(另一音译),法显于412年由天竺回国时所带回的《大般泥洹经》,是为谓之大本[2]之初分的前五品。于417—418年在建康(南京)译出[3]。此经一经译出,便在佛教界引起一场关于"佛性"的大讨论,之后涅槃学逐渐成为继般若学之后的南朝佛教的主流学说[4]。

涅槃思想的流行大约不外乎两点原因:一是统治者的提倡与推动。我们知道,魏晋南北朝社会发展至东晋末至宋初时,门阀等级制度变得越来越森严,"区别'士''庶'成为南朝用人的原则"[5],这在南朝社会阶级矛盾日益严重的情况下,无形中又加深了统治阶级内部的矛盾。而《大般涅槃经》强调"一切众生皆有佛性"[6],这就模糊了社会的等级以及阶级的界限,在南北朝普遍崇佛的风气下,《大般涅槃经》的适时出现,无异于一支调和剂,"模糊了人们反压迫的意志,它替封建统治者歪曲的解答了当时人压迫人这一不平等事实"[7]。这正是统治者所需要的。再有就是统治

[1] (姚秦)鸠摩罗什译:《坐禅三昧经》卷下,T15,p.0281a。
[2] 昙无谶所译之大乘《大般涅槃经》。
[3] 汤用彤:《汉魏两晋南北朝佛教史》,中华书局1983年版,第433页。
[4] 方立天:《魏晋南北朝佛教》,中国人民大学出版社2006年版,第323页。
[5] 任继愈:《南朝晋宋间佛教"般若""涅槃"学说的政治作用》,收录于任继愈《汉唐中国佛教思想论集》,三联书店1963年版,第30页。
[6] "复有比丘说佛秘藏甚深经典。一切众生皆有佛性。以是性故断无量亿诸烦恼结。即得成于阿耨多罗三藐三菩提。除一阐提。若王大臣作如是言。比丘汝当作佛不作佛耶。有佛性不。比丘答言。我今身中定有佛性。成以不成未能审之。王言。大德。如其不作一阐提者必成无疑。比丘言尔实如王言。是人虽言定有佛性。亦复不犯波罗夷也。"((北凉)昙无谶译:《大般涅槃经》,T12,p.404.3)
[7] 任继愈:《南朝晋宋间佛教"般若""涅槃"学说的政治作用》,收录于任继愈《汉唐中国佛教思想论集》,生活·读书·新知三联书店1963年版,第31页。

者自身的需要,佛教讲慈悲,不能杀生。但南朝帝室更换频繁,而伴随着每一次改朝换代的都是残酷的屠杀,更甚者是为了皇权的争夺而出现子弑父、臣弑君的情况。但《大般涅槃经》中却明确讲到"一阐提"人亦有佛性[1],"一阐提"指断了善根的人,权力之争致使父子相残、君臣相残,是为大逆不道,而《大般涅槃经》又一次为统治者化解了"危机",只要通过忏悔,他们依旧能够成佛,因此他们也仍然可以堂而皇之地登上皇帝的宝座,行使至高无上的权力。梁武帝就对《大般涅槃经》十分重视,不仅亲自注疏,还曾多次开讲《大般涅槃经》。南朝涅槃思想的盛行,也逐渐影响到了以南朝马首是瞻的北朝。

《大般涅槃经》盛行的另一原因则是佛教义学自身发展的结果。汤用彤先生说:"两晋《老》《庄》教行,《般若》《方等》与之兼忘相似,亦最见重于世。及至罗什传授三论,僧肇皆解空第一,《般若》之学,已登峰造极。夫圣人体无,然无不足以训,乃渐以之有。肇公以后,《涅槃》巨典恰来中国。于是学者渐群趋于妙有之途。而真空之论几乎渐息。"[2]佛教般若之学以纯理论的形式进入中国,与魏晋玄学相契合,其玄奥的"真空"之理即使是当时的一流学者尚有未解之处,而《大般涅槃经》的出现恰好使人疑虑顿消[3]。

《大般涅槃经》的核心就是关于"佛性"之说,经言:"一切众生悉有佛性。以佛性故。众生身中即有十力。三十二相。八十种好。"[4]这种说法是之前的大乘经典中没有说过的[5],这无疑提升了人的地位,将人置于与佛平等的境地,众生亦有佛的三十二相八十种好,所不同的是,因为众生尚未"觉悟"因此只能算是因地之佛,故三十二相八十种好隐藏不现[6]。此外,《大般涅槃经》中还存在着一种人本思想,《大般涅槃经·光明遍照高贵德王菩萨品第十之二》中不厌其烦地一再讲解生命的重要、人身的重要[7]。

《大般涅槃经》侧重的是成佛的根据及成佛主体的论述[8],因此它史无

[1] "以是义故。我常宣说一切众生悉有佛性。乃至一阐提等亦有佛性。"((北凉)昙无谶译:《大般涅槃经》,T12.p.524.3)
[2] 汤用彤:《汉魏两晋南北朝佛教史》,中华书局1983年版,第485页。
[3] 参见僧叡所作《喻疑》一文,(梁)僧祐:《出三藏记集》,中华书局2008年版,第236页。
[4] (北凉)昙无谶译:《大般涅槃经》,T12.p.419.1。
[5] 吕澂:《中国佛学源流略讲》,收录于《吕澂佛学论著选集》,齐鲁书社1996年版,第2610页。
[6] "一切众生未来之世。当有阿耨多罗三藐三菩提是名佛性。一切众生现在悉有烦恼诸结。是故现在无有三十二相八十种好。一切众生过去之世有断烦恼。是故现在得见佛性。"((北凉)昙无谶译:《大般涅槃经》,T12.p.524.2—p.524.3)
[7] (北凉)昙无谶译:《大般涅槃经》,T12.p.498.1。
[8] 方立天:《魏晋南北朝佛教》,中国人民大学出版社2006年版,第323页。

前例地将人的地位凸显出来。众生皆有佛性、皆可成佛，换句话说就是每个人都是佛。在涅槃思想盛行的背景下，人们成佛的心愿越来越多地表现出来，以下是部分北周造像碑或像上的发愿文：

《杨景祥造释迦像》：

周保定二年岁次四月庚子润八日丁未杨午女杨景祥等伯仲兄弟□余人乃能兴心减割家珍造释迦石像一区……愿生生世世值佛闻法不相舍离法界众生一时成佛[1]

《张祥造像记》：

天和三年四月八日佛弟子张祥为七世父母所生父母回缘眷属造释迦牟尼佛像一区等成正觉[2]

《颜那米等造像记》：

天和四年岁次己丑八月戊午……诸邑子等师僧父母咸随此愿同获斯善□□（成等）正觉[3]

《宇文达造像记》：

天和五年岁次……合家大小造□□像一区愿使众惠殊□万善普会及法界众生等同此愿俱成正觉[4]

建德元年《邵道生造像记》：

……法界众生一时成佛建德元年六月廿日造讫[5]

[1] 笔者临潼博物馆考察所记。
[2] （清）王昶：《金石萃编·卷三十七》，山西人民美术出版社1990年版，第3页。
[3] （清）王昶：《金石萃编·卷三十七》，山西人民美术出版社1990年版，第4页。
[4] （清）王昶：《金石萃编·卷三十七》，山西人民美术出版社1990年版，第5页。
[5] 赵平编：《历代石刻汇编·北朝卷》，天津古籍出版社2000年版，第153页。

北周《圣母寺四面像碑》：

……法界苍生廿五有共至菩提明见佛性[1]

发愿文中所说的"成等正觉""明见佛性"也是指成佛。其中我们注意到，在发愿文中不仅功德主及其亲属要成佛，而且是希愿法界众生皆得成佛。而在涅槃思想盛行之前，造像发愿文中几乎不见有希冀成佛的愿词。下面我们再来看上引鸠摩罗什译《坐禅三昧经》同一段落下半段的内容：

……作是念已自发愿言。我何时当得佛身。佛功德巍巍如是。复作大誓。过去一切福。现在一切福。尽持求佛道不用余报。复作是念。一切众生甚可怜愍。诸佛身功德巍巍如是。众生云何更求余业而不求佛。……行者念言。佛二种身功德甘露如是。而诸众生堕生死深坑食诸不净。以大悲心我当拯济一切众生。令得佛道度生死岸。以佛种种功德法味悉令饱满。一切佛法愿悉得之。闻诵持问观行得果为作阶梯。立大要誓被三愿铠。外破魔众内击结贼。直入不回。如是三愿。比无量诸愿愿皆住之。为度众生得佛道故。如是念如是愿。是为菩萨念佛三昧。[2]

《坐禅三昧经》明确记载欲求佛道者，当修"十方三世诸佛观"，从上面这段经文中我们看到修"十方三世诸佛观"的禅观者，是如何希望自己能够成佛，如何希望能够救济一切众生使之也成佛的。而这种描述与我们所看到的，在涅槃思想影响下出现的北周发愿文的内容是何等一致。在造像上铭刻发愿文一般多是民间行为，成佛、普度众生的思想在民众中尚普及若此，更何况专业佛事的僧侣了。此外，在敦煌发现的北朝写经中，北周时期写《大般涅槃经》所占比例独多，在这些写经中西魏写经34件[3]，《大般涅槃经》9件，占26%，北周写经25件，《大般涅槃经》8件，占32%，所写《大般涅槃经》占西魏—北周写经总数的29%[4]。从统计数据中明白显示出涅槃思想在敦煌一代的流行程度，而且北周时期更甚。至此我们也就不难理解，莫高

[1]（清）王昶：《金石萃编·卷三十六》，山西人民美术出版社1990年版，第5页。
[2]（姚秦）鸠摩罗什译：《坐禅三昧经》卷下，T15，p.0281a。
[3] 西魏维那僧救写《大般涅槃经》题记有两处，卷三和卷十五，所以此两处为一份写经。
[4] 王素、李芳：《魏晋南北朝敦煌文献编年》，台北新文丰出版股份有限公司1997年版。

北周窟为何将作"法身观""生身观"的佛传、因缘、本生故事画[1]移至窟顶，并以千佛图像取代其原有位置的原因了。

四、小结

通过上述讨论，对于引起敦煌莫高窟北周窟壁画布局改变的原因，基本上可以认为是由于涅槃思想的传播与流行所致。涅槃思想的传播使得《涅槃经》所宣扬的人人皆有佛性、皆可成佛的观念普及，而要成佛的唯一途径就是进行禅修，修"十方三世诸佛观"，石窟是僧人进行禅观的主要场所，禅观内容的变化，直接引起石窟图像布局的改变。图示如下：

涅槃思想的流行 ⟶ 禅观内容发生改变 ⟶ 石窟布局改变

关于莫高北周窟壁画布局改变这一现象，最后需要补充说明的是这种图像布局形成的问题。我们注意到，在寻找北周窟这种图像布局的来源时，尽管发现庆阳南北石窟寺、渑池泓庆寺石窟以及巩县石窟等与它的相似性，但它们并不与北周窟布局完全一致。庆阳南北石窟寺、渑池泓庆寺石窟只是将佛传等故事画移至窟壁上部或窟顶，下面并没有像北周那样大面积的千佛。巩县石窟则是千佛布满四壁，但没有长卷式的故事画出现在窟壁上部或窟顶，而敦煌北周窟则是两者的结合体。在此我们可以先简单勾画出敦煌北周窟壁画布局的演变过程。随着孝文的汉化改革，在向南朝学习的过程中，北朝佛教义学也随之发展。伴随中国佛教自身的发展，早期洞窟中重要的佛传、本生等故事内容，变得不再那么重要，逐渐被移到次要位置。与南朝关系密切的巩县石窟中千佛大面积出现，最好地说明了北朝佛教内容的变化。但不久北魏分裂（534），促使敦煌壁画布局发生改变的文化源头中断。然而22年后，敦煌北周窟这种结合了北魏窟两种因素的图像布局从何而来？自北魏分裂后，洛阳及以东地区基本是在东魏—北齐的控制之下，而北周人也不可能跑到巩县看看石窟，然后回去依样开凿。那么最为合理的解释就是，西魏—北周继承了北魏末期以来的北朝佛教传统及相应的图像，而此时的佛教文化中心在长安。虽然长安周边没有这一时期的石窟可资参考，但为数众多的长安及周边地区的造像碑为我们提供了信息。1959

[1] 贺世哲：《敦煌图像研究——十六国北朝卷》，甘肃教育出版社2006年版，第29—40页。

年陕西华县瓜坡支家村出土的北魏普太元年（531）朱辅伯造像碑，此碑正面上部为千佛，而背面则全部为千佛[1]。另一块收藏于碑林博物馆的西魏千佛造像碑，更是通身布满千佛[2]。似这类刻有千佛的北魏至西魏的造像碑，在陕西一带较为多见，仅笔者赴西安考察时所见就不下十余通，较集中的收藏地主要有碑林博物馆、药王山石刻博物馆、临潼博物馆等。笔者在此仅举两例以说明北魏末期以来的千佛图像及其所蕴涵的佛教思想在西魏—北周得以延续的情况，其核心地点就是西魏—北周的政治、经济文化中心——长安。

敦煌之所以在西魏没有出现入周后出现的洞窟图像布局形式，笔者认为主要有两点原因：第一，西魏时期，西魏政权尚未巩固，河西敦煌的实际控制权不在宇文泰手上，而敦煌实权收归长安，已是西魏后期的事了。第二，西魏在553年和554年取巴蜀平江陵，这大大增强了西魏的佛教实力，推动了其佛教的发展。但554年为西魏恭帝元年，三年后禅位于北周，也就是说江陵事件真正对西部政权的宗教产生影响是在北周。这时我们看到莫高北周窟壁画布局中既有北魏后期以来的图像及布局因素，但又与之有所不同，即它将原北魏石窟中佛传等故事画被提至窟顶及洞窟四壁布满千佛的两种布局形式相结合，形成了自己特有的洞窟布局。而产生这种不同的孕育地点在长安。北魏分裂，使敦煌失去了以洛阳为主的佛教文化源头，随着政权的转移，敦煌新的艺术源头在长安确立。

本节作者简介：

王敏庆，女，祖籍山东牟平。中央美术学院人文学院博士，中国社会科学院世界宗教研究所博士后，现就职于中国社会科学院文学研究所，副研究员。专著《北周佛教美术研究——以长安造像为中心》，社会科学文献出版社2013年出版，获"优秀博士后学术成果"奖。专业论文主要有：《佛塔受花形制渊源考略——兼论中国与西亚中亚的文化交流》(《世界宗教研究》2013年第5期)、《荣耀之面：南北朝晚期佛教兽面图像研究》(《敦煌吐鲁番研究》第13辑，上海古籍出版社2013年版)、《结构消融下的视觉形象》(《洛阳师范学院学报》2013年第1期)、《并出似分身，相看如照镜——南朝新风、宫体诗与梁武帝广交南海》(《宗教研究》，宗教文化出版社2016年版)、《晚明画家宋旭的山水画及佛画》(《荣宝斋》2017年第9期)等。

[1] 李域铮：《陕西古代石刻艺术》，三秦出版社1995年版，第41页。
[2] 李域铮：《陕西古代石刻艺术》，三秦出版社1995年版，第54页。

第五章 资讯与数据

第一节　海外藏中国西部地区佛道造像

西部地区指中国行政划分的西北及西南地区，其边陲与域外国家连接的独特地理位置，使之成为中国古代与外界经济文化交流的重要渠道。中国以官方形式打通古称西域的新疆，最初始于政治因素。汉武帝时开启交通之道，随后因通商往来频繁，贸易流通，进而使佛教传播经西域而至中国内地的交通更为便利，成为贯通东西方的"丝绸之路"。两汉与西域的政治联系时通时断，但经济商贸与宗教往来却一直未停。西域丝路开通之时，西南地区亦有一条通往域外的线路。《汉书》载："及元狩元年，博望侯张骞言使大夏时，见蜀布、邛竹杖，问所从来，曰'从东南身毒国，可数千里，得蜀贾人市。'或闻邛西可二千里有身毒国。"[1]

特殊的地理位置，使佛教东渐传入中国，主要从陆路的西北和西南不断向内地延伸。在佛教传入及不断演进的过程中，"佛教最初为道术之附庸"，"盖汉代佛教道家本可相通，而时人则亦往往并为一谈也"[2]。佛教与中国本土道教不断碰撞，相互融合借鉴，逐渐呈现出互通并存的局面。与此同时，又不同程度地接受儒家的思想，形成具有中国地域特点的佛教艺术。

有关流失海外中国西部地区的佛道造像，已有学者在各自的研究领域进行过不同层面的论述[3]。从整体上对海外藏西部地区佛道造像进行较为

[1]（汉）班固：《汉书·卷九十五》，中华书局1962年版，第3841页。
[2] 汤用彤：《汉魏两晋南北朝佛教史》，武汉大学出版社2008年版，第34、50页。
[3] 孟凡人：《新疆古代雕塑辑佚》，新疆人民出版社2001年版。罗宏才：《百年陕西文物流失之痛》，《文物天地》2005年第1期。黄德荣：《流散在国外的云南古代文物》，《四川文物》2007年第1期。李淞：《中国道教美术史》，湖南美术出版社2012年版。

全面的梳理，至今仍是一个空缺。笔者自2002年随导师林树中先生到欧洲等地考察，对欧洲的中国古代雕塑进行了一定的调查和梳理。加之林先生此前在美国、日本等地收集到的相关资料，于2006年编辑出版了三卷本《海外藏中国历代雕塑》，其中，佛教造像成为重要的领域，道教造像相对较少。本节在此基础上，吸收前人研究成果，对海外藏西部地区佛道造像进行初步的收集和整理，以便对今后的研究提供一定的参考。

从目前所收集的资料中显示，海外藏中国西部地区的佛道造像，主要集中在西北地区的新疆、甘肃和陕西地区。西南地区相对较少，主要出自西藏、云南和四川地区。对于西部地区佛道造像及流失海外的基本情况，本节简要分述如下。

一、西部地区佛道造像及流失海外略述

（一）新疆地区

新疆古称西域，为亚洲腹地的东西方交通枢纽。汉武帝之前，玉门关、阳关以西至新疆一带多指西域。佛教传播进入新疆，主要沿塔里木盆地南北两道经河西走廊到达中原，是佛教传入中国的重要线路。新疆佛教造像传入的时间前后不一，在犍陀罗、印度及中原文化等艺术形式相互影响的前提下，又呈现出不同的区域性特点。

佛教传入经塔里木盆地南道，以喀什（疏勒）为起始，经莎车、叶城、皮山、策勒、于阗、且末、米兰等地，再转向河西走廊。传入及形成的时间主要在3—6世纪之间，少量造像形成于7—8世纪。南道佛教中心于阗、米兰等地，主要遗址有楼兰遗址、米兰佛寺遗址、尼雅遗址、拉瓦克佛寺遗址、丹丹乌里克佛寺遗址、约特干遗址。初期佛造像多承袭犍陀罗艺术，后期不同程度地接受印度马土喇造像风格特征，时代较晚的彩塑、封泥形制、模具的兽面等，均受到来自中原文化的影响。5—7世纪是于阗佛教艺术的盛期，多为"湿衣透体"的笈多式造像特点，具有较强的装饰性。7世纪后，出现大量密宗造像，吸收中原凹凸画派等造像风格，并形成具有地域特点的"于阗画派"，对新疆其他地区森木塞姆、克孜尔、龟兹等产生了广泛的影响。楼兰为西出阳关第一站，丝绸之路交通要冲，中外经济文化汇集之地，较早从犍陀罗、印度传入佛教。楼兰地区的佛教艺术主要为木雕、泥塑、壁画，与犍陀罗石雕艺术有共同之处（图5-1-1）。

北道以喀什（疏勒）为起点，经阿克苏、库车、车师、吐鲁番至哈密。北道的佛教造像，大多出现于6—8世纪，仅有少量是在3—4世纪。佛教遗址主要有脱库孜萨拉依与图木休克佛寺遗址、克孜尔石窟寺、杜勒杜尔-阿库尔佛寺遗址、库木图拉石窟寺、七格星明屋佛寺等。巴楚距西南的巴基斯坦和阿富汗最近，早期塑像直接沿袭犍陀罗艺术，造像丰富精美，晚期同时受印度和犍陀罗及西方古典艺术的影响（图5-1-2）。与此同时，中国中原地区佛教造像的风格特征，因库车地区"西域式"风格的形成，也不同程度地波及这里，图案与龟兹接近，被认为是龟兹艺术的组成部分，也成为佛教艺术东传及新疆佛教艺术发展的一个重要环节。

图5-1-1　佛立像　约5世纪　泥　左高20.0厘米　右高15.0厘米　出自和田喀达里克佛寺遗址　[英]国家博物馆藏

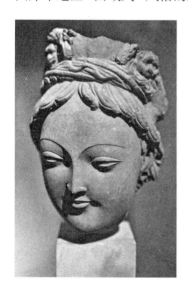

图5-1-2　菩萨头像　4—5世纪　泥　高18.0厘米　出自脱库孜萨拉依佛寺遗址　[法]吉美国立亚洲艺术博物馆藏

龟兹是当时的西域大国，包括今拜城、库车、新和、沙雅等地，是东西方交流的重要通道，西域经济交汇之地。唐代是龟兹佛教大发展时期，希腊、罗马、印度、波斯、中原文化在龟兹汇集，形成充分开放与兼收并蓄的文化特色。克孜尔的塑像和壁画，不仅直接或间接地吸收了来自北印度及犍陀罗文化、中印度笈多文化、波斯萨珊文化、希腊以及罗马文化，而且充分吸收了中原文化的诸多因素，并与当地文化巧妙地融合在一起，创造出具有鲜明特征的"西域式"或称"龟兹式"的艺术形式。库木吐喇石窟开凿时间略晚于克孜

尔，开凿周期相对较长，因此，汉文化影响显得尤为突出，至今还保留具有一定汉文化遗迹的洞窟，可见到与中原文化相互交融所体现出"西域式"造像的艺术特征（图5-1-3）。高昌为今吐鲁番地区，西晋元康六年（296），高昌地区开始信奉佛教。北凉高昌建都至麴氏高昌灭亡的5至7世纪，为高昌佛教第一个兴盛期。9世纪，回鹘王信奉佛教，高昌迎来第二个兴盛期（图5-1-4）。

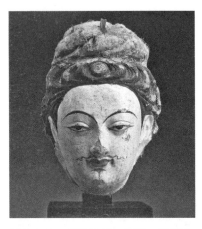

图5-1-3　菩萨头部　初唐　泥塑加彩　高20厘米　出自库木图拉石窟　[日]平山郁夫美术馆藏

从塔里木盆地南北两路沿途遗存的大量佛造像中，可以看到佛教传入时犍陀罗、印度等造像风格，沿线进入中国内地不断演进及汉化的过程。与此同时，又可以看到中原文化对新疆地区佛造像的影响。

20世纪初，随着西方列强在文化领域里掀起的东方探险热，新疆地区的石窟及寺院遗址等成为其考古探险的主要目标。新疆地区佛教造像流失海外获取者，主要有英国的斯坦因、法国的伯希和、德国的勒柯克以及日本的大谷探险队等，以科学考察名义及考古发掘等形式获得，并随之运往国外。

英籍匈牙利人斯坦因（Sir Aurel stein），曾于20世纪初先后三次到新疆的和田、楼兰、米兰、焉耆、吐鲁番等地进行"考古调查"。第一次进入新疆是在1900—1901年间，发掘和田地区及尼雅的古代遗址。之后出版旅行游记《沙埋和田废墟记》，考古报告《古代和田》全二卷。第二次于1906年5—11月，

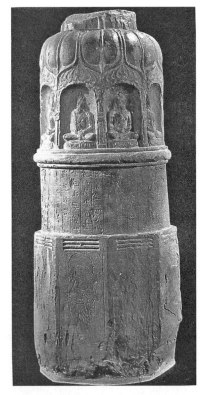

图5-1-4　宋庆石塔　十六国时期　砂岩　高66.0厘米　出自吐鲁番高昌故城遗址　[德]柏林国立亚洲艺术博物馆藏

重访和田及尼雅，发掘楼兰古城遗址。1921年出版5卷本《西域考古记》。第三次于1913—1916年间，重访和田、尼雅、楼兰遗址。1928年出版正式报告《亚洲腹地考古记》。在此过程中，斯坦因不仅获取了大量的塑像、木制品等，还发现回鹘文文书残片及其他文物。运回的作品主要收藏在英国国家博物馆，少部分收藏于印度新德里国立博物馆（图5-1-5）。

法国汉学家伯希和（panl pelliot），1906年10—12月对巴楚县脱库孜萨拉依佛寺遗址进行了发掘，收获有佛陀、菩萨、天神、僧侣等大量佛造像。1907年，伯希和率领考古探险团在克孜尔石窟、库木吐拉石窟、苏巴什佛寺遗址、夏哈吐尔等寺院遗址考古发掘，携走大量彩绘泥塑、木雕等佛教造像，同时带走的还有早于9世纪汉文和婆罗谜文的写本及木简等文物[1]。20世纪50年代，由韩百诗编辑出版了两卷本《图木休克》以及《库车遗址：杜勒杜尔-阿库尔和苏巴什图版》等伯希和在新疆考古发掘的资料丛刊[2]。

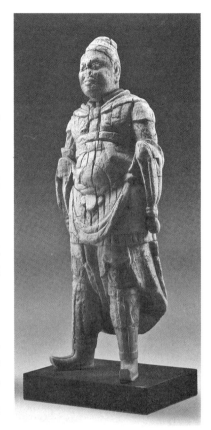

图5-1-5　天王立像　唐　木　高25.6厘米　出自焉耆县七格星明屋佛寺遗址　［英］国家博物馆藏

德国人格伦威德尔（A. Grünwedel）和勒克柯（A. V. Le coq）组成的四次探险队，对新疆佛教及古代遗址进行了不同程度的考古发掘：1902—1903年格伦威德尔在吐鲁番地区、库车的库木吐喇，1904—1905年勒柯克在吐鲁番地区的高昌古城及柏孜克里克遗址，1905—1907年格伦威德尔和勒柯克在库车的克孜尔、库木吐喇、焉耆、吐鲁番地区，1913—1914年勒柯克在库车的库木吐喇、巴楚的图木休克遗址，考古发掘出一批佛造像及其他文

[1]　［法］伯希和著，耿昇译：《高地亚洲三年探险记》，收录于《伯希和敦煌石窟笔记》，甘肃人民出版社2007年版，第446、447页。
[2]　耿昇：《伯希和西域探险与中国文物的外流》，《世界汉学》2005年第1期。

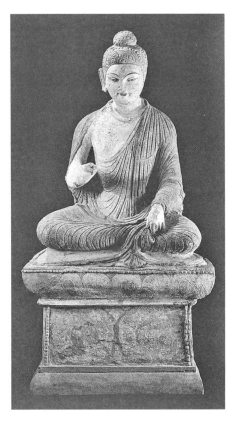
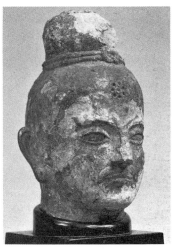

图5-1-7 佛头像 3—4世纪 青铜 高17.0厘米 出自和田约特干遗址 [日] 东京国立博物馆藏

图5-1-6 佛坐像 7—8世纪 泥塑加彩 高102.0厘米 焉耆县七格星明屋佛寺遗址 [德] 柏林国立亚洲艺术博物馆藏

物并运回德国[1]。其中,一部分在第二次世界大战被毁掉,现存作品被陈列在柏林东亚艺术博物馆(图5-1-6)。

 1902—1904年日本大谷探险队的渡边哲信、崛贤雄对和田约特干及附近遗址阿克苏、库车、焉耆和吐鲁番地区,野村容三郎、桔瑞超于1908—1909年对吐鲁番、焉耆、楼兰、米兰、尼雅、和田、库车及图木休克等地,1911—1914年桔瑞超、吉川小一郎对楼兰、和田、吐鲁番等地进行考古调查,将发掘并收集的诸多佛教造像等文物运回日本,少量存放于韩国国立博物馆[2](图5-1-7)。

 总体上讲,新疆佛教造像等文物,大多是以考察名义发掘获取,仅有少部分是以低价收购的方式得到的。

[1] [德]勒克柯著,刘建台译:《新疆地理宝藏记》,中国青年出版社2002年版,第123、124、141页。
[2] [日]大谷光瑞等著:《丝路探险记》,新疆人民出版社2001年版,第106页。[日]渡边哲信:《克孜尔踏查记》,收录于《丝路探险记》,新疆人民出版社2001年版,第90、94页。

(二) 甘肃地区

甘肃为丝绸之路上极其重要的一段,河西走廊的武威、酒泉、张掖、敦煌四郡以及玉门关、阳关,是贯通东西方交通的要塞及门户。佛教与汉文化融合在这里得到推进,成为早期佛教发展的摇篮,对中国佛教造像的研究具有重要学术价值。十六国时期,先后由前凉、后凉、南凉、北凉、西凉占据的河西,中原大动乱使包括敦煌在内的凉州八郡,成为避难的理想之地,儒学与佛教在这里交融。五凉政权对佛教的信奉及扶持,使佛教在这里得到快速发展,已成为独立而纯粹意义上的东晋十六国佛教造像,其遗存大多见于甘肃地区。

佛教的高峰期于凉州时形成。十六国开始在甘肃境内兴起石窟开凿及佛教造像,历经北朝、隋唐,至宋开始衰退。佛教东渐进入中原必经之路的河西走廊,石窟多开凿在丝路古道沿线,著名四大石窟有前凉敦煌莫高窟、后秦天水麦积山石窟、西秦永靖炳灵寺石窟和北凉天梯山石窟。莫高窟为中土最早开凿的石窟,建于前秦建元二年(366)。南北朝至隋唐为莫高窟兴盛时期,石窟群总长1 680米,大小洞窟700个,内有彩塑和壁画的洞窟492个,壁画面积45 000平方米,彩塑2 415尊。特殊的地理位置,成为东西方文化汇集交融之地。

甘肃地区流失海外的佛道造像,主要出自敦煌及周边地区,以佛教造像为主,仅有少数道教造像。敦煌佛造像是伴随着敦煌遗书、绘画及其他文物一起流失到海外,彩塑和小型木雕成为外流的主要对象。有记录可查的外国人,主要是英国的斯坦因、法国的伯希和、日本的吉川小一郎、俄罗斯的奥登堡以及美国的华尔纳。

1907年6月,英国的斯坦因结束了在敦煌的考察,带走了一大批经卷写本和绘画以及于敦煌周边古长城和烽火台一带所获的雕塑作品[1]。法国的伯希和于1908年2月24日到达敦煌,至6月8日离开沙洲,不仅挑选了一大批珍贵的经典文卷和绘画,同时带走塑像及便于携带的木雕作品,其中多为经典造像[2]。1911年10月10日,日本探险队第三次中亚考察首先进入敦煌的吉川小一郎,在莫高窟拍摄照片,剥移壁画,拓印拓片,收买经卷,并

[1] [英]斯坦因著,赵燕等译:《从罗布沙漠到敦煌》,广西师范大学出版社2000年版,第99—103页。
[2] [法]伯希和著,耿昇译:《伯希和敦煌石窟笔记》,甘肃人民出版社2007年版,第58、83、145、203、324、359页。

图5-1-8 供养菩萨像 唐 彩塑 高122.0厘米 出自敦煌莫高窟 [美]哈佛大学艺术博物馆藏

通过骗取的形式,购买了两尊精美的塑像[1]。1914—1915年间,俄罗斯科学院的奥登堡率领的科学考察队收集运回的一批佛造像[2],多为北魏至宋元时期的彩绘泥塑。美国的考古学家华尔纳于1924年1月到达敦煌,在揭取一部分壁画的同时,抱走了第328窟内的几尊菩萨像(图5-1-8)。总体上讲,海外藏甘肃地区佛造像大多是从敦煌石窟中直接获取,仅有部分小型造像是从沿线及周边地区通过低价购买等手段获得。

(三)陕西地区

地处关中的十三朝古都长安,是丝绸之路上的重要都城,也是最早接受佛教文化的中原都邑。3世纪初,西域高僧鸠摩罗什到达西安,开始营造"波若台"。宋敏求《长安志》记载:"姚兴集沙门五千人,有大道者五十人,起浮屠于永贵里,立波若台。居中作须弥山,四面崇岩峻壁,珍禽异兽,林草精奇,仙人佛像,俱有人所未闻,皆以为希奇。"[3]

佛造像盛行的北魏时期,关中平原缺乏开凿石窟的条件,即开始出现置于村口、路旁、寺庙内一种独具特色的造像碑表现形式。建寺造像及造像碑之风兴起,逐渐形成了陕西"北窟南碑"的造像局面。在北魏至北周一百年间的不断演进中,陕西地区的佛、道造像,逐渐形成由地方民间文化逐渐向上层贵族文化流变的"长安模式",主要特征呈现在"佛道并存""邑团造像""胡汉交融""传统样式与民间趣味"的造像形式中。

[1] [日]吉川小一郎:《敦煌见闻》,收录于《丝路探险记》,新疆人民出版社2001年版,第272、274、290页。
[2] 张慧明:《1896至1915年俄国人在中国丝路探险与中国佛教艺术品的流失》,《敦煌研究》1993年第1期。
[3] (清)宋敏求:《长安志》,中华书局1991年版。

缘起于先人垂功记事的碑刻,镌刻子孙、家属名字的习俗,体现出中国人孝亲、宗祖的文化。生活范围相对狭小的百姓,能接受到行游此地僧人弘法布道的影响,佛教造像记亦因兴福而生,福业成为北朝佛法的特征[1]。佛、道造像并存于一碑,是陕西佛教艺术的一种独特形式,体现出本土文化对外来文化的融合与再创造。造像人主观内心真实吐露的直接性,大多数名不见经传造像者的群众性,不直接套用"模式"和"典范",使创造性相对独立和自由而更具丰富性,是关中地区佛道造像碑的一个显著特性。佛道造像碑借鉴融合,将发愿文、铭记、供养人题名,刻入碑体,也是佛教艺术进入中土,融合本民族文化及其表现形式,演变出一种适应民间信众心理诉求的表现形式(图5-1-9)。隋唐时期作为全国文化及佛教艺术中心的长安,是佛教寺院最为集中的地区。寺院中供奉有大量的石雕及彩塑造像,造像风格以中原样式为主,因其对外开放及各种文化交流的缘故,同时又兼容了印度及中亚的造像样式,逐渐形成了具有大唐皇家风范的艺术特征(图5-1-10)。

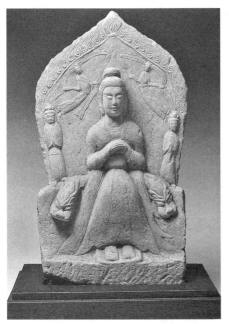
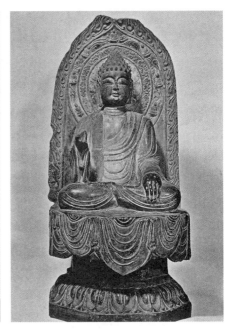

图5-1-9　道教像　北魏　砂岩　高51.5厘米　出自陕西省鄠县　[日]永青文库馆藏

图5-1-10　马周造佛坐像　唐　石灰岩　高81.0厘米　出自陕西省礼泉县　[日]藤井有邻馆藏

[1] 汤用彤:《汉魏两晋南北朝佛教史》,武汉大学出版社2008年版,第365—366页。

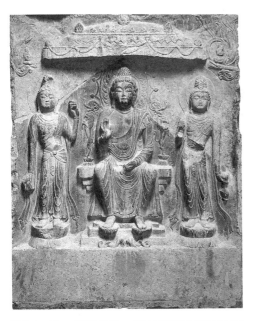

图5-1-11 佛倚坐像 唐长安三年（703）石灰岩 高110.5厘米 出自陕西省西安市宝庆寺 ［日］东京国立博物馆藏

流失海外的陕西佛道造像，多为稀世罕见的雕刻瑰宝，相比西部其他省区，道教造像较多，其中一部分造像及造像碑有明确记载。根据有关资料记载，清末民初期间，以"游历""探险""考察"等名义，于陕西地区进行文物古籍收购者，主要有法国的沙畹（Chavammes）及弟子伯希和（Paul Pelliot）、法占（Gilber de Voisins）、拉狄格（Jean Latirgue）、色伽兰（Victor Segalen），日本的关野贞、橘瑞超、吉川小一郎、足立喜六、松吕正登、田资事、福地秀雄等人[1]。1908—1911年前后，沙畹、法占、拉狄格、色伽兰等人曾数次通过阎甘园之手购买陕西佛、道教造像、瓦当、经卷、绘画等物。1908年8月22日，伯希和到达西安，用一个月的时间采购一批铜镜、陶器、石佛像、书籍、拓片。陕西流失海外较集中且具有代表性的佛造像，是出自西安市宝庆寺佛殿砖壁上，建于唐高宗武则天时代，光宅寺七宝台上的佛龛造像。根据有关美术史学家的考证，这批龛像，其类型大致可分为十一面观音像七件；阿弥陀佛三尊像四件；弥勒佛三尊像七件；装饰佛龛九件。龛像内为高约1米的三尊像，龛楣雕有华丽的宝盖及飞天、伎乐。龛形对称均衡，并带有一定的装饰意味（图5-1-11）。十分痛惜的是，这批最为精美的佛龛像，于1902年前后，被日本人早崎梗吉，通过各种手段盗购并携回日本，现分别收藏于日本及美国。

（四）西南地区

相对于西北，西南地区独特的地理位置，使这一地区尤其是西藏、云南等地的佛道造像样式，更具有鲜明地域特征。佛教东渐南线传入中土之路

[1] 罗宏才:《百年陕西文物流失之痛》,《文物天地》2005年第1期。

初始期,即有通过云南进入四川,逐渐向我国东南长江流域周边地区延伸的线路。中国早期佛教造像实物,可上溯到汉魏时期。西南地区早期佛像大致属于东汉晚期至三国蜀汉前期,主要分布于四川西部的乐山至东部的开县,贵州中部清镇至陕西汉中一带,摇钱树成为主要的传播物。

四川地区早期道教文化特征的摇钱树,具有十分丰富的图像内容,集中体现出长生不老、羽化升仙的道教文化核心思想[1]。佛像摇钱树出现的时间大致是东汉晚期至蜀汉时期,可以看到佛教进入中国,与本土宗教融合初期阶段的特征。摇钱树上的小坐佛,与犍陀罗早期佛像相同,为中国早期佛教造像实物。海外藏汉代佛像摇钱树数量相对有限,据专家考证,流散日本佛像摇钱树有四尊[2]。

中国与域外各地区及海上交往,云南通道起到重要的作用。位于中国版图边陲的南诏大理国,与中原、印度、吐蕃、四川等地长期而缓慢的文化交流,佛教受到多元文化因素的影响,来自不同地区的文化在大理交融,构成其独特的文化现象,逐渐形成具有自身特点的佛教文化象征。以密宗为主的云南大理国佛教信仰,衍生为阿吒力教。具有"释儒"等身份的僧人,信奉佛教的民间各阶层信众,使佛教造像更具民间本土的特征,阿嵯耶观音造像的地域特征尤为突出,在中国佛教造像中具有独特的地位和价值(图5-1-12)。

汉传佛教与印度佛教传入西藏后借鉴融合而形成的藏传佛教,佛教形态具有鲜明地域特征,主要流传于中国藏族、蒙古族、土族、纳西族、裕固族等少数民族地区以及邻国的尼泊尔、锡金、不丹和蒙古国等地,与东

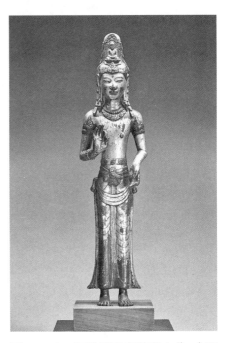

图5-1-12　阿嵯耶观音菩萨立像-大理国　金铜　高48.9厘米　出自云南省大理崇圣寺塔　[美]圣地亚哥艺术馆藏

[1] 张茂华:《摇钱树的定名、起源和类型问题探讨》,《四川文物》2002年第1期。鲜明:《再论早期道教遗物摇钱树》,《成都钱币》1997年第3期。
[2] 霍巍:《中国西南地区钱树佛像的考古发现与考察》,《考古》2007年第3期。

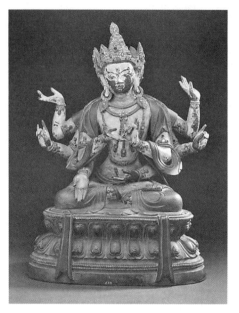

南亚地区佛教形成同源且不同流派的特征。藏传佛教的修习义理、组织形式等与汉传佛教不同，尤其是莲花生改造的本教神怪，将本教中的祭祀等仪式吸纳到佛教中，又受到后期印度教的影响，极大增加了原佛教中佛、菩萨、护法神等造像类型，绘画及雕刻呈现出更多如牛头马面、各种动物、多手多足等形象怪诞而奇特的造型（图5-1-13）。可以看出，藏传佛教不仅有显宗造像，还有更为复杂变化多样的密宗造像。

图5-1-13　八臂观音坐像　清　金铜　高43.4厘米　出自西藏地区　[加]皇家安大略博物馆藏

西南地区佛道造像的流失，基本没有明确的流失记载。据有关资料显示，20世纪前半叶，有外国学者及考察团到云南等周边地区考察，致使一部分文物流失到海外[1]。海外藏云南地区南召大理的阿嵯耶观音造像，原供奉于大理崇圣寺塔内，20世纪三四十年代，佛像先后被盗，后流入海外[2]。

（五）小结

从所知海外藏西部地区佛道造像中可以看到，新疆地区几乎全部为佛造像，沿河西走廊到达陕西，道教造像逐渐出现。值得一提的是，出自高昌凉都时期的宋庆石塔以及甘肃境内的北凉时期的佛石塔，在直接受到犍陀罗式供养塔影响而形成的石塔上，八面形塔基，每一面雕刻供养佛法的神王，并附上中国传统文化象征天、地、雷、风、水、火、山泽的八卦，成为一个显著特征。题记上，神王成为八种基本图像，其象征意义是通过人和动物，表达具有阴阳八卦寓意的形象符号。

八卦的起源涵盖有中华文化的多种因素，战国至秦汉之际，周易逐渐取

[1] 黄德荣：《流散在国外的云南古代文物》，《四川文物》2007年第1期。
[2] [美]海伦·B·查平：《云南的观音像》，收录于[美]查尔斯·巴克斯，林超民译《南诏国与唐代的西南边疆》，云南人民出版社1988年版，第269—270页。

代原始宗教的"灵魂","先祖"观念,其生生之道贯通天地人的宗旨与现世人生相感应的"天"之灵魂不死观念,到秦汉时,逐渐演变为肉体与灵魂并生的方士仙道黄老道。并将先秦道家思想家老子神话,视老子为《周易》传授者的伏羲之师。对于《易》,道教还在信仰和文化传媒方面发挥了极为重要的作用[1]。"浮屠道术互相结合,必尤为百姓崇奉之主要原因也"[2]。深受易经中八卦用事说法影响的早期道教经典《太平经》《乾凿度》等五行方位说以及道教重要组成部分符,尤其是以八经卦命名的符,如《道门定则》中的"八宫神"符、《灵宝玉鉴》中的"八卦大神符"等,吸收并保存了诸多易卦,是周易哲学思想及具体表现的象征方法。

道教宇宙观采纳了汉代的易学"易有太极,是生两仪""形而上者谓之道,形而下者谓之器"等内容,并进行发挥改造而形成。魏晋南北朝的道教易学更为重视对《周易》的神化和信仰化,主要表现在这一时期的道书中有较多关于八卦神、八卦坛场、道教八卦法器的记载。道教通过对《周易》卦爻符号进行神化和人格化,对之注入道教信仰的因素,达到了完善自己的宗教信仰和仪轨制度的目的[3]。由《太平经》者,上接黄老图谶之道术,下启张角、张陵之鬼教,与佛教有极密切之关系"[4]。此也可以推断,凉州石塔上的八卦符号,很有可能是受道教影响而出现的一种佛道相融的表达形式。进入陕西地区,佛道融合、道教造像更为普遍,并有较多数量的道教造像流失到海外。

海外藏西部地区佛道造像,几乎涵盖了从早期汉代的佛像摇钱树到明清时期的造像,大多分布于欧美日等地各大博物馆。其流失途径主要为三种:一是与20世纪初丝路沿线外国学者及考古学家的进入有着直接的关系,二是与国内文物奸商勾结低价购买,三是直接通过不法途径获得。区域的分布,以西北丝路沿线居多,范围广,在全国流失佛道造像中占有较大的比例。西南地区因为地理位置的缘故,没有出现大规模的考古发掘,流失造像体量小,数量相对较少,但有着非常重要的代表性。

西部地区的佛道造像,几乎包含了从佛教缘起发展,到与中国传统文化碰撞融合,定型规制的全部过程,在中国佛道造像中具有极其重要的地位。流失到海外的西部地区佛道造像,其区域分布之大,数量、类型之多,内涵之

[1] 卢国龙:《道教易学略说》,《道教文化研究》第11辑,三联书店1997年版,第18页。
[2] 汤用彤:《汉魏两晋南北朝佛教史》,武汉大学出版社2008年版,第45页。
[3] 章伟文:《道教易学综论》,《中国哲学史》2004年第4期。
[4] 汤用彤:《汉魏两晋南北朝佛教史》,北京大学出版社2011年版,第59页。

丰富、艺术价值之高，在海外藏中国佛道造像中，占有极大的比例及重要的地位，也成为中国佛道造像不可或缺的研究领域。

二、海外藏西部地区佛道造像基本数据信息

说明：① 本数据信息仅为笔者目前所研究收录的一部分，其内容是在《海外藏中国历代雕塑》基础上进行的整理，由于篇幅有限，一部分信息仍有待进一步确定而未编入。② 因其各地区收录信息不同，西北地区收录较多，西南较少。为便于查阅，对应上文，西北以省区为一单元，西南地区整体收录一单元。信息表分为新疆地区、甘肃地区、陕西地区、西南地区四部分。③ 海外藏西部地区佛道造像数据信息的收集，主要有三个渠道，一是收集以往各类书刊著录的图文资料，二是前往海外各博物馆现场拍摄的图文资料，三是各海外博物馆官网图文资料。

（一）新疆地区

序号	名称	时代	图版	材质	尺寸	收藏机构	造像出处	文字资料
1	佛头像	3—4世纪		青铜	高17厘米	日本东京国立博物馆	新疆和田地区约特干遗址	
2	妇人像	1世纪末—3世纪初		泥	高12.4厘米	英国国家博物馆	新疆和田地区约特干遗址	
3	人面头像	1世纪末—3世纪初		泥	高4.4—6.5厘米	英国国家博物馆	新疆和田地区约特干遗址	
4	人面、兽面像	1—3世纪		泥	高3.3—5.8厘米	英国国家博物馆	新疆和田地区约特干遗址	

续 表

序号	名称	时代	图版	材质	尺寸	收藏机构	造像出处	文字资料
5	伎乐浮雕断片	4世纪末—5世纪初		泥	高10厘米 宽15厘米	英国国家博物馆	新疆和田地区约特干遗址	
6	佛立像	6世纪前后		泥	左高14.5厘米 右高17.5厘米	英国国家博物馆	新疆和田地区喀达里克佛寺遗址	
7	浮雕飞天像	6世纪		泥	高15.5厘米 宽14厘米	英国国家博物馆	新疆和田地区喀达里克佛寺遗址	
8	佛立像	约5世纪		泥	左高20厘米 右高15厘米	英国国家博物馆	新疆墨玉县科拉塞尔佛寺遗址	
9	佛头像	4—5世纪		泥	高23.5厘米	英国国家博物馆	新疆和田洛浦县热瓦克佛寺遗址	
10	佛头像	3—4世纪	青铜		高20厘米	日本平山郁夫美术馆	新疆和田约特干遗址	
11	佛像背光断片	6—7世纪		泥	高34.7厘米 宽28.5厘米	英国国家博物馆	新疆和田策勒县丹丹乌里克遗址	
12	菩萨头部	唐		泥	高21厘米	英国国家博物馆	新疆和田策勒县老达玛沟	

续　表

序号	名称	时代	图版	材质	尺寸	收藏机构	造像出处	文字资料
13	佛头像	5—6世纪		膏泥	高28厘米	日本东京国立博物馆	新疆和田地区	
14	莲花化生像	6世纪		膏泥	高13厘米	日本东京国立博物馆	新疆和田地区	
15	莲花化生像	6世纪		膏泥	高15.8厘米	日本东京国立博物馆	新疆和田地区	
16	莲花化生像	唐		膏泥	高15.5厘米	韩国国立中央博物馆	新疆和田地区	
17	莲花化生像	唐		膏泥	高17厘米	韩国国立中央博物馆	新疆和田地区	
18	佛龛像	初唐		木	高13.3厘米	俄罗斯艾尔米塔什博物馆	新疆和田地区	
19	菩萨头像	3—4世纪		泥	高13.5厘米	法国吉美国立亚洲艺术博物馆	新疆巴楚县托库孜萨拉依佛寺遗址	
20	天部头像	4世纪末—5世纪初		泥	高20厘米	法国吉美国立亚洲艺术博物馆	新疆巴楚县托库孜萨拉依佛寺遗址	

续 表

序号	名称	时代	图版	材质	尺寸	收藏机构	造像出处	文字资料
21	菩萨头像	4—5世纪		泥	高18.5厘米	法国吉美国立亚洲艺术博物馆	新疆巴楚县托库孜萨拉依佛寺遗址	
22	菩萨头像	4世纪前后		泥	高21.5厘米	法国吉美国立亚洲艺术博物馆	新疆巴楚托库孜萨拉依佛寺遗址	
23	菩萨头像	4—5世纪		泥	高19厘米	日本东京国立博物馆	新疆巴楚托库孜萨拉依佛寺遗址	
24	菩萨头像	4—5世纪		泥	高18厘米	法国吉美国立亚洲艺术博物馆	新疆巴楚托库孜萨拉依佛寺遗址	
25	僧侣头像	5世纪前后		泥	高16厘米	法国吉美国立亚洲艺术博物馆	新疆巴楚县托库孜萨拉依佛寺遗址	
26	菩萨头像	4世纪末—6世纪初		泥	高28厘米	法国吉美国立亚洲艺术博物馆	新疆巴楚县托库孜萨拉依佛寺B殿遗址	

续 表

序号	名称	时代	图版	材质	尺寸	收藏机构	造像出处	文字资料
27	菩萨头像	6—7世纪		泥	高14厘米	法国吉美国立亚洲艺术博物馆	新疆巴楚县托库孜萨拉依佛寺B殿遗址	
28	菩萨头像	6—7世纪		泥	高28厘米	法国吉美国立亚洲艺术博物馆	新疆巴楚县托库孜萨拉依佛寺B殿遗址	
29	菩萨头像	6—7世纪		泥	高25厘米	法国吉美国立亚洲艺术博物馆	新疆巴楚县托库孜萨拉依佛寺B殿遗址	
30	菩萨头像	6—7世纪		泥	高24厘米	法国吉美国立亚洲艺术博物馆	新疆巴楚县托库孜萨拉依佛寺B殿遗址	
31	夜叉头部	4—5世纪		泥	高20厘米	法国吉美国立亚洲艺术博物馆	新疆巴楚托库孜萨拉依佛寺遗址	
32	浮雕尚阇利本生像	6世纪前后		泥	高75厘米 宽76厘米	法国吉美国立亚洲艺术博物馆	新疆巴楚县托库孜萨拉依佛寺B殿遗址	

续表

序号	名称	时代	图版	材质	尺寸	收藏机构	造像出处	文字资料
33	须大拏本生故事群像	6—7世纪		泥	高66厘米 宽84厘米	法国吉美国立亚洲艺术博物馆	新疆巴楚县托库孜萨拉依佛寺B殿遗址	
34	尚阇利本缘群像	6—7世纪		泥	高75厘米 宽76厘米	法国吉美国立亚洲艺术博物馆	新疆巴楚县托库孜萨拉依佛寺B殿遗址	
35	如来坐像	4—5世纪		木	高6厘米	法国吉美国立亚洲艺术博物馆	新疆巴楚县托库孜萨拉依佛寺B殿遗址	
36	佛坐像	5—6世纪		木	16.5厘米	德国柏林亚洲艺术博物馆	新疆巴楚县图木舒克佛寺遗址	
37	佛头像	5—6世纪		木	高11厘米	德国柏林亚洲艺术博物馆	新疆巴楚县图木休克东寺遗址	
38	菩萨头部	4—5世纪		泥	高14.3厘米	法国吉美国立亚洲艺术博物馆	新疆巴楚县图木舒克佛寺遗址	
39	菩萨头部	4—5世纪		泥	高16.5厘米	吉美国立亚洲艺术博物馆	新疆巴楚县图木舒克佛寺遗址	

续 表

序号	名称	时代	图版	材质	尺寸	收藏机构	造像出处	文字资料
40	供养天人像	7—8世纪		泥	高72厘米	德国柏林亚洲艺术博物馆	新疆巴楚县图木休克东寺遗址	
41	佛坐像	5世纪		泥	高38厘米	法国吉美国立亚洲艺术博物馆	新疆喀什地区	
42	菩萨半身像	7—8世纪		泥	高50.5厘米	德国柏林亚洲艺术博物馆	新疆焉耆县七格星明屋佛寺遗址	
43	佛坐像	公元5世纪		木	高16.3厘米	英国国家博物馆	新疆焉耆县霍拉山佛寺遗址	
44	男子头像	6—7世纪		泥	高10.5厘米	英国国家博物馆	新疆焉耆县七格星明屋佛寺遗址	
45	佛坐像	7世纪前后		泥	高15厘米	英国国家博物馆	新疆焉耆县七格星明屋佛寺遗址	
46	男子头像	7世纪前后		泥	高11.5厘米	英国国家博物馆	新疆焉耆县七格星明屋佛寺遗址	

续表

序号	名称	时代	图版	材质	尺寸	收藏机构	造像出处	文字资料
47	男子头像	6—7世纪		泥	高14厘米	英国国家博物馆	新疆焉耆县七格星明屋佛寺遗址	
48	男子头像	7世纪前后		泥	高14厘米	英国国家博物馆	新疆焉耆县七格星明屋佛寺遗址	
49	男子头像	6—7世纪		泥	高11.5厘米	英国国家博物馆	新疆焉耆县七格星明屋佛寺遗址	
50	天人菩萨头像	7世纪		泥	高13.8厘米	英国国家博物馆	新疆焉耆县七格星明屋佛寺遗址	
51	天人头像	7世纪前后		泥	高105厘米	英国国家博物馆	新疆焉耆县七格星明屋佛寺遗址	
52	菩萨头像	7世纪前后		泥	高20.5厘米	英国国家博物馆	新疆焉耆县七格星明屋佛寺遗址	
53	菩萨头像	7—8世纪		泥	高30厘米	英国国家博物馆	新疆焉耆县七格星明屋佛寺遗址	

续 表

序号	名称	时代	图版	材质	尺寸	收藏机构	造像出处	文字资料
54	菩萨头像	6—7世纪		泥	长23.6厘米	英国国家博物馆	新疆焉耆县七格星明屋佛寺遗址	
55	天人像	7世纪前后		泥	高17厘米	英国国家博物馆	新疆焉耆县七格星明屋佛寺遗址	
56	天人像	7世纪前后		泥	高31.5厘米	英国国家博物馆	新疆焉耆县七格星明屋佛寺遗址	
57	天人像	6—7世纪		泥	高47厘米	英国国家博物馆	新疆焉耆县七格星明屋佛寺遗址	
58	佛教故事雕像断片	5世纪末至6世纪初		木	高28.2厘米	英国国家博物馆	新疆焉耆县七格星明屋佛寺遗址	
59	佛坐像光背断片	6—7世纪		木	高53.3厘米 宽12.2厘米	英国国家博物馆	新疆焉耆县七格星明屋佛寺遗址	
60	武士像	6—7世纪		泥	高42.8厘米	英国国家博物馆	新疆焉耆县七格星明屋佛寺遗址	

续 表

序号	名称	时代	图版	材质	尺寸	收藏机构	造像出处	文字资料
61	菩萨头像	约7世纪前后		泥	高16.4厘米	英国国家博物馆	新疆焉耆县七格星明屋佛寺遗址	
62	天人头像	6—7世纪		泥	高22.8厘米	英国国家博物馆	新疆焉耆县七格星明屋佛寺遗址	
63	天王立像	唐		木	高25.6厘米	英国国家博物馆	新疆焉耆县七格星明屋佛寺遗址	
64	佛坐像	7—8世纪		泥	高102厘米	德国柏林国立亚洲艺术博物馆	新疆焉耆七格星佛寺遗址	
65	菩萨立像	8世纪		泥	高38.3厘米	德国柏林国立亚洲艺术博物馆	新疆焉耆县七格星明屋佛寺遗址	
66	天人像	7—8世纪		泥	高50.5厘米	德国柏林国立亚洲艺术博物馆	新疆焉耆县七格星明屋佛寺遗址	
67	天人像	7—8世纪		泥	高52厘米	德国柏林国立亚洲艺术博物馆	新疆焉耆县七格星明屋佛寺遗址	

续 表

序号	名称	时代	图版	材质	尺寸	收藏机构	造像出处	文字资料
68	婆罗门坐像	7—8世纪		泥	高45.8厘米	德国柏林国立亚洲艺术博物馆	新疆焉耆县七格星明屋佛寺遗址	
69	天部头像	6—7世纪前后		泥	高38厘米	德国柏林国立亚洲艺术博物馆	新疆阿克苏拜城县克孜尔第77窟	
70	菩萨头部	唐（7世纪）		泥	高27厘米	德国柏林国立亚洲艺术博物馆	新疆阿克苏拜城县克孜尔石窟	
71	菩萨残像	初唐		泥	高35.5厘米	德国柏林国立亚洲艺术博物馆	新疆阿克苏拜城县克孜尔第60窟	
72	佛立像	唐（7世纪）		泥	高65.5厘米	德国柏林国立亚洲艺术博物馆	新疆阿克苏拜城县克孜尔石窟	
73	伎乐天	6—7世纪		木	高11厘米、10厘米	德国柏林国立亚洲艺术博物馆	新疆阿克苏拜城县克孜尔石窟	
74	天部立像	7—8世纪		泥	高39.5厘米	德国柏林国立亚洲艺术博物馆	新疆库车县库木图拉石窟	

续 表

序号	名称	时代	图版	材质	尺寸	收藏机构	造像出处	文字资料
75	菩萨头像	6—7世纪		泥	高20厘米	日本平山郁夫美术馆	新疆库车县库木图拉石窟	
76	菩萨头像	初唐		泥	高22.9厘米	日本东京国立博物馆	新疆库车县库木图拉石窟	
77	女供养人头像	7—8世纪		泥	高16.5厘米	日本东京国立博物馆	新疆库车县库木图拉石窟	
78	僧侣头部	7—8世纪		泥	高32厘米	法国吉美国立亚洲艺术博物馆	新疆库车县库木图拉石窟	
79	菩萨半身像	7世纪		泥	高35厘米	法国吉美国立亚洲艺术博物馆	新疆库车县库木图拉石窟	
80	供养童子像	唐		泥		法国吉美国立亚洲艺术博物馆	新疆阿克苏库车库木图拉石窟	
81	菩萨残像	7—8世纪		泥	高62.5厘米	德国柏林国立亚洲艺术博物馆	新疆库车县库木图拉石窟	

续 表

序号	名称	时代	图版	材质	尺寸	收藏机构	造像出处	文字资料
82	伎乐天	6—7世纪		木	高12.3厘米	法国吉美国立亚洲艺术博物馆	新疆阿克苏新和县杜勒杜尔阿库尔佛寺遗址	
83	佛坐像龛	7世纪前后		木	高26厘米	法国吉美国立亚洲艺术博物馆	新和县杜勒杜尔阿库尔佛寺遗址	
84	人物立像	6世纪初		木	高25厘米	法国吉美国立亚洲艺术博物馆	新和县杜勒杜尔阿库尔佛寺遗址	
85	须摩提本生像	6世纪末—7世纪初		木	高14厘米	法国吉美国立亚洲艺术博物馆	新和县杜勒杜尔阿库尔佛寺遗址	
86	菩萨头部	7—8世纪		泥	高32厘米	法国吉美国立亚洲艺术博物馆	新和县杜勒杜尔阿库尔佛寺东北佛塔遗址	
87	菩萨头部	6世纪初		泥	高24厘米	法国吉美国立亚洲艺术博物馆	新和县杜勒杜尔阿库尔佛寺遗址	

续 表

序号	名称	时代	图版	材质	尺寸	收藏机构	造像出处	文字资料
88	菩萨浮雕胸像残片	6—7世纪		青铜	高16厘米	法国吉美国立亚洲艺术博物馆	新疆阿克苏库车杜勒杜尔阿库尔佛寺遗址	
89	鬼神面像	6世纪		泥	高11.5厘米	法国吉美国立亚洲艺术博物馆	库车县苏巴什河西遗址	
90	菩萨头像	5—6世纪		泥	高28.1厘米	德国柏林国立亚洲艺术博物馆	新疆吐鲁番高昌故城B寺院遗址	
91	佛龛像	7世纪初		木	高36.2厘米	美国大都会艺术博物馆	新疆吐鲁番高昌故城	
92	天人头像	约9世纪		泥	高25.5厘米	德国柏林亚洲艺术博物馆	新疆吐鲁番高昌故城a寺院遗址	
93	头像	唐		泥	高21.4厘米	德国柏林东亚艺术博物馆	新疆吐鲁番高昌故城a寺院遗址出土	
94	佛坐像	8世纪		泥	高48.5厘米	德国柏林东亚艺术博物馆	新疆吐鲁番高昌故城Q寺院遗址	

续　表

序号	名称	时代	图版	材质	尺寸	收藏机构	造像出处	文字资料
95	药师佛立像	6—7世纪		青铜	高9.5厘米	德国柏林国立亚洲艺术博物馆	新疆吐鲁番高昌故城佛教遗址	
96	佛坐像	8—9世纪		木	高15厘米	德国柏林国立亚洲艺术博物馆	新疆吐鲁番高昌故城遗址	
97	宋庆佛塔	北凉（5世纪中期）		砂岩	高66厘米	德国柏林国立亚洲艺术博物馆	新疆吐鲁番高昌故城佛教遗址	宋庆……妻张……
98	摩柯首罗天头像	9—10世纪		泥	高21.7厘米	德国柏林国立亚洲艺术博物馆	吐鲁番胜金口石窟	
99	天部头像	8—9世纪		泥	高20厘米	德国柏林国立亚洲艺术博物馆	吐鲁番胜金口石窟	
100	菩萨胸像	8—9世纪		泥	高38厘米	德国柏林国立亚洲艺术博物馆	新疆吐鲁番交河故城雅尔湖	
101	天人半身像	8—9世纪		泥	高49.5厘米	德国柏林亚洲艺术博物馆	新疆吐鲁番交河故城雅尔湖	

续 表

序号	名称	时代	图版	材质	尺寸	收藏机构	造像出处	文字资料
102	十一面观音菩萨立像	唐		木	高38厘米	德国柏林国立亚洲艺术博物馆	新疆吐鲁番鄯善县峪沟	
103	天人像	6—7世纪		泥	高43厘米	韩国国立中央博物馆	新疆吐鲁番柏孜克里克木头沟	
104	妇人像	唐		泥	高25.5厘米	英国国家博物馆	新疆吐鲁番高昌阿斯塔纳	
105	佛坐像	6世纪		青铜	高12.1厘米	德国柏林国立亚洲艺术博物馆	新疆拜城克孜尔石窟	

（二）甘肃地区

序号	名称	时代	图版	材质	尺寸	收藏机构	原藏地	文字资料
1	索阿后造佛塔	十六国·北凉北魏太延元年（438）		冻石	高16.9厘米	美国克利夫兰艺术博物馆	甘肃敦煌地区	凉皇大沮渠缘禾四年岁在亥三月廿九日休息昙智法定信士索阿后羌儿□弥又惠仲□

续表

序号	名称	时代	图版	材质	尺寸	收藏机构	原藏地	文字资料
								并妻息童仆共立此塔各为父母师长君王国主及一切众生愿共成最正觉
2	苦修菩萨头部	北凉		泥	高21.5厘米	俄罗斯国立艾尔米塔什博物馆	甘肃敦煌莫高窟	
3	郭元庆造思维太子像	北魏太和十六年（492）		石	高33.7厘米	日本大阪市立美术馆	今甘肃省灵台县一带	唯大代太和十六年（492）岁次壬申正月戊午朔四日辛酉阴密县□信弟子郭元庆彭□□发愿……比丘僧□太子思维像
4	交脚菩萨坐像	北魏		砂岩	高48厘米	日本私人收藏	推测为甘肃东部或陕西北部地区	
5	如来像	北魏		木	高17厘米	法国吉美国立亚洲艺术博物馆	甘肃敦煌莫高窟	

续　表

序号	名称	时代	图版	材质	尺寸	收藏机构	原藏地	文字资料
6	菩萨头像	北魏		泥	高23.5厘米	俄罗斯国立艾尔米塔什博物馆	甘肃敦煌莫高窟	
7	菩萨头像	6世纪		泥	高47厘米	俄罗斯国立艾尔米塔什博物馆	甘肃敦煌莫高窟	
8	菩萨头部	6世纪		泥	高14厘米	俄罗斯国立艾尔米塔什博物馆	甘肃敦煌莫高窟	
9	佛坐像	北魏		泥	高40厘米	美国纳尔逊美术馆	甘肃敦煌莫高窟	
10	弥勒佛坐像	北魏		泥	高21厘米	俄罗斯国立艾尔米塔什博物馆	甘肃敦煌莫高窟249—250窟	
11	迦叶立像	北魏		泥	高91厘米	俄罗斯国立艾尔米塔什博物馆藏	甘肃敦煌莫高窟	
12	菩萨立像	北周		泥	高71厘米	俄罗斯国立艾尔米塔什博物馆	甘肃敦煌莫高窟	

续 表

序号	名称	时代	图版	材质	尺寸	收藏机构	原藏地	文字资料
13	弟子立像	北周		泥	高60厘米	俄罗斯国立艾尔米塔什博物馆	甘肃敦煌莫高窟	
14	弥勒菩萨坐像	隋		泥	高33厘米	俄罗斯国立艾尔米塔什博物馆	甘肃敦煌莫高窟	
15	菩萨立像	隋		泥	高65厘米	俄罗斯国立埃尔米塔什博物馆	甘肃敦煌莫高窟	
16	八臂观音菩萨立像	唐		木	高85.5厘米	法国吉美国立亚洲艺术博物馆	甘肃敦煌莫高窟	
17	天王像	唐		木	高75厘米	法国吉美国立亚洲艺术博物馆	甘肃敦煌莫高窟	
18	天王像	唐		木	高81厘米	法国吉美国立亚洲艺术博物馆	甘肃敦煌莫高窟	

续 表

序号	名称	时代	图版	材质	尺寸	收藏机构	原藏地	文字资料
19	佛龛像	初唐		木	高18.5厘米	法国吉美国立亚洲艺术博物馆	甘肃敦煌莫高窟	
20	僧形坐像	唐		泥	高28.4厘米	英国国家博物馆	甘肃敦煌莫高窟	
21	比丘坐像	唐		砖	高28厘米	韩国国立中央博物馆	甘肃敦煌莫高窟	
22	比丘坐像	唐		砖	高约28厘米	印度新德里博物馆	甘肃敦煌莫高窟	
23	僧人像	唐		砖	高约28厘米	印度新德里博物馆	甘肃敦煌莫高窟	
24	比丘坐像	唐-五代		泥	高27.8厘米 宽16.8厘米	法国吉美国立亚洲艺术博物馆	甘肃敦煌莫高窟	
25	头像珠串	西夏-元		泥	头部高约5厘米	俄罗斯国立艾尔米塔什博物馆	甘肃敦煌莫高窟	

341

续　表

序号	名称	时代	图版	材质	尺寸	收藏机构	原藏地	文字资料
26	菩萨头像	盛唐		泥	高37厘米	俄罗斯国立艾尔米塔什博物馆	甘肃敦煌莫高窟	
27	佛坐像（擦擦）	中唐		泥	高5.2厘米、4.8厘米、5厘米	俄罗斯国立艾尔米塔什博物馆	甘肃敦煌莫高窟	
28	护法兽	唐		泥	高90厘米	俄罗斯国立艾尔米塔什博物馆	甘肃敦煌莫高窟	
29	护法兽	唐		泥	高90厘米	俄罗斯国立艾尔米塔什博物馆	甘肃敦煌莫高窟	
30	供养菩萨跪坐像	唐		泥	高121.9厘米	美国哈佛大学福格艺术馆	甘肃敦煌莫高窟第328窟	
31	大迦叶头像	7—8世纪		泥	高27厘米	法国吉美国立亚洲艺术博物馆	甘肃敦煌莫高窟	
32	菩萨立像	隋		木	高20厘米	法国吉美国立亚洲艺术博物馆	甘肃敦煌莫高窟	

续　表

序号	名称	时代	图版	材质	尺寸	收藏机构	原藏地	文字资料
33	佛立像	唐		木	高31厘米	法国吉美国立亚洲艺术博物馆	甘肃敦煌莫高窟	
34	菩萨立像	唐		木	高38厘米	法国吉美国立亚洲艺术博物馆	甘肃敦煌莫高窟	
35	菩萨立像	9—10世纪初		木	高116厘米	法国吉美国立亚洲艺术博物馆	甘肃敦煌莫高窟	
36	迦叶阿难	宋		泥	高69厘米	俄罗斯国立艾尔米塔什博物馆	甘肃敦煌莫高窟	
37	菩萨立像	宋		泥	高65厘米	俄罗斯国立艾尔米塔什博物馆	甘肃敦煌莫高窟	

343

续 表

序号	名称	时代	图版	材质	尺寸	收藏机构	原藏地	文字资料
38	佛像背光	元		泥	高130厘米 宽120厘米	俄罗斯国立艾尔米塔什博物馆	甘肃敦煌莫高窟	

（三）陕西地区

序号	名称	时代	图版	材质	尺寸	收藏机构	原藏地	文字资料
1	菩萨立像	十六国时期		青铜	高33.3厘米	日本京都藤井有邻馆	陕西省三原县	
2	佛三尊像	北魏永安元年（520）		石		法国吉美国立亚洲艺术博物馆	陕西省关中地区	永安元年十一月六日造佛一区
3	道教像	北魏永平二年（509）		砂岩	高51.5厘米	日本永青文库馆	传出自陕西省鄜（富）县	永平二□年……道民……
4	盖氏造道三尊像	北魏		石	高43.5厘米	日本大阪市立美术馆	传出自陕西省关中地区	盖客□、盖周得、盖双道、盖□祖、盖□奴延昌四年四月五日
5	菩萨半跏像	北魏		石	高62.6厘米	日本永青文库馆	陕西省西安宝庆寺	

续 表

序号	名称	时代	图版	材质	尺寸	收藏机构	原藏地	文字资料
6	大阳县令焦彩造道教二尊并坐像	北魏延昌四年（515）		石	高28.3厘米	美国波士顿美术馆	专家推测出自陕西关中，亦有认为出自山西	延昌四年岁次乙未四月□□大阳县令焦彩敬造像一铺，上愿皇帝万寿、臣宰□福、下愿家给□□岁执年丰，一切众生□受福
7	王易造道像	北魏		砂岩	高52厘米	美国芝加哥费尔德自然史博物馆	推测为陕西省关中地区	发愿文省略
8	道造像龛	北魏		石		美国波士顿美术馆	推测为陕西省关中地区	
9	男官传某造四面道像	北魏太和廿三年（499）		砂石	高65厘米	美国芝加哥费尔德自然史博物馆	陕西省西安地区	大代太和廿三年岁次己卯三月丁丑朔十六日□，咸阳郡石安县西乡□仪/□男官传□造石像一躯，为过去师□,/有为所生父母，龙花初会，愿在先首恩
10	镇国将军元某造单尊石像	北魏景明元年（500）		石	高25.5厘米	美国芝加哥费尔德自然史博物馆	推测为陕西省关中地区	景明元年（500）岁次/庚辰镇/国将军/元□□/所生父/母造佛像一区

345

续　表

序号	名称	时代	图版	材质	尺寸	收藏机构	原藏地	文字资料
11	乌乜名造石像	北魏景明二年（501）		石		美国芝加哥费尔德自然史博物馆	推测为陕西省关中地区	景明二年八月五日/弟子乌乜名敬造
12	举家廿人造石像	北魏正光二年（521）		石	高42.5厘米	本杰明·严	推测为陕西省关中地区	正光二年/四月戊□/朔□戊戌,/□□（造石）像一□（区）。□举/家口廿人。/龙花三会,愿在初首
13	道成造彩绘道像	北魏永安二年		石		美国芝加哥费尔德自然史博物馆	推测为陕西省关中地区	永安二年十一月十一日□/道成为七世父母,现世父/母、兄弟大小等造像□/愿乘此祈报,现在□/难。一切众生,普同福庆
14	吴氏造道像	北魏永熙三年		石	高38.1厘米	日本大阪市立美术馆	推测为陕西省关中地区	永熙三年八月七日道民吴□□……世所生父母,合门大小等……
15	四面造道像	北魏		石	高59厘米	日本早崎君	陕西省周至县楼观台	
16	冯苌寿造道像	北魏		石灰岩	高79.5厘米	美国芝加哥费尔德自然史博物馆	推测出自陕西省关中地区	□□冯苌寿、息男宗建、息男□他。……

续　表

序号	名称	时代	图版	材质	尺寸	收藏机构	原藏地	文字资料
17	道三尊像	北魏		石	高46.5厘米	德国科隆东亚艺术博物馆	推测出自陕西省关中地区	
18	张道君造像	北魏		砂岩		美国芝加哥费尔德自然史博物馆	推测出自陕西省地区	太和六年张道君为
19	佛坐像	北魏		黄花石	高51.6厘米	日本畠山纪念馆	传出自陕西省户县罗什寺	
20	焦文贤造道教四面像	西魏甲戌年（554）		石灰岩	高70.6厘米	日本大阪市立美术馆	推测出自陕西省地区	
21	一佛二菩萨像石灰岩	北魏永熙三年		石灰岩	通高165.2厘米	美国大都会艺术博物馆	喜龙仁认为出自陕西省华阴县	维大魏永熙三季二月癸未朔五日丁亥……
22	如来三尊像	东魏		石灰岩	高60厘米	法国吉美国立东方艺术博物馆	传陕西省华阴县？	
23	杨子受造如来三尊像	西魏大统八年（542）		黄花石	高23.5厘米	日本大阪市立美术馆	推测出自陕西地区	大统八年岁在壬戌□月□未佛弟子杨□受一心时妻马金丑一心时

续 表

序号	名称	时代	图版	材质	尺寸	收藏机构	原藏地	文字资料
24	李元海等造天尊像	北周		石灰岩	高151.7厘米	美国弗利尔美术馆	推测出自陕西省西安地区	李元海兄弟七人造元始天尊像碑一区……周建德元年岁次壬辰九月庚子朔十五日甲寅造记
25	户县令许多造老君像	北周保定四年（564）		砂岩	高46.2厘米	美国芝加哥费尔德自然史博物馆	陕西地区	大周保定四年岁次甲申八月顶/亥朔廿八日甲申，道民鄠县令许多谨/造太上老君一区，为前亡后死及祖父母/见（现）今合门大小，永得蒙恩
26	老君像	北周天和二年（567）		大理石	高16.8厘米	美国弗利尔美术馆	陕西地区	天和二年六月十九日道民□□□为七世父母造老君像一区
27	道教像	北周至隋		石	高12.2厘米	日本私人藏	推测出自陕西省西安地区	
28	王双姿造老君坐像	隋开皇三年（583）		石	高30.3厘米	美国弗利尔美术馆	陕西地区	开皇三年岁次癸卯，五月戊戌朔，十五日壬子，清信女王双姿仰为亡夫敬造老君像一区……

续 表

序号	名称	时代	图版	材质	尺寸	收藏机构	原藏地	文字资料
29	杨阿祖造老君像	隋开皇八年（588）		石	高48.5厘米	美国芝加哥费尔德自然史博物馆	推测出自陕西省西安地区	开皇八年岁次壬申三月庚午朔廿三日，杨阿祖为其祖并父母造像一区……
30	苏遵造老君像	隋开皇七年（587）		石灰岩	高25厘米	美国波士顿美术馆	推测为陕西关中地区	大隋开皇七年六月甲辰朔廿九日壬申道民苏遵造老君一区上为七世（台座正面）父母所生父母依缘眷属一时成道（台座右侧）
31	道三尊像	隋		石灰岩	高34厘米	美国波士顿美术馆	推测为陕西关中地区	大隋开皇九年岁次己西四月十五日道民□宗为亡父母敬造石像一区愿七世父母见存眷属一切众生常与善会□□□□□□
32	成国乡邑子卅人等造菩萨立像	隋开皇元年（581）		石灰岩	通高193厘米	美国明尼阿波里斯艺术博物馆	陕西省西安地区	……诸邑子卅人等减割身世之爪仰寻先圣之颜仰为皇帝□□皇□国公群卿百司四方归服五谷丰熟□民安俗为七世父母因缘眷属敬造释迦像一躯及法界众生等同斯愿大周天和五年（570）岁次庚寅五月癸丑朔

续 表

序号	名称	时代	图版	材质	尺寸	收藏机构	原藏地	文字资料
								十六戊辰造讫今成国乡梦义曲有德信邑子五人见三宝……集众宝敬修释迦像一躯……开皇元年(581)七月九日修讫
33	观音菩萨立像	隋初		石灰岩	高101厘米	美国大都会艺术博物馆	推测出自陕西省西安地区	
34	观音菩萨立像	隋		石灰岩	通高249厘米	美国波士顿美术馆	陕西省西安地区	
35	佛坐像	唐		大理石	高74厘米	日本永青文库馆(护国寺)	传陕西省西安青龙寺	
36	马周造佛坐像	唐		石灰岩	高81厘米	日本京都藤井友邻馆	陕西省礼泉县	金人觉悟群生幽光远着护佑之功诚多安全之德莫大信乎圣眷无私恩同再造贞观十三年岁次己亥五月二十五日中书舍人马周为亡伯懿敬造佛像二区

续 表

序号	名称	时代	图 版	材质	尺寸	收藏机构	原藏地	文字资料
37	菩萨坐像	唐		大理石	高77.5厘米	美国波士顿美术馆	陕西省西安地区	
38	佛坐像	唐		大理石	高41.9厘米	美国波士顿美术馆	传出自陕西省西安地区	
39	菩萨跏趺坐像	唐		石灰岩	高43.5厘米	日本永青文库馆	陕西西安地区	
40	菩萨立像	唐		石灰岩	高136.2厘米	美国弗利尔美术馆	传出自陕西省大荔县鲁安村西古佛寺	
41	天王像	唐		石	高59—63.1厘米	美国波士顿美术馆	陕西省西安香积寺净业塔	
42	天王像	唐		石	高59—63.1厘米	美国波士顿美术馆	陕西省西安香积寺净业塔	
43	天王像	唐		石	高59—63.1厘米	美国波士顿美术馆	陕西省西安香积寺净业塔	

续　表

序号	名称	时代	图版	材质	尺寸	收藏机构	原藏地	文字资料
44	天王像	唐		石	高59—63.1厘米	美国波士顿美术馆	陕西西安香积寺净业塔	
45	佛造像龛	唐		石灰岩	高40.5厘米	海外私人收藏家	陕西省西安开元寺	
46	佛造像龛	唐		石灰岩	高38.1厘米	美国弗利尔美术馆	陕西省西安开元寺	
47	佛造像龛	唐		石灰岩	高33.2厘米	日本东京国立博物馆	陕西省西安开元寺	
48	佛造像龛	唐		石灰岩	高30.8厘米	日本大阪市立美术馆	陕西省西安开元寺	
49	佛造像龛	唐		石灰岩	高33.4厘米	海外私人收藏	陕西省西安开元寺	
50	佛造像龛	唐		石灰岩	高40.5厘米	海外私人收藏	陕西省西安开元寺	
51	韦均造如来佛三尊龛像	唐武周长安三年九月三日		石灰岩	高104.2厘米 宽73.3厘米	日本东京国立博物馆	陕西省西安市宝庆寺	原夫六尘不染五蕴皆空捋导群迷爱登缶觉法雄见世既开方便之门真谛乘时更显□缘

续 表

序号	名称	时代	图版	材质	尺寸	收藏机构	原藏地	文字资料
								之路是以耆山广济火宅斯分给□弘誓樊笼自释既生之德不可思议弟子通直郎行雍州富平县丞韦均比为慈亲不豫敬发菩提之心今者所苦已□须表圣明之力霞徽琬琰近备雕镌谨造像一铺为铭曰大哉至圣妙矣能仁济世无德归功有□潜开觉路暗引迷津愿回光于孝道永锡寿于慈亲长安三年岁次癸卯九乙丑朔三日辛卯造
52	姚元之造弥勒佛坐像	唐长安三年		石灰岩	高67.9厘米 宽34.3厘米	美国旧金山亚洲艺术博物馆	陕西省西安市宝庆寺	功彰昊天之恩施渥牛涔效浅每以弄鸟勤侍思反哺而驰魂讬凤凌□□衔书而走魄闻夫践宝田之界登寿域于三明扬慧炬之晖警迷途于六暗爰凭□幅上洽□亲悬佛镜而朗尧曦流乳津而沾血属下该妙有傍括太无并悟真诠咸升觉道铭曰□踊真塔

续 表

序号	名称	时代	图 版	材质	尺寸	收藏机构	原藏地	文字资料
								天飞□仪丹楹日泛锦石莲披酌慧难测资生不疲长寨欲网永庇禅枝长安三年九月十五日银青光禄大夫行凤阁侍郎兼检校相王府长史姚元之造
53	佛三尊像	唐武周长安年间		石灰岩	高104.8厘米	日本东京国立博物馆	陕西省西安市宝庆寺	
54	佛三尊像	唐武周长安年间		石灰岩	高108.2厘米	日本东京国立博物馆	陕西省西安市宝庆寺	
55	佛三尊像	唐武周长安年间		石灰岩	高105.5厘米	日本东京国立博物馆	陕西省西安市宝庆寺	
56	佛三尊像	唐武周长安年间		石灰岩	高109厘米	日本东京国立博物馆	陕西省西安市宝庆寺	
57	佛三尊像龛	唐武周长安年间		石灰岩	高109厘米	日本东京国立博物馆	陕西省西安市宝庆寺	

续　表

序号	名称	时代	图版	材质	尺寸	收藏机构	原藏地	文字资料
58	佛三尊像龛	唐武周长安年间		石灰岩	高110.5厘米	日本东京国立博物馆	陕西省西安市宝庆寺	
59	李承嗣造佛三尊像龛	唐武周长安三年		石灰岩	高106厘米	日本东京国立博物馆	陕西省西安市宝庆寺	维大周长安三年九月十五日陇西李承嗣为尊亲造阿弥陀像一铺雕镂庄严即日成就威严相好粲然圆满所愿资益慈颜永超尘网铭曰有善男子投心缶觉是仰是瞻爰雕爰斫金容宝相云蔚霞皎一契三明长销五浊
60	高延贵造佛三尊像龛	唐武周长安三年		石灰岩	高107.3厘米 宽65.8厘米	日本东京国立博物馆	陕西省西安市宝庆寺	夫悠悠三界俱迷五净之因蠢蠢四生未窥一乘之境蒙埃尘于梦幻隔视听于津梁朝露溘尽前涂何讬渤海高延贵卓尔生知超然先觉知灭灭之常乐识空空之妙理眷兹圬宅思法桥敬造石龛阿弥陀佛像一铺具相端严真容澄莹金莲菡萏如生功德之池宝树　扶疏即荫经之尘所愿

355

续 表

序号	名称	时代	图版	材质	尺寸	收藏机构	原藏地	文字资料
								以兹胜业乘此妙因凡报含灵具升彼岸长安三年七月十五日敬造
61	佛三尊像	唐武周长安年间		石灰岩	高109.5厘米	日本东京国立博物馆	陕西省西安市宝庆寺	
62	萧元眘造佛三尊像龛	唐武周长安三年		石灰岩	高108.2厘米 宽73.9厘米	日本东京国立博物馆	陕西省西安市宝庆寺	闻夫香风扫尘五百如来之出兴宝花雨天六万仙生之供养岂若慈氏应现弥勒下生神力之所感通法界之所安乐前扬州大都督府扬子县令兰陵萧元春学菩萨行现宰官身留挺三江还凫八水于是大弘佛事深种善根奉为七代先生爰及四生庶类敬造弥勒像一铺并二菩萨粤以大周长安三年九月十五日雕镌就毕巍巍高妙霞生七宝之台荡荡光明出满千轮之座无边功德既开方石之容无量庄严希□恒沙之果重宣此义而为赞云巍巍光

续表

序号	名称	时代	图版	材质	尺寸	收藏机构	原藏地	文字资料
								宅大千容开碧玉目净青莲歌陈相好铭记因缘等雨法雨长滋福田
63	姚元景造佛三尊像龛	唐武周长安四年（704）		石灰岩	高104.5厘米 宽79厘米	日本东京国立博物馆	陕西省西安市宝庆寺	长安四年九月十八日书窃惟大雄利见弘济无边真谛克明神通自在是以三千世界禅河注而不竭百亿须弥甘露洒而恒满归依妙理无乃可乎朝散大夫行司农寺丞姚元景慈悲道长忍辱心遐悟未绋之悦来□绀池而利往发愿上下平安爰于光宅寺法堂石柱造像一铺尔其篆刻彰施仪形圆满真容湛月出青石而披莲法柱承天排绀霄而舞鹤云日开朗金光炳然风尘晦明玉色逾洁身不可垢道必常明宴坐经行善弘多矣俾我潘舆尽敬将法论而恒转姜被承欢曳天衣而下佛崟丘燎火还披鹫岭之云宝劫

续 表

序号	名称	时代	图版	材质	尺寸	收藏机构	原藏地	文字资料
								成尘熏涤龙宫之水乃为铭曰法无□兮神话昌流妙宇兮烁容光弥亿龄□庆未央 尚方监主簿姚元景造
64	杨思勖造阿弥陀佛像	唐开元十二年（724）		石灰岩	高105.7 宽65.8 厘米	日本私人收藏	陕西省西安市宝庆寺	杨将军新庄像铭昭昭大觉魏巍圣功身融利海愿洽虚空閟玄门以包蒙物成缘而必应理无幽而不通有美至人股肱良臣受圣寄任闻难经纶英谋贯古韬略神通一蒙金钺屡建华勋善代不伐功成不居功归天子善托真如乃贲灵相用答冥府佛心难空佛福常在愿普此因同臻性海开元十二年十月八日
65	如来三尊佛龛	唐武周长安年间		石灰岩	高110.5 厘米	日本东京国立博物馆	陕西省西安市宝庆寺	
66	释迦三尊像龛	唐武周长安年间		石灰岩	高104.5 厘米 宽94.5 厘米	日本奈良国立博物馆	陕西省西安市宝庆寺	

续表

序号	名称	时代	图版	材质	尺寸	收藏机构	原藏地	文字资料
67	内侍冯凤翼等造佛坐像	唐武周长安年间		石灰岩	高104.5厘米	日本九州国立博物馆	陕西省西安市宝庆寺	朝请大夫内常侍上柱国冯凤翼朝散大夫行内谒者监上柱国莫顺之□事郎守内寺伯借绯鱼袋王忠谨朝散大夫行内谒者监上柱国杜元璋朝请大夫行太子典内上柱国魏思泰正议大夫行内常侍上柱国辅阿四 中大夫行内常侍上柱国曹思勖 朝散大夫内给事上柱国赵待宾正议大夫行内给事上柱国杨元方正议大夫守内给事上柱国王思巍朝请大夫守内给事上柱国焦怀庆
68	浮雕三尊佛龛	唐武周长安年间		石灰岩	高105.7厘米	日本九州国立博物馆	陕西省西安市宝庆寺	虢国公杨花台铭并序 原夫真性即空从色声而有相道源无体因法教以□流所以人天舍千万之资神鬼建由旬之塔金衣绀发尽留多宝之台银叠青莲并入真珠之藏湛然释氏一千余年辅国大将军虢国公杨等皆天子贵

续表

序号	名称	时代	图版	材质	尺寸	收藏机构	原藏地	文字资料
								臣忠义尽节布衣脱粟将军有丞之风牛车鹿裘骠骑减中人之产爱抽净俸申俸严之事也华荟覆像尽垂交露之珠玉砌莲龛更饰雄黄之宝风筝遗韵飞妙响于天宫花雨依微洒清香于世界犹恐蓬莱□变石折不周仍镌长者之经必勒轮王之偈书工纪事乃为铭□判官亳州临涣县尉屠液撰
69	佛说法坐像	唐		石灰岩	高104.2厘米	日本私人藏	陕西省西安市宝庆寺	
70	佛坐像	唐		石灰岩	高76厘米	美国洛杉矶郡立艺术博物馆	推测为陕西地区	
71	田客奴造道三尊像	唐麟德二年（665）		石灰岩	高35厘米	美国波士顿美术馆	推测为陕西地区	"麟德二年正月三日道民田客奴为亡母敬造石像一塔及合家大小愿得平安"；"上为皇帝陛下，下及一切众生俱登正角。坐像人姚声。"

续表

序号	名称	时代	图版	材质	尺寸	收藏机构	原藏地	文字资料
72	元始天尊及供养人像	唐天宝十三年（754）		砂石	高34厘米	美国波士顿美术馆	推测为陕西地区	天宝、甲午……亡考一心供养、亡妣一心供养
73	李若武造天尊像	唐武德六年（623）		石灰岩	高34.4厘米	美国波士顿美术馆	推测为陕西地区	武德六年四月八日道民李若武仰为曾父母祖父……亡父诰……敬造天尊一躯。愿亡父上……宫，俱登成道。□女一心供养，若武母真巧仙一心供养妹武媚
74	菩萨跏趺坐像	唐		石	高53.6厘米	日本永青文库馆	陕西省西安地区	
75	十一面观音像	唐		石灰岩	高108.8厘米	美国弗利尔美术馆	陕西省西安市宝庆寺	
76	十一面观音立像	唐		石灰岩	高109厘米	日本东京国立博物馆	陕西省西安市宝庆寺	检校造七宝台清禅寺主昌平县开□公翻经僧德感奉为□敬造十一面观音像一区伏愿皇基永固圣寿遐长长安三□九月十五□

续 表

序号	名称	时代	图版	材质	尺寸	收藏机构	原藏地	文字资料
77	十一面观音立像	唐		石灰岩	高85.1厘米	日本奈良国立博物馆	陕西省西安市宝庆寺	
78	十一面观音立像	唐		石灰岩	高108.5厘米	日本东京国立博物馆细川护立氏赠	陕西省西安市宝庆寺	
79	观音菩萨立像	唐		石灰岩	高77.8厘米	美国弗利尔美术馆	陕西省西安市宝庆寺	
80	十一面观音立像	唐		石灰岩	高117.7厘米	美国波士顿美术馆	陕西省西安市宝庆寺	
81	十一面观音立像	唐		石灰岩	高110厘米	日本根津美术馆	陕西省西安市宝庆寺	
82	十一面观音菩萨像	唐		石灰岩	高129.6厘米	美国克利夫兰艺术博物馆	推测为陕西地区	

(四)西南地区

序号	名称	时代	图版	材质	尺寸	收藏机构	造像出处	
1	佛饰摇钱树	东汉		青铜	高20厘米	日本和泉久保物纪念美术馆	四川地区	
2	佛饰摇钱树	东汉		青铜	高15.5厘米	加拿大多伦多皇家安大略艺术博物馆	四川地区	
3	佛饰摇钱树干	东汉		青铜	高18.3厘米	日本私人藏	四川地区	
4	阿嵯耶观音菩萨立像	大理国（937—1253）		金铜	通高49.4厘米	美国弗利尔美术馆	云南地区	
5	阿嵯耶观音菩萨立像	大理国（937—1253）		青铜	通高47.9厘米	美国布鲁克林艺术博物馆	云南地区	
6	阿嵯耶观音菩萨立像	大理国（937—1253）		金铜	通高47厘米	美国丹佛艺术博物馆	云南地区	

续　表

序号	名称	时代	图版	材质	尺寸	收藏机构	造像出处	
7	阿嵯耶观音菩萨立像	大理国（937—1253）		金铜	通高45.7厘米	美国旧金山亚洲艺术博物馆	云南地区	
8	阿嵯耶观音菩萨立像	大理国（937—1253）		金铜	通高44.7厘米	英国国家博物馆	云南地区	
9	阿嵯耶观音菩萨立像	大理国（937—1253）		金铜	通高34厘米	美国芝加哥艺术中心	云南地区	
10	阿嵯耶观音菩萨立像	大理国时期		金铜	高28.5厘米	英国维多利亚与艾伯特博物馆	云南地区	
11	阿嵯耶观音菩萨立像	大理国时期		金铜	通高48.9厘米	美国圣地亚哥艺术馆	云南地区	皇帝瞟信段正兴资为太子段易长生、段易长兴等造记，愿禄筭尘沙为喻，保庆千春，孙嗣天地标杙，相丞万世

续　表

序号	名称	时代	图版	材质	尺寸	收藏机构	造像出处	
12	阿嵯耶观音菩萨立像	大理国时期		金铜	通高55.7厘米	日本泉屋博古馆	云南地区	
13	阿嵯耶观音菩萨立像	大理国时期		金铜	通高52.5厘米	美国纽约大都会艺术博物馆	云南地区	
14	阿嵯耶观音菩萨立像	大理国时期		金铜		法国国立吉美亚洲艺术博物馆	云南地区	
15	阿嵯耶观音菩萨立像	大理国时期		金铜	通高33.7厘米	美国旧金山亚洲艺术博物馆	云南地区	
16	护法神像	大理国		金铜	高45.5厘米	英国国家博物馆	云南地区	
17	佛说法坐像	唐或大理国时期		金铜	高21.9厘米 宽19.1厘米	美国旧金山亚洲艺术博物馆	云南地区	

续表

序号	名称	时代	图版	材质	尺寸	收藏机构	造像出处	
18	大黑天像	大理国时期		金铜		美国旧金山亚洲艺术博物馆	云南地区	
19	大黑天像	大理国时期		金铜	高8.9厘米	美国旧金山亚洲艺术博物馆	云南地区	
20	佛说法坐像	大理国时期		金铜	高43.2厘米	美国旧金山亚洲艺术博物馆	云南地区	
21	阿弥陀佛跏趺坐像	大理国时期		金铜	高22.8厘米	美国克利夫兰美术馆	云南地区	
22	佛坐像	大理国时期		金铜	高30.5厘米	英国斯匹尔曼东方艺术馆	云南地区	
23	佛坐像	大理国时期		金铜	高23厘米	英国斯匹尔曼东方艺术馆	云南地区	
24	佛坐像	大理国时期		金铜		美国洛杉矶美术馆	云南地区	

续 表

序号	名称	时代	图版	材质	尺寸	收藏机构	造像出处	
25	观音菩萨坐像	大理国时期		金铜	高25.8厘米	日本新田氏旧藏	云南地区	
26	观音菩萨立像	大理国时期		金铜		美国洛杉矶美术馆	云南地区	
27	准提观音坐像	大理国时期		金铜	高21厘米	美国纽约大都会艺术博物馆	云南地区	
28	准提观音坐像	大理国时期		金铜	高35.5厘米	日本新田氏旧藏	云南地区	
29	观音半跏坐像	大理国时期		金铜	高37.8厘米	日本新田氏旧藏	云南地区	
30	千手观音菩萨	清代		金铜	高64厘米	德国柏林东亚艺术博物馆	西藏地区	
31	八臂观音坐像	清代		金铜	高43.4厘米	加拿大皇家安大略博物馆	西藏地区	

续 表

序号	名称	时代	图版	材质	尺寸	收藏机构	造像出处	
32	观音坐像	清代		金铜	高37厘米	加拿大皇家安大略博物馆	西藏地区	
33	毗卢像	明代		金铜	高43.6厘米	美国克利夫兰美术馆	西藏地区	
34	圣佛母像	清代		金铜	高17.8厘米	美国大都会艺术博物馆	西藏地区	
35	佛坐像	清代		金铜	高17厘米	瑞典远东古物馆	西藏地区	
36	八臂护法神	清代		金铜	高10厘米	瑞典远东古物馆	西藏地区	
37	文殊菩萨骑师像	清代		金铜	高13厘米	瑞典远东古物馆	西藏地区	
38	菩萨坐像	清代		金铜	高18.1厘米	美国圣路易斯美术馆	西藏地区	

参考文献

[1] 汤用彤.汉魏两晋南北朝佛教史[M].北京大学出版社,2011.

[2] 孟凡人.新疆古代雕塑辑佚[M].新疆人民出版社,1995.

[3] 李淞.长安艺术与宗教文明[M].中华书局,2002.

[4] 李淞.中国道教美术史[M].湖南美术出版社,2012.

[5] [美]查尔斯·巴克斯著,林超民译.南诏国于唐代的西南边疆[M].云南人民出版社,1988.

[6] 孙迪.中国流失海外佛教造像总合图目[M].外文出版社,2005.

[7] 金申.海外及港台藏历代佛像·珍品纪年图鉴[M].山西出版社,2007.

[8] 张宝玺.北凉石塔艺术[M].上海辞书出版社,2006.

[9] 罗宏才.中国佛道造像碑研究[M].上海大学出版社,2008.

[10] 侯旭东.五六世纪北方民众佛教信仰[M].社会科学文献出版社,2015.

[11] [英]斯坦因著,巫新华等译.亚洲腹地考古图记[M].广西师范大学出版社,2004.

[12] [法]伯希和著,耿昇译.伯希和敦煌石窟笔记[M].甘肃人民出版社,2007.

[13] 西域美术·大英博物馆スタイン·コレクシヨン[M].株式会社讲谈社,1984.

[14] 西域美术·ギメ美术馆プリオ·コレクシヨン[M].株式会社讲谈社,1984.

[15] 如常.世界佛教美术图说大辞典·雕塑[M].佛光山宗委会,2013.

[16] [日]曾布川宽,冈田健.世界美术大全集·东洋篇3·三国-南北朝[M].日本小学馆,1998.

[17] [日]百桥明穗,中野筠彻.世界美术大全集·东洋篇3·三国-南北朝[M].日本小学馆,1998.

[18] [瑞典]喜龙仁.五至十四世纪中国雕塑[M].New York Charles Scribner,1926.

[19] 俄罗斯国立艾尔米塔什博物馆、上海古籍出版社.俄藏敦煌艺术品[M].上海古籍出版社,1997.

附记：

　　本文写作背景，源自2002年初夏以来配合南京艺术学院美术学院教授林树中先生主持、江西美术出版社重点出版项目"海外藏中国历代雕塑"系列丛书的调查研究工作。

　　作为林先生的博士研究生与学术助理，2002年初夏以来我随先生曾前往欧洲德、法、意等国数十个博物馆、美术馆进行实地考察，蒙上述单位的支持与帮助，一大批流失海外的珍贵佛教雕塑艺术珍品开始进入我们的视线，其中很多珍品是他们首次对中国学者开放使用的。这成为本文研究资料系统的基干与中坚，当然，亦不排除其后我自己先后自海外陆续获得的一些珍贵资料。

　　当年随同林先生在海外考察的成果，汇入"海外藏中国历代雕塑"系列丛书。此书后获第16届中国美术图书金牛奖特等奖，忆彼时林先生嘱我从中挥发研究主题，期有所成，不意10余年后乃有此文……

　　谨此附记以为对先生的怀念，先生往矣，师恩长存！

本节作者简介：

　　沈珝，女，1956年出生。南京艺术学院美术学博士。西安美术学院雕塑系教授，中国美术家协会会员，中国雕塑学会会员。主要研究方向为中国雕塑史论研究、美古考古。主要研究成果包括参与编撰出版三卷本《海外藏中国历代雕塑》(任副主编；本套书为国家"十五"重点项目，获第16届全国优秀美术图书"金牛奖"特等奖)。出版专著有《国宝春秋·雕塑篇》。发表论文《略论六法与雕塑》《略论西汉霍去病墓石雕刻群的环境因素》《略论六法与雕塑》《巴黎的中国古代石兽》《张骞墓石翼兽造型及相关问题研究》《霍去病墓及其石雕研究的回顾及思考》等多篇。雕塑作品多次获奖。

第二节　佛教在中亚

如果去细思古代历史的每个时期,我们会发现,进步的宗教领袖一直敦促人们自我管理、增强自身的优秀品质、改掉不良行为、忍受磨难、向着光明的生活不懈努力,坚定意志、友爱邻舍和与人为善。宗教一直为灵性的发展和世界文明的启蒙做出了很多贡献。

佛教对这一定论做出了巨大的贡献。佛教与琐罗亚斯德教和中亚南部的其他宗教并存了近十个世纪,其中包括最古老的历史文化地区巴克特里亚-吐火罗斯坦。

根据学者T. K. Mkrtychev研究,公元前3世纪印度著名的阿育王(Ashoka)的统治时期佛教已成为国教。这一时期,在华氏城修建了第三座佛教寺庙并决定向印度境外宣讲传扬佛教。最终,佛教成为世界性的宗教。

佛教僧侣的传教路线有两个主要方向:东方和西方。

往东的路线沿着海洋行驶。佛教僧侣穿越东南亚各国,到达中国东海岸。

往西的路线沿着陆路行驶。佛教僧侣通过这个方向到达了中亚和中国[1]。

向西的佛教传播在中亚历史文化地区广泛延伸。佛教在向西传播的过程中取得了一定成就,有佛教徒开始自中国前往印度。这个过程对中亚佛教的研究来说是整个佛教研究中最重要的环节。这个地区是佛教渗透到中国的主要渠道,通过这个渠道把中国和印度的佛教社团联系起来。关于中亚佛教的历史文献有很多。在这些文献中列举了三个主要区域的研究方向:

[1] Mkrtychev T. K.:《中亚的佛教艺术》,IKTS "Akademkniga", 2002. str.12-13.

（1）阿富汗—巴基斯坦方向。它与研究佛教古迹有关，其中一部分位于中亚外部至兴都库什山以东，也就是在印度西北部。在这里，公元前1世纪和公元1世纪，犍陀罗历史文化区域内形成了佛教艺术的雕塑流派。这个历史文化区域是古代印度和中亚之间的桥梁，促进了向邻近的地区传播佛教教义。

（2）中国新疆方向。这个方向研究与位于中国新疆的绿洲和城市（和田、米兰、约特干等）的佛教古迹有关。

（3）中亚方向。这个方向研究与位于中亚境内的佛教古迹有关。大多数研究者认为，中国采用的佛教教义来自贵霜帝国，该国语言曾经是佛教从印度传播到中国新疆和中原的一种"翻译语言"[1]。

中亚地区在佛教教义的传播中具有重要的意义。大量的佛教古迹集中在中亚的历史和文化地区，主要在巴克特里亚-吐火罗斯坦和七河地区。其中两个位于玛尔吉亚那，一个位于大宛-费尔干纳。尽管在粟特地区没有发现佛教遗迹，但是一些佛教艺术和文献资料样本能够描述这个地区佛教教义的历史。

迄今为止，已经出版了许多致力于佛教在中亚的传播和佛教教义的科学出版物和文章。考古发掘、考古发现、艺术样本、钱币和碑文的研究成果为我们阐明中亚佛教教义历史提供了机会。由于研究集中在巴克特里亚-吐火罗斯坦地区的佛教遗址，作者决定简要描述中亚历史地区的佛教徒遗址和佛教的传播历史。

玛尔吉亚那是现代土库曼斯坦地区穆尔加布绿洲的历史文化区域之一。根据M. E. Masson，G. A. Koshelenko和B. A. Litvinskiy研究，佛教教义向玛尔吉亚那渗透的过程发生在公元1世纪[2]。考古学家E. V. Rtveladze参加了1960年Gyaur Kala *Sangarama* 佛塔的探索发现。根据E. V. Rtveladze研究，它们建于公元1世纪。后来，G. A. Pugachenkova和Z. I. Usmanova根据对古迹中发现的钱币进行分析，发现它们的建立时间在公元4世纪中叶[3]。此外，中国的文献资料被研究者当作研究玛尔吉亚那地区传播佛教的

[1] Litvinskiy B. A., Zeymal' T. I. Adzhina-tepa. "Iskusstvo". Moskva. 1971. str. 137.
[2] Koshelenko G. A. Unikal'naya vaza iz Merva//VDI. 1966. № 1. str. 192-193; Litvinskiy B. A., Zeymal' T. I. Adzhina-tepa. "Iskusstvo". Moskva. 1971. str. 111.
[3] Pugachenkova G. A., Usmanova Z. I. Buddiyskiy kompleks v Gyaur-kale Starogo Merva//VDI. 1994. № 1. str. 150.

资料。这些资源包括在公元前148年前往东方的佛教徒——安息王子安世高和公元254—256年走访洛阳的佛教徒昙谛和安玄[1]。

根据Bivar的说法，佛教在玛尔吉亚那境内的传播与贵霜王朝时期对玛尔吉亚那的中心梅尔夫的征服有关[2]，但是没有任何证据可以证实这个观点。Pilipko V. N.还介绍了玛尔吉亚那佛教教义的含义，他认为，玛尔吉亚那的佛教教义传播是由于贵霜贵族在萨珊王朝建立后以及在公元3世纪末和公元4世纪初巴克特里亚和梅尔夫之间交流不断增加的结果[3]。

根据B. YA. Staviskiy的说法，佛教教义是从巴克特里亚渗透到玛尔吉亚那的[4]。

粟特是中亚的历史文化地区之一，但是粟特境内没有发现任何佛教古迹。一些佛教艺术样本和文献资料在粟特境内发现，使我们可以了解这个地区佛教教义的历史。7世纪前往中亚的佛教徒玄奘指出，佛教教义并没有在粟特传播[5]。

大宛是中亚的另一个历史文化地区，该地区佛教教义的传播与新疆地区的交往相关。考古学家V. A.布拉托瓦在库瓦遗址上探索了一座独特的佛教寺庙。

另一个历史文化地区之一是中亚的七河地区。在七河地区境内发现了七座佛教遗址。关于佛教在这个地区的传播，考古文献中有两种观点。

根据第一种观点，七河地区佛教教义传播是受粟特商人和来自中亚其他地区佛教徒的传播活动影响。

根据第二种观点，佛教在这一地区的传播是受到中国新疆和古印度佛教统治者的影响[6]。

巴克特里-吐火罗斯坦以及该地区西北部（位于苏尔汉河州的区域）的佛教遗址在中亚和邻近地区佛教的渗透和传播过程中占据了一个特殊的位置（图5-2-1）。尽管研究了这一地区佛教朝拜遗址，但还有许多佛教问题

[1] Khuey-TSzyao. Zhizneopisaniya dostoynykh monakhov/Per. M. Ye. Yermakova. M., 1991. str.102, 108, 110.
[2] Bivar A. D. KH. Zemlya Kanarang: Merv mezhdu kushanami i sasanidami//Merv v drevney i srednevekovoy istorii Vostoka. Kul'turnyye vzaimodeystviya i svyazi. Ashkhabad. 1991. str. 7-8.
[3] Pilipko V. N. Poseleniya Severo-zapadnoy Baktrii. Ashkhabad. 1985. str. 114.
[4] Staviskiy B. YA. Sud'by buddizma v Sredney Azii. -Moskva. Nauka. 1998. s. 158-159.
[5] Beal S. Si-Vu-Ki. Buddhist records of the western world translated by from Chinese of Hiuen Tsiang, a.d. 629. Vol. I. LI, 884, pp.32-33.
[6] Litvinskiy B. A., Zeymal' T. I. Adzhina-tepa. "Iskusstvo". Moskva. 1971. str. 119-120.

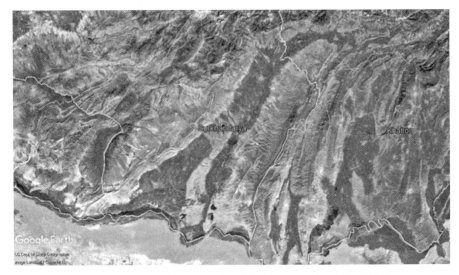

图 5-2-1　巴克特里-吐火罗斯坦的西北部地区（谷歌地图）

仍未得到解决或留有争议。

　　这些实际的问题涉及佛教渗透到阿姆河北部地区的时间和北部巴克特里亚地区最早修建佛教遗址的时间。同样重要的是对早期佛教遗迹的建筑和规划结构的识别，对他们古老的印度原型的追踪，包括邻近的北部巴克特里亚地区佛教建筑的原创性。

　　重要的问题还包括追溯佛教的命运以及中世纪早期与阿拉伯扩张之前吐火罗斯坦西北的建筑。

　　对巴克特里亚-吐火罗斯坦西北地区佛教遗迹的初始调查与莫斯科东方艺术博物馆的活动有关，该博物馆曾于1926—1928年间在古代铁尔梅兹展开研究工作。

　　在一次对 Kara tepa 地区的考古挖掘中发现了被认为是佛塔的"兹尔马拉塔"[1]和另一个佛教建筑[2]（图5-2-2）。

　　M. E. Masson 于1933年和1937年带领铁尔梅兹考古考察队研究了

[1] Strelkov A. S. Zurmala ili Katta-tyupe//Kul'tura Vostoka.- Vyp.1, Moskva. 1972, s. 27-30.
[2] Pchelina Ye. G. Nachalo rabot po obsledovaniyu buddiyskogo monastyrya Kara-tepe v Termeze. Kara-tepe-buddiyskiy peshchernyy monastyr' v Starom Termeze. M., Nauka, 1964, s. 63-64; Pchelina E. G. Staviskiy B. Ya. Karatepe-remains of a Buddhist monastery of the Kushan period in Old Termez (Preliminary Communication of Excavation of 1937 and 1961) Reprint from the Indo-Asian Studies, Part I, edited by prof. V. Bagchi. International academy of Indian Culture. New Delhi (India), 1963.

Ayrtam[1]的佛教建筑群。该次考察最为重要的是发现了Ayrtam美丽的浮雕,该浮雕现在圣彼得堡埃尔米塔日博物馆展出[2]。该考察队还在1964—1965年间勘查了位于Ayrtam佛教建筑群东边的一座佛塔。1964年,考察队在G. A. Pugachenkova带领和Z. A. Khakimov的协助下研究了"兹尔马拉塔"。这使得兹尔马拉成为该地区唯一的佛教舍利塔,吸引了地区内外的许多朝圣者[3]。

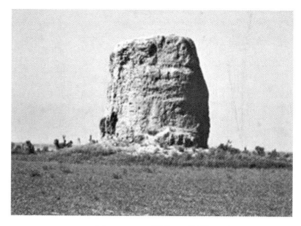

图5-2-2 兹尔马拉塔

1934—1936年,G. V. Parfyonov清理了Kara tepa的三个洞穴,这三个洞穴早先是被东方艺术博物馆的员工A. S. Strelkov发现的[4]。1936—1937年,E. G. Pchelina带领铁尔梅兹考古队的队员在Kara tepa展开研究[5]。

1961—1998年,在乌兹别克斯坦科学院历史与考古研究所的支持下,B. Ya. Stavisky带领埃尔米塔日博物馆的团队对铁尔梅兹古城中Kara tepa佛教祭祀中心展开了新的和持续的调查。

1961—1994年,由B. Ya. Stavisky带领的考察队在Kara tepa进行了大量的研究。

由于Kara tepa佛教中心在研究中亚佛教的渗透和传播过程中的地位十分重要,在1998年,乌兹别克-日本探险队(以Pidayev shand和加藤九祚为首)恢复了对这座遗址的考古探索。这支考察队从1998年至今发现和研究了许多Kara tepa西部和北部山区的精美文物(图5-2-3)。

[1] Masson M. Ye. Iz vospominaniy sredneaziatskogo arkheologa.- T. Iz-vo lit-ry i isk-va imeni G. Gulyama. 1976. s. 52-87.
[2] Masson M. Ye. Nakhodka fragmenta skul'pturnogo karniza pervykh vekov n.e. Materialy Uzkomstarisa, vyp. 1, 1933. s.11-12.
[3] Pugachenkova G. A. Dve stupy na yuge Uzbekistana.//Sovetskaya arkheologiya. 1967, No 3, s. 257-263.
[4] Staviskiy B.YA. Chetvert' veka na Karatepe. T. Uzbekistan. 1986. s.7-8.
[5] Pchelina Ye. G. Nachalo rabot po obsledovaniyu buddiyskogo monastyrya Kara-tepe v Termeze. Kara-tepe-buddiyskiy peshchernyy monastyr' v Starom Termeze. M., Nauka, 1964, s. 63-64.

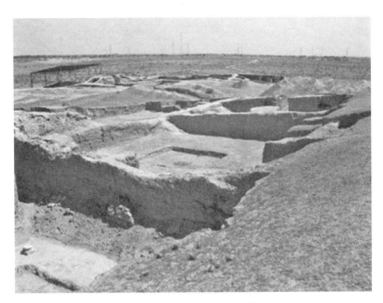

图5-2-3　Kara tepa 寺院

另一个佛教遗迹——Fayaz tepa位于距Kara tepa西北方1公里的地方，1968—1976年间，L. I. Albaum对此进行了探索。随之，位于铁尔梅兹古城的另一个大型佛教古寺也开始被开放和研究[1]（图5-2-4）。

1973年，在Zar tepa考古发掘过程中发现了一个小型的佛教寺院[2]。

1982年[3]，Sh. R. Pidaev探索了位于古老聚落Zar tepa的一个小型佛教圣地遗迹。两个位于Dalvarzin tepa附近的佛教遗迹被由G. A. Pugachenkova带领的乌兹别克斯坦艺术考察队发现。1994—1996年，在T. Annaev和P. Lerish的指导与乌兹别克斯坦科学院考古研究所苏尔汗河州分部和铁尔梅兹州立大学的参与下，乌兹比克斯坦-法国双驼峰考察队对al Hakim al-Tirmidhi的陵墓洞穴结构进行了考古研究，在三个季度内共开发了五个洞穴。2001年，在Sh. Pidaev和P. Lerish的指导下，考察队对陵墓北部恢复了类似的

[1] Al'baum L. I. Issledovaniye Fayaz-tepe v 1973 g//Baktriyskiye drevnosti. -Leningrad: Nauka, 1976.s. 43–45. Al'baum L. I. Fayaztepa//Gorodskaya sreda i kul'tura Baktrii-Tokharistana i Sogda.-Tashkent: Fan, 1986. s. 14–15. Mkrtychev T. K. Buddizm v Termeze//Termiz drevniy i novyy gorod na va perekrestke velikikh dorog. -Tashkent: Shark, 2001. s. 54–55.

[2] Pilipko V. N. Raskopki svyatilishcha pozdnekushanskogo vremeni na gorodishche Zar-tepe//Baktriyskiye drevnosti. L., Nauka. s. 59–68.

[3] Pidayev SH. R. Raskopki buddiyskoy stupy u Zar-tepe//Obshchestvennyye nauki v Uzbekistane. 1986, 4, s. 49–52.

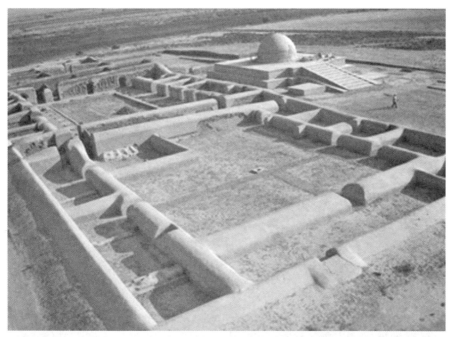

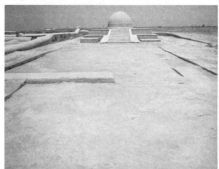
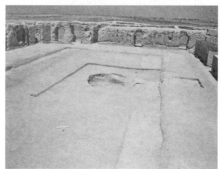

图5-2-4　Fayaz tepa 寺院

发掘活动。为此，对三个洞穴进行了研究。从2006年开始[1]，在T. Annaev 的指导下，铁尔梅兹州立大学的考古小组对陵墓和其周边进行了调查。

20世纪90年代末[2]，乌兹别克斯坦-法国探险队在al Hakim al-Tirmidhi

[1] Choriyev Z., T. Annayev., Murtazoyev B, Annayev ZH. Al-Khakim at-Termiziy. Toshkent., Yangi asr avlodi. 67–78b.
[2] Leriche P., Pidaev Sh. L'action de la Mission Archeologique Franco-Ouzbeque de Bactrian. Etades Karachanides Catier d'Asie Central. #9, Tashkent, 2001, pp.243–248; Leriche P., Pidaev Sh., Genequand D. Sculptures du époque kouchane de L'ancienne Termez//Journal Asiatique. Periodique semestril. # 290.2, Paris, 2002, pp.403–409.

陵墓附近勘察了佛塔。

由于维护和修复,在2004—2006年期间,考古队员对Fayaz tepa佛教寺院再次进行了考察。考古发掘中发现了大量的古代钱币和碑文资料,它们对于确定Fayaz tepa佛教寺院建设运作的主要时期有着重要的意义。

研究中亚佛教历史中最重要的问题之一是佛教建筑在历史文化地区的形成和进一步发展。佛教建筑的主要思想和原则在中亚境内延伸开来。佛教寺院—石窟和地上建筑与佛教僧侣一起渗入中亚。所有被调查的中亚佛教古迹分为两大类,即石窟寺和地上建筑。这些遗址中最有趣的是石窟建筑。佛教洞穴建筑主要位于中国新疆、华北和巴克特里亚-吐火罗斯坦地区。几乎所有研究石窟寺的科学家都提到了它们的起源问题。例如,日本科学家水野清一和长广敏雄发现了印度艺术在云冈石窟(中国北方)的直接影响痕迹,这条道路通过阿富汗—新疆—敦煌来到云冈[1]。

在摩揭陀的孔雀王朝统治期间,在现代比哈尔邦的领土上发展了石窟建筑的传统。在接下来的几个世纪里,它主要分布于三个方向上:穿过奥里萨到现在的安得拉海岸;半岛南部和锡兰;通过德干到索拉什特拉。因此,石窟寺院是在公元前3世纪中叶建立的,也就是阿育王大帝统治时期。最终形成洞穴建筑的时期大约在公元前120年至公元200年[2]。早期的佛教寺院位于南部,从卡拉季到阿旃陀,北部位于西部皮塔尔考拉地区,即索拉什特拉半岛地区。在这些地区发现了大约12个早期石窟寺院。值得注意的是,早期的石窟寺院位于连接港口与内地大城市的古代贸易路线上,每个寺院都有一个或多个支提(chaitya)和几个供佛教僧侣居住的地方(Vihara)。最早的支提(chaitya)(约公元前250年)是比哈尔的Sudama和Lomas Rishi Cave的洞穴寺院。它们包括一个矩形的大堂,是信徒聚集的地方,还有一个小的圆形的场所或许曾经是一个圆形的佛塔。

石窟寺的实践从印度西部扩展到了北部,即古代健驮逻(巴基斯坦西北部和阿富汗东南部)的领土,后来是巴克特里亚。

因此,石窟寺院的一部分起源于印度,后来在巴克特里亚重新形成。早期形式的中国新疆和中国北方的寺院受到了巴克特里亚建筑样式传播的影响。

[1] Mizuno S., Nagaricho T. Yun Kang. The Buddhist Cave-Temples the Fifth Century A. D. in North China. V. 6, Kyoto, 1951, pp.88-89.

[2] Dahejai V. Early Buddhist Rock Temples. A Chronology. L., 1972. p.13.

同期发展的中亚佛教建筑。也许,在建造初期,印度建筑师和建筑装饰艺术专家就参与其中。然而,不久,中亚佛教建筑的演变就开始以其特定的方式发展。

中亚佛教建筑保留了一些基本原则,特别是在建筑形式和建筑构成方面,创造了新的类型和布局。

从对现有材料的分析可以清楚地看出,中亚地区的佛教建筑领域,在印度、中亚和新疆建筑基础的综合基础上进行了一个密集的造型过程,有时会创建全新的建筑和规划方案和解决方案。

著名的佛教古迹也位于乌兹别克斯坦南部(苏尔汉河州)。这些佛教古迹在考古学文献中被提及,如Fayaz tepa、Kara tepa、带有佛塔的Kuyevkurgan,当地Utonjar的洞穴,Hakim al-Tirmidhi陵墓附近的洞穴等。

古代铁尔梅兹(包括现代铁尔梅兹地区及苏尔汉河州)的佛教古迹对佛教在中亚地区的渗透和传播具有重要意义。在这方面,这个特殊的地方属于佛教寺院Fayaz tepa,它位于铁尔梅兹古城区。1968—1976年,Fayaz tepa已经由考古学家L. I. Albaum进行过调查,但在他去世后,研究结果仍未公布。在2004—2006年间,乌兹别克斯坦文化和体育事务部、教科文组织、日本信托基金和铁尔梅兹州立大学参加了Fayaz tepa的保护和修复工作,对该古迹的研究已经完成。

Fayaz tepa的考古研究人员的确指定了Tarmit-Termez早期佛教寺庙的创建时间以及它的布局和建筑阶段。

(1) 根据E. V. Rtveladze的发现,巴克特里亚,包括Tarmit-Termez领域以及其他地区的人口第一次接触佛教发生在公元前2世纪。

(2) 法耶兹泰帕地方最早的佛教寺庙建于公元前1世纪。

(3) 在"Soter Megas(可能便是中文中的阎膏珍)"统治时期,早期的佛教寺庙已被拆除,在这个地方建立了一个大型佛教寺院。

新建的寺院由两大部分组成,正殿的西南侧和西侧分为三个区域。从正殿向北部和东部,设有一座拥有佛塔的复合体广阔庭院。正殿外墙与庭院相连,所有这一切都证明了它们是一次建成的。正殿的南部隔间,中间有一个庭院。在北部和南部,两侧有长长的拱形走廊和一个工坊区。南部和东部被一系列各种独立的房屋所占据,内侧房间包括两个长拱形房屋,上面有一个拱门顶部的门道。内部空间以大庭院为代表。它的正门位于东面,位于佛塔基座的中间位置。

北部的房间由许多未完工的庭院组成。北部隔间与一个庭院连接,三个拱门位于东北侧。

庭院的长度也是如此,因为中央建筑物的高度为118米,旁边的墙壁延伸为Π—佛塔东侧的一种形象化的类型。

位于庭院中心的佛塔有一个台阶,大小为18.16米×16.74米,在梯子两侧有两个小佛塔。

寺院的主要入口位于东南角,采用带木顶的柱子形式。

根据钱币上的信息(Vima Kadfiza的硬币),寺院复合体中央建筑的重建始于Vima Kadfiz(贵霜帝王)统治时期。

在迦腻色伽统治期间经历了一个复杂重建活动。在保护区西翼的中间区域,墙上装饰着绘画,西侧的中心用佛教造像装饰。

与现有观点(Albaum L. I., Stavisky B. Ya, Mkrtichev T. K等)相反,Fayaz tepa佛教寺院在后半期恢复。在卑路斯统治时期(457—484),寺院的一些建筑物被改造成了地窖。Fayaz tepa作为铁尔梅兹佛教建筑在公元630年由玄奘访问呾蜜(铁尔梅兹)时仍在使用。

2004—2006年,对Fayaz tepa的后续发掘期间,发现了许多文物遗迹。

(1)墓志的发现,包括巴克特里亚人和古印度铭文(超过70份)(图5-2-5)。

(2)小型艺术品,即赤陶人物。

(3)绘画,雕塑,陶器等碎片(图5-2-6)。

(4)贵霜统治者硬币(14)(图5-2-7)。

因此,作为Fayaz tepa的研究人员的结果,早期佛教寺庙的原始建筑形式已被揭晓。

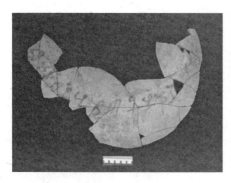
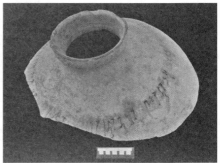

图5-2-5 古印度陶瓷上的铭文

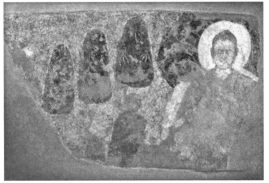

图5-2-6 佛教艺术的发现

图5-2-7 贵霜统治者的银币

作为大型佛教中心存在的Fayaz tepa[1]，尤其是Kara tepa[2]，已经失去了

[1] Albaum L. I. "Excavation of Buddhist complex Fayaztepa (on excavation materials of 1968–1972)". Ancient Bactria. L., 1974, pp.53–58.
Albaum L. I. "Fayaztepa research". Bactrian antiquities. L., 1976, pp.43–45.
Albaum L. I. "Painting of sanctuary Fayaztepa" Graphic and applied art. Tashkent., 1990, pp.18–27. and so on.

[2] There are many publications and monographs are devoted to the results of archaeological excavations on Karatepa.
These are the main publications and monographs.
"Kara-tepa is a Buddhist cave monastery in old Termez" Vol. I. M., 1964;
"The caves of Kara-tepa in Old Termez" Vol. II. M., 1969;
"The Buddhist cult in old Termez". Vol. III. M., 1972;
"New finds from Kara-tepa in old Termez" Vol. V. M., 1982;
"The Buddhist complex on Kara-tepa in old Termez" Vol. VI. M., 1996;
Vertogradova V.V. "Indian epigraphy from Kara-tepa in old Termez". The problem of decipherment and interpretation. M. 1995;
Staviskiy B. A. "The fate of Buddhism in Central Asia (on archaeological facts)". M. 1998;
Pidaev Sh, Kato Kyudzo. "About excavations of Uzbek-Japanese expedition on Kara-tepa in 1988". Social studies in Uzbekistan. 1999, 9–10., pp.82–85. and so on.

重要的意义,并从5世纪初变成了埋葬地。这是最重要的任务之一是研究和调查铁尔梅兹及其前阿拉伯时代区域的佛教古迹。据中国佛教徒玄奘(696)说,呾蜜国存在10座佛寺和1 000个僧侣。通过对al Hakim al-Tirmidhi陵墓附近洞穴的开发并重新发掘Fayaz tepa佛教寺院表面和其他古迹(有佛塔的Kuyevkurgan,Utonjar等地的洞穴),证明了西北托克里斯坦(苏尔汉河州)的佛教信仰在阿拉伯时代前期就已存在。这个地区从9世纪起开始为著名的伊斯兰神学家墓前竖立陵墓。al Hakim al-Tirmidhi是早期伊斯兰苏菲禁欲派神秘主义的创办人之一,他的陵墓位于中世纪拉梅特铁尔梅兹西南部的地方。根据1954—1990年的地形调查,陵墓北部和东北部地区由丘陵组成,有些地方的丘陵高度高于3米。在陵墓附近存在着沉浸式下降的山洞,被游客称为"奇拉霍纳"。自1994年以来,在这个地方存在10个洞穴。在考古发掘过程中发现的洞穴由其建筑规划结构形成三种类型:

第一类,单室洞穴,走廊式,厚而长的通道。

第二类,在两侧的拱形走廊洞穴。

第三类,两个连接的洞穴。

10个被发掘的洞穴中有7个属于第一类;其他洞穴属于第二类和第三类。

洞穴所在地质由大陆第四纪砂岩层组成,这也是建造洞穴的材料。建筑大师在建造洞穴的过程中遵守某些建筑规则。例如:最外面的洞穴(尤其是第一类)的入口部分是面向南方的,僧侣的房间(居住部分)朝向北方,这可能与他们的照明需求有关。

我简单描述一下每一个被发现的洞穴类型的主要建筑结构。第一种类型洞穴的入口部分是一个狭窄的走廊,大小为80厘米×90厘米,通过阶梯向下行进。在某些洞穴中,阶梯由16级台阶组成。走廊通道的墙壁上有不同大小和结构的壁龛。在最后一个陡坡之后,有一扇门(门的高度大约是2米),它把走廊和内部的房屋连接起来。

僧侣们的房间,是第一类洞穴中用来居住的一部分,更接近于正方形的形式(2米×2.05米等)。它们被分割成一个个小壁龛,天花板上还留有固定横梁的孔,照明设备和其他东西都挂在上面。

第二种类型的洞穴与走廊相连。入口普遍看起来是一个有着陡峭坡度的狭窄的走廊,它位于洞穴的西南侧。这些洞穴的僧房(居住部分)有两道门,屋内部尺寸为2.55米×2.885米,高度在2米以上。僧房和其他类似的建筑都有一个小壁龛,墙上有固定横梁的小孔。

第三种类型的洞穴是两个相连的洞穴,平面图让人想到一半的十字架。位于东部的入口宽度为0.80米,是两个洞穴的主要入口。南方的洞穴有两道门廊,从墙上的洞开始,第一个是木做的大门,第二个有拱形的顶部,由砂岩组成。在门廊之间的空间里,走廊两边都很笔直地嵌有大小为1.50米×1.70米的壁龛。僧房(居住部分)是矩形的,大小为2.55米×2.65米,高度在2米以上,在西北角有一个sufa,在屋子的深处有一个垂直于入口的小壁龛。

第二个洞穴贯通东西,走廊的楼梯上有10级台阶,并且有两个相邻的门和壁龛。

僧房(居住部分)的高度超过2米,更接近圆形的形态,有三个不同形状的壁龛。建筑、技术和施工的方法(对砂岩的初始切割、壁龛的形式、楼梯的陡峭度等)使得这个靠近al Hakim al-Tirmidhi陵墓的洞穴群和中国新疆的遗迹相似,尤其是Kushans Tarmidh-Termez的佛教寺院的洞穴群,如僧房在Kara tepa "西边的山丘"(western hill)上。

对于al Hakim al-Tirmidhi陵墓附近的建筑物建造技术和洞穴布局,考古资料是重要的数据来源,来自四号洞穴的考古资料引起了我们的兴趣。

从洞穴的内部发现了大量的陶瓷器。这些瓷器复合体都是由高脚状杯子、厨房的盘子和设计成鲱鱼、星号或佛足的不同大小的双耳壶碎片组成。在这些发现中,还有一些小塑料片应用在佛像中的例子。四号洞穴的陶瓷复合体和Zar tepa聚落点地层、Akkurgan聚落点地层和Kara tepa地层的相似,这可以追溯到公元5世纪上半叶。基于这些事实,我们可以推测,al Hakim al-Tirmidhi陵墓建造于公元4世纪,在公元5世纪,其他洞穴也被开凿出来了。同时我们猜测,公元4—5世纪,在al Hakim al-Tirmidhi陵墓从北到东的范围内和Dunya tepa上,铁尔梅兹的下一个佛教寺庙也拔地而起[1]。也许这个寺庙在晚期遭受过一次破坏,在公元704年,al Hakim al-Tirmidhi的部队al-Ashkand帮助al-Haris围攻铁尔梅兹[2]。考古资料证实了这个猜测。在一些洞穴(如类型三——两个相连的洞穴)表面上的考古资料中,有一些属于公元7世纪下半叶、8世纪前半叶的陶瓷样品。对Fayaz tepa的考古发掘在保存和修复的前提下进行,结果显示了铁尔梅兹被阿拉伯征服之

[1] Annaev T. "al Hakim al-Tirmidhi". Tashkent, 1998, pp.28-29.
[2] "at-Tabary's history". Tashkent, 1987, p.238.

前的佛教寺院的历史[1]。与现有观点相反,根据考古发掘的事实来看,法阿兹特帕的佛教寺院(Vihara)由四个部分组成[2]。

在考古发掘过程中也确定了在公元1世纪,Fayaz tepa佛教寺院仍然是分为四部分的寺院。

在对Fayaz tepa考古发掘的过程中,这所寺院的形成和运作的历史中的许多重要时期被揭示出来。

第一个时期——整体布局与运用夯土的寺院建筑。在这一时期,一些场所在早期的建筑群中被保留下来。如在餐厅区域残存的小型佛塔和寺院庭院中靠墙的地窖。

第二个时期——形成寺院的主要布局,包括餐厅、寺庙和由主墙围成的伽蓝。

接下来的时期(迦腻色迦统治时期,直到公元3世纪末期),寺院的内部建筑被重建并改变了。

Albaum L. I.证明了对所有发现进一步的复杂分析将会向我们展现萨珊王朝摧毁寺院的场景。在公元4世纪到5世纪末期,寺院的主体部分仍然发挥着作用。在公元5世纪末期,寺院的庙宇部分被改造成了独立的场所。在寺院的许多地方,人们发现了公元6—7世纪的考古资料。根据这些事实,我们可以证明,中国佛教徒玄奘在呾蜜(铁尔梅兹)访问期间,Fayaz tepa仍然是一个宗教中心。我们在对al Hakim al-Tirmidhi陵墓附近的洞穴建筑群进行调查和对Fayaz tepa的寺院再调查的基础上得出了以下结论:

(1)中国的佛教徒玄奘曾经叙述的关于铁尔梅兹的佛教建筑是真实存在的。

(2)被玄奘所列出的佛教寺庙之一,坐落在al Hakim al-Tirmidhi陵墓附近,在704年仍在运作。

在早期的伊斯兰,在所有al Hakim al-Tirmidhi陵墓附近被调查的洞穴(当

[1] The first re-archaeological excavations of Fayaztepa were undertaken by archaeologist T. Annaev in the experimental group of UNESCO. In 2003 archaeological group under supervision of Sh. Pidaev investigated sangaram of Fayaztepa. During the period of 2004−2006 an archaeological group of Termez State University (under supervision of T. Annaev) investigated all the territory of the Buddhist monastery of Fayaztepa. Preservation and restoration of the ruins of Fayaztepa. Final report. Tashkent. 2006. pp.33−120.

[2] According to Albaum L. I. Fayaztepa consisted of three parts and separately standing stupa.
Albaum L. I. " Painting of sanctuary Fayaztepa" Graphic and applied art. Tashkent, 1990, p.21 and so on. Also Fayaztepa was characterized by Staviskiy B. A, Mkrtichev T. K.
Staviskiy B. A. "The fate of Buddhism in Central Asia" M., 1998, pp.44−50.
Mkrtichev T. K "Termez is ancient and new city on the crossing of the great ways" Tashkent, 2001, p.56.

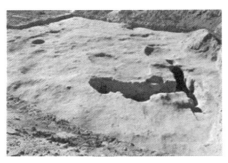 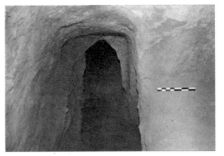

图5-2-8　al Hakim al-Tirmidhi陵墓附近洞穴建筑

时发掘出其中的10个)中的僧房都被苏菲派和al Hakim al-Tirmidhi追随者们使用。在公元9世纪,生活在早期伊斯兰时代,作为河中地区的苏菲派的创始人之一的al Hakim al-Tirmidh精通佛教[1]和印度文学。特别是他的作品"Solnoma"是根据印度学者的作品写成的[2]。所有的事实都表明,佛教在铁尔梅兹扮演着相当重要的角色,直到阿拉伯人征服。

由于考古学家的努力,中亚佛教和佛教文化的一些问题已经找到了积极的解决办法。首先,这些研究揭示了中亚佛教古迹和佛教艺术的一般性特征。

2011年发表的丰富的碑文资料展现了Kara tepa佛教中心和铁尔梅兹古城Fayaz tepa佛教寺庙的考古发掘成果。

尽管已有一些关于历史、艺术、中亚佛教遗迹的铭文,特别是关于北部的巴克特里亚-吐火罗斯坦地区的基本著作,但中亚佛教的许多问题仍未解决,需要进一步调查。

本节作者简介:

贾洛利丁·安纳耶夫(Jaloliddin Annaev),乌兹别克斯坦人,先后毕业于乌兹别克斯坦铁尔梅兹州立大学历史系、乌兹别克斯坦国立大学历史学院考古学系,获学士、博士学位。现任乌兹别克斯坦国立大学历史学院讲师,主要研究方向为中亚考古。近年来出版专著《世界考古》等,并发表《Fayaztepa佛寺的布局结构及建设》《关于乌兹别克斯坦南部佛教传播的新证据》等三十余篇学术论文。

[1] Muhammad Ibrahim al-Geyoushi. "al Hakim al-Tirmidhi: his works and thoughts" The Islamic quarterly. Vol. XIX, #4, 1970, p.193.
　　Knish. D. "al-Tirmidhi" Ислам. Encyclopedia dictionary. M, 1991, pp.237-238.
[2] Annaev T. "al Hakim al-Tirmidhi", 1998, p.7.

后 记

作为"西北美术考古丛书"第四种主题,《宗教艺术与民众信仰》一书按原定出版计划,推迟了将近大半年的时间。

其中原委,除过部分稿件往来研讨、迟滞汇合因素外,审核、编辑与修改、校对等工作的制约、影响,亦不可小觑。所以,较之此前三种出版主题而言,影响本书迟滞付梓的原委、因素似乎更复杂一些。

对应丛书第四种主题,本书构体共分调查与研究、类型与样式、邑社与造像、图像与信仰、资讯与数据五个单元。

这样的处理、划分,一是考虑到《宗教艺术与民众信仰》一书本身主题、性质与内容、形式的需要,二是美术考古学科生动、鲜明综合、交叉属性之本质使然,其三则是期望吻合特殊区域美术考古研究在信息化、协同化、普及化、图像化趋势下一些新思考、新探索学术实践的促动与启迪。

当然,面对美术考古学科不断变革、急速提升的趋势与要求,我们这样的思考、探索,还显得微小与幼稚;呈现的主题、结构,也不免带有松散、粗糙的成分。对思至此,常会有《诗·小雅·小宛》所谓"惴惴小心,如临于谷"的感受。

就参与第四种主题讨论研究的人员结构而言,程旭、胡文和、魏文斌、沈琍、殷晓蕾、王敏庆等资深学者以外,一批高校并文物考古单位年轻学者与硕、博士新秀的参入尤为瞩目。他们是未来西部地区美术考古研究的中坚力量,具有令人羡慕的朝气与活力。从目前他们的研究成果观察,尽管一些学术观点与理论方法还显得粗疏、稚嫩,但我认为这并不妨碍以后漫长学术研究历程中,经过艰苦磨炼的他们将要带给西部地区美术考古研究领域新希望、新动力的适时出现。

后记：

需要特别指出的是，享受国际化、信息化、协同化的时代机遇，东北亚、中亚一些国家的研究者也积极参与了本次主题的讨论研究工作。限于篇幅、视阈与研究方向，其中的一些学术成果将移入本丛书最后一种主题讨论的研究序列，实际参入本书的国外研究成果，我们只选择了乌兹别克斯坦国立大学历史学院考古学系博士贾洛利丁·安纳耶夫（Jaloliddin Annaev）的《佛教在中亚》一文，虽篇幅不大，但相信中国学界同行工作者仍可以从中感受到异域学界传来的气息与韵致。

一如既往，上海大学出版社常务副总编傅玉芳老师等人对于本书的编辑出版，助力尤多，些许感谢，实难以表达我们的真诚敬意。

作为本丛书立意成立的支持者与推动者，著名学者李学勤先生对第四种主题——《宗教艺术与民众信仰》研究工作的推展理所当然地寄予了殷切期望，然天不假年，就在本书书稿完结、校样新出之际，却意外传来先生驾鹤西去的悲痛消息！

不忍再言，付梓时刻又传来参与本书主题讨论的胡文和先生仙逝的噩耗！数十年来，胡先生与我不时交结，互通学术信息，他的仙逝，对于我及所有与他熟悉、交好的同道友朋，都无疑是一种很大的损失……

谨以此后记言语表达对两位先生的尊敬与纪念，并以此答谢所有为第四种主题研究、出版付出辛勤劳动的学界朋友们。

另外，参与本书主题讨论的西安美术学院教授沈琍女士在她的研究论文后附加语词，爰述始末，片言只语散发出对自己博士生导师林树中先生的尊敬、怀念，令人动容。对于出身南京艺术学院的笔者而言，林先生亦是我南京读博期间的恩师，遥想拜访先生的多次问道，匆匆16年矣……

罢笔之际，特意说明上海大学上海美术学院博士生李海磊、于蒙群、张法鑫、宋伊哲以及硕士生杨洋、武玉莹、金梦妮、胡思怡、盘婷、李雨佳、周萌、于夏冰等人参与了本书的校对工作，封面图像与页内边角绘图，则由杨洋同学独立完成。因此，须借助篇末位置附赘感谢他们的热情劳动。

己亥立秋之初醴泉罗宏才于"利奇马"台风呼啸时改于沪上